映像台灣

Film
Taiwan

焦雄屏

映像台灣

目錄

歲月下的印象

重新校對本書，似乎回顧了一遍這數十年來的生活，從糾結一幫人做評論革命，推動台灣新電影的運動，又帶領一群導演（後來甚至包括大陸導演）一齊到國際電影節上打仗，接著自己開始做製片，找投資管發行，還有奔走於兩岸之間，讓大陸認識台灣電影，也掃除以前台灣對大陸電影的文盲現象，最後去做金馬獎主席，帶動制度的改良以及體質的國際化，還有我一直沒有停的教書生涯。這數十年來台灣的變化可大了。

新電影的崛起和衰落，台灣與大陸的解凍、開放與再度進入冰凍期，大陸市場的勃興與台灣在華語電影圈的邊緣化。國民黨威權的結束與民進黨的政黨輪替。亞洲四小龍的意氣風發到排末尾到一蹶不振。

還有，胡金銓、李翰祥、宋存壽、潘壘導演的相繼凋零，楊德昌導演的意外辭世，新世代電影的曇花一現。

當然，數十年來有了進步，李安成了國際級名人連帶台灣也沾了一點光（我曾在希臘排隊，與陌生人聊天，他因為看了李安電影，感覺對台灣很熟悉）。楊德昌、侯孝賢分別拿下了坎城最佳導演大獎，台灣小清新電影在亞洲獨樹一幟。

這本書集合了我們當年改革的激情，在國際奮戰成功的驕傲，還有對當下文化與環境的某種氣氛。所幸一直沒停過寫專欄，好些事都忘了好久，好些人也不知去向了。寫的時候固然是此時此地，隔多年看是彼時彼情，有些帶著歲月的人事全非，有些顯然不合時宜。像泛黃的照片，只是一種記錄吧！

2018.2.20

焦雄屏

産業與趨勢

懷舊與逃避主義後的迷失——1950-1960年代台灣電影概況

一九九〇年代的台灣，隨著民主腳步的開放，資訊的爆炸，禁忌的解除，各種族群、階級聲浪的提高，這個「美麗之島」呈現前所未有的蓬勃和活力。然而另一方面，隨著政治與金錢之掛鉤，曾以「經濟奇蹟」自詡的台灣正以驚人的速度邁向墮落腐朽的世紀末。在錯雜一日數變的此時此刻回顧過往，許多事情竟清晰地對焦起來。片段雜沓又糊里糊塗的童年記憶，往往在歷史軌跡上浮現出時空意義——一首歌、一部電影、一種流行，都成了台灣文化遞嬗的歷史佐證。整理自己的回憶，與其說是懷舊，毋寧說是拼拼湊湊想進一步認清自己：追本溯源，重新描摹自己的面貌行止，為以後規劃進退之依據。

國民黨初移至台灣的前二十年，正是我們這一代出生成長的年代。在那樣曖昧地理政治借來的時空中，台灣大眾文化反映出彷徨與逃避的心理糾結。挾影像強大影響力的電影，更首當其衝，成為政治附庸和商業法則夾縫下的混亂產品。

五〇年代，台灣扛著所謂「反攻復國」的大旗，實際提供了大陸移民的落腳地。土產影片夸夸其詞於什麼「匪諜自首」『共匪』暴政必亡」的意識型態政宣模式，製作價值低，技術層面粗糙混亂，註定了它不受歡迎的命運。從香港進口的國語片此時蔚為主流。基本上根植於上海電影傳統的香港國語片，在五〇年代是充滿大陸鄉愁的。它們延續三、四〇年代右翼電影創作的風格，一方面秉承「五四」的文藝餘風，另一方面全面倒向好萊塢的製片體制，努力經營著絢爛天真的聲光嘉年華。

香港影片在這段時期完全成為台灣外省人（尤其都會台北）重要的生活娛樂。回顧這些國語片體質（尤其是早期的電懋、邵氏電影），它們在精神上更靠近大陸，與香港本土關係淡薄。它們與台灣外省人觀眾分享著

一種淪落外鄉的飄零自憐姿態，又擁有飽經戰亂遷徙的世故，不輕易碰觸現實，寧可在好萊塢式的通俗劇、喜劇中找尋逃避的烏托邦。

我們便是在如此含混的狀況下提早接受了上一代的鄉愁。第一部進入我記憶的電影，是三歲時看的《桃花淚》。電影中那種精神及肉體癱瘓下的萎靡，在小孩腦中造成很大的震撼。劇中坐輪椅的尤敏，為了不拖累愛她的雷震，悄悄地準備自殺。風雨交加的日子，她奮力取架上的安眠藥，嘩啦打落一地。當她匍匐地抓起藥丸準備吞食時，前方卻出現一雙腳。鏡頭搖上，雷震憐惜又責怪地看著她。

很多年後，我才知道這部電影連同爾後備受歡迎的《無語問蒼天》、《母與女》、《火中蓮》等片，幾乎與一九三〇年代阮玲玉主演的苦情影片如出一轍。很多年後，我才知道兄弟和街頭玩伴最愛模仿的于素秋、蕭芳芳、曹達華武俠片，正是三〇年代《火燒紅蓮寺》等劇集的再世，連那些粗劣動畫的掌風飛劍也依樣畫葫蘆。

和我一樣出生於台灣五〇年代的外省人第二代都曾有過這個相同的經驗吧。我們隨著爸爸媽媽哥哥姊姊看這些港產國語片，甚至不知道它們來自彼岸，源自上海。我們也讀《南國電影》、《國際電影》這些電影畫報，辨識著「清水灣」這些字眼，囫圇把它們與大陸地圖、歷史故事一起納入我們的記憶傳統。

我們的傳統是這樣紊亂蕪雜，以至於很多年後，我也才悚然發覺，曾在小時候如此驚嚇我的《死亡的約會》（陳厚、丁紅、朱牧主演），是阿嘉莎·克莉絲蒂的偵探小說《十個小印第安人》（Ten Little Indians）的翻版。還有，林翠、曾江主演的《糊塗女偵探》，根本是希區考克《海外特派員》（Foreign Correspondent）的懸疑效顰。

事實上，在「二·二八」風潮及白色恐怖的劍拔弩張期中，台灣悄悄進入了六〇年代。外省人漸漸認清在台灣定居的現實，省籍歧見的匡正也成為有意識的電影攝製目標（如港產《南北和》系列和台灣的《宜室宜

家》）。但是經濟改革的要求聲浪，以及社會現代化的企圖，使西方文化大規模登陸。六〇年代後期，搖滾樂（從貓王到披頭四）和好萊塢電影已經是年輕人的主流認同。

黃梅調電影可能是在好萊塢西片席捲台灣市場以前最後的防線。六〇年代初期，香港電影竟巧妙地擔任台灣—大陸間的轉運站。《碧玉簪》、《天仙配》、《梁山伯與祝英台》等大陸電影在港風靡一時，以李翰祥為首的改編風潮遂以重攝這些電影再演五〇年代外省人的原鄉儀式。

從《江山美人》、《楊貴妃》開始，這類電影已初具雛形。但是，一九六三年，邵氏出品的《梁山伯與祝英台》卻以石破天驚之勢唱遍了台灣的大街小巷。

《梁山伯與祝英台》的空前轟動其實也與收音機文化普及、唱片文化初起有關。琅琅上口的詞調，在電台的鼓吹下，成為耳熟能詳的第一個流行風暴。看五遍、十遍、二十遍的大有人在，影響所及，至今許多與我年齡相仿的朋友仍能整本無誤地唱完整部電影。

撇開《梁祝》之後，電視文化改變了大眾娛樂的生態不談，《梁祝》的儀式性電影地位對台灣的電影界絕對有舉足輕重的影響。在拙著《改變歷史的五年》一書中，我曾就李翰祥如何因為《梁祝》的巨大成功而離開香港邵氏公司，大搬風地到台灣另起電影生產王國——國聯公司做詳細紀錄。這一搬把香港的電影制度（如製片廠、明星制、專業分工、講究市場經濟等）全搬到了台灣。

國聯公司實際上刺激了台灣的公營電影改革，也首次建立起台灣電影的劇情敘事傳統。公營電影公司此時仍正義凜然地在拍與本土幾已喪失關聯的《香花與毒草》、《白雲故鄉》等片，觀眾大概屬強制性的，因為我們的中學休閒活動中，常常就是被關在燠熱悶閉的學校大禮堂中看這些反共教材。國聯片廠的出現，使香港電影在台灣建立起分部，而且首度較為確實地勾繪台灣現實生活的面貌。諸如《冬暖》、《幾度夕陽紅》等片，都為一九六〇年代的外省人生活留下珍貴的紀錄。

公營電影在此刺激下才大規模推動「健康寫實」傳統，企圖從鄉土屬於台灣電影的親切感中，建立屬於台灣電影的獨特認同。不幸的是，「健康寫實」可能是個光榮的失敗。與彼時強調豪華綺麗的香港歌舞片／喜劇相比，健康寫實樣貌貧破的農民氣息，完全吸引不了正努力朝現代化奮進的台灣社會心態，其普遍尚未熟練的敘事及美學章法，與挾新奇、熟練的好萊塢電影更有天壤之別。

沒有錯，我們那時就自然轉到西片戲院去排隊了。每年新年的「007」最新影片一定得趕第一天，《西城故事》、《眞善美》、《仙樂飄飄處處聞》、《救命》逐漸取代了《梁祝》、《七仙女》、《魚美人》的地位，明星照片變成了娜妲麗・華、亞蘭・德倫・保羅・紐曼，搖滾樂代替了黃梅調。

至於外省人及都會人少於接觸的閩南語片，它們於六〇年代初在鄉鎮草根基礎上大大抒發戲曲的魅力，不過一窩蜂的粗製濫造和電視文化的誕生，提早宣告了它們的死亡。楊麗花的歌仔戲和黃俊雄的布袋戲《雲州大儒俠》在新興的電視媒體中替代了閩南語片，電影及大眾文化的分眾趨勢已隱隱成形。港式對大陸的戀舊和懷古已不合時宜，六〇年代末的台灣影壇漸漸揮別大陸影像，轉向鄉土／西化的過渡期。

禁忌仍然存在，不過台灣人民似乎已學會對政治噤聲，逃避現實是大眾文化的共識。「健康寫實」至此下台一鞠躬，瓊瑤的小說和電影，挾著浪漫呢喃的耽溺，以及對物質享受的憧憬，爲新興觀念狹隘的觀眾（中學生及加工區女工）譜出綺麗世界的模糊遐想，展開了影響台灣電影長達十年的one-man show。經過這個封閉的過渡期後，台灣電影才眞正從鄉土運動及外來資訊中重新汲取養分，建立起有認同、有創作尊嚴的新電影傳統。（「懷舊與逃避主義後的迷失——1950-1960年代台灣電影概況」原載《聯合文學》，一九九四年五月）

多情反被多情誤：複習瓊瑤電影

這麼多年來，瓊瑤及她的愛情早已成了我們的社會現象。打從我小學開始，瓊瑤就輕易地取代了金杏枝、禹其民在租書攤的地位，成為初中女生爭相傳閱的課餘消遣。然後瓊瑤挾暢銷書的聲勢進入電影界，不但塑造了幾位銀幕公主王子（甄珍、林青霞、呂綉菱、鄧光榮、秦漢、秦祥林、劉文正），而且廣將這一套愛情神話推向東南亞，一度蔚為台灣電影主流。隨著自己經濟環境的日益富裕，瓊瑤小說的內容也有了相當轉變。內景早由日本式的榻榻米移進了壁爐吊燈的豪華客廳，外景也由台灣的街頭小巷拓展到了浪漫的巴黎羅馬。但是瓊瑤從未停止地對愛情的謳歌，也從不改變她那套近似公式化的戀愛程序：偶遇——擁吻——挫折障礙——悵惘消瘦——挫折障礙消逝——擁吻團圓。

每年春節，瓊瑤像行儀式般，照例推出一片，為大家複習一遍她的愛情公式。爾後更變本加厲，自己跟自己打擂台，將《卻上心頭》、《燃燒吧！火鳥》兩部導演、明星、背景幾乎一模一樣的電影安排在兩條院線上映，還跟片商王應祥鬧出合約糾紛。根據票房統計，《燃燒吧！火鳥》上映不久賣座緊隨《龍少爺》，高踞國片第二，足見觀眾仍然相信她這套愛情公式，付錢複習樂此不疲。

在這兩部新片中，瓊瑤與劉立立照例是沉醉在封閉的幻想天地裡，渲染謳歌愛情的要角。問題是，合格能進入這個愛情殿堂的並不多。瓊瑤電影中的愛情一向是有條件的，幾代沿襲下來的主角都得是美麗英俊的。女的要像林青霞等，不是倔強性格，就是嬌弱怯小；男的要像秦漢等，不是倔強性格，就是溫文多情。再晚幾年，倒連經濟條件也列了進去——主角中有一個必須是環境優裕的千金公子哥，這樣大家才能不食人間煙火，把戀愛當飯吃。還有，名字要有氣質，對唐詩要有造詣，要不能忽略了「年輕」這個要素——這樣男女主角才能像劉文正呂綉菱一樣，牽兩條大狗在小道上跑，或對面手拉手轉幾個圈。

除了一些先決條件之外，瓊瑤的愛情世界還有些特別的說話及行為規則，把個戀愛說得刻骨銘心，多年來不但影響了許多社會上的羅密歐與茱麗葉，而據其過分歇斯及感傷的表達方式也成為知識分子詬病的對象。這

此刻骨銘心的愛情，在小說裡尚可用旖旎詠物的字句烘托出來，到了用電影這麼「真實化」的媒介表現時，處處便顯得詞淺意露，不堪回味了。

像《卻上心頭》中的愛情，我們不但感覺不到那些對白中強調的刻骨銘心，反而覺得像一場戀愛人兒戲。主角夏迎藍如瓊瑤自己形容是太「新潮」了點，連阿奇是誰、姓什麼做什麼都不知道，就天天與他吃午飯，在花叢湖畔戀愛起來，只因為阿奇「漂亮得可以做明星。又幽默……」；黎之偉的愛情更直截，他的女友嫁了別人，他要把她追回來，再把她甩掉；同樣詞淺的愛情也是《燃燒吧！火鳥》的主線，衛巧眉十六歲在姊姊男友的手中寫字，從此他便發覺她長大了；因為巧眉瞎眼殘疾，大家就把愛情推來讓去像慈善事業一樣。

因為戀愛本身的薄弱，所以電影中聲淚俱下的對白及動作格外顯得誇大突兀。《卻》片的夏迎藍一直聲稱自己「不嬌弱」，但是聽到男友說謊的電話就軟在地上，半天爬不起來；聽到阿奇要結婚，就衝到大雨中神智不清；阿奇沒打電話來，就悲聲稱自己明天要死掉了！（我們能相信那些花叢湖畔的戀愛會有如此力量？）瓊瑤式的男人也一樣戲劇化，《卻上心頭》兩位主角愛情受到打擊時反應一模一樣（鏡位也相同），阿奇掉了手中鮮花，黎之偉砸了香檳；阿奇電話中聽到迎藍哭後「心都碎了」，黎之偉為了女友別嫁就辭工酗酒、一蹶不振。這樣名實不符的誇大說故事法，奇怪地多年都在質疑聲中繼續受到歡迎。

除了誇大以外，瓊瑤劉立立愛情公式中還有個前後矛盾的致命傷。好像是瓊瑤為了製造愛情的趣味引出分神錯亂的關係及衝突，但是末了很難解決，只好以逃避的方式，為每個失戀的主角安排個新配偶，所以每個愛得要死要活的主角在片尾都可以說「從此我有了我要的！」幸福地依偎在新伴身旁。過去一切的恩怨，都隨新愛情而消逝，這種愛情與瓊瑤一貫執著的「戀愛至上」相矛盾，好像前半部的愛情刻骨銘心，後半部卻可以抹煞前面所有問題，不再牽掛。《卻》片的祝采薇、黎之偉、李韶青乃至主角夏迎藍及阿奇，都是在兩、三句話中就掙脫戀愛附加的枷鎖，神奇得令人搖頭。

這些戀愛幻想曲本身已經如此矛盾粗率，還加上劉立立這個對影像缺乏把握的導演來詮釋，結果就更缺點百出。不論是《卻》片還是《燃》片，新藝綜合的大銀幕往往有一半空間是浪費的。對白代替動作的畫面令人覺得演員喋喋不休，情節進展緩慢，死板的運鏡及不夠精確的剪輯，更暴露出對電影本身影像魅力的缺乏了解。這種沉迷於自己老公式，不去求進步的拍電影方法，長久以後連觀眾都唾棄了。

戀愛的公式本身並沒有不好，但是一味沉醉，沒有自省的戀愛電影並不值得鼓勵。美國的道格拉斯塞克及德國的法斯賓德都拍愛情悲喜劇，但是像塞克的《春風秋雨》及《苦雨戀春風》，或是法斯賓德的《瑪麗亞布朗的婚姻》等，均跳脫戀愛本身的問題，旁徵博引地涉及政治、社會及種族問題，這時戀愛本身不但不是電影表達的限制，反而是反映及批判最好的工具了。瓊瑤及劉立立在典型的公式裡浸沉了很久，有些公式連觀眾都倒背如流，如何突破自己的規範恐怕才是最商業的考慮。

台灣的卡通產業：漫畫與加工

《老夫子》在台灣、香港都掀起了一股熱潮，台灣卡通業者從而認為這是卡通業往前突破，由「加工」躍為「自產」的徵兆，於是慎重其事地又座談又策劃，一片欣欣向榮。

這固然是好現象，但是我們該檢討一下，究竟《老夫子》是不是台灣卡通片的成就？究竟《老夫子》除了經濟價值外，在品質上有多少增進？對本質有所了解後，我們才能進一步解決問題，推動卡通的成長。

《老夫子》這部由胡樹儒監製、策劃，由王澤著名漫畫改編的卡通，一直被此間宣為「國內產品」，創下「國內歷年在香港上映票房最高紀錄」。但是胡樹儒接受香港記者訪問時表示：「我不認為這是台灣製作的電影」，因為基本上，該片自「構思、劇本創作，角色造型，乃至動畫設計，均在香港完成」後，才再請台灣大

漫畫家蔡志忠、謝金塗做「key animator」，一起分場分景，負責進度完成。果真如此，《老夫子》只能算脫離技工地位，比歷年擔任卡通「加工」多參與了一些製作，乃不能算是台灣卡通的成就。

次就《老夫子》品質來看，其「半動畫」（即一秒鐘有十二張畫面）的技巧，雖較一般美日廉價的電腦卡通動作有較大幅度的變化，但比之迪士尼式的「全動畫」（十秒鐘十八格），仍缺乏其流暢及精緻。又因為未用複層面技巧，全片完全沒有景深變化，感覺不夠靈活。

《老夫子》的背景格調也不統一。有時空蕩簡單有法國招貼畫的味道，有時又繁複仔細，分散觀眾的注意力。至於其故事也極其雜繪，本來漫畫中老夫子那種以極興阿Q精神，抗拒西方流行風潮，譏諷社會風氣的銳利已然不存，剩下的是老夫子偕大蕃薯，與老趙及惡霸作對，又有逃獄、李小龍、功夫擂台等枝枝節節，顯得雜亂無章。由是《老夫子》除片頭幾幅漫畫式的個性描述尚存有王澤一貫的阿Q幽默，全片無法有長久雋永的興味。

《老夫子》既非一流品，但在港台大為賣座，不是全無因素。以香港而言，「老夫子」多年已經是香港文化的一部分，許多人都與老夫子一起長大。據胡樹儒分析，許多觀眾是以懷舊心理去看這位「舊時玩伴」。至於台灣市場本來就難把握，《老夫子》一則逢暑假檔期，又因台灣除偶然進口迪士尼影片，少有兒童娛樂電影，故大受歡迎。《老夫子》戲院中一片兒童歡笑聲，多少也代表兒童對視覺娛樂的飢渴，也是片商理解市場的結果。

以本質而言，《老夫子》傾向美國商業卡通。美式卡通一向以注重情節故事性，有別於歐洲及加拿大之美學抽象傾向。但是《老夫子》卻沒有把握美國卡通吸引人的因素，只借重觀眾對《老夫子》漫畫的喜好，如果不就本質改進，商業性會如曇花一現，不能持久。

美國商業卡通的影響是世界性的，許多人都承認他們對古典音樂的基本認識是由卡通而來（如迪士尼的

《幻想曲》）。華德迪士尼美輪美奐為人們提供了最佳的身心娛樂，另外傅萊雪兄弟的《Betty Boop》及《大力水手》也能以歇斯底里、瘋狂、超現實的手法，對政治、社會問題探討。還有備受影評及學者推崇的華納卡通（如兔寶寶、豬小弟、達飛鴨等），不但技術優秀，而且相當能反映導演成熟詼諧的人生觀，所以多年來一直是世界電視台爭取的對象。這些卡通不但兒童津津有味，許多成人觀眾也一看再看，樂此不疲。

《老夫子》卻絕不是老少咸宜，起碼，我就知道許多成人在戲院裡猛打瞌睡。國內卡通業者，缺乏的不只是技術，更重要的，是一種對人物塑造的生動性。如果缺乏這種識見，則現成的絕好喜劇人物老夫子也會變成浮面而空洞，而取材不管有趣如《封神榜》，或豪氣如《三國演義》，都會流於死板呆滯。

我國卡通擁有許多優厚的條件（人工、題材等），不論《老夫子》是香港還是台灣的產品，我們都不該以其商業價值而沾沾自喜。《老夫子》的成功只代表卡通的觀眾群很廣，如何珍惜這些觀眾，推出更好的產品才是當務之急。

議台灣廉價的加工。我們該認清的是，不論《老夫子》是香港還是台灣的產品，我們都不該以其商業價值而沾沾自喜。《老夫子》的成功只代表卡通的觀眾群很廣，如何珍惜這些觀眾，推出更好的產品才是當務之急。

（「台灣的卡通產業：漫畫與加工」原載於《聯合報》，一九八一年九月十三日）

愛國片的反效果：當抗戰變成了瓊瑤

過去台灣電影界所謂的愛國片，就是藉大戰時期，舉國上下勠力抵抗日本侵略的悲壯情況，來激發民族情感。理由光明正大，因此並無強烈的輿論甘冒大不韙與此前提爭議，而一般觀眾更在所謂「主題正確」的蠱惑下，一再地成為意識型態的犧牲品。

劉家昌就是拍愛國電影的翹楚。可能由於旅居美國多年，劉家昌對煽情的愛國公式有了錯誤估計，急急推出的《聖戰千秋》竟然票房慘澹。《聖戰千秋》的失敗，一方面代表觀眾的辨識能力已經提高，一方面也證明

製片成本與宣傳並不與票房成正比。

我們試從許多角度來評《聖戰千秋》是以什麼樣的基點在愛國的。綜觀全片的重點，是放在甄珍、秦漢以及柯俊雄的三角戀愛上。甄珍是抗日的宣慰隊員，送走了秦漢飾的國軍男友，卻懷了秦漢的小孩。因為以為秦漢陣亡，在無依中嫁給駐城守軍的隊長柯俊雄。可是秦漢又回來了。這個三角戀愛的尷尬在日軍進攻下一掃而空，彈盡援絕的柯俊雄規勸倡導全城軍民自殺以示愛國。

電影中沒有一刻強調抗戰的艱苦以及生離死別的悲壯沉雄，開演十分鐘，我們似乎停留在《晴時多雲偶陣雨》及《愛情長跑》時代的少男少女戀愛約會鬥氣上。甄珍及一群號為卡斯的宣慰隊，除了在主題曲中蘭花指比劃了幾下外，從來沒有真正出發去宣慰戰士的鏡頭。多半時候，甄珍都以瓊瑤小說的昂首甩頭風範，拒絕小流氓慕思成等的追求。小生秦漢來訪之後，他們就依循愛情電影的公式，披著優美出塵的圍巾，在名山大川草原上依偎。甄珍及秦漢的旖旎愛情場面，全用推拉的大遠景拍攝，事後再加此三不關緊要的對白旁白，演員表演只要擺擺姿勢，連嘴都不必張！接下來，甄珍為秦漢不肯公開毆打慕思成丟了面子，小兒女鬧情緒又是一大段。觀眾這時真是著急了，都過了三分之一了，到底聖戰在哪裡？我們國家就是在這種情況下抗戰的嗎？

電影後半部沿用的仍是前面這種處理法。所謂的抗戰全不關痛癢地鋪述戀愛家務事。中間固然應景地用了幾個坦克車隊及爆炸場面（也是一再重複使用），還有幾個故意袒胸的強暴場面，但是真正打仗的日軍嘴臉都相當模糊，槍戰的作勢更荒謬得像開玩笑。末了柯俊雄下令自殺的演講詞，不合理的程度會使人覺得中國人都是民族沙文主義的神經病。

像《聖戰千秋》這樣的電影，似乎很難達到激發民族情感的愛國目的。劉家昌這樣闡釋抗戰的歷史，手法是值得檢討的。

台灣新電影的崛起發展與反省

新電影的處境與危機

產業環境

「新電影」這個名詞八○年代初在報章上及年輕觀眾間喧騰一時。一般的認定，是平均年齡在三十歲上下的導演，開始得到機會，並互相支持扶攜，拍出在形式及內容上與當時主流電影較不同的作品，形成某種「改革」的印象，並在影評人及另一種觀眾群中受到重視，漸與較老的工業生產、敘事體系分家。

根據大家普遍的看法，這個「改革」是以一九八二年中影的《光陰的故事》為分界點。這種看法實際並不準確，在《光陰的故事》之前，王菊金的《六朝怪談》和《地獄天堂》，以及林清介的《學生之愛》，已經在許多方面做了不一樣的嘗試。確實地說，《光陰的故事》是第一部受到媒體及影評人共同鼓吹，並因其編導群聲勢浩大，似有群體改革態勢，又在商業票房上得到鼓勵的電影。

這段期間，所以有改革的聲音，主要可由下列幾點環境原因看出端倪。

一、香港電影及新浪潮觀念的影響：

香港電影在商業上一向以強勢姿態出現，如許氏兄弟及成龍的功夫喜劇都十分賣座。加上香港興起了年輕導演的創作風氣，並組團遠征台灣，對新近歸國的電影工作人員及鼓吹台灣電影改革的人，有相當刺激。

二、電影圈的窮途末路、不知改革：

當時台灣仍在功夫武俠及瓊瑤公式的末期。許多觀眾為此深惡痛絕，「拒看國片」口號是一種身分／知識

《光陰的故事》是第一部受到媒體及影評人共同鼓吹，又在商業票房上得到鼓勵的電影。中影／提供

水平的認定。尤有甚者，片商在老商業公式無法奏效時，一窩蜂興起「暴力色情」電影潮流，並假設自己爲「社會寫實」。有心之士痛定思痛，無不歡迎電影改變。

三、影評的觀念洪流與媒體輿論鼓勵：

八○年代初，影評人扮演觀念引導的重要角色，並與媒體結合，造成環境聲清的結果。其中，《工商時報》影劇版，由陳雨航、李泳泉負責編務，大幅度激影評人寫稿，倡導新電影觀念，拋棄明星緋間的陋習。《聯合報》一方面有「焦雄屏看電影」專欄，另一方面由焦雄屏主持邀請黃建業等影評人參加「電影廣場」，比《工商時報》更大規模地發揮百萬份銷數的威力，以直接的態度，對電影嚴加褒貶，受到觀眾熱烈影響，也引起片商、電影公司，乃至政府（新聞局、文工會）的干預，但是《聯合報》仍舊成爲新電影的基地。這些對培養新一代的觀眾，鼓吹電影改革，以及電影文化紮根，

均有重要貢獻。

四、新資訊及觀念引進：

電影圖書館在七〇年代末期揭幕，不但引進大量電影書刊，並主辦國際電影觀摩展，讓台灣觀眾對所謂的「藝術電影」、「特殊關注電影」都有所接觸，對思想眼界的開拓，鑑賞力的提高，乃至創作者的啓蒙，都有不可抹煞之長期累積效果。此外，錄影帶合法及非法地大量盛行，更使愛好電影藝術的人有機會廣泛吸收電影經驗，為新電影的基本觀眾群奠基。

五、經濟情況改變

中小企業的勃興，使台灣的社會產生邊變，城鄉的差距拉大，都會文化及知識分子菁英文化興起。一方面，新的菁英群要求有新的電影文化；另一方面，年輕創作者在環境劇變的轉捩點上，特別喜歡探討自身面臨的問題，不再像上一代的工作者沉溺於功夫及愛情的逃避主義中。

六、政府的鼓勵和金馬獎：

新聞局經比照資料，發現大學生相當贊成有新的電影文化，乃推動「學苑影展」於校園。此外，宋楚瑜以官方立場，重整金馬獎，公開指示「國際化、專業化、藝術化」三個原則，對新銳導演鼓勵有加，中影公司也受到指示要支持新導演拍片。

所以，天時、地利、人和，「新電影」雖然沒有在製作量及總預算佔優勝的比例，卻得到媒體的大篇幅報導，並以群體連線作戰方式，與老觀念奮鬥。《小畢的故事》在票房及金馬獎全面成功之後，大批新導演獲得拍片機會，逐漸在國際上受到重視，成為「合法」的台灣電影文化代表。

個人經驗與台灣歷史

新電影的導演與上一代導演最大的不同，是他們徹底拋棄了商業企圖的逃避主義，不再強調做浪漫地編織愛情幻境，也不依賴鋼索彈簧床製造飛天遁地英雄。他們都努力從日常生活細節或是既有的文學傳統中尋找素材，以過去難得一見的誠懇，爲這一代台灣人的生活、歷史、及心境塑像。

也由於這些導演及編劇年紀尚輕，常常從自己的記憶及感受最深的事件中尋找創作的著力點，「成長」往往變成重要的主題，這個主題的意義可從三個方面來理解：

一、成長是這些編導最重要的人生經驗，他們多半生於一九四九年前後，戰爭或動亂已經離他們很遠。同時，他們成長的這二、三十年，正是台灣政治、社會，尤其是經濟變化最劇的時期，他們的成長被納入這樣的架構中，心境的轉換自然深刻。此外，許多新電影均是「自傳」，比如侯孝賢的自傳是《童年往事》，吳念眞的自傳是《戀戀風塵》，《冬冬的假期》是部分朱天文的童年，《陽春老爸》是編劇兼主角于光中的眞實經歷；此外《我的愛》中也看到張毅、蕭颯及楊惠姍的家庭糾紛雷同之處。更有甚者，《童年往事》、《冬冬的假期》是眞正在侯孝賢老家及朱天文外公家所攝，《陽春老爸》的于光中，不但自編自寫自家的故事，也自己扮演自己。這些眞實的記憶，配以眞實的角色以及眞實的場景，使電影中的眞實、虛幻、戲劇混雜而不可分。

二、也因爲各種自傳的交錯，以及寫實（取材及美學）的堅持，使「成長」經驗匯流爲台灣電影史未曾有過的眞實性，也由於這種集體性，使電影成爲台灣四十年來的變化紀錄。包括政治上的（如《童年往事》的大陸情結），經濟上的（如《青梅竹馬》的經濟型態改變，及《兒子的大玩偶》爲帝國主義及跨國企業傷害的島民），家庭上的（如《油麻菜籽》的父權轉移及《恐怖分子》的婚姻危機），和社會問題上的（《老莫的第二個春天》的老兵和原住民，《國四英雄傳》的升學補習，《在那河畔青草青》的愛川護魚；以及《陽春老爸》的自始至終的倒會、餿水油、違建戶、十八王公廟等現象）。

三、編導人員對自己成長歷程及心境變化的反省，事實上正與台灣三十年來的變化平行，所以也是對台灣

這個地方過去未來的意義做回顧前瞻，以文化的立場爲處於歷史變化焦點的現在，尋找一條出路。這也說明了爲什麼這些電影特別受知識分子歡迎。

政治與打壓

新電影在取得大眾肯定後，不久就遭到各種阻礙及挫折，分析其原因，不外乎利益之爭奪，以及存在政府主管單位、工業界、媒體，及評論界內部保守力量的一再反撲，造成全面發展的限制。其中，有幾個著名的事件，充分反映出各種力量的運作，以及對新電影的影響。

首開先河的是《兒子的大玩偶》事件。該片以誠懇的態度，反映台灣某些現實面，竟引至影評人協會發黑函（至今也未有人承認黑函是誰發的）給有關單位，致使中影公司畏事自行修剪。此事先經《聯合報》楊士琪揭發，並輔以焦雄屏影評抗議，一星期後，《中國時報》以影劇全版篇幅支持該片（計收詹宏志、張昌彥、季季三篇文章）。兩大報的輿論攻擊，使社會對政府及影評人協會指責有加。

這事又稱「削蘋果事件」，它讓我們看到檢查單位的問題，以及評論與政治勾結的保守倒退力量。

「削蘋果事件」仍見媒體爲新電影伸張正義，然而接下來的「玉卿嫂事件」，媒體對新電影就暗含不滿了（不論是炒新聞，還是正反兩面意見同刊的假公正）。「玉卿嫂事件」相當複雜，首先，因爲該片裡面一場楊惠姍抬腿的露骨床戲，引起電檢保守派的衛道攻擊。同時，由於該片一波三折，投資較大，使片商望新導演而止步。更重要的，是《民生報》刊登了一篇極其扭曲的奇文，即杜雲之寫的《請不要「玩完」國片！》這篇文章肯定新電影是賠錢電影（舉的是海外年輕人的氣話，罵《玉卿嫂》爲「慢吞吞」、「悶煞人！」、「要退票！」），是「孤芳自賞」，叫好不叫座，排不上檔期，所以理直氣壯地要電影界及主管當局反省，否則「豈不是把台灣的電影『玩完』了？」（見《民生報》，一九八四年八月二十九日）

杜雲之這篇以《玉卿嫂》為目標的文字，是日後將電影不景氣怪到「新電影」身上的始作俑者。他完全漠視新電影在投資總額上所佔不多的事實，真正讓台灣票房跌至谷底的，恰是他強調的「電影商品」。他罵新導演「眼高手低」，要他們學香港新電影，認為以前搞新浪潮的香港新導演，現在被電影界溶化，大拍商業電影，「使香港電影有所改進，新舊交融這是很理想的。」這番謬論不但缺乏常識，而且邏輯推理歪曲。正當所有人為香港新電影甚快妥協、喪失其朝氣於腐朽的商業算計而嘆息時，杜先生竟然要台灣新電影也倒退到過去的商品意義，好似台灣年年垮的數十部所謂「商業電影」都不存在一樣。

杜先生的文章引起知識分子的憤怒，導演楊德昌首先發難，以〈新導演都孤芳自賞嗎？〉一文反駁杜文對新導演的攻擊。接著，演員楊惠姍連續兩天以〈我們沒得「玩」啦！〉狠狠地指責杜文。

「玉卿嫂事件」，讓我們知道反對勢力之龐大，以及新電影隱隱將遇到的挫折。媒體的假公正（雙方意見均刊）證明其缺乏判斷能力，此事一方面暴露社會保守道德觀的作祟及危險；另一方面，更造成新電影成為票房不濟的「代罪羔羊」印象。

《我這樣過了一生》因為超支的問題，曾使導演與製片公司爭執而被飭令停拍。此事件顯示新導演與工業體制格格不入的觀念，以及輿論全面指責新導演「驕傲」、「不知控制預算」的立場。

此時媒體與新電影的芥蒂已深（除《聯合報》外，指責之聲不絕於耳），影評人也分裂成不同陣營，逐漸趨於兩極對立爭辯。這個現象在一九八五年金馬獎評審團內最為明顯，輿論界有了「擁侯」、「反侯」之稱謂，許多評論亦針對人而不對事。致使當年受到國外一致讚譽的《童年往事》在金馬獎慘遭滑鐵盧，引起事後的若干文字指責。

「評審事件」使對新電影而生的正反力量日益尖銳，由此也衍伸出封「新電影及支持影評人」為「上帝教宗」的怨言。政治、媒體及評論界的保守力量隱隱已結合成一體，至下屆金馬獎新電影全面被封殺，保守派的

電影及影評大獲全勝（《唐山過台灣》九項提名，《英雄本色》及《戀戀風塵》卻全軍覆沒）。評論系統及主事機構，至此已完全喪失公正性，共同欲將新電影生機摧殘。

為此，一群電影工作者、評論者及文化人士乃共同簽署由詹宏志起草的「電影宣言」，向政策單位、媒體及評論體系質詢。此事因涉及對媒體的譴責，所以各報均封殺此消息，《中國時報》副刊曾刊登全文及副文，卻也立場模糊，以「公正」姿態，登出大篇幅「另一方面」的意見（其實整年媒體都是那「另一方面」的意見）。其中，以新聞局長張京育的答辯最為可笑，內容不但官僚不知所云，而且分不清楚「政治電影」及「政宣電影」，充分暴露主管單位的外行及迂闊。

「電影宣言」代表了電影界及文化界的內部反省力量，不僅訴諸輿論，也付諸行動（舉辦「另一種電影」觀摩研討會，成立常設組織等）。

以上幾個事件，都對新電影的地位及社會定位有重要影響，諸如新電影後來乏人問津，找尋資金困難重重。同時，電影政策單位對新電影內容的箝制也有增無減，不久前的《尼羅河女兒》引起電檢風波即是明證。

語言與敘事

除了肯定的台灣經驗代表性外，新電影的語言探索是它很大的一個成就，因為其電影形式及結構與傳統電影有顯著的不同，充分代表新一代電影人的形式自覺性及新一代電影觀眾的敏感度。其特點可由下列數項看出：

一、新電影有許多創作者不斷自覺地探索有別於以往，或頗能契合自己世界觀的新風格。其中，最明顯的，莫過於其一反過去的「戲劇」型態，採取疏離或靜觀的美學，也因而產生以往少見豐富及曖昧的多重寓意。因應這種反「戲劇」型態而出現的手法，計有…

（一）省略法（ellipsis）：即故意略去若干戲劇化不可或缺的因果邏輯關係，許多情節訴諸觀眾的聯想、組合，及對媒體本質的敏感度。

（二）長鏡頭：不刻意強調某種戲劇或注視焦點，讓時間（配合深焦攝影的視覺自由度）展現「真實」的意義。

（三）畫面的空間及深度擁有以往欠缺的複雜性。這是由於新一代電影工作者對畫面元素及本質均有更多自覺性的認知及應用。換言之，以往仰賴對白及故事性的單薄戲劇法，已被較「電影化」的複雜形式取代。

（四）較安靜、含蓄的表演法。新電影擅於混合職業及非職業演員，採取非煽情或誇張式的表演方式，一方面盡量保持與現實的接近（包括外形、舉止、及生活細節）；另一方面甚至採取偷拍法錄取真實人物的真實反應（如陳坤厚、侯孝賢一再運用的技巧）。這些表現均脫離片廠式的僵硬及人工虛假，而賦予電影一種清新真實的氣息。

（五）音畫配合，以及剪輯蒙太奇的運用，都特別注重其辯證張力及對比。

二、新電影的語言並未有一統的傾向，反而其發展是多樣而活潑的，諸如侯孝賢電影中因為極度尊重真實，給予人物、事件、環境較完整的面貌，而踏入所謂的「風格寫實」領域；楊德昌則以知識分子的敏銳，以及相當自覺性的形式（或西化）美學，將電影帶進敏感而精緻的藝術層次；此外，如邱剛健在《唐朝綺麗男》中的前衛及超現實作法（有相當多費里尼式的grotesque美學及突兀大膽的鏡位及攝影機運動），如曾壯祥在《殺夫》中對音畫的實驗，甚至張毅在傳統敘事中重尋新的表達力量（楊惠姍的表演方式，或精細的考據）等。

三、新電影語言是訴諸新一代對電影的敏感層次（sensitivity），由於其反傳統的戲劇法運用，以及自覺地

開拓電影元素的潛力，它們也改變了觀眾對電影的傳統觀賞經驗。換言之，觀眾的負擔加重了，他們不能只消

極地等待訊息（及娛樂），而要主動選取、吸收、反省、思考。

四、由於台灣錄音及配音設備的粗陋，台灣電影對語言聲帶的敏感度一直未能開發。對白及音樂一向是最

弱的一環，不但聲音的潛力未被重視，而且音樂的運用經常是疏漏而簡化的。近來對白本身的方言使用，為其

增加了某種真實特色，但整體來說，聲音是所有電影語言最差的一環。

改編文學與本土化

台灣電影一向與小說家有分不開的關係。李翰祥的國聯時代，就大量徵取小說為電影素材，一方面用朱

西甯小說拍出了經典作《破曉時分》（宋存壽導演）；另一方面，更成為瓊瑤小說改編通俗劇的始作俑者，如

《菟絲花》、《幾度夕陽紅》等。至於白景瑞的著名作品《再見阿郎》，更是襲取陳映真小說《將軍族》的架

構而成。

新電影開始之初，由於《兒子的大玩偶》票房成功，使黃春明忽然成為炙手可熱的名字，《看海的日

子》、《沙喲娜拉·再見》，都成了製片公司爭取的對象。連帶的，「鄉土小說」重新成為社會焦點，王禎

和、楊青矗，甚至七等生的作品都受到電影界青睞。

鄉土小說之外，六〇年代的重要小說家（白先勇等），以及時興的台灣女作家如李昂、廖輝英、朱天文，

也都受到歡迎。短短一年間，電影最重要的卡司，似乎成了小說家的名字，陸小芬、張純芳、蘇明明這些略

帶鄉土氣息的臉孔，也取代了西化的胡因夢、張艾嘉等，成為新的基型（archetype）（其中又以陸小芬最為忙

碌，計有《嫁妝一牛車》、《看海的日子》、《在室男》、《孤戀花》、《桂花巷》等多部作品）。

造成新電影小說改編風潮的原因大致如下：

一、缺乏原創編劇，新導演及部分編劇年紀都輕，人生經歷也撐不了過多製片的索求。選最現成小說的結構及劇情，是方便且素質高的作法。

二、新電影工作人員大都對鄉土小說及張愛玲、白先勇小說有相當多認同感，閱讀經驗是其成長幾不可缺的一部分，這也與一般新知識分子觀眾的心理契合。如白先勇小說的迷人語言及緊密意象，或鄉土小說對低下階層的憐憫心懷，都是新一代電影工作者樂於認同的。

三、大量小說家投入電影改編或編劇行業。最明顯的，莫過於朱天文之於侯孝賢與陳坤厚《小畢的故事》、《冬冬的假期》、《風櫃來的人》，蕭颯之於張毅，以及黃春明自己投入改編《看海的日子》的工作，甚至吳念真、小野和丁亞民的任編劇兼企劃，都使小說素材更易搬上銀幕。

但是，這些改編作品不見得部部成績優良（小野堅持新電影的文學性來自編導而非原作品，從許多改編小說的粗鄙聳動外貌即證明其觀點）。尤其鄉土小說改編的「寫實作品」，因為往往失去了由小人物處境透視社會甚至歷史的視野，只在表面的事件及荒謬、可憐可鄙的故事中打轉，脫離了其與整個環境的關係。態度較誠懇的，常常落入「通俗劇」的範疇，未能反映出整個時代與社會意義（如《在室男》、《嫁妝一牛車》、《看海的日子》、《金大班的最後一夜》、《結婚》等）；態度較不誠懇的，就只會剝削那些三角色身分及處境，賣弄噱頭、色情，和大驚小怪的「奇觀」，好像《美人圖》的男妓裸體，《孤戀花》的酒女生涯細節，《孽子》的同性戀奇觀，《暗夜》的蘇明明裸胸／性愛、《不歸路》的外遇、《在室女》的無聊鬧劇，以及《玫瑰玫瑰我愛你》的妓女戶諷刺等。

對小說及作者名字的剝削，把對小人物的憐憫轉為對小人物的嘲弄和恥笑，是企圖假扮新電影之名魚目混珠，既擾亂了評論，更使有心觀眾對「改編小說」印象打折扣。尤其那些以「鄉土」為名的電影，如《望海的母親》、《鄉土的呼喚》，連票房都把握不住。

剝削與反省

從新電影奠定相當篤實的基礎後，自一九八三年起，又陸續出現許多新導演，發動起台灣新電影的「第二波」浪潮。

這批新電影背景複雜不一，有在電影圈活動多年的老將，如在電影評論、編劇、電影刊物上均有成績的邱剛健及羅維明（兩人分別是重要電影文化刊物《劇場》及《影響》的代表人物，也都負笈美國求學）；有學院派影評人出身的但漢章、李啓華及李祐寧；有工業界各類職務轉爲導演的虞戡平、楊立國（均爲副導出身）、廖慶松（剪接師出身）；以及實驗電影出來的麥大傑，及製片投資人的葉金勝。

更新一批的電影工作者與初期的新導演不同，他們有較多的世故及隨俗，也有較易妥協的現場調度能力，不至在觀念與作爲上，與工業界及電影處撞得頭破血流，但是整體而言，其成就也遜於初期新電影的尊嚴及原創性。

明顯的是，這批新電影工作者都不再堅持寫實觀念的純粹性。像羅維明及邱剛健都走向風格化的個人電影，邱剛健的《唐朝綺麗男》在形式、題材，及觀念意識上，都有突破性的成績，充滿超現實的想像，和前衛的色彩；羅維明的《阿福的禮物》第二段，以歐式內省的風格，製造夢魘式的文革經驗。雖然兩者的創作都充滿瑕疵，其大膽實驗及原則的精神卻與以往大相逕庭。

更多時候，寫實變成某種剝削性的口號，將從新電影初期對小人物的悲憫作爲商業的廣告（如《台上台下》、《父子關係》、《黑皮與白牙》、《搭錯車》、《我的志願》），甚至重新將寫實引回虛幻的夢境，製造不負責任的神話，有如黃建業所說的「感傷炸彈」並「裝扮忠誠」。好像《搭錯車》貧女一搖變成名歌星的炫麗，或者《台上台下》將脫衣辛酸變成華美的嘉年華會，或者《台北神話》在荒山僻野中造起五彩的木屋天

堂，都背離了早期為小人物關懷的人文理想。尤有甚者，小人物的命運，竟變成觀眾偷窺的樂趣（如《玫瑰玫瑰我愛你》、《失蹤人口》、《我的志願》、《瘋狂大家樂》、《慈悲的滋味》、《高粱地裡大麥熟》），以及「性」誇張俚俗的工具（《美人圖》、《人間男女》、《竹籬笆外的春天》）。

純摯的人文理想，也被商業風格化消弭。高標「商業新路線」的《暗夜》、《阿福的禮物》首段、《離魂》、《天靈靈地靈靈》等片，都以較精細的分鏡，和聳動煽情來包裝其商業企圖，這也說明為何但漢章及麥大傑兩人會投入羅維及新藝城公司。

與聯副編者對談——新電影的處境與危機

問：一九八三年是一般人認為電影文化最有收穫的一年。像《兒子的大玩偶》、《小畢的故事》、《看海的日子》都在海內外引起極多的好評及討論。你認為這個現象是否代表台灣的電影文化在進步？是否國片開始「起飛」？

答：首先，我認為電影若歸諸到文化與藝術的範疇，實在沒有所謂科技產品般的「進步」概念。基本上我們不是這樣討論文化與藝術。但是當然，我們在台灣看到電影由幾近荒瘠的文化層面，發展到生氣勃勃，技巧逐漸成熟，題材日漸寬廣，社會關注日益增多。重要的是，電影作品與我們生活環境的距離逐漸在拉近，不像以前假託在非現實的時空（好像功夫片、社會寫實片、虛幻愛情片）。作為電影工作者，我們除了興奮雀躍之外，還有一種稚氣樂觀的期待。希望這個現象在短期內能脫離政治及商業的影響，真正使電影與生活結合起來。然後我們才能真正發展出成熟的電影文化。不過，《兒子的大玩偶》這樣的電影究竟只是少數。我們還應當注意那些受歡迎及過譽的電影。這些電影因為虛情矯飾，本來稱不上電影文化，但是新聞媒介及影評界卻以一種偏頗，甚至可以說是西化的觀點，將它們捧得天花亂墜，像鄉土呀，寫實呀，反映小人物呀名詞震天價

響。我認為這就構成一個電影文化成熟的危機。為什麼呢？因為這些電影導演並不誠實，甚至可以說是投機。

《在那河畔青草青》和《小畢的故事》成功了，小人物電影行其道，他們也來同情小人物。問題是，他們的觀點是襲來的，套公式的，非由日常生活過程去體驗人物及生命。更可怕的，是他們堆砌了布景服裝等外在鄉土印象，內容卻是空泛的，缺乏真正的關懷與人性，反而將自己的中產道德觀，硬套在小人物行為模式上。比方說，我直指名吧，轟動一時的《台上台下》與《搭錯車》，我就認為不是好電影。因為他們沒有統一的架構及反省文化的動機，只針對小市民及假知識分子的生產包裝，發抒自己虛假感傷的濫情。因為他們沒有統一的架構及脫衣舞孃的命運，然而人物空泛而無生命，女主角在生活壓力及羞辱下，每天捧本黃春明小說，又把中產的字眼「尊嚴」掛在嘴中，脫衣舞場面又美化得像賭城大秀。《搭錯車》更在庸俗的好萊塢公式及美化的寫實形式猶豫擺盪。簡言之，他們是在假借關懷，卻剝削小人物，不論形式的選擇及對白的構築都與題材背道而馳。然而他們大受歡迎，又有奇怪的輿論烘托，我認為對電影風氣及成熟都構成威脅。

問：你剛才說西方的觀點是如何定義？難道作品一定要堅持中國及鄉土，不顧及宇宙共通性。

答：鄉土及中國與宇宙沒有必然的排斥。而我們檢討台灣文化及藝術，不得不注意一個事實。三十年來，我們幾乎是往西方一面倒。文學電影的概念都受西方影響，沒有傳統，乃至犯了西方標準衡量作品的錯誤。最近許多人振振有詞將某部極度西化的電影歸為國際水準，稱頌其「法國味」以及唯美傾向等。然而法國文化與我們本土文化的源流、傾向及關心題材都大相逕庭。這部電影從形式到內容都是西方橫面移植。套我朋友所說，「連闡釋人生的態度與語句都是西方的。」聽說這部電影受大學生歡迎，我想除了顯示大學教育及主導文化的西化傾向，也反映出所謂知識分子對文化普遍代表性的漠視，以及將傳統拋諸身後的粗心。至於宇宙性，我引陳映真先生的話吧：「在一定的歷史時代的一定社會中生活的作家，到底說了什麼——關於人與人的關

係，人與世界的關係，人與天的關係這些問題，那個作家想了什麼，說了什麼，這才是藝術的中心課題。」

問：所謂傳統及中國特性在電影中指什麼？

答：我是指由現實生活環境滋養出的作品。我們的環境是中國的，由傳統因襲而來，所以傳統及中國特性應是自然存在電影中的。但是我說過，卅年來，我們的藝術傳統斷開了，現代作品看不到歷史及傳統的軌跡，卻多了洋化影子，這就是對電影文化的代表性損傷。所以我覺得侯孝賢導演特別可貴。我日前看了他的《風櫃來的人》非常興奮。他對風格已有足夠自信，所以能透過穩重的形式發抒環境與人物的關係，又讓人物的行為、語言自然展現角色的生命。從《在那河畔》到《小畢》到《兒子》到《風櫃》，侯孝賢已證明他有民族電影的傾向。如果大膽地說，侯君是用自己生活經驗表達訊息的人，也因此特別可信自然，流露中國電影傳統的人文精神。別的導演有誠心，也有創意，但視野及處理方法都較具模仿性，也就是自發的情形較少，所以歐化、好萊塢化的電影語言及意識型態便溢於言表。

我在美國看了許多新舊中國電影以及第三世界的作品，對我的刺激相當大。也因此特別心急，希望台灣接受挑戰。如果我們現在還不注意電影文化傳統並反省自身環境及生活，充其量只是二流的西式模仿文化，不但無助於建設更理想的社會環境，不能對文化批評反省，連中國電影文化的名詞都要被剝奪。我提的這些作品最大的優點就是作者秉持的創作熱情，對時代、社會、人生都有諸多看法及感懷。感情是真摯的，又具人道觀點，呈現人的掙扎。其中三、四〇年代的中國舊片，以及中共近兩年的少數作品，都透著中國電影人文道統的脈息關係。在這個前提下，技巧形式成為手勢，如果對環境生活及人不關心，什麼也是空談。這些電影豐沛的情感及人文價值，是中國電影傳統的寶藏。

問：我們繼續談「中國電影」的問題，因為除了台灣及香港之外，我們對中共電影並不熟悉，據說他們現在電影有所發展？

答：是的，我記得四人幫剛倒時，中共電影從長年乾涸及教條化掙脫出來（十年文革只有八部樣板戲），因為不理解外界，所以習了一大堆所謂現代的浮濫技巧（如Zoom及Pan等）。當時我主觀地認為他們若要追上台灣香港還早，沒想到兩年之間情勢大變。他們的電影展現藝術家的道德勇氣，開始對環境關懷、回饋了。像《天雲山傳奇》、《巴山夜雨》、《牧馬人》都對政治制度發生懷疑，《城南舊事》及《駱駝祥子》透過平凡實在的人物，烘托中國人的性情及人際關係。《夕照街》、《鄰居》秉持了對鄰里街坊的人文感情。最好的是，他們會將人性及關愛視為政治悲劇之救贖。如果說香港人為許鞍華《投奔怒海》驕傲，我倒覺得許鞍華多一分知識分子的犀利及洞悉，然而情感上還做作，有西化影子。新的大陸電影及三、四〇年代的電影就是渾然一片中國社會的產物，不是任何政治體系可以污損的。

我覺得台港大陸三地作品因政治及經濟結構不同，好像在競賽般。可喜是三地現在都有佳作出現，唯一使我顧慮的是台灣電影文化能否因應挑戰。如果繼續故步自封，只會視野越小，感情越假。同時，台灣可慮的，是電影工業的結構及電影文化保存的問題，這兩大問題也將影響文化的正常成長。

問：這兩方面該如何著手？

答：首先工業結構問題，我們當有相當的自覺及反省，來對抗強勢企業壟斷最後窒塞創作力的危機。記得剛回台時，我贊成新藝城這種新公司，因為當時在邵氏、嘉禾的壟斷下電影毫無生機。然而新公司也造成更大危機，像我們常談的跨國經濟問題一樣，他們經過強大的行銷系統及廣告、市場調查等，「創造、操縱人的消費慾望……破壞原有的文化特性和價值體系」（陳映真語）。在這個結構下，我們首先看到的犧牲品就是「文

化」。電影界以前僅存的人文價值消失殆盡，物性代替了人格，汽車撞毀和機械笑話就是證明，噱頭還包括形式包裝、高預算多膠卷等。這種麻醉的消費主義，使看電影純成了買東西的消費行為，毫無人文精神。這一點電影文化工作者應有相當多自覺，不要讓強勢企業淘汰人文電影的生機。

電影文化的保存問題關乎教育機構及電影圖書館。三、四○年代的舊的古典作品使我深信中國電影傳統在世界影史上有一席之位，現在香港、法國、義大利、英國都有人開始研究中國電影。我們應努力爭取這些文化珍寶，積極研究。這些作品不但當對現任工作者產生刺激，也能彌補我們傳統斷絕的遺憾，所以圖書館也該收藏。自己的文化應自己整理，總不能等外國人做了再拾人牙慧。電影文化也不是影評人談談高達、記號學、結構主義就成了，我們需要新聞界、文化界及電影工業三方面的溝通及支持。這樣，更多的侯孝賢才能成長，我們才能逐漸脫離好萊塢的附庸文化，建立我們的民族電影。（「與聯副編者對談——新電影的處境與危機」原載於《聯合報》，一九八四年一月三日）

文學作品的庸俗化

長大後從農村到城市，從商場到工廠，時時可看到人與人之間的糾紛，人人為生活苦鬥……這些人間的煙火事時時鬱積在我的內心，因此我的作品所載的道（我把道泛指作品所表達的東西）是人間煙火卑微的道。

——楊青矗《在室男》後記

他（楊青矗）寫作的目的是希望他的作品能產生一種力量——從同情和悲憫中迸出的力量，促使那些不合理的制度獲得改善。

這兩年在國片普遍低潮及窮途末路之際，突然興起了一些電影風氣。不論是侯孝賢為主的鄉土創作，或是大量文學名著改編，在輿論的鼓動配合下，塑成了新電影嚴肅及向現實紮根的傾向。新電影內容可以關聯到我們的現實環境，人物的行為也較能為觀眾理解了。

但是電影界還存了太多行規和生存壓力，不出一年，這般新生的契機已經轉成了商業噱頭。尤其所謂的「文學電影」，在我們這個人云亦云的時代裡，硬被輿論夾纏成嚴肅創作。我們細細審察不難發現，作家的名字、特殊的小人物境況（如妓女、舞女、酒家女）、原有的精闢俚俗的對白，均已配上明星的商業力量，成為另一種商業噱頭。

好像王禎和的《嫁妝一牛車》吧，原著小人物為生活掙扎所生的委屈及尷尬，雖有嘲弄卻不失悲憫，雖然荒謬卻不失尊嚴。拍成電影卻強調其俗俚荒唐，加上陸小芬的三角戀情，犧牲了生存的悲涼困頓，誇張了商業噱頭。接著白先勇的《金大班的最後一夜》、芥川龍之介的《南京的基督》，都或多或少預示這種商業指向。電影成本大，回收慢而不穩，談商業固然不錯。但為商業扼殺或削減原著的情操、尊嚴及價值，更何況披著嚴肅的外衣賣噱頭，對原作者也是一種損傷。

《在室男》也是這種為商業而輕疏原著精神的處理。蔡揚名的眾多電影裡（如《美人國》），《在室男》可能是最靠近現實的一部，我們並不懷疑其追求更高境界的出發點。但是與《嫁妝一牛車》一樣，其處理的重點有四，全都是商業掛帥：

（一）性：酒家女的行業，陸小芬對處男的興趣，層出不窮的「處男與性」玩笑。

（二）三角戀愛：本來是荒謬的情境（借肚皮生小孩，性與純情的選擇）。

（三）鬧劇：裁縫臉上全是唇印的誇張，陸小芬的陪酒過程，量胸圍臀圍的緊張。

（四）用歌曲串連情緒的誇張戲劇處理：台語歌曲懷舊大全，離原題材強調的現實遠矣。

這種重點加上陸小芬毫無層次的表演，使六年的陪酒生涯似乎樂在其中。由是，當陸小芬醉酒哭哭喊喊「我討厭這種生活……」時，除了煽情還有一絲虛假。何欣所說的「從同情和悲憫中迸出的力量」，恐怕在電影中是難以找到了。

當然，我們願意爲蔡揚名的改變鼓掌，爲楊慶煌的表演喝采，但是再有商業傾向的文學電影，希望是正面的，不是爲商業抹煞原著精神的噱頭。（「文學作品的庸俗化」原載於《世界日報》，一九八四年七月十五日）

禁忌小說的藝術化

《殺夫》寫沒有開放的農業社會中，中國人的陰暗面，把故事架構在原始性的社會裡來研究人獸之間的一線之隔；這是篇突破的作品，打破了中國小說很多禁忌，不留情的把人性最深處挖掘出來。

——白先勇

李昂的《殺夫》也暗示這是一種祭獻儀式。林市殺夫後燒掉供桌上擺放的紙人，大吃祭拜的飯菜一幕，從原始獻祭的角度去看，正象徵殺夫儀式。通過這儀式，男性對女性的性壓迫，才能被解除。

《殺夫》自小說得了聯合報首獎之後，一直是個爭議不休的作品。許多人站在衛道立場，直認小說的不道

——張系國

德及扭曲變態，這就令人追溯起大島渚拍《感官世界》的境況。大島渚以赤裸祖裎的創作觀點，挖掘人性最原始、最眞實的情感行爲，其誠實的藝術心靈，毋寧比那些將性愛遮遮掩掩的心態健康許多。事隔多年，《感官世界》的前衛及藝術價値早已爲世界肯定，《殺夫》卻淪入同一爭辯中。

照張系國的說法，《殺夫》的主題是被壓迫女性在相當覺醒及自主後衍生的「夫權沒落」。有趣的是，曾壯祥導演的電影卻採取不同的角度闡釋，從而使這「夫權沒落」的題旨擴張到更多更廣的社會政治層面。電影中夫權的壓迫已不止於女性，而是舊社會中，在夫權、政治、經濟，及道德貞操觀念的壓力下，人性全面壓抑的悲劇。

首先，電影明確地設在日據時代，就彰顯地鋪下政治壓抑的基調（如陳江水返家踢竹簍，遭日警斥罵）。

此外，經濟上（林母在饑餓中被強暴，陳江水殺豬行業在自己及別人心理上產生的負荷），道德上（阿罔官的守寡貞操，林母的名節流言，菊娘傳說的冤孽）的沉重精神負擔，均迫使在這小社會中的市井俗民居於惶悚不安中。由於壓迫造成的不安全感，使迷信祈神成爲人們解脫的鴉片，片中屢屢出現的祭祖、放水燈、拜廟及燒紙錢場面，不論是出自個人瘋狂的行徑，或是社會中人的習俗信仰，都指引著這股沉潛不安的暗流。等到這股壓抑的暗流爆發，劇中角色自然逃不過迷信命定的厄運──死的死、瘋的瘋，編排謠言騙己騙人的也一直這麼撥弄下去。

曾壯祥對這種蟲豸般的撥弄命運在結構上也做了縱的繼承。從林母、阿罔官、到林市，貞操道德在婦女心靈造成的悲慘雲霧，最後一股腦堆給了常與林市往來的小女孩。當小女孩握著紙人，腫著雙睛巡視凶案現場時，曾壯祥將之與林市遊街交錯剪接，巧妙地並列著婦女命運的題旨。悲鳴沉雄的鋼琴聲，宛如歷史的延續，預兆著即將揹負壓力的未來婦女；淒越促迫的笛聲，也伴著以犧牲的林母林市，以死亡作爲慘澹人生唯一的歸途。

爲了經營這種命定及道德桎梏的壓力，電影中也引用豐富的意象來鋪陳。宛如《楢山節考》引用烏鴉深谷

及落雪來強調環境的陰森恐怖，《殺夫》中用豬灶、迷信、蛛網、古井乃至牢獄似的窗柵來營造鬼魅般的囚禁（身體與心理）世界。圈限在世界裡的眾人個子然一身自保，卻與旁人生疏地無所安身立命，一逞用口頭侵略或身體暴力來鎮撫自己紛擾的心靈。

這樣的素材在台灣影史上固然不曾有過。再加上處理態度的前衛，可以想見電影會使部分觀眾及影評人不明所以，與現階段的台灣新電影相比，《殺夫》的確獨樹一格。它不是溫柔敦厚的鄉土寫實（如《小畢的故事》），也不是詼諧嘲哂的鄉土諷刺（如《嫁妝一牛車》），而是大膽用現代化影像揭發舊社會種種境況與人性。如同司馬中原所說，是「嚴肅而誠懇的面對人生」。

這種嚴肅更昭示在電影的創作態度上。曾壯祥的導演、張照堂的攝影、羅永暉的音樂，都沒有落入傳統國片故事的窠臼。在精緻的聲畫配合下，使全片籠罩於幽暗悲觀的色彩中，卻不流於濫情傷感。張照堂的影像，承襲他紀錄片及靜照對環境人物的關切及觀察，不論建築物的處理，或是宗教儀式的人文趣味，都是國片中少見。羅永暉大膽而具開創性的音樂，運用傳統笙簫揚琴樂器，配合現代的魔音琴，時而驚濤駭浪，時而溫紓續密，與劇情敘式形成最好的拉扯關係。

《殺夫》這種創作態度，可以想見對藝術電影不熟悉的觀眾會引起騷動。我們若從電影的大環境著眼，現階段正是台灣新電影能不能夠脫離舊公式，產生新契機的轉捩點。令人欣喜的是《殺夫》由嚴肅的創作態度出發，增加台灣多樣電影的可能性。（「禁忌小說的藝術化」原載於《民生報》，一九八四年九月二十日）

那時候拍電影如吃鴉片會上癮的

早期台灣電影，經費少，市場小，資源不多，大哥倒是不少。刀光劍影，威迫脅押，什麼都有。是書香世

家或良家婦女的，家人絕不讓她幹這一行。偶爾有叛逆的，或上了賊船，卻也像吃了鴉片一樣，一進電影界就上了癮，當冒險事業拚命。

有這麼一位，當年據說也是一靈氣逼人的少女。進了電影界，跟了導演師父任場記、製片，上山下海恪守師徒倫理。她今天也算是獨霸一方、呼風喚雨的大姊了。但是她師父只要一到場，她仍是斂手肅立，「是」字不離地，只要師父開口，她絕對不說ＮＯ。

兩萬元八輛車

她師父開口的習慣可是源自當年。那時電影流行撞車，師父說，明天給我找八部車，我拍它們撞成一堆。

她傻了，經費呢？車呢？

她去找製片人，那也是有名的不講理一哥。

「製片，這個車怎麼找，很貴耶。」她期期艾艾地問。

「要多少錢？」

「好像要四五十萬元。」

「喔，好，我給妳兩萬。」

「啊？！那哪夠？」

製片人看看錶：「一分鐘過去啦，再囉嗦一分鐘，連兩萬元也沒有。」

是是是，她一個頭兩個大立刻出發，兩萬元什麼車也買不到，她腦筋動到台北橋下的廢車場。她用一萬五千元租了一個長臂機械車直接去偷了，交代師傅撿那些灰塵最多沒人要的車子。她另外找了位鎖匠負責開鎖。「五千元開八部車，你幹不幹？」鎖匠說：「這樣做好嗎？」「五千元你要不要賺？」

就這樣，她兩萬元弄了八部車，開了鎖開了引擎還都能跑，第二天八部車都撞成稀巴爛。大姊也學得一身

開車鎖的好本領：「不蓋你，焦老師，福特車最好開，鐵絲伸進去一勾就開了。」

大姊這身功夫後來後曾在電視界的綜藝一姊前露過臉。那是當她開車帶電視一姊去淡水拍外景，開到一條小

路偏有部空車擋在路中過不去。大姊按了半天喇叭都沒回應，當下走到空車旁露了一手開車門的絕活，再把車

桿打到空檔，將車子直撞推到路旁。電視一姊看得目瞪口呆，她說：「你們電影製片真是十八般武藝。」

可是大姊後來也有反省，她說人都有報應。因為另外一回師父要拍小生劉德華的戲。劉小生與一位美女正

在二樓屋中談情說愛，黑道大哥不滿，開車直接撞進二樓房間中。扮演黑道大哥的港星說，我這個可是黑道

有頭有臉的大哥喔，開的車起碼也要是賓士。哎喲，大姊想這可不容易，賓士車貴喲。沒想到製片一哥並不擔

心，他穩坐泰山地調度小黑柯受良來飛車。大姊樂得不必管賓士的事，而且製片一哥還派她去和羅大佑談作

曲。

「這裡不需要我嗎？」她問。

製片一哥說：「不用，妳趕緊去羅大佑那裡，不好停車，最好坐計程車去。」

大姊高興極了，這回不要她去台北橋下幹壞事了。去了羅大佑作曲處談判回來，偉大的飛車戲已經拍完，

一部漂亮的賓士車插在二樓的屋牆外，顯見拍時十分壯觀。大姊走過去，耶，這部賓士和我的車同款，繞到後

面，車牌號碼跟我的車也一樣，咦，這不是我的車嗎？

氣急敗壞的大姊找到了小黑理論，你怎麼開我的賓士去飛車？不關我事啊，小黑說，我只負責飛車，不負

責找車，車是製片組給的。大姊又去找製片人，咦，他覺得簡直大驚小怪，花幾萬塊修修車頭就好了，小事一

椿。

這就是報應，大姊回憶。「車呢？」我問她，「修得好嗎？」毀啦，大姊說，怎麼修？大姊的手機響起，

後天師父又要開鏡了，「是是。」她仍舊恭敬地對師父在電話中交代的事回應。

陽明山上的爆破

師父交代事很容易，她放下電話，可是他不知道那難度有多高。她又想起師父的輕鬆，有回去看陽明山一帶的別墅外景，師父說，這排房子都很漂亮，你明天幫我借一棟來拍，只拍外貌。師父交代完走了。

她一家一家敲門問，那時聽拍電影，就像躲瘟神，個個不答應。有那麼一棟按門鈴沒人回應，大姊問鄰居，喔，那家人起碼半年沒見進出了。就是它了，大姊腦筋又轉到它，鎖匠先生再度出動，理由是我鑰匙掉了。大姊帶著一組人開了鎖進去，那別墅的家具都鋪了白布罩，顯見離開很久了。大姊交代嘍囉們，你們給我仔細地移開，別碰壞任何東西，空出點位置，反正我們只拍屋外的外景，問題不大。

第二天師父來了，對外景很滿意。「我還要點爆破，小的，就拍到窗口有點火光就行了。」師父一貫輕鬆地說。

哦，還要爆破。大姊趕緊盯住爆破師傅，千萬是小火光喲，不能損害任何東西。爆破師傅說知道啦，小火光。然後一瘸一瘸地走開了。那時台灣拍電影就只有這位爆破師傅，只要爆破戲都找他。他腳有些不方便，天知道是哪個爆破或哪場戰爭留下的紀念。

三二一，開麥拉！砰，門窗全炸開啦。哪裡只是小火花，那是一個大爆炸。

在混亂中，導演組、燈光組、攝影組都撤了，導演對拍到的大場面十分滿意。現場剩下的製片組一些小弟

大姊緊張地盯住現場，還盯住攝影師，只准拍窗戶，別拍全景，免得屋主將來認出來。導演師父喊，

在掃地清玻璃和鋁門窗架，鄰居報了警，救護車，消防車都嗚依嗚依地到了。

一位警員騎著摩托車趕到現場，進來問每個小弟，製片在哪？小弟們二話不說都往後指，警員一路走進後

面，只剩下這位靈氣逼人的大姊，當年頭髮清湯掛麵，活像女學生，怎麼也不像是弄出爆破災難的製片。

是紙上作業，幾家公司永遠用同一張申請單，內容大綱不外乎某某愛上人的情節，圈內都知道每家用的是什麼片名。

「妳是演員噢？」小警員問：「製片呢？」

「不知道。」

「你們這拍的是哪部戲？」

「《大地◯◯》！」大姊毫不遲疑就報上敵對公司的片名。那時台灣拍片要去警察局申請路拍許可，由於

景，拍這麼久還沒拍完？」

「嗯，」大姊硬著頭皮回應。反正她那一刻只是一部拍了四年都還沒殺青的電影中的小演員。

「噢，」警員驚異地說，「這部電影拍得真久，我調到這個區已經四年了，一調來這部電影就申請拍外

大姊如今仍在呼風喚雨，導演也仍有撞車爆破鏡頭。只是現在一切合法囉，申請路拍有電影委員會，事事講產業化，不講理製片一哥和瘸腿爆破師傅早已退休，都是近三十年前的事了，只是劉德華仍在演小生。書香世家或良家婦女出身現在進影圈，家人都鼓勵，趕明兒個說不准也能抱回個奧斯卡金棕櫚銀熊銅獅的，為國增光兼家財萬貫，要不怎麼說呢，許多人一部片子也沒拍過，拿出來瞎糊弄的案子，也正經八百地請教我：「焦老師，您看我這片拍完後能去哪個電影節？」我寧願聽大姊講古，講那個沒有那麼多勞什子電影節，幹電影卻天真如印第安納．瓊斯冒險記的時代。（那時候拍電影如吃鴉片會上癮的）原載於《看電影》，二〇一一年七月五日）

台灣電影的國際認同

繼《悲情城市》在威尼斯影展奪下金獅獎後，導演李安所拍攝的《囍宴》又在柏林影展中勇奪了金熊獎。

這是柏林影展排斥我國多年後，首次接受我國電影參與競賽，而且一舉掄魁，非僅值得電影界大肆慶賀，也對我國文化界進軍國際增加了極大的信心。

我國電影參加國際影展與外交出擊一樣，道路極為艱辛。過去，由於電影創作的風氣不彰，形式內容均乏善可陳，與國際影展幾乎沾不上邊。即使在電影年產量高達兩百部的年代，在世界電影版圖中仍找不到我們的位置。曾幾何時，新電影風起雲湧，我國終能以獨特的本土風格，獲得國際矚目，而這個風潮與彼岸第五代導演作品相互輝映，為中國電影共同創造了美麗的新時代。從《紅高粱》得到柏林金熊，《悲情城市》得到威尼斯金獅，到《菊豆》及《大紅燈籠高高掛》得到奧斯卡提名，《秋菊打官司》再得金獅，中國電影在國際電影創作力靡弱的今日，非僅給中國人進軍國際影壇的機會，也是開創文化新境的重要興奮劑。

最遺憾的是，兩岸在電影創作上本應攜手合作，在國際上共創一片天地，而中共的政治掛帥的心態，卻製造了不少負面的紛爭。過去台灣電影在進入坎城及柏林兩大影展時，所遭遇的最大阻力就是中共。前年我國影片《牯嶺街少年殺人事件》參加東京影展，也被迫採用「美日合作」名稱參展。今年柏林影展雖破格讓《囍宴》參展，卻臨時得到外交部指示，將我國的名稱改為「Taiwan,China」。這種政治上的委屈，我們只能靠影片的優秀表現來挽回。《囍宴》在柏林首先贏得評論界一致好評，接著觀眾也表現了極大的熱情。當李安率演員在首映禮上步上舞台時，觀眾掌聲如雷。李安不卑不亢地說：「我們以參加這個重要的國際影展為榮，尤其這次競賽，對台灣的意義更大。」許多在場的台灣觀眾都掉下淚來。我們是在靠實力來克服國際偏見和外交壓力。

就影片內容而言，李安此次獲獎的意義，與幾年前《悲情城市》獲金獅的意義並不完全相同。《悲》片係以史詩的架構，龐大的視野，飛躍的形式，取得藝術的崇高地位。其得獎一方面代表對台灣電影的肯定；另一方面，更是二二八及六四兩事件的政治敏感時機促成。而《囍宴》的情況卻不同，這是一部趣味性的文化電影，種族、性別傾向、代溝的差異、文化的歧見，經過喜劇的包裝，既展現敏銳的洞察力，又有笑中帶淚的動人力量。它的獲獎，代表觀眾對跨越多種歧見的包容和期待，更說明了商業和藝術並非是完全兩極的敵對體。

《囍宴》得獎，改變了觀眾對藝術電影的成見。如果票房成功，更可為頹靡的電影業增添對本土電影的信心。

其實，不止《囍宴》而已，台灣電影此次在柏林更出盡鋒頭。《囍宴》在競賽單元掄元，《暗戀桃花源》在青年導演單元獲首獎，《青少年哪吒》更在電影大觀單元中，一直獲得西方著名影評人稱為「今年柏林最佳影片」的令譽。與台灣相輝映的大陸電影，除了《香魂女》外，還有其他若干部作品也得到好評。因此我們可以很驕傲地宣稱，九〇年代應是中國電影在國際影壇上揚眉吐氣的時代。

我們在坎城及柏林兩大影展中得獎之餘，有些問題很值得我們深思與反省。其一是我們的文化資產非僅不應妄自菲薄，還要善加利用與發揚光大。其二是在國際中的文化戰，是否應在電影之外，開拓更多的空間與領域？諸如繪畫、音樂與舞蹈，也必須有統籌的規劃，以求打進國際市場，來提升我們的文化地位。

以電影為例，重要的國際影展，其實就是一項文化的奧林匹克，全球百餘國家無一不希望在影展中一顯身手。如果在這種智慧的競賽中脫穎而出，其榮譽絕不下於諾貝爾獎或奧運，其影響力甚至更為深遠。然而我們必須體認，這是一場文化整體表現，除了深厚的文化傳統外，宣傳、溝通及策略，都需要具有完善的統籌方案。過去靠個人單打獨鬥的時代畢竟已成過去，未來國際間的一切活動，政府部門應切實負起責任，像先進國家一樣，視為一項嚴肅的課題。因為這不止是爭取國家的光榮，也是提升國內文化素質的最大契機。

這次得獎，我們在慶賀之餘，還應有一分惕勵的心情。要知道我們的電影工業基礎是十分薄弱的。今後如

果要繼續在國際影壇爭一席之地，必須再投下大量資金與儲備大量人才，否則終只是曇花一現，好景不常。

《囍宴》在電影史上有幾個特殊的意義：

一、第一部為台灣奪得柏林金熊獎的電影。

二、被列為世界在一九九三年獲利最高的電影，小小的投資，賺得了大把的銀子，更重要的是打開了北美市場，使台灣當代生活形象進駐全世界商業戲院。李安一連串作品，事實上縮短中西文化的差距，擔任了重要的文化橋梁工作。在二十世紀轉換之時，終於能在二○○○年拍成製作大片《臥虎藏龍》，成為美國正式投資的第一部國語片。

三、《囍宴》打破了同性戀、亞

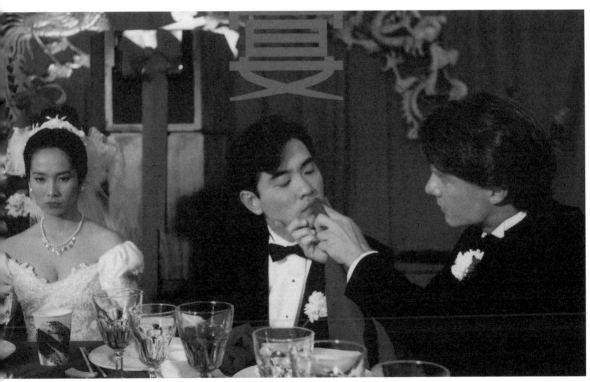

李安的幽默風趣手法，將中國傳統社會中性壓抑、同性戀等禁忌題材從陰霾的領域帶出。圖為《囍宴》一幕。
中影／提供

洲人在世界市場上的偏見。是第一部正面探討當代華人家庭面臨同性戀思潮的衝擊及對傳統價值的挑戰，在柏林影展獲得Teddy Bear同性戀大獎。至於亞洲人的電影過去在世界主流市場備受排擠，以亞洲人為主的電影一向也比較難進入主流商圈。《囍宴》以亞洲人、西方人通婚之跨種族藩籬為主題，兼容東西方文化的歧見，同性戀／異性戀的歧見，令人耳目一新而並不排斥。

四、對李安個人而言，這是他的父親三部曲《推手》、《囍宴》與《飲食男女》，對父權在當代中國社會所遭逢的挑戰提出看法。三部作品都採取喜劇模式，以李安特佳的剪接功力，經營出傳統中國家庭的父權形象──莊嚴、溫和、充滿父愛和權威，但面臨變動社會的新價值觀又顯得脆弱易感。不過，李安的父親是電影中的精神價值所繫，也代表李安自幼秉持的儒家思想。其作品的代溝問題，具體而微顯現傳統中國社會如何在現代思潮中追求應變和答案！（「台灣電影的國際認同」原載於《時報週刊》）

新電影進入1990年代

甫從新加坡國際影展擔任評審歸來。而台灣以《少年吔，安啦！》、《無言的山丘》、《暗戀桃花源》三部電影入選，聲勢凌駕所有亞洲國家。每天都有人恭賀我台灣電影的成就。評審同仁也是夏威夷影展主席金奈·寶森說：「台灣電影和韓國電影這幾年靠自己的努力打下了國際地位，我們準備在今年夏威夷影展中特別表揚這兩個國家的電影工作者。」另一位評審《印度之旅》的男主角維克多·班納奇看了《暗戀桃花源》心儀不已，不斷追問台灣的歷史及電影狀況；菲律賓導演／影評人尼克·狄坎波在評審中一再爭取《暗戀桃花源》得所有獎項；新加坡當地的評審／影評人黃怡寧熱愛《無言的山丘》和《少年吔，安啦！》，而影展策劃謝福龍更以為新加坡最需要的就是《少年吔，安啦！》這種有力動人的社會控訴。

我以前已經說過很多次，台灣電影是個尷尬的產品。它在國際影展叱吒風雲，原創力及成熟度均頗為罕見。在本土卻面臨票房挫敗，甚至工業界衰退敗亡的局面，可以顯現的是台灣的特殊文化現象。資訊長久的不平均發展，以及經濟及消費娛樂的畸型成長，使文化呈現兩極化傾向。菁英分子與通俗大眾間的品味多往極端發展，中間出現不可跨越的鴻溝。

而新電影正是菁英文化的結果。就原則性及形式本質而言，台灣新電影的成長歷程是極為快速的，短短十年間電影朝知性邁進，培養為數不少的年輕導演，令國際一新耳目。十年間累積的好作品，也使其他許多國家至為歆羨。

新電影基本上以寫實為主調，創作者極力在影像間反映台灣經驗──台灣的歷史，台灣的文化認同，台灣的成長與記憶──第一次以如此完整而真實的面貌，破除以往電影逃避現實營造虛幻假象的窠臼。

新電影以寫實為主調反映台灣經驗

十年了，年輕的新導演熱誠地呈現自己的成長歷程及執念，在逐漸步入中年及更成熟穩健的階段時，他們的理念卻迎上更新一代電影工作者的挑戰，從徐小明《少年吔，安啦！》、賴聲川的《暗戀桃花源》、陳國富的《只要為你活一天》、李安的《囍宴》、余為彥的《月光少年》一整體突出的表現來看，我們相信新一代電影工作者已經成熟。

這些電影新生代年紀雖平均比上一代年輕五歲到十歲不等，然而思想及藝術理念上卻頗有差距。並列來看，他們不像侯孝賢、楊德昌、王童、萬仁及柯一正等那麼執著於歷史及身分問題，他們更關心此時此地，台北及高雄的都會問題；他們勇於面對所有物質橫流、少年虛無、金錢萬能、暴力充斥的困境；他們也不輕易逃避到農業社會特有的人文精神及理想價值中尋求慰藉。絕望、悲劇、宿命似乎是他們的基調。

在表達模式上，新生代也展現比上一代更大的彈性，他們不執著於寫實主義，他們或用寓言或誇張化的舞台形式《暗戀桃花源》，或運用驚悚動作類型（thriller）為起點（point of departure）如《只要為你活一天》，或投入商業喜劇類型《囍宴》，甚至突破性地引用動畫卡通混雜在真人戲劇中《月光少年》。無論他們的選擇為何，他們都同樣令人覺得穩健安適，並無青澀稚嫩的痕跡。

英文片名直指貪婪，視覺呈現虛幻俗麗

短短一年，如是多新導演湧現不同於以往的電影，成績確是斐然可觀。

作為台灣最好的影評人之一的陳國富，從《國中女生》造成清新的印象後，終於又完成《只要為你活一天》。兩部電影都有相似的地方，最明顯的是兩者都由寫實出發，然而在幻想及譬喻式的封閉空間中，又不時

閃現現實的筆觸。

兩者亦同樣對青少年不存幻想。我不願妄作猜測陳國富對青少年生活掌握的準確成分，不過，《國》片及《只》片都一樣讓我們看到都會少年的破碎理想。香腸族、KTV、電動玩具、霓虹燈、夜生活，提早組成青少年的現實環境，他們都過度早熟地接受都會假象，由是，張達隆鏡頭下那個台北光怪陸離的都市輪廓遠景（city contour），才清楚地成為電影的重要隱喻。

虛幻、超現實、濃郁俗麗的色彩，是《只要爲你活一天》的總體視覺呈現，但相對也代表了導演對這個城市的主觀哲學。事實上，它的片名正應合了都會這種追求短暫聲光感官燦爛綻放的現世觀，這一刻過後，它的醜陋、腐敗、死亡、凋謝都無關緊要。人工化的五光十色，姿意的青春及放蕩不負責任，才是生存哲學。電影的英文片名，可能更確切透露導演的批判企圖，《Treasure Island》（襲自《金銀島》）的原名，直指台灣「貪婪之島」的遍地財富假象。電影片尾雖不無遮掩地說明背景設在台北的未來，任誰也知道，《只要爲你活一天》正是台灣不顧未來的現在。（「新電影進入1990年代」原載於《時報週刊》第七九二期）

解嚴對台灣電影的影響

政治情勢造成電影型態

一九四九年國共內戰的結果是：國民黨撤退到台灣，電影等媒介被視爲與槍枝大砲等武器一樣須要管制的戰鬥宣傳工具，因此這時我們電影的內容不外反共抗俄，宣揚農業等符合既定國策的題材。

台灣與大陸長期對峙的模式定型後，政策電影的老套吸引不了觀眾，檢查制度還是嚴密地戒備著，新興的影片乃以逃避主義掛帥，淨拍此風花雪月的文藝片，真實的聲音還是徘徊在邊緣地帶，戒嚴令像一座堡壘，拒

斥所有可能令政局不安的元素。

《超級市民》被剪了十七刀，就是因為這部片子碰觸到太多當時禁忌的題材，包括如貧民窟的景象，以及精神失常的大學教授等；而萬仁導演在另一部《兒子的大玩偶》中，用影像語言說出了貧民窟的真相，導致了政府及電影公司修剪該片的「削蘋果事件」。

新電影本質

台灣新電影就是被這樣的電檢制度引發某一種自覺或不自覺的反叛：新電影強烈呈現真實並且本土化的傾向，在在顯示企求真實經驗的期待。

真實生活中的語言、畫面不能見容於電檢制度之下，許多禁忌的政治題材如白色恐怖、二二八事件、美麗島事件，更是連邊也不能沾上，這就是當時電影的生存環境，逃避現實的香港武俠片與瓊瑤文藝片因此大行其道。

解嚴後的電影型態

新電影醞釀於解嚴前，但它真正不用面對隨時隨地的剪刀卻是在解嚴後。一九八七年戒嚴令解除以後，很明顯地，以政治為題材的電影紛紛冒出，如侯孝賢的《悲情城市》處理二二八的禁忌，威尼斯得獎在先，政府修剪於後，造成社會熾熱的輿論抨擊。

電影分級制取代電檢

在政府慢慢適應解嚴後電影狀態的情況下，專家學者也努力想找出一條可以行得通的路。

一九八七年，由我和小野等六、七位學者協助政府擬訂以分級制度取代電檢；但電影分級制度所導致的不僅止於在政治這類的題材上放寬了，在很多方面，如一九六〇年末世界性的革命所導致的性觀念放鬆，在電影方面的箝制自然也就鬆了許多。

《去年冬天》、《好男好女》、《超級大國民》等片子就因為電檢制度放鬆，才能讓我們知道電影得以真實感動人心的能力。但當年的政治事件紛紛成為熱門的話題，尤其當反對黨崛起，本土化成為新貴，二二八、美麗島事件也成為新的政治資源，成為電影時興探討的題材，我們不禁擔心這些政治題材會不會漸漸淪為噱頭，淪為被剝削的商品？

政治轉型的利益分配

因為政局被選舉結果左右，為了獲得選舉後唾手可得的利益，許多人努力和地方樁腳掛勾，造成選舉的惡質化：地方角頭在新的資源中取得大餅，其中包括了與正式或非正式的電影管理機構掛勾，掌控台灣電影的若干資源，這導致本土電影在素質上低落，在發展上則顯得力不從心。少數空有理想的電影工作者與惡勢力劃清界線，菁英文化被迫擠到邊緣地帶，因此在解嚴之初電影創作力冒升的新氣象，馬上被重新分配到資源的利益團體所腐化。

跟隨整體的政治模式，地方勢力搶奪新的資源分配：解嚴之後才產生的一些影視文化，經由合法或非法的有線電視所取得的鉅額利潤、電影結構的重新整合等，其中的侵略性、排他性以更原始的鬥爭粗陋展現。

加上媒體本身未能深入探討粗糙的現實狀況，於是將一個電影本質的利益問題，誤導為藝術與商業電影之爭，深入探究其實是在政治惡質化的情況下，利益大餅的搶奪。其結果是，中產階級與菁英文化喪失發言權，解嚴後使一般人產生比以前更大的無力感——因為一切都在與政治掛勾的商業型態這樣更無形的環境下產製個

人無法超越的壓力。

簡言之，選舉與一切畫上了等號，政治等於選舉，政治等於一切：政治惡勢力佔盡一切資源，真正的文化得不到資源，處處捉襟見肘。

二二八事件、美麗島事件事實上完全成為被剝削的政治資源，解嚴雖好卻帶來更大的危機，假民主與惡質化的選舉將台灣電影稍現光明的前景慢慢侵蝕，使得原本有心力挽狂瀾的人也感到深深無奈。

大陸市場開放後的運作機制

解嚴除了造成台灣市場本身的利益重新分配外，兩岸日漸頻繁的交往關係也成為整個市場運作不可忽視的有機元素。

但因為市場運作的元素太多，我們看到的是意識型態上的混亂。例如在有線電視中，大陸中央電視台、港資、中資或台資的有線電視，這些媒體常常夾帶大陸思想而來，如新聞報導中出現的「我國」一詞，指的其實是中共，而更多情況下，台灣被迫使用大陸系統的名詞或思想，使用多年的「狄斯耐」被改成「迪士尼」即是一例。

在電影上，有許多台資的電影由大陸導演拍攝，如《霸王別姬》、《活著》、《南京1937》等，雖然是台灣出品，卻是多少帶著大陸詮釋歷史的觀點：中國大陸的電影市場目標鎖定台灣，卻充斥大陸思想的內容。這樣的情況，在可見的未來，只會更加嚴重。

就像前面所說的，藝術與商業電影之爭的檯面下是赤裸裸的利益瓜分，在大陸問題上，也不是表面意識型態之爭就是統獨問題：真正的癥結在於更巨大的市場利益。電影工業界趨利的本性，造成本土電影的犧牲。台灣的電影既無本地資源，又無打入大陸的市場，終將淪為邊陲文化。

哀悼電影之墮亡

戒嚴令解除了，可惜的是政府在觀念始終追不上現有的政治局勢，許多政策嚴重落在時代之後，尤其在電影方面，造成現在電影工業一蹶不振，逐漸走向消失。（「解嚴對台灣電影的影響」原載於《自由時報》，

一九九五年十一月二日）

白色恐怖和美麗島之政治電影反省圖

在市面一片不景氣的一九九五年，台灣還是一口氣出了三部政治電影。其中有兩部本是一九五〇年代的「白色恐怖」——侯孝賢的《好男好女》和萬仁的《超級大國民》；一部本是一九七九年高雄美麗島事件——徐小明的《去年冬天》。

無獨有偶的，這三部電影都沒有採取平鋪直敘的直線發展敘述策略。在美學和敘事上承載了複雜的觀點，對於敘述主體的第一人稱也傾向挖掘其內在感受。有趣的是，其敘述主體分佔了青年、中年和老年的心境，《好男好女》是由年輕的少女立場來了解一段逝去的歷史悲情，其中不乏想像、憧憬，以及對革命的浪漫情懷投射；《超級大國民》則偏向老人的悲情輓歌，是蹣跚白首對政治迫害的回憶，以及對受害的親朋好友永恆的歉疚和贖罪心情；《去年冬天》則是一對年屆中年的激進分子，對於年輕時的政治觀念及作為，做現下的反省和檢討，不乏扭曲和委屈。

對於白色恐怖，《好男好女》是就女演員因為閱讀史料和拍攝蔣碧玉生平的電影來做若干想像。女演員的日記被偷，她平日也不斷接到匿名電話，和用傳真機傳進來的日記片段，這種無形的精神迫害，竟使她感同身

受了蔣碧玉當年的白色恐怖之苦；而不同的價值觀和相似的年輕活力，也使她對日據時代憧憬祖國和民主尊嚴的先輩們產生孺慕崇敬之情。在她腦中構築的歷史，完全出於想像。導演侯孝賢在此做了奇異的場面調度：想像的歷史採黑白基調，然而手法接近如紀錄片般的寫實（審問、坐牢、押解、讀書會、逮捕、籌錢收屍）；現實的時空採彩色基調，然而大量超寫實般的色彩和特寫，使現代宛如都市不真實的夢魘。

相對於《好男好女》，萬仁《超級大國民》的白色恐怖便是另一種現實。它是存在老人記憶中零碎的畫面，有的因為時代久遠而湮遠模糊，有的則面目全非──以往的軍法審處單位和牢獄，紛紛成為當今的來來飯店、獅子林等都會消費指標，而一個踽踽獨行的老者，每日穿梭在記憶的麟爪片羽中，努力將自己和歷史的鎖鏈掛鉤。《超級大國民》中，歷史是記憶，卻也是亂塚荒墳和商業大樓中不復留下任何痕跡的遺憾與罪愆。比起《好男好女》浪漫純真的未來式，《超級大國民》是一闕飽蘸血淚的輓辭，也是消逝中的過去式。

《去年冬天》因為處理的是尚不久遠的過去，所以「現代式」氣氛濃厚。一個為了男友革命激情而坐牢若干年的女子，出獄時已年屆中年，周遭的世界完全走樣。革命的不革命了，老情人成家生子做生意了，母親也兀自撒手了。這個孤單的現在遊魂，在歷史落空、未來不著的雙重失意下，仍舊奮力一擊。比起《好男好女》和《超級大國民》，這部電影擊中理想喪失的中年危機，幾年前的遭遇透過現代反省的目光有如哈哈鏡，嘲弄、扭曲現實的殘缺。而不甘如此沉入歷史深淵的主角，終於決定結束歷史的撰寫。

三部電影內容或在心境及敘述腔調，以及面對歷史的注視角度大相逕庭，然而某些結論卻出奇地相似。三者均以政治事件為槓桿支點，將熱血青年對革命的熱情奉獻和愛情友情，對照於當今物慾橫流、街頭政治頻繁的冷漠都會和墮落。似乎三片都認定，過去政治壓抑迫害頻傳，卻充滿年輕的純潔和理想，現在政治開放，但是官商勾結和各式奸宄賄行，卻使整一代青年喪失了理想和信仰。

三片另一個相似點就是對女性角色的處理。女性，作為政治受難者的妻、女、情人，每每承受最大的傷

害。《好男好女》的蔣碧玉最後呼天搶地的悲號，《超級大國民》妻子自殺，女兒一輩子揹負政治陰影的恐懼。《去年冬天》情人以死明志的慾望呢喃，都讓女性承擔了政治災難的最後苦果。女性，作為中國傳統儒家社會家庭的象徵，捍衛個人最後的尊嚴，她的救贖和希望，歷史延續的重要力量，她的折損則是歷史最後的悲劇。

三者都沒有孜孜矻矻於所本政治事件的評估與始末探討，事實上當它們定位於個人，已然註定歷史事件的虛構背景角色。政治事件只是個引子，三部電影其實都只想反映在如今亂糟糟社會下的集體情懷。萬仁說：「解嚴前有老一輩的知識分子，不過開一個讀書會，讀幾本社會主義理想的書就被捉進來。其他的人對政治則噤若寒蟬。現在的人天天喊政治用以賺錢，堂而皇之肆無忌憚。政治已經變成台灣人的生活本質，每個人早上起來聽的談的全是政治，我看在世界上很少有別的國家像我們這樣。」

從以前政治是禁忌，到現在的政治無所不在，而且是利益權勢的資源化，《好男好女》、《去年冬天》和《超級大國民》的同一年出現並非偶然，而檢視歷史之意在言外也非常清楚。這三部沿襲新電影主流歷史文化包袱的作品，再度印證了新電影寫史的企圖，唯其寫的並非前朝舊事，而是當今、此刻。（「白色恐怖和美麗島之政治電影反省圖」原載於《中國時報》，一九九六年一月十七日～十八日）

外省人的台灣意識

將外省人漂泊過海、落地生根的歷史拍成電影的，前有侯孝賢的《童年往事》，後有王童先後兩部《香蕉天堂》和《紅柿子》，這些電影都述及了外省人早期的清苦和尷尬，不但打破了只有本省人才有「悲情」的神話，也一再強調這個族群堅定在此繁衍下一代，以台灣為家的「台灣意識」。

《童年往事》中，老一代的大陸移民逐漸凋零，新一代的孩子混在本省孩子中長大，不再是異鄉人，家鄉成為腳下的土地，而不是遙遠無啥記憶的故土。《香蕉天堂》中，兩個傻兮兮的小兵也找到在台灣安身立命的方式，將替代性的虛假身分，逐漸扶正為事實——大陸的母親也不是真的，代表的是想像的、象徵性的鄉愁，而這個一直當它是個「假」的家庭，才是四十年來的現實。

《紅柿子》則將「大陸」納為黑白的記憶，「台灣」是出了隧道那一片綠油油的稻田，大串橙黃的香蕉，和有電、有自來水的天堂。王童在此透過一個外省大家庭在台灣的落籍，彩繪出大陸人的台灣意識。

這不是政治口號，而是踏實的經驗和回憶。五〇年代的外省族群哪裡個個是既得利益分子？即使一個黃埔一期的將軍家庭也得自己養雞、養牛蛙，副官們蹬三輪車、做煤塊，辛苦地掙生活。那時候的主婦個個都是身懷十八般武藝的高手，自己剪裁布料、蹬縫衣機、打毛線，照顧孩子、丈夫之餘，還要開拓各副業的空間。

《紅柿子》中，姥姥和母親是前後兩代適應生活的專家，「兵來將擋，水來土掩」，剪X光片做孩子的墊板，拆軍旗捐給學校運動會為錦旗，推銷賣不出去的紅藍鉛筆，還有養雞、養蛙、分租房子，及向教會洋人換點物資。當男人還在做著「反攻大陸」的迷夢當兒，真正的家庭核心——女人和孩子是踏實在過日子，孩子有他們的打架、跑硯台、抓螢火蟲的世界，女人則精心規劃著柴米油鹽、衣食住行的家計。

王童的《紅柿子》延續著他一貫平和溫婉的通俗劇方式，記錄著童年回憶的點點滴滴、大家庭特有的親密感情、繁重的生計負擔、對姥姥的依戀和倚靠，一段一段鋪排起來，像散文般的段落，逐漸砌出山重心，柿子樹柿子畫，象徵著一些失散的回憶，這裡沒有撕心扯肺的政治悲情，但是它確實是大陸人早期在台灣的歷史見證。

多少年來，我們聽王童講述老奶奶的故事，還有那一大叭啦孩子的特殊成長經驗，那是生活的智慧，也是笑中帶點淚光的小插曲。我們一直期望它能成為影像，成為電影的記憶，《紅柿子》是這樣被召喚出來的，它

加入了《童年往事》、《香蕉天堂》、《我這樣過了一生》、《牯嶺街少年殺人事件》，由影像見證歷史，由個人擴散為更大的族群典型。（「外省人的台灣意識」原載於《中時晚報》，一九九六年四月二日）

華語電影海外電影節與市場之不變

重新界定「電影」

「電影」在過去傳統的觀念裡，是經過影片拍攝、在戲院透過放映系統分開放映者。但是，近來媒體大革命及分化的結果，「電影」一詞有了新的意義及使用方法。傳統的電影只有戲院放映及電視台播映等有限管道，如今有線電視、付費電視、衛星系統、鐳射碟片、家用錄影帶，甚至影像資料庫的出現，都使得電影的傳播範疇以及收視群眾大大改觀。

媒體分化及革命的結果，對電影的影響有二：

一、如果是主流中心的電影（如好萊塢出品的大片），其周邊使用的範圍比以前龐大甚多，其生產方式以及收益亦與過往差異甚大。

二、由於媒體分化，需要軟體的使用量亦大幅度增加，於是出現許多媒體使用的空檔，提供非主流電影及邊緣作品若干新市場，這也是大陸與台港三地華語電影最有可能發展的空間。

國際地位及國際市場在哪裡？

電影在國際上嶄露頭角，由知名度而言，最重要是大小影展及媒體報導；由市場而言，最重要的是交易買賣與公開放映。過去，大陸與台港三地的華語電影，在以上幾個領域幾無地位可言。一九七〇年代初期由李小

龍領導的功夫電影潮流，雖曇花一現地引起媒體注意，但究竟較侷限於低下階層及少數特殊趣味族群中，新開發的市場也在後繼無力之下喪失。所謂華語電影只侷限在亞洲及世界的華語市場。

這個現象在過去十年內大幅度改觀。其中台灣電影走向高質素的藝術境界，以少量單打獨鬥的方式，在世界影展及媒體上搶佔不少位置。香港電影則推陳出新，以新穎的視覺及商業模式，逐漸擠入商業市場，尤其在亞洲已成強勢主流，並正在開拓世界影展的注意。大陸電影則注重文化歷史反思，持續在影展及媒體獲多量曝光，又能突破傳統的華語電影市場，進入西歐及美國的大商業市場。

這些改變顯示，中國片的國際地位正顯著上升，而在國際市場中也被證明可以有較大的潛力。由於這些改變都累積了數年之久，茲分述如下。

影展：由排斥到接受

影展其實是相當西方世界的產物。基於種族及文化的分歧，亞洲電影一向在影展中處於邊緣地位。偶爾有異軍突起，如日本的黑澤明或印度的薩耶吉・雷（Satyajit Ray），也只是作為個別文化英雄，未能在影展中造成舉足輕重的趨勢。

中國電影在世界影展受重視是一九八○年代以後的事，緣由是大陸與台港三地都在八○年代有新電影誕生。初則仍是單個導演進入展覽部分，處於邊緣位置（如許鞍華的《投奔怒海》參加坎城影展「導演雙週」單元，或侯孝賢參加柏林影展的「青年導演」單元），要進入大影展的競賽項目幾乎是不可能。

八○年代中期以後，三地的新浪潮運動經過媒體大幅報導，在影展市場中造成一股勢力。侯孝賢以《風櫃來的人》、《冬冬的假期》、《戀戀風塵》連續三年在法國南特三洲影展拿下首獎，陳凱歌的《黃土地》、田壯壯的《盜馬賊》轟動世界各地影展。接著吳天明的《老井》在東京國際影展摘下最佳影片、導演、男主角

等四項大獎；張藝謀的《紅高粱》進入柏林影展競賽獲金熊首獎；楊德昌的《恐怖分子》勇得盧卡諾影展銀豹獎；陳凱歌的《孩子王》、張藝謀的《菊豆》相繼進入坎城影展競賽；張藝謀的《菊豆》、《大紅燈籠高高掛》獲奧斯卡最佳外語片提名；侯孝賢的《悲情城市》獲威尼斯影展金獅首獎，《大紅燈籠高高掛》獲威尼斯銀獅獎；葉鴻偉《五個女子和一根繩子》獲南特影展最佳影片；楊德昌的《牯嶺街少年殺人事件》和黃健中的《過年》共獲東京影展評審團大獎；關錦鵬的《阮玲玉》獲柏林影展及芝加哥影展最佳女主角；張藝謀的《秋菊打官司》獲威尼斯金獅獎。

　　以上僅記錄了部分較大的國際影展，其他洋洋灑灑的中外影展尚有甚多。重要的是，世界影展均認知中國電影是一股不可忽視的力量，選片時已不敢忽略或不細查狀況。另外，各種有關中國電影歷史以及特殊創作者的回顧展也在影展、電影文化機構放映。如法國龐畢度中心曾舉辦多達數百部的中國經典電影展，美國芝加哥藝術中心曾舉辦謝晉、成龍作品展，加拿大溫哥華影展曾舉辦楊德昌作品展，美國紐約現代美術館也曾舉辦侯孝賢作品展。

　　影展的口味及偏向亦視地區而異。比如較重商業趣味及特殊新才能的加拿大多倫多影展、美國Sundance及Telluride影展都對香港片情有所鍾。多倫多影展對徐克、吳宇森崇拜非常，《阮玲玉》、《阿飛正傳》、《秋月》、《鎗神》等六部影片也是該年Sundance影展繼前一年舉辦張藝謀回顧展後對香港電影禮讚的舉措。

　　法國對侯孝賢最有期許，美國則普遍喜歡張藝謀。《菊豆》參加奧斯卡影展受到一些因素干擾，經發行的Miramax公司大肆宣揚及廣邀知名導演為張藝謀簽名後，反而促進了張藝謀的知名度，乃至《大紅燈籠高高掛》再度獲奧斯卡提名。

　　十年慘澹經營，中國電影終於在世界影展上有了發言權，各國影展主席也必須每年往返大陸與台港來回選片。紐約影展主席理查·潘尼亞（Richard Peña）在影展開幕時說的話最具代表性：「幾年前我剛接紐約影展，

同時放映《紅高粱》和《尼羅河女兒》，人們驚呼：『什麼？你選映兩部中國片?!』今年，人們又驚呼了：『什麼？你只選了兩部中國片?!』」

媒體：由誤解到主動

英法為主的世界媒體主流，過去對華語電影是一知半解，如果偶爾提及中國片，不是充滿侮蔑嘲弄，便是資訊支離破碎。當三地新浪潮初獲媒體注意時，媒體上的文字常常出現矛盾相反的極端看法。比如許鞍華的《投奔怒海》在藝術電影院推出時，《村聲》（Village Voice）的吉姆・何伯曼（Jim Hoberman）就指其為中國投資、為中國政治立場開脫的電影，另一方面「作者論」在美國執牛耳的安德魯・薩瑞斯（Andrew Sarris）則以為該片是不折不扣的藝術電影。

一九八六年，《童年往事》參加紐約影展，《紐約時報》（New York Times）的影評人珍妮・賽斯琳（Janet Maslin）大罵該片令人看不懂；一九八八年，《紐約時報》的老牌影評人文森・坎比（Vincent Canby）也撰文指責《紅高粱》、《尼羅河女兒》這類電影無法在美國流行。

曾幾何時，何伯曼已成了中國電影支持者。他每年的十大影片，必有華語片在內（《盜馬賊》、《戀戀風塵》、《刀馬旦》、《喋血街頭》、《悲情城市》都曾上榜）。由此，由於《悲情城市》、《大紅燈籠高高掛》、《霸王別姬》的宣傳策略，許多媒體的重要作家／評論家，都願意主動到拍攝現場報導，在影片未完成前在媒體上造成聲勢。

《菊豆》的簽名抗議事件，更使中國電影自文字媒體躍至電視媒體。美國CNN新聞節目，二大傳播網的娛樂節目，都有大幅報導。而《悲情城市》、《紅高粱》、《秋菊打官司》獲金獅、金熊獎時，都是引來上百架攝影機，以及巨量的電子媒體曝光。

媒體態度的改變，一方面由於中國電影在世界各影展表現不俗頻頻獲得肯定。另一方面，也由於時間及作品的累積，使中國片不再像以往那麼陌生難懂。當然，創作人面對面與國外媒體接觸頻繁，亦有助於消弭文化的隔閡。

反過來說，媒體的大量曝光及正面肯定，對影片的得獎及銷售亦有助益。《菊豆》便因為媒體報導，坎城影展的觀眾反應熱烈，立即引來美國大發行商Miramax及Orion Classics的探詢洽購。美國的交易行動也在歐洲引起連鎖反應，《菊豆》在歐洲銷售不俗，為《大紅燈籠高高掛》未來在歐洲的驚人走勢打下基礎。當然，如果媒體反應冷淡或犬儒，影片在影展的聲勢亦會相對困難。一九八八年，陳凱歌的《孩子王》在坎城引起媒體反感，聯合送了他一個諷刺的「金鬧鐘獎」，該片於是慘遭滑鐵盧。

媒體的涵蓋面往往也與其地緣及文化因素有關。像日本媒體對採訪台灣新電影人士就特別有興趣，侯孝賢、楊德昌、王童也是他們的媒體英雄，諸如《電影旬報》、Film Forum、NHK電台，都經常有台灣電影的報導。美法地區因語言較易溝通，媒體較多相關大陸電影文字。德義俄等其他地區，一般而言較少大陸電影資訊。唯因《大紅燈籠高高掛》在義大利引起的轟動票房，使剪報也摞成厚厚的一大本。

發行買賣及放映：行情看漲

買賣發行往往與影片的知名度及內容有關。中國電影以往由於欠缺管道及資訊，多以賤價出售。比如《黑炮事件》即是以低價將世界版權賣給德國投資人曼菲．德尼歐克（Manfred Durniok），台灣幾部藝術影片也是以嘗試性的方式分別零售給各個區域（territory sale）。後來，因為中國電影水漲船高，銷售買賣的方式已與以往大相逕庭。

《菊豆》由日本德間公司投資，在坎城造勢後高價賣給Miramax，在全美主要城市的藝術戲院上映，史無

前例地賺到一百五十萬美元（是《紅高粱》五十萬美元收入的三倍）。

《菊豆》的成功使中國電影（尤其是張藝謀）大大看漲。一九九一年坎城影展，籌拍《大紅燈籠高高掛》的年代公司只準備了二十分鐘的影帶片段及大量劇照，就引起歐美發行公司的搶購潮。年代採取「區域販賣」方式，幾個月中就賣了近二十個國家的發行版權。其中 Orion Classics 公司取得美國發行權，配合複雜的影展／媒體宣傳策略（諸如要求紐約影展用之爲首映影片，與 Sundance 影展合作舉辦張藝謀回顧展，配合東西岸重要媒體的試片及拍攝報導等），結果收入兩百五十萬美元，比《菊豆》更成功。

《大紅燈籠高高掛》在全球共賣出三十五個國家。其在歐洲的票房更是了得，義大利有四十二個拷貝在巡迴，自大城到小鎮都能看到，收入三百多萬美元。法國雖只有九個拷貝，收入亦得兩百多萬美元。

由《大紅燈籠高高掛》的例子，可看出歐洲及美洲的市場完全不同。中國片在美國絕不可能到達主流市場（如福克斯及迪士尼公司出品，動輒八百個到一千個拷貝），多半是集中在大城市的藝術戲院，不做龐大預算的電影廣告，僅以二、三十個拷貝巡迴。反之，歐洲現在有不少主流發行公司願意發行中國電影，這些公司有財力及實力做媒體宣傳，能保證電影最大的收益，也突破西方電影公司對中國電影的禁忌。

買賣發行也要看累積及持續供應的管道。在這一方面，中國大陸電影供應較爲成功（台灣的楊德昌及侯孝賢雖成功地打開國際知名度，但兩人都是數年才完成一部影片，不構成供片來源，也較難形成有力的賣片形勢）。大陸連續以《菊豆》、《大紅燈籠高高掛》打下紮實的基礎，陳凱歌《霸王別姬》雖未完成，賣片的行情卻十分活絡。澳洲、美國、法國都賣出很高的價錢，更驚人的日韓市場，版權拉至六、七十萬美元。同樣地，《秋菊打官司》預售成績亦佳，義大利、法國已紛紛高價賣出，在美國則由 Sony Picture Classics 於多數小戲院商業系統推出。

香港電影的發行管道與台灣、大陸較爲不同。徐克的作品自經多倫多影展大肆鼓吹後，已在北美洲形成商

業潛力。香港片商自行赴美，不經發行商直接與
戲院談租戲院分攤方式。首批電影如《刀馬旦》
在藝術戲院Film Forum推出，爆滿兩個星期。接
著《黃飛鴻》亦以同樣的方式，在該戲院連映四
週，除了徐克以外，吳宇森是北美觀眾群中的新
偶像。他的《喋血雙雄》在Sundance影展轟動不
已，馬上由Circle Films買下，安排在藝術戲院上
映。他的《鎗神》更是在北美影展造成口碑，頗
有市場潛力。

有趣的是，不論徐克還是吳宇森，在香港都
屬於主流商業電影。賣到歐美，則被當成藝術或
cult電影處理。他們雖然尚未開發出主流市場，卻
充分證明有此方向潛力。由是，兩人都有許多西
方製片／經紀人與之聯絡，希望將他們的編導方
式引進好萊塢。《喋血雙雄》劇本賣給好萊塢重
拍，吳宇森自己則接受好萊塢邀約，到紐奧良執
導美國片《終極標靶》（Hard Target）。

從以上的趨勢來看，大陸及台灣少數高品質
藝術電影，都藉影展打開較穩定的藝術電影市

張藝謀的《菊豆》在歐洲銷售不俗。

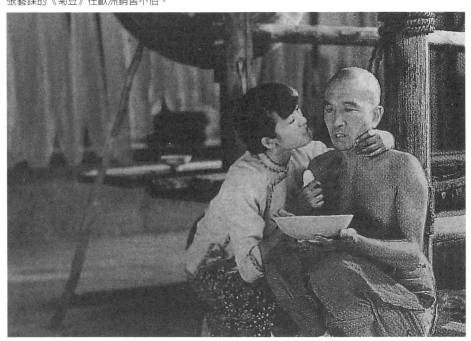

場。香港則不採影展管道，直接探索商業市場的可能性。

最大的餅仍在亞洲

中國電影九〇年代在影展及菁英觀眾群中，的確是叱吒風雲。然而究竟因為文化的因素及發行的管道，在世界尚不普及。成龍曾不諱言想往美國發展，後來發覺投下的經費及人力不划算，因為「最大的市場仍在亞洲」。

確實，以《牯嶺街少年殺人事件》為例，其世界版權（除日本與港台地區之外）賣給日本MICO公司三十萬美元，但光是日本地區的版權賣給HERO公司就是六十萬美元。如今，任何一部有卡司的港片，在韓國輕易便可賣得六十萬美元至一百萬美元，而台灣本身更是港片最大的市場。新加坡、馬來西亞、泰國的電影市場是港片的天下。菲律賓充斥著香港的拳腳武打動作片，越南基於政治，雖在戲院並無斬獲，但其錄影帶市場已為港片所佔。此外，柬埔寨市場亦剛剛開始，大陸雄厚的潛力更是各方密切注視的對象。

港片佔據了全亞洲的市場，基本上與大片廠數十年來便經營發行院線有關。過去，邵氏以在南洋擁有多家連鎖戲院起家，嘉禾片廠的前身（電懋／國泰機構）亦在南洋經營高級戲院。港片依賴南洋這龐大的吐納市場，加上其自由經濟體系所建立的整體工業，自然能對整個東南亞提供適當的產品。近年來，更在日本及韓國市場東征西討，建立以偶像為訴求的強勢商業電影經銷。台灣及大陸電影在亞洲幾乎沒有穩固的市場。侯孝賢在日本成績斐然，可是以他為主的台灣新電影，在香港及東南亞都十分困難。一般而言，東南亞觀眾不喜歡節奏慢的文藝片。在這前提下，大陸電影也一樣困難。

亞洲市場的喪失，使台灣電影也失去了與香港電影競爭的能力。事實上，台片在台灣本土上也敗給了香港片，國際市場又從何談起？簡單地說，台灣個別的影片雖在世界影展及評論上獲得一席之地，但整體工業是挫

敗的，本土生產及發行都是奄奄一息，島外市場更不存在。

當務之急

基於以上討論，要談台灣電影的國際發展，首應有前瞻性，注意國內外形勢的變化，諸如大陸市場在未來數年的發展潛力，香港電影工業在一九九七年前後的變化及遷移，媒體分化後所出現的新市場空隙，亞洲市場的情勢掌握等等。當然，這些預估須要建立在活潑的電影工業上，依筆者拙見，以下幾點對台灣電影界是當務之急：

一、當局研擬輔導電影的正確措施。發給輔導金並不構成鼓勵，基本上，投資免稅等過去輔導中小企業的模式，才是使電影業產生活力及競爭力的治標方式。

二、電影界研擬吸引島外來台合作拍片的投資環境，如簡易的關稅手續、設備及人才有效的配合等等。其中，香港尤其是應當吸引爭取的目標，其雄厚的財力及人才、技術均對台灣電影界有積極的作用。

三、預估大陸市場對華語片的重大影響。趁市場尚未佔完以前，籌思應變措施，以期取得先機。

四、預估世界未來市場的空間及位置，做有效的供輸準備，大量開拓影碟、影帶、衛星、有線電視等新市場。（「國際影展與市場」原發表於一九九三年電影年電影會議）

國際當紅・島內失利：1990s

台灣的電影持續在品質顯現不錯的成績，在國際影展上仍被視為強勢的重要創作集體。然而在發行及票房上，因為環境的不變，面臨生存的重大挑戰。整體來說，在這個喪失理想、國家的政治不安及經濟危機讓老百姓人心惶惶的時代，文化似乎已經淪為次要。少數文化菁英們埋首於創作和諍言，然而大眾需要的是簡單的麻醉和立場的紓解，於是台灣電影的精緻藝術和鄙俗娛樂趨於兩極端於焉造成。

驚人的創作力

新電影此時在台灣已有十年以上的歷史，第一代創作者仍具有蓬勃的創作力，後浪已緊推而來，隱隱成勢。簡單來說，上一代的人帶有強烈的使命感，對於歷史的追索、國家民族乃至個人的命運多所探尋，對於美學的形式極力突破，同時秉承習自農村的價值觀——家庭傳統、親情、倫理等。第二代創作者相比之下，較不具歷史抱負，世界觀趨於個人，形式具現代斷裂、MTV式的美學經驗，而人際關係也趨向都會冷漠、孤寂、悲涼的境界。

一九九五年，台灣新電影兩代的分野歷歷可見。侯孝賢的《好男好女》、萬仁的《超級大國民》都以「白色恐怖」為題而互為表裡。《好男好女》以年輕人對上一代人前仆後繼的浪漫革命產生幻想、憧憬和反省為軸，對比兩個時代在政治、經濟、思想上的差異；《超級大國民》則依據政治受難者（一個幾乎終生監禁的老人）對自己過往蒼涼悲劇性的回顧，對比過去與現在的差異。兩位導演都延續新電影對歷史的執迷和使命感，嘗試對台灣歷史上仍被忽略的「白色恐怖」盡一己之力。

多少承襲第一代歷史精神的《去年冬天》，是曾任侯孝賢副導的徐小明繼《少年吔，安啦！》後的第二部作品。《去年冬天》以影響台灣甚劇的「美麗島事件」為背景，敘述兩個當年的激進派異議者在進入一九九〇年代後的改變，一個已經全面妥協，另一個在出獄後不能適應所有當年同志的喪失理想。徐小明以一對戀人的乖舛命運來象徵革命的墮落和無奈，據說許多部分是由侯孝賢代拍。

相較於這幾位，新一代導演都走出歷史的陰影，幻化出多彩多姿的新型態。陳玉勳的《熱帶魚》以年輕人的節奏和想像，勾繪出一個在聯考壓力下的少年幻想世界，其中混雜了城鄉距離，以及對台灣荒謬現象（經濟、社會、文化）的批判。易智言的《寂寞芳心俱樂部》，顯然是承繼蔡明亮式的都市孤寥心情，以風格化的筆觸抒寫家庭主婦和同性戀青年的暗啞生活。張艾嘉的《少女小漁》較接近李安式的流暢通順，其主題也以中美移民世界的困境和掙扎為主，其演員的純熟和通俗劇的演練，都印證一種新興的中產階級文化。陳國富的《我的美麗與哀愁》在現代社會與古典美崑曲《牡丹亭》中找到聯結，少女溫婉多愁的幽陰世界，壓抑曲折的道德觀，使全片籠罩著壓抑感，而其表現主義式的視覺營造，也距離新電影的寫實主流遠矣！除此之外，是王獻麓的《阿爸的情人》和尹祺的《在那陌生的城市》也都嘗試開創新的題材和新的表達方法。成功與否，各有風評，但不失為用心的嘗試。

一九九五年最特別的作品應該是金門人董振良的《單打雙不打》。這部半紀錄式的作品，針對金門人半世紀以來夾雜在兩岸對峙間的荒謬處境而寫，單日開火雙日不開火的政治儀式，完全岡顧金門人的委屈和痛苦。董振良以毅力和恆心，獨立斥資完成這部獨立製作，即使某些形式仍有粗糙之處，卻在影史上留下成績。

說到成績，台灣這批影片在國際影展上仍維持高水準的形象，除了《好男好女》入選法國坎城城競賽，《去年冬天》入選坎城「導演雙週」和法國南特影展，《超級大國民》入選東京競賽和柏林影展的「青年論壇」，《熱帶魚》入選盧卡諾影展，《少女小漁》更在亞洲影展上一舉獲得最佳影片、導演、女主角等五項大獎。

此外，法國《電影筆記》主辦了巴黎「秋之祭」影展，放了《獨立時代》、《愛情萬歲》、《青少年哪吒》、《好男好女》和《去年冬天》五部電影，比利時根特影展大規模放映十五部台灣電影，西班牙聖撒巴斯提安影展也做了侯孝賢電影回顧展。

國際當紅，島內失利

以上讀到的電影雖然在國際影展上拉出一片長紅，但是在島內票房上卻頻頻失利。為此，許多媒體及評論一再指責創作者罔顧觀眾，甚至觀眾也習以「票房毒藥」侮蔑這些用心之作。

票房失利的原因其實更重要的是環境的大改變。台灣由於媒體的開放，第四台和衛星天線的體系蓬勃，驟然改變了一般觀眾的娛樂習慣。如今，平均每台電視有七十多個頻道可以選擇，雖然個中不乏粗糙俗濫的節目，但是港片、日片、歐洲片、美國片比比皆是，直通每個客廳。加上政治的狂熱，民心的渙散，娛樂形式的多彩（卡拉OK、保齡球、鋼琴酒吧），觀眾自然不必以電影院為唯一的紓解出路。

不過更重要的，是新聞局放寬好萊塢電影的拷貝配額限制。今年初起，外片拷貝數由數十年來的三支拷貝放寬到二十七支。這象徵著大量國片戲院的流失，根據報導，過往的國片戲院，如今紛紛改映西片，使得原本已經搖搖欲墜的國片市場更加雪上加霜。加上好萊塢這幾年勵精圖治，以超級商業大片，移山倒海的強勢壓境。換句話說，觀眾並未大量減少，而是許多選擇去看西片不看國片了。由更大的角度來看，這不是台灣獨享的待遇，香港甚至大陸多多少少也受到西片的威脅。

當局輔導，商人全面掌控

除了《熱帶魚》差強人意外，其餘台灣影片在上映時都遭受重大挫敗，票房回收慘不忍睹。由於商業失

利，台灣影片的拍攝自然無法再像以往那麼寬裕。其實，從台片與港片競爭失敗之後，雖然靠當局的輔導金政策才能生存。一九九五年，當局在國片最慘澹的冬天，決心提高輔導金額度一倍，每年以一億元台幣支持十七部電影的拍攝（三部各得一千萬元，十四部各得五百萬元）。

問題是，片商以強硬的態度要求控制輔導金評委員55%以上，目的是分一杯羹。換句話說，原本為維持文化的根而制定的輔導金制度，如今已質變為當局輔助商業片的舉措。由於評選的制度不健全，以致名單公布後，台灣一批最好的創作者幾乎全部落榜（楊德昌、蔡明亮、王小棣、陳國富、徐小明等）。這種荒謬的結果，當局卻拿不出解決方法，縱容商人操作的結果，使創作者對當局普遍心存不滿，也反映了一般老百姓對政治黑金掛鉤莫可奈何的心境。

除了輔導金制定不明外，台灣的評價系統也全面被發行系統掌控。金馬獎主席之易主，代表從電影界過往的傳統保守勢力，轉向新興的商業勢力。評審制度之紊亂，典禮的巨大利益爭奪（高額電視轉播權利金、請總統站台的政治秀），使人為電影淪為被剝削的工具而感嘆。

大體來說，一九九五年印證我以往一再強調台灣電影界之分裂隔閡現象。一方面，菁英文化把電影層次拉得很高，但是放映票房及回收都要受另一系統牽制，如今連評價組織及輔導金策略也受另一系統的掌控，新聞局未來對今天的局面絕對難辭其咎。只要制度不釐清，遊戲規則不樹立，電影人永遠處於受剝削的局面，談何商業？談何觀眾娛樂？

由於立委周荃登高一呼，島內業界及學界又攜手一堂共謀拯救大計。我本來很不願去的，就像我知道許多學者和業界不願去的原因一樣。每回有這類電影會議，除了聽到各本其位的片面委屈苦水之言外，很少能有跳脫私利立場，為大環境尋求共識的對話，更罔顧對策。其間，加上包容認識之不足，個人文化修養之欠缺，往往充斥著不著邊際的人身攻擊。於是許多人決定「不奉陪了」，惡性循環使得各種電影會議淪為無效的單面發

言，對釐清電影環境及尋求奧援毫無幫助。

出乎意料的是，周荃召開的「輔導金哪裡去」的公聽會有了一番新氣象。它跳脫了電影處一貫面對強詞奪

理使英雄氣短的贏弱作風，以強勢的姿態，兼顧個別立場，卻也不放鬆「公正」及「公共」的大前提，雖然有

許多學者和導演仍循例缺席，但是，這是這幾年來唯一能有了點實質成果的電影會議。

首先，輔導金被攻擊為「越輔越倒」的片面說辭被提出質疑。黃建業館長說，輔導金的文化成就是不容忽

視的。輔導金成立於一九八〇年代後期，當時國片環境堪稱繁榮，港片部部賣座，投資人樂得將大把鈔票送

到香港爭取利潤。當時，台片是沒有人投資的。我們要求當局保護創作者，希望為台灣保留一個文化的根，何

況，我們台灣的創作者的確已顯示出相當的潛力。

於是，輔導金成立了，它的目的就是文化。而且多年來，輔導金的影片確實在海外一路長紅，藝術上出了

許多大導演，商業上也培養出李安這種跨國際的大家。

我認為台灣當局應當很高興了，比起其他行業動輒數百億元又一鼻子灰的紊亂局面（如公共建設），台灣

電影是當局投資最少（從年三千萬元至五千萬元，到現在區區一億元），卻收獲最豐的行業。黃建業說得沒

錯，輔導金的文化功能是達到了。現今，台灣電影在國際影展的頻頻亮相，已經給外國人留下了台灣很有「文

化」的印象！

問題是，當輔導金由三千萬元到一億元的路程上，許多人開始眼紅了，加上主管單位自己認識不清，於是

輔導金忽然變成要有「拯救國片」的任務。某方面救亡圖存的聲音大了，電影處喊「文化」聲音也小了，甚至

跟著利益團體指責某些影展電影為「票房毒藥」，覺得換電影為文化是不光彩的事，至於「電影藝術」？那更

是滿街喊打的老鼠，國片淪亡的罪人！

國片淪亡是輔導金不當使用造成的嗎？這種欠缺科學依據的自由心證實在無法有說服力。任何看報關心電

影環境的人都知道，好萊塢的一九九○年代全面大反撲，港片九○年代中後期的自亂陣腳粗製濫造（其中不乏

台灣資金的參與），影視環境的大洗牌（第四台和有線電視的勃興），都是造成電影環境墮亡的首要因素。幾

部文化電影，沒有佔據什麼電影資源，怎麼會肩負了電影環境興亡的任務？

在階段性文化任務達成後，如果輔導金現階段要應付新的環境問題，將政策目標改為改善環境，這也是我

舉雙手贊成的。好像大家繞了半天圈子，終於了解商業電影是跟環境的健全與否有關，而不是多拍兩部、三部

甚至二十部電影就能活絡的。電影的質不好，觀眾是不願付錢的，電影太容易在電視上看到，觀眾也不願進戲

院。如何將電影拍得好看，如何開發已經不變的電影市場（包括新增加的有線及衛星市場、已喪失的東南亞市

場、從未開發的東北亞及歐美市場），都需要長期的經營。沒有環境的配合，即使多發幾部電影的資本，也救

不了電影界。

電影是會一直存在的。我們聽救亡圖存聽了怕也有三十年啦，這三十年來，我們的環境改善不多，原因就

是主管單位老在救亡，從不明瞭「文化」是須要長期規劃及關乎民生教化的視野的。我們很高興蘇起局長在會

議中一再強調「電影文化」，至少在認識論上比以往跨進了一大步。

我很贊成電影很大一部分是商業的說法，但不代表我覺得可以抹殺個人和另類電影生存的空間。如果電影

是商業，那麼我們的問題出在環境，而不在有沒有更多的人分到拍片輔導金。事實已經證明，許多輔導金拍好

的電影找不到戲院上呢！如果輔導金的目的是為了救國片，那麼就真的由根救起吧！（選自《時代顯影》，台

北遠流一九九八年版）

附記：呼籲了半天，台灣電影仍然應聲而倒，市場佔有率只有0.3%，一些粗俗的影片還得到新聞局賣膏藥式的

獎勵及推廣，搞到台灣觀眾皆胃口倒盡，不願再看台灣電影了。

虛構歷史・都會夢魘・倫理逾越：1990s

台灣新電影崛起於一九八○年代初期。整個八○年代是台灣社會、政治變化劇烈的年代，國民黨在遷離大陸移民至台灣，鐵腕統治達三十年後，江山權力終於動搖，戒嚴法的解除，反對黨的正式合法化，海峽兩岸重新的破冰來往，高度工業都市文化的形成，人民可以自由出台觀光旅行，乃至資訊的爆炸輸入，台灣老百姓經歷了一場驚人的思想革命。

相應於這個劇變的，是「電影」以及「劇場」的革命。兩個運動都以與過往斷裂的形式及體質，召喚著新的時代與新的觀眾。尤其台灣新電影以突破性的成熟美學與本土性的現實關懷，在國際上頭角崢嶸，成為念念不忘追求身分認同的藝術言說（discourse）。

解嚴前後，台灣人民的政治自覺意識啟蒙，對於政治禁忌下塵封的歷史罅隙，產生焦灼的情緒。各種文字、圖片大量出土，整個社會熱衷於重塑歷史，而侯孝賢的《悲情城市》（一九八九）更將此種書寫歷史的使命感，推至救贖意義的巔峰。整一代的新電影像彌補過去數十年逃避主義電影造成的影像歷史空白，拚命膜拜過去，重組記憶，賦予自己史家的春秋使命。

八○年代新電影的歷史焦慮，使創作者積極以童年為素材，一方面以文學感傷的腔調眷戀於消逝的青春，另一方面更發展出忠於記憶的寫實風格。到了九○年代，這類以歷史救贖鄉愁童年為題，帶有強烈人道悲憫寫實筆法的作品仍不在少數。諸如王童的《無言的山丘》（一九九二）、《紅柿子》（一九九六）、吳念真的《多桑》（一九九四）、《太平天國》（一九九六），萬仁的《超級大國民》（一九九五），徐小明的《去年冬天》（一九九五），楊德昌的《牯嶺街少年殺人事件》（一九九一），林正盛的《春花夢露》

映照於集體的台灣歷史經驗。

（一九九六）、《放浪》（一九九八）。這些影片延續新電影建立的寫實傳統，一再探本溯源將個人的回憶，

虛構與歷史的糾葛

　　新電影寫實的傳統，到了一九九〇年代面臨新挑戰。寫實性的侷限，各種歷史言說的分歧，以及對形式美學的高度自覺，促使某些創作者對歷史記憶本質進行拆解及注釋。侯孝賢的《戲夢人生》（一九九三）與《好男好女》（一九九五）都是佼佼者。歷史的記憶，與重塑歷史間的相互質詰；過去與現代的排比；真實、虛構，與書寫過程的反覆對話，使他過往為人稱道的古典寫實美學，蛻化為帶有後現代色彩的辯證形式（postmodern dialectics）。至此侯孝賢徹底向童年個人經驗揮別，往前再推演至台灣經驗的鄉愁。

　　與侯孝賢解構美學顯現相似形式、語言興趣的是賴聲川。這位劇場出身的導演，以繁複的結構、雜沓的符號和相異的時空，組合成多重意義的文本。其間歷史、神話、現實的交互指涉性，台灣、大陸的糾纏牽連，戲劇與人生的疊印對照，都使他的兩部作品《暗戀桃花源》（一九九三）與《飛俠阿達》（一九九四）代表了九〇年代的新思維。此外余為彥《月光少年》（一九九三）及黃明川《西部來的人》（一九九〇）也拒絕以單純古典的寫實筆法面對歷史和記憶；超現實主義幻想、夢魘、扭曲的回憶、荒誕的傳說，像飄蕩在時間走廊的鬼魂，歷史的追溯不再是釋放真相的光輝之舉，反而，它成了生命沉重的負擔。柯一正的《藍月》（一九九七）更將虛構及現實的錯綜推至極致。這部影片共分五卷，可以以任何組合放片，而其內容及人物關係也因此改變。這是對單一現實的挑戰，更是開放的形式直覺。

蒙太奇拼貼的都會夢魘

九○年代創作者無法回歸到八○年代的古典寫實形式，也源於寫實下的完整經驗，是對農業社會的依戀，對童年的鄉愁。然而，經過媒體的推波助瀾，使荒唐紊亂的政經文化，以及擾攘僧俗的都會文化，攪得一般人眼花撩亂、無所適從。在秩序崩壞、倫理解體、道德頹喪的二十世紀末，台灣像是暗潮洶湧的秀場，隨時蓄勢爆發政治、社會、經濟風暴。

飽受心靈摧殘的老百姓，驚恐淒惶於混亂的現實，已無暇回顧整理歷史。生活現實是破碎、重疊、無秩序的片段，雜沓交錯，無所謂順序先後，也無所謂輕重，它造成的結果是破壞、毀滅、死亡、分離。它們通常發生在都會，通常點染著悲觀、頹廢的世界觀。

長鏡頭寫實美學捕捉的不再是記憶時空的延續完整性，它變成了無止境的搜尋和漫無目標的消耗（因此固定不動的鏡位已變為奢侈），空鏡頭和大自然不再是救贖和紓解，生命是殘酷的荒蕪劫毀，以及無可奈何的聊賴和暴力。這類作品的代表為張作驥的《忠仔》（一九九六）、何平的《十八》（一九九三）、《國道封閉》（一九九七），徐小明的《少年吔，安啦！》（一九九二），陳國富的《只要為你活一天》（一九九三），侯孝賢的《南國再見，南國》（一九九六），蔡揚名的《阿呆》（一九九二）。

如果不是以長鏡頭美學的面貌示人，這類作品通常都會以拼盤般的蒙太奇作風，將生活經驗割裂為分離的段落（episodic）。充塞其間的，可能是歇斯底里般的焦慮躁動，或荒謬悲涼的自嘲，如王財祥的《給逃亡者的恰恰》（一九九六），符昌鋒的《絕地反擊》（一九九八），瞿友寧的《假面超人》（一九九七），王小棣的《我的神經病》（一九九七），以及陳玉勳的《熱帶魚》（一九九五）及《愛情來了》（一九九七），邱銘誠的《我的一票選總統》（一九九四）。

寂寥疏離和倫理逾越

伴隨都會夢魘及工商文化而來的，是荒疏隔絕的心靈和徹底的疏離感。這一意象及世界觀發揮最淋漓的是蔡明亮。這位iconoclastic導演自執導筒以來，便有別於新電影的大傳統而另闢蹊徑。從《青少年哪吒》（一九九三）到《愛情萬歲》（一九九四），到《河流》（一九九六）、《洞》（一九九八），蔡明亮作品都呈現一貫的心靈沙漠和卡夫卡式的荒蕪絕境。

以蔡明亮為代表的新導演，是新電影的第二浪潮。他們不再有上一代的使命感和對歷史的執念。相反地，他們從集體記憶的桎梏中掙扎出來，著重個人內心世界的探索和慾望的掙扎。雖然鏡頭仍承襲著新電影的固定長鏡頭特性，但是蔡明亮的空間是蒙太奇的collage風格。出現在他電影中的角色都各自佔據一個空間，彼此不相往來（如《愛情萬歲》和《河流》），他們雖然寂寞，但是他們的隔絕提供了安全感。如果偶爾逾越至別人的空間，結果不分軒輊的是殘酷的災難和傷害。《愛情萬歲》片尾長達數分鐘的哭泣，和《河流》中驚心動魄的三溫暖浴室亂倫，都是人性尊嚴喪盡的時刻。

蔡明亮的空間意識，是他對二十世紀末荒蕪疏離人際關係的宣言。即使同一個屋簷下的同一家人，也是各有一小空間，平日形同陌路。倫理、傳統不再如農業社會時代成為心靈的依歸。秩序一旦崩壞，倫理也隨之解體。《河流》的父子亂倫，以及隨之而來的林正盛《放浪》（一九九八）中的姊弟亂倫，易智言的《寂寞芳心俱樂部》（一九九五）和林正盛《美麗在唱歌》（一九九七）中的同性戀，都是以叛逆式的情節，對禮教、倫理做大膽的逾越。

無獨有偶，新電影健將楊德昌在九〇年代亦處理的是相同主題。他的《獨立時代》（一九九四）與《麻將》（一九九六），都對中國傳統儒家思想的僵化、虛偽和愚昧蹇促，採取清刮惕透的犬儒式抨擊嘲弄。兩片都是都會知識分子對當今台灣社會的憤懑悼亡，兩片也都摒棄了以往新電影的現實主義，以舞台劇式的封閉空

間和連環套般的結構，組織多個角色，搬演中上層社會金錢、政治、權勢的世故遊戲，

台灣出口

與楊德昌相似，在作品中流露中產階級感性的導演李安，採取較通俗的喜劇方式，勾勒九〇年代的新台灣秩序。他的作品《推手》（一九九一）、《囍宴》（一九九三）、《飲食男女》（一九九四）雖然如楊德昌一樣觀察到傳統價值的崩壞，但是李安卻擁抱儒家思想的忠孝節義和家庭倫理，作為制度劫毀崩頹的救贖。

在李安眼中，造成制度解體的重大因素是現代都會，與現代都會聯結的metonymy即是現代思潮、西方生活方式，乃至白人社會。白人侵入傳統東方社會，造成秩序、價值的大紊亂，唯有以宏大悲憫的儒家胸懷，才能使個人倖免於價值的失落感。

李安這套溫情哲學，搭配比較好萊塢式的通俗劇美學，在九〇年代大受世界歡迎，堪稱台灣電影界的最佳出口。他的電影以跨文化為主題，也達到了跨文化效果，順利將「台灣製造」推廣到世界，他個人更進入好萊塢體系，拍出《理性與感性》（一九九五）、《冰風暴》（一九九七）兩部高質感的電影。

伴隨李安而來的，是西式的製片法則。李安拍片的工作人員總有若干是美國人，美式製片法則，以及在西方推銷發行的策略，都對台灣手工業式的電影界，產生一定的刺激。張艾嘉的《少女小漁》（一九九四）、《今天不回家》（一九九五）劉怡明的《袋鼠男人》（一九九四）尹祺的《在那陌生的城市》（一九九四），都企圖走同一路線。

李安的作品出口到商業市場上成績斐然，而台灣其他導演在國際評論界及影展中，也比一九八〇年代更加鋒芒外露。除了侯孝賢、楊德昌長期成為台灣電影代名詞外，新一代導演也嶄露頭角。他們亮眼的國際評論界成績，相較於本土電影產業的崩盤，境遇是天壤之別。由於台灣社會的旦夕數變，電子媒體的過度膨脹，以及

各種娛樂休閒方式的興起，發行制度的不知改善，使台灣電影票房一再萎縮，生存受到嚴重考驗。

大陸投資

有鑑於台灣電影衰颯的氣象，許多片商早早將資金送往外地。九〇年代初期是投資港片，徐克、李連杰、周星馳、周潤發的影片都得到台灣商人的大量資金。九〇年代中期以後，大陸出現名利雙收的投資對象，台灣商人又紛紛調動。年代公司投資張藝謀的《大紅燈籠高高掛》，湯臣公司投資陳凱歌的《霸王別姬》和《風月》，龍祥公司投資黃建新的《五魁》和吳子牛的《南京1937》，許安進協和公司投資姜文《陽光燦爛的日子》，都代表台灣電影開關大陸合作的方向。大家都拭目以待即將來臨的二十一世紀，會不會帶來新的大陸─台灣關係？而電影，總是依附在這大政經體系下尋找適當位置。

大陸一般而言，都企圖躲避政治意識型態的問題，諸如合資的《大紅燈籠高高掛》、《風月》、《霸王別姬》、《五魁》，甚至出外景至大陸拍攝的《五個女子和一根繩子》以及《飛天》，都以寄古寓今的方式，將背景設在久遠的過去，避免碰觸國民黨／共產黨對歷史的闡釋觀點歧異。這類影片在台灣本土意識頑強的九〇年代，特別不合潮流，也因此在票房上並無特出表現。

紀錄片的勃興

商業電影的失利、票房不振、投資困難，使得許多電影工作者不得不另謀創作的道路。其中拍紀錄片是一個新的想法，我自己策劃了五部紀錄片，除了請劇情電影導演如徐小明、關錦鵬、許鞍華來拍攝紀錄片以外，並開啟電視公司投資、中外合作的範例。我擔任製片的《侯孝賢畫像》，是與法國公司合作，由法籍導演奧利維・阿薩亞斯掌鏡。這些紀錄片在技術上也開創許多實例，首先它們都用超十六釐米來拍攝，以後再放大為

三十五釐米影片，既省下不少預算，又可以輕便的方式，行動敏捷掌握拍攝的臨場感。這種技術上的開發，加上新聞局通過的紀錄片補助方案，紀錄片風潮將在台灣與劇情片有分庭抗禮之可能。

由劇情片導演任紀錄片導演，除了呼應前述一九九〇年代歷史及真實的糾葛以外，也帶入一種非常難見的個人感性。嚴格說來，這四部紀錄片都與台灣以往紀錄片較強調議題及新聞性不同，它們都有強烈的個人色彩。尤其關錦鵬的《香港情壞：念你如昔》及許鞍華的《香港情壞：去日苦多》更屬於自傳範疇，風格抒情，喃喃與自己的記憶乃至作品對話，這一點幾乎承襲的是台灣新電影自傳的傳統。

傳統的紀錄片方面，胡台麗在九〇年代仍一本其在人類學領域的創作方式，她的《穿過婆家村》結合田野調查與民族誌研究興趣，長期累積研究素材。另一方面，李道明秉持過去的紀錄片風格，他長期以文字／影像耕耘紀錄台灣史，如《排灣人撒古流》，企圖十分明顯。而大量小型紀錄片的崛起，尤其如螢火蟲映像工作室，持續對某些族群（如金門人）耕耘的成績，皆在本土自覺性高的紀錄園地繼續發光。有些用電視錄影拍攝的紀錄片，因器材之方便也在各地蓬勃，不過不在本文討論範疇之內。（「虛構歷史‧都會夢魘‧倫理逾越：

1990s」選自《台灣電影九〇新新浪潮》，台北麥田二〇〇二年版）

當代、後現代與儒家：世紀末

一九九〇年代後期，台灣電影面臨了最灰暗最寒冷的冬日，在市場上、在評論口碑上、在國際影展上及銷售，都歷經一而再、再而三的打擊。

在島內市場上，台灣電影喪失了戲院及大部分的觀眾。雖然戲院數字一再增加（許多新興的多銀幕影城在近幾年相繼建成），但增加的戲院全淪為好萊塢電影的腹地——當局在與美貿易談判後敞開大門迎接好萊塢的政策，容許好萊塢電影每部可同時進口五十八個拷貝（過去數十年僅有三至數個拷貝），吃掉了所有的本土電影放映場所。另外，電視生態的變化（有線電影崛起，台灣從三個電視台增加到九十多個頻道，許多專放電影），不但搶走了戲院的觀眾，也擊垮了錄影帶租售業（台灣有線電視的普及率高達73％，是亞洲最高）。種種因素，使台灣電影面臨找不到戲院、找不到觀眾的窘境，而一味以小成本、非職業演員拍攝的方式，也終於使評論家對整個新電影喪失了興趣。

台灣新電影在八〇年代崛起之初，由於與社會民主思潮尋根的熱潮相應和，曾短期受到觀眾的歡迎。諸如《悲情城市》、《兒子的大玩偶》之類的電影，因為與本土意識的萌芽，與政治長期在壓抑後的反彈情緒水乳交融，加上個人美學風格革命性改變了國片通俗劇的傳統，曾大受評論界的青睞。九〇年代，台灣新電影並未繼續隨著急遽變化的社會大環境改變，當電影追不上視覺流行文化與年輕世代的口味運轉，當電影不再成為本土政治風潮的先鋒，評論界對之的口誅筆伐即相應誕生。

台灣電影不僅在島內備受白眼，在海外也不盡順利。九〇年代初期隨中國電影熱而大受影展禮遇的狀況已不再現。頻頻得獎或像李安《囍宴》、《飲食男女》那樣狂賣世界市場幾乎已成歷史，中國電影在世界已處於

退潮狀態，而強調藝術性高質素的台灣電影，更在整個中國電影退潮中首當其衝。

台灣電影勢必要變。九○年代後期與九○年代初期的電影在主題、美學及世界觀上都呈現相當的變化。有此導演在創作上尋求新的嘗試，年輕的新導演也捨棄新電影建立的傳統，企圖改弦易轍，另起爐灶。台灣新電影的第二浪潮已然形成。

目光：當代

台灣新電影代表性人物侯孝賢，一直是台灣電影作為歷史春秋之筆的典範。他的《悲情城市》（一九八九）、《戲夢人生》（一九九三）都是飛越過童年的自傳色彩，引領電影尋求台灣的認同身分。以追溯台灣歷史來闡明現實身分的謎團，侯孝賢的努力為其他同儕在九○年代初期創作風氣開路。吳念真的《多桑》（一九九四）、《太平天國》（一九九六）、萬仁的《超級大國民》（一九九五）都承襲同一風格，企圖從歷史事件及家族回憶中，見證台灣的近代歷史。

這一系列作品多採取倒敘式結構，以回顧的方式，以及明確的家庭通俗劇為敘事框架，悲喜父雜地論述台灣的身分認同（清朝的移民？日本的殖民地？國民黨的反共基地？）。然而身分的認同議題在解嚴後喪失了戒嚴時期的禁忌神祕性，解嚴後過多的政治活動使電影政治議題不受歡迎，創作者紛紛尋求改變，侯孝賢的《好男好女》（一九九五）有一半停留在政治議題（探索蔣碧玉等當年從台赴大陸從事抗日的激進分子命運），另一半則將重心放在當代年輕人的生活和情感上。這是他的轉換期作品，下一部《南國再見，南國》（一九九六）則完全捨棄了尋根及探索身分的主題，努力理解當代年輕人的困境和迷惘，電影結束在微曦時，主角在稻田中尋找丟棄的汽車鑰匙，象徵這些人的迷失。侯孝賢的下一部片《海上花》（一九九八）更進一步拋棄與現實的關聯，進入民初妓院的想像世界，至此電影與追索台灣歷史身分徹底分離。

仍舊堅持此一政治議題的，是與侯孝賢同一代的萬仁。他的新作《超級公民》（一九九八）仍是夾著反對運動的歷史焦點，以回顧及現實交叉組成。《超級公民》的調子哀傷而具批判性，與解嚴初期台灣電影的朝氣和樂觀大相逕庭。

新一代創作者出來，目光更凝聚於當代，而且以反映荒謬的現象為主，諸如王小棣的《我的神經病》（一九九七）、陳玉勳的《熱帶魚》（一九九五）、《愛情來了》（一九九七）、符昌鋒的《絕地反擊》（一九九七）、瞿友寧的《假面超人》（一九九七）、陳以文的《果醬》（一九九八）。這些電影一反上一代創作者以家庭為描述焦點的敘事，多半採取多主角複

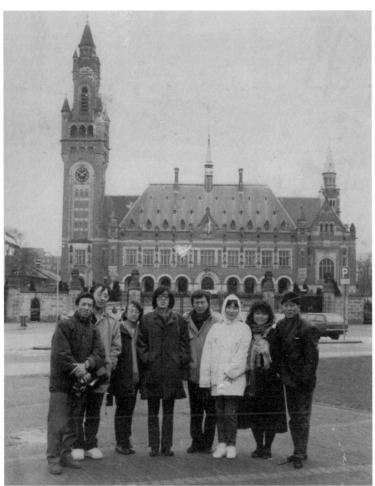

新電影代表團到荷蘭海牙（右一張華坤，右二焦雄屏，右三朱天文，右四侯孝賢，右五詹宏志，左一吳念真）。

雜的段落性結構，藉以勾勒都會（台北）的金錢、愛情、友情關係。這些電影似乎已感染到都會的世故性格，不再像上一代創作者那麼堅定以悲劇（正劇）來描繪理想主義的喪失及尊嚴的維持，新一代創作者往往以笑謔（tongue-in-cheek）方式來諷刺都會的變態及無恆性，他們似乎不再相信浪漫的理想及信仰，不斷對情感和人際關係暴露（debunks）解體。

這其中，柯一正的《藍月》（一九九七）做得尤其徹底，它將主題與形式結合在一起，都會中兩男一女的愛情、友情關係可以做各種安排配置（mutations）。電影共將關係分成五種結局，放映時可以任何次序安排片卷，結果是一百二十種不同的關係和結局，而觀眾被鼓勵看兩次以上，「很少會看到同一部電影，除非在『藍月』的時候……」它的宣傳如是說。[註]

後現代都會美學

台灣新電影一向標榜的長鏡頭寫實美學，在題材改變以後，也相應摻入新的鏡頭風格。其中，王小棣、陳玉勳、瞿友寧、符昌鋒、陳以文受電視情境喜劇以及都會漫畫文化的影響，鏡頭不再維持疏離的遠景長鏡。他們使用特寫的扭曲，色彩節奏之誇張及年輕化，造型之卡通及故事的突兀及不協調，顯現一種後現代都會的反智、不協調和無厘頭文化。蒙太奇式的拼貼（collage），音樂錄影帶（music video）的影像結構，漫畫及卡通式的世界觀，與當代日本、韓國的許多新電影分享相同的特質，西方評論界也往往列舉其與昆汀‧塔倫提諾創作的相似處。

符昌鋒和王財祥都來自廣告界。兩人的影像都受到廣告美學視覺化的影響，《絕地反擊》以自省的美學，檢討香港英雄片的庸俗美學（kitsch），並刻意以黑白片拍攝，造成反傳統的印象。《給逃亡者的恰恰》則強調爆炸性的剪接風格，全片彷彿是延長的MTV，繁複如排山倒海而來的視覺影像，推翻了台灣新電影靜觀內省

（introspective）的影像傳統。

以《愛情萬歲》（一九九四）勇奪威尼斯金獅獎的蔡明亮在一九九〇年代後期以更爆裂和超現實的方式刻劃都會文化對傳統華人家庭結構的破壞。《河流》（一九九六）和《洞》（一九九八）都以單個人的內心世界為主，在世紀末的都會裡，蔡明亮已不相信溝通和人際關係。所有的倫理（家庭、鄰居）都被有形及無形的空間阻隔，人類處在自己營造的小空間中，享受／恐懼於自己的禁室狹小症（claustrophobia）。而後現代都會中，傳統的家庭倫常已被破壞殆盡。《河流》中父子各自尋求性的發洩，終於在黑暗中造成亂倫悲劇；《洞》裡人彼此的正常接觸已不可能，所有關係存在於幻想及潛意識中，而社會已消失到只有媒體（電視）的存在。

蔡明亮的視覺美學受到舞台劇及劇場訓練的影響。微現主義（minimalism）的形式，空間的配置，鏡頭長久對定點的凝視，都圖像式地解析後工業都市中人們的疏離和隔閡。他獨特的世界觀與台灣新電影的集體意識幾乎背道而馳，而如易智言的《寂寞芳心俱樂部》（一九九五）亦屬同一路線。

儒家精神再檢討

台灣新電影自一九八〇年代至九〇年代初期，都有一致的美學傳統，紀錄片般的客觀寫實，回顧一個台灣歷史文化的歷程，多半強調農業社會式飽滿的家庭倫理，以親情和儒家式的倫常為精神依歸。

然而社會的巨輪在轉，傳統封建社會下的人性和關係在導演的檢視下出現若干裂痕和扭曲，林正盛的《春花夢露》（一九九六）、《美麗在唱歌》（一九九七）、《放浪》（一九九八）一系列作品雖秉持新電影若干美學傳統（如長鏡頭、起用非職業演員、自傳性色彩、以家庭為敘事主軸），然而他作品內在的人際關係卻無法如上一代創作者那麼篤信家庭倫理的精神力量。反而，倫常帶來的是壓迫、折磨和羞辱，一種幾乎荒涼的腔調貫穿於他的三部作品中。壓抑的慾望、家庭親情的窒息感，使林正盛作品帶有潛藏的批判性。都會及現實造

成傳統家庭的分裂，然而主角離家流浪的慾望終究與掙脫傳統倫常的壓迫有關。

對於儒家式社會結構最反感也最正面攻擊的應屬楊德昌了。他的《獨立時代》（一九九四）和《麻將》

（一九九六）都對傳統中國封建價值觀的虛偽、矯飾嗤之以鼻。兩部電影都透過眾多的都市人物和他們的處

境，嘲弄表面的道德文章。

資本主義的現象，國際性商業集團的操縱，本土文化的自我膨脹，造成對儒家價值最大的諷刺。楊德昌採

取近farce的笑謔方式（satire），逼得台北都會人照鏡子，看到社會偽善腐敗的本質，以及那些我們又熟悉又醜

陋的反影。楊德昌這一轉變，自早期《海灘的一天》（一九八三）、《恐怖分子》（一九八六）已見跡象，他

從來就是一個電影哲學家。

比較特別的是侯孝賢的新作《海上花》。這部作品反映了中國在現代化來到以前，真正人際關係／男女關

係為何能脫離傳統封建倫常，顯現自由、鮮銳的本質。在不受道德及禮教管轄的妓女戶內，男性的金錢、權力

與性，女性的生存、競爭和心計，處處皆原始而赤裸裸，整個世界竟與他過去作品強調的家庭倫常毫無關聯，

由金錢和愛情構築的關係也並沒有什麼天長地久，而他所信仰的理想主義和人文感情已被一種暗瘖的美學所取

代。似乎在那些華美的服裝、布景和claustrophobia的片廠內景中，才擁有真正的恆久價值。

侯孝賢在這裡仍維持他一貫的單鏡頭（plain-sequence）美學，這可能也是他最抽象的作品，因為他跳過現

實層面的描繪，直述中國社會原始的男女及社會關係，這些與所謂的張愛玲和上海並無太大關聯。他的改變，

說明台灣新電影的傳統已進入另一階段，用電影為台灣寫歷史已是過去，電影與台灣社會、藝術的關係仍有待

定義。（「當代、後現代與儒家：世紀末」選自《台灣電影九〇新新浪潮》，台北麥田二〇〇二年版）

註：藍月是西方諺語，指罕見或幾乎沒有的意思。

台灣文化與好萊塢

要進入好萊塢，本質上就要和好萊塢具備若干親近性。香港的商業體系接近，這事就好辦些，如果是社會主義系統出身的中國，或台灣人文文化色彩濃厚的新電影，這事就難辦多了。所以張藝謀和侯孝賢，不只有語言間隔，還有文化觀的差異，他們自己也沒有進入好萊塢的慾望……

李安因《理性與感性》一片頻獲金球獎及美國幾個影評人協會青睞，使國內輿論一片興奮。許多議論甚至舉出王穎、吳宇森相繼在好萊塢揚威，以及成龍、周潤發、林嶺東、徐克躍躍欲往美國發展一事，為華裔影人大做啦啦隊，儼然中國電影一步登天的盛況。

撇開這些邏輯不通的結論，我們先來看看好萊塢的實質。好萊塢的歷史證明，它是名副其實的民族大熔爐。來自瑞典的明星英格麗‧褒曼，來自澳洲的埃洛‧弗林，英國的卡萊‧葛倫都在好萊塢成就了不朽的明星地位，並且毫不客氣地成為美國文化的象徵。

背後推動明星的編導呢？德國表現主義的巨匠直接引領了美國恐怖片、偵探片、黑色電影的潮流，劉別謙、史登堡、比利‧懷德、希區考克、道格拉斯‧塞克這些拍過若干膾炙人口經典片的導演都不是美國人。此外，東歐的攝影師和編劇，俄國的剪接師，甚至以色列的製片家，都對這所夢工廠多所貢獻。當澳洲新電影崛起時，像彼德‧威爾‧吉琳‧阿姆斯壯、山姆‧尼爾、茱蒂‧戴維斯就成群結隊到美國發展去了；當德國新電影風起雲湧的時代，溫德斯、荷索、法斯賓德、雪隆鐸夫也都接到好萊塢是珍惜才能的。

不同的美國邀約。有些二十分成功，像義大利的貝托魯奇能一舉以《末代皇帝》奠定雄厚的江山，也有的成績

不良，像溫德斯的《漢密特》始終叫好不叫座。

然而那終究是白人世界的遊戲。亞裔，尤其是華人要被好萊塢網羅太難。三〇年代有個黃柳霜，純粹的A BC，沉默世故嫵媚，符合西方人對中國異國情調的想像，勉強能在瑪琳・黛德麗身旁當個二路花旦，小紅了一陣。諸如關家倩或阮南絲這種「應時」演員，不過是曇花一現就銷聲匿跡，而且多半是改造過的半白人（多是歐亞混血，現在的尊龍也不例外）。

唯一的特例是攝影大師黃宗霑，不過他也是ABC，語言、文化與好萊塢體系並無隔閡。由這個現象來看吳宇森、李安、王穎的確有所不同。其一，這回華裔入侵好萊塢的數量不少，並不像黃柳霜、黃宗霑等屬於特例。其二，這批創作者都不是土生土長的美國人，他們的成長期（以及文化認同）均在亞洲華人世界中完成。

然而深究內裡，這其中的分別又沒有那麼巨大。王穎雖然是香港出生，但是大學教育是在美國。他頭兩部作品《尋人》及《點心》標榜唐人街次文化，手法卻傾向美國獨立製片。之後《Slam Dance》企圖納入主流，結果是一場災難。再來的幾部作品，從《吃一碗茶》、《生活廉價，但手紙昂貴》到《喜福會》，仍以華人世界為題材，卻帶有驚人的白人歧視目光，好像他自己完全認同了白人對華人的所有偏見，以令人難堪的異國情調複製好萊塢式的華人洗衣店刻板印象。一直到《煙》和《Blue in the Face》，他才找尋到自己的位置，以非主流的獨立風格，拍出自然寫實的美國街頭文化。王穎根植於美國獨立製片，他與美國社會的差距並不顯著。

吳宇森根植於香港電影界。然而他的影片過去多有所本，自三〇年代的美國黑幫片（gangster），到山姆・畢京柏和塞吉歐・李昂尼的暴力渲染美學，在《英雄本色》、《縱橫四海》、《喋血街頭》、《鎗神》一連串作品中都可找到痕跡。孤獨的都會英雄，宿命悲劇的主角下場，與社會價值的格格不入，吳宇森的電影是美國片的翻版，只是他加入了令人目瞪口呆的港式特技，以及美國電影界不敢輕易涉足的自溺（indulgent excessiveness），造就了他的cult地位。我的意思是，他的影片其實對西方觀眾來講並不陌生，而進入美國電

影界也可屬於動作為主的類型（thriller），在文化上造成的斷裂不大。此外，他拍片秉持港人的效率及經濟原

則，對動輒是兩、三倍成本的好萊塢影片而言，是絕對的划算投資。

對比吳宇森和王穎，台灣導演李安是真正可能打入好萊塢正統的電影人。李安在美沉潛十年，這十年間自

我調整了非常多創作上的腳步。他的《推手》、《囍宴》和《飲食男女》都以好萊塢輕喜劇的形式為包裝，研

討「代溝」這個放諸四海皆懂的主題，所以他的影片容易被人認同。比起台灣其他新電影充塞著濃厚的歷史使

命感和國家認同危機，李安的作品比較沒有文化了解的障礙。而他也能精選進入主流的時機和劇本，與艾瑪‧

湯普森合作是一著妙棋。李安的精明和智慧，絕對是他憨厚的外表下看不出的。

所以要進入好萊塢，本質本來就要和好萊塢具備若干親近性（affinity）。香港的商業體系接近，這事就好

辦些，如果是社會主義系統出身的中國，或台灣人文文化色彩濃厚的新電影，這事就難辦多了。所以張藝謀和

侯孝賢，不只有語言間隔，還有文化觀的差異，他們自己也沒有進入好萊塢的慾望。當年愛森斯坦因為《波坦

金戰艦》等片叱吒風雲，被好萊塢吸納去拍德萊塞小說改編的《郎心如鐵》。他堅持要用社會主義的觀點批判

資本主義社會的弊病，當下資本主義大亨就請他走路了！

那麼李安的成功應該怎麼看呢？我認為應該趕快檢討一下台灣的環境出了什麼問題。李安在美國走的腳步

是漸進的，有跡可循的。他的《囍宴》得到美國一百家戲院的連鎖放映，《飲食男女》則據《囍宴》的聲譽，

戲院陡增到兩百家。自此再得到主流系統的青睞，讓他能拍《理性與感性》。可是在台灣，《囍宴》讓中影眉

開眼笑；《飲食男女》票房則大大低於業界的期望。連同《少女小漁》等片的相互失利，中產階級的文化似乎

在這個社會已經喪失了位置。而李安正是當年大家股股期待他能成台灣電影兩極化中間的緩衝呢！

李安現在屬於好萊塢了，他不是台灣私有的導演，他的事業也可能與台灣漸行漸遠。華人部分能進入好萊

塢體系，並不代表華人電影體制升級了，更不表示我們有個好萊塢相提並論的電影界。看看澳洲電影菁英出走

好萊塢的例子，就請大家按捺下過度樂觀的情緒，好好想想前因後果吧！（「台灣文化與好萊塢」原載於《中國時報》，一九九六年一月六日）

跨亞洲，泛華語電影興起

事實一：我上個月剛去美國威斯康辛大學參加了學術界首次以「台灣電影」為專題召開的學術會議。這個會議不但確鑿地肯定了台灣電影在影史上的地位，並且讓我理解了「華語電影研究」已經成為漢學界的一股新潮流。

許多大學的東方語言學系以及電影系都因應市場要求開設華語電影課程，漢學家們更紛紛投入電影研究行列。

跨國製片　才能跨出國界

事實二：我本月初去參加了香港國際電影節新開闢的「HAS」（Hong Kong Asian Screening）市場展。與會的均是對亞洲電影行銷有興趣的製片及片商。我發現我們兩年前所提出「跨亞洲及泛華語區電影製作」的概念，已成為所有工作者的共識，從製作到行銷，大家都認知現在沒有「鎖國」悶著頭幹的存活機會。

唯有打開視野、跨國合作，才是擴張市場、省力賺錢的方式，一時「跨國製片」的口號喊得震天價響。

學術界為台灣電影及華語電影背書，或產業界支持跨國製片的理念，都在現實上遭逢一些環境的阻力。像大衛·博德威爾雖花了好幾年寫出《香港電影的祕密》的巨著，但台灣電影之於他，只能在某本新書中放入一章研究侯孝賢美學的論述，台灣整體產業界太過羸弱，不似香港電影整體豐富

美國電影學術界的泰斗之一——

有趣。

至於「泛亞洲，跨華語」的電影概念，也未得到主管機構的認可。去年我們拍的《十七歲的單車》在柏林得到銀熊大獎及最佳新進男演員雙料獎，回台灣代表團還被總統陳水扁召見，他公開讚揚「台灣製作的二部電影」在柏林揚威，可是要新聞局這個觀念落後、政策保守的單位承認《十七歲》是台灣出品，整整費了一年。

蘇正平局長就像幾位前任局長一樣，不但在電影業務上虛晃一招，毫無建樹，而且態度強硬、作風保守。無論我們如何苦口婆心，對於「跨國合作」政策推動硬是置之不理。不但耽誤了我們進軍奧斯卡的機會（規定外片競賽資格是在本國十一月以前公開上片），導致美國片商哥倫比亞SONY非常不諒解，而且在整體方向上不會牽制製片人的腳步，阻止台灣在國際上競爭。

跨國合作　中國也難跨大步

台灣政府如此，對岸也不遑相讓。繼最近祭出嚴厲的電影法規處罰所謂「地下電影」後，中國政府也在採取更周密對付影展的方式。過去撤出代表團事件頻傳，公開撤片一招在國際上並不管用，而且招引國際輿論批評。諸如香港電影節放映了與柏林影展類似的多部中國獨立（地下）電影，經過一些神祕電話和壓力，一些片商乃撤出了應在影展放映的合法電影，包括《花顏》、《希望之旅》等五部作品，其中最令人側目的是徐克的《蜀山傳》。

撤片關香港電影什麼事？對不起，如果您以後還想去大陸拍片，最好配合政策，《蜀山傳》應有大陸資金，有部分是在大陸完成！

不過，跨國合作製片也不是電影品質的萬靈丹。有些策劃不佳或整體勉強的作品，在強力的宣傳和大把銀子背後，倒也不怎麼賞心悅目。剛剛在台下片的《大腕》就有這個問題。排場一堆，幽默感不具普及性，演員

表演方法各行其是，還要弄個美國大明星唐納・蘇特蘭來點綴門面，在香港招致國際人士惡評。

當今之務，是主管機構（連應是新聞局、文建會、文化部都搞不定，政府實在太小覷電影這個領域了）應立刻找出振興台灣影界的整體對策，而不是忙著在電影得獎後回來頒獎金出鋒頭寫業績，平日卻處處扯製片後腿。台灣在國際上還險厄重重呢，哪有力氣對付後院著火？

最近我聽到香港名製片／導演大聲疾呼「泛亞洲」電影，他說港中星馬該聯合起來，連泰國、日、韓、印尼都說了，獨漏了台灣，是有意的？無意的？總之，台灣電影可不能像台灣外交一樣，遺漏於國際社會之外！（「跨亞洲，泛華語電影興起」原載於《自由時報》，二〇〇二年四月十七日亞洲娛樂二十九版）

《十七歲的單車》在柏林得到銀熊大獎及最佳新進男演員雙料獎，這是我首次監製的劇情片，也是高圓圓的處女作。吉光電影公司／提供

美國學術界的肯定

二〇〇三年十一月，從巴西國際電影節做完評審委員後，我匆匆趕至美國耶魯大學，原因是該校的電影系舉辦了台灣新電影研討會，這是台灣電影正式進入美國學術界的重要里程碑。

事實上，這已是我第二次來參加同一主題的研討會，二〇〇二年，在美國出版了十數本教科書的威斯康辛大學教授博德威爾David Bordwell也舉辦了一個小型台灣電影研討會，當時只放了幾部片子，從台灣請了吳念真和我參加。

耶魯大學舉辦的這次研討會規模大了很多，參加的人主要都是從各地名校請來的研究台灣電影的教授，台灣只有我與陳國富。但是美國的名人有許多，包括後現代主義大師詹明信（Frederic Jameson），大導演李安，以及現在已是美國獨立製片成功的楷模詹姆斯·謝慕斯（James Schamus）。此外，年輕一代研究華語電影出名的周蕾（布朗大學）等，都是當今電影學術界的明日之星。

美國前總統柯林頓當日也來另一處演講，耶魯長春藤盟校一片楓葉秋紅美景。這裡是出美國總統最多的高等學府，處處是全美最聰明的菁英，當然也有許多是有錢貴族，或名流明星（如茱迪·福斯特就讀於這些地電影系）。校園裡一片寂靜，比起我剛離開的熱鬧嘈雜的巴西聖保羅，又是另一番景象。

我坐在古老的惠特尼人文中心聽研討會，聽大家翻來覆去的討論侯孝賢、楊德昌，以及我們十多年前發動的「電影宣言」，忽然恍如隔世。過去我們為之奮鬥的是台灣電影被重視與否？政府支持與否？輿論打壓與否？如今台灣電影站在國際舞台上，侯孝賢、楊德昌都被稱為大師，並且勞駕國際上最頂尖的文化大師如詹明信來研究他們。然而，台灣電影正面臨著敗亡的地步，政府欠缺對策，任由好萊塢電影全面攻陷台灣市場（台

灣電影的市場佔有率去年只剩0.3%），加上台灣觀眾對台灣電影只重國際影展，拍得過度個人化及其高蹈傾向不予贊同，使台灣電影內外有兩種極端的反應。

話雖如此說，我仍對研討會主辦人安德魯（Dudley Andrew）教授充滿感激。此公名滿學術界，出過一本《電影理論》的經典教科書，當代名校扛鼎理論研究的重要人物許多均出自其門下，包括我自己的指導教授夏茲，以及博德威爾等人。安德魯雖桃李滿天下，但駐顏有術，奔來跑去，看上去只有四十餘歲。有趣的是，來此參加台灣電影研討的，多半是年輕的大陸學者，如紐約大學的張旭東，杜克大學的劉康，耶魯的劉辛民，伊利諾大學的徐鋼，聖地牙哥大學的張英進。香港的有浸會大學的葉月瑜，還有布朗大學的周蕾。真正有台灣背景的只有哈佛大學周成蔭和科給特大學的孫宓，不過兩人都是在美讀高中及大學的。此外尚有西方人，如華盛頓大學的柏右銘，佛羅里達大學的羅鵬，以及杜克大學的羅森教授。

詹明信到底是學術界大佬，他的演講吸引滿座的金髮碧眼學子，都坐在那兒聽他分析他們可能全沒看過的台灣電影。但最有趣的卻是李安旋風，當李安趕來與我的老友羅森堡（Rosenbaum）對談時，整個戲院擠滿了人，走道上、舞台下，還驚動警衛不斷趕走陸續趕來的晚到觀眾：「全滿了，沒位子了！」警衛無奈地對著一臉期待的觀眾。我現場見識到李安的魅力，主持人將最後一個問題賞給奮力趴在窗台上從外面聽對談的觀眾，贏得全場如雷的掌聲。

耶魯狂吹李安風
台灣電影走出去　十年冷暖幾人知

「最後一個問題，我想請趴在窗外那位觀眾來問好嗎？」對談會主持人羅森堡說。

場內揚起一片驚呼和笑聲，當然也夾著如雷的掌聲。這是美國耶魯大學舉辦「台灣新電影研討會：過去與

現在」的最後一場活動，由李安與美國首席評論者羅森堡對談。觀眾來了太多，出動警衛驅趕，向隅者被拒在

門外的有數百人。有的人不死心，在水洩不通的會場外等著，只想見大偶像一面。有的進不去會場，卻攀在窗

邊聆聽，於是有了這種奇觀：窗外掛著一串串人，甚至還要場內人幫他舉手，他要發問。

同一天，柯林頓也在另一廳演講，人多不多我不知道。但是台灣研討會的李安旋風，是警衛說，連上次大

明星艾爾帕西諾來也比不上。

美國長春藤的耶魯大學是最高學府之一，也是出美國總統的搖籃（近來總統無一不出自此校）。在秋日楓

紅的美麗日子裡，其電影系舉辦了「台灣電影研討會」。這是繼去年美國威斯康辛大學電影系之後，美國世界

再次肯定台灣電影的成就，規模也龐大許多，所邀請的後現代大師詹明信（Frederic Jameson）、崛起的傑出文

化學者周蕾、美國最好的評論家之一羅森堡，我們的大導演李安及其製片謝慕斯，以及十多位各名校教授來發

表論文或演講，這個陣仗可謂相當精彩。

主辦人是寫過《電影理論》教科書的大教授道德利·安德魯。此公桃李滿天下，包括我的恩師夏茲，威斯

康辛的博德威爾（Bordwell），還有我的同學現在也甚出名的理論家羅德威克（Rodowick）均出其門下。她

是美國理論研究的開山鼻祖，與法國新浪潮等諸公都相交甚深。近年更發掘台灣電影的魅力，並常派學生到台

灣買碟片及錄影帶至耶魯收藏。

陳國富和我是真正來自台灣的代表（如果不算現在香港教書的葉月瑜及美國的李安），這和去年我和吳念

真是唯二代表台灣參加威斯康辛研討會是同一情況。我其實有點難過，與會研究台灣電影的全是西方人和大陸

學者，台灣自己的發聲幾乎沒有。

好在文建會、新聞局和台灣電影中心均在經費及人力上有所支持，否則我看不出在美國第一學府研究台灣

電影時，我們台灣的in-put在哪？我坐在那裡聽大家翻來覆去地討論《一一》、《恐怖分子》、《戀戀風塵》、

《兒子的大玩偶》，感覺時光非常倒錯。

十年前，我們簽署「台灣電影宣言」，被台灣媒體打壓，十年後，法國人出書將之稱為一九八六年最重要的文化事件之一，美國學界討論這段歷史，但是台灣電影卻日趨敗亡，連台灣的人自己都不要看。

有趣的是，詹明信的演講吸引了滿院的金髮碧眼聽眾。他們坐在那裡靜靜地聆聽詹氏分析侯孝賢及楊德昌，而我相信，他們大部分人並未看過或聽過以上幾人的電影。

台灣電影名聲是出去了。但是市場呢？普及性呢？它似乎變得縹緲，僅讓人耳聞過的電影文化符號。

年輕化的創作力…2010s

台灣電影沉寂已久，令人好不生悶。上一代的新銳沉斂有餘，卻有寶刀老矣的暮氣。新一代會搞噱頭，自吹自播，端出來不過是虛玄弄鬼或將性／同性戀炒作的不誠實之作。悶了幾年，好不容易二○○七年看到新氣象，在三地不至敬陪末座。

我要點名讚揚的是《不能說的祕密》、《練習曲》、《最遙遠的距離》、《刺青》、《指間的重量》，和《沉睡的青春》這六部電影，它們都在不同的製作條件和基礎上，替台灣電影添加顏色。重點是，它們都不是機關算盡，一味投合大眾市場的作品。我在電影後面感到一股創作激情，隱隱有一種勃發的年輕活力，宛如當年我們初發動台灣新電影的純真和衝動。

周杰倫《不能說的祕密》因應全球化的潮流和華語結合的趨勢，不能算純台灣片。香港的資金、香港的許多技術人員，只是故事和演員、背景全在台灣而已。原則上這部電影有些地方不知剪裁，重複累贅，故作浪漫。其「穿越時空的淒美戀情」十分似曾相識好萊塢的某部愛情片，只是周杰倫挾自己飆藝的優勢，不時展現其飛躍指間的鋼琴彈奏神采，配上一些急迫的時間因素，彷彿偶像劇的傷感深情。不相信，看看早期日劇木村拓哉的煽情公式，幾乎如出一轍，周杰倫到底深諳偶像市場。我雖不以為《不能說的祕密》在藝術上有大突破，但它在娛樂性上是台灣片近期較欠缺的。

與《不》片接近的是小規模的《沉睡的青春》，小成本小規模，也是隔空與時間競跑的虛無愛情。帶點自我陶醉及飄渺神祕，包裝點偶像和美女，堪稱清新無傷。

《刺青》在眾多這種隔空戀情中增添女同性戀的情節。台灣少男少女不知怎麼了，為什麼不能實在實體

地戀愛一場，盡是愛上一種虛幻、拍不著摸不到的精神戀愛感覺。是疏離感和異化使他們不知真正的靈肉情感嗎？《刺青》中兩位女主角隔著一個九二一大地震的時間和一個電視螢幕的電波空間，她們的戀情仿真，她們的肉體是替代性的，導演周美玲神來之筆地捕捉現代都會少男少女的孤寂和詭異。《刺青》不是什麼了不起的傑作，不過它有一種奇特的魅力。

說到隔絕和異化，《最遙遠的距離》並不例外。透過錄音及錄音帶所製造的替代性的深情想像，讓林靖傑在威尼斯奪得影評人週的首獎。林靖傑場面調度乾淨利落，帶著電影化的本體自覺，難怪受世界電影專家看重。

我個人最喜歡的是《練習曲》，藉一個人騎單車遊寶島的日誌式片段，勾繪出一幅美麗的台灣風光圖。這部電影真誠樸實，形式也清新自在，彷彿一篇瀟灑而敏感的散文。我很為導演陳懷恩高興，許多年前我們一齊合作《殺夫》，當時他是場記後來擔任攝影，屢屢被侯孝賢嫌他近視深。沒想到初執導筒，一鳴驚人。傾家蕩產戰戰兢兢地拍，沒想到大受歡迎！

《指間的力量》幾乎是狄更斯《孤雛淚》的翻版，有少見的真情演員，尤其扮扒手老大的太保，是非科班出身之一絕！這位新導演出手不凡，值得期待。（「年輕化的創作力：2010s」發表於二〇〇七年十一月四日）

台灣新世代電影活力

台灣電影近來真的有個小文藝復興，從前年的《海角七號》、《囧男孩》、《九降風》到去年的《聽說》、《不能沒有你》、《陽陽》，到今年的《艋舺》，以及馬上要上片的《一頁台北》、《獄艷》，都應證了我在二〇〇七年預測的「超過世代」的來臨。

新一代的電影看來並非完全以導演掛帥，反而走上比較健康的監製制度，捨棄了作者論的寫實風格以及對文化、藝術的執迷，加強市場觀照，明星價值，敘事的親和性，以及新本土的認同性。對比以往台灣新電影革命的本土背後的政治論述與意識型態，「超過世代」的作品毋寧是類型繁多、百花齊放的。

除了《不能沒有你》仍延續上一代新電影的美學及政治立場外，其餘影片有的是偏重動作、煽情通俗劇的黑社會情義電影《艋舺》，有的是懸疑偵探中黑色電影的《獵艷》，也有宛如西方的神經喜劇《海角七號》，或是人情輕喜劇（《聽說》、《一頁台北》），端的是各色各樣，令人眼花撩亂。

《海角七號》票房前無古人地創下五億三千萬台幣的驚人成績，《艋舺》今年也氣勢如虹地衝上二億七千萬台幣票房。我監製的《聽說》是去年台灣票房冠軍，有位大陸製片界的朋友揶揄我說：「唷，六百萬人民幣就票房冠軍啦？」我說：「對啊，大陸票房過億的《集結號》在台灣票房只有四萬人民幣票房呢！」台灣只有二千三百萬人口，加上有些人長期居於大陸及海外，我猜大陸有幾個大都會人口都超過台灣。就這麼小的地方能創造如是的票房爆發力，這足以證明電影好看，老百姓就支持了。反過來說，大陸去年票房成長了42%，是全世界成長比例的六倍。證諸大陸十三至十四億的人口，這種成長並非不可預料。反之，台灣這幾部電影的爆發力倒可以作為大陸未來不可限制的參考值。

因為《聽說》的鼓舞，我今天又完成三部電影，《我，十九歲》是混合大提琴與現代舞的音樂舞蹈電影，由《九降風》的張捷與精通各種舞蹈的李路加合演。導演鄭乃方努力將一個音樂家細膩閉鎖的心靈和希臘神話聯結。《初戀風暴》由電視界老手江豐宏執導，主角是演《聽說》一砲成名的陳妍希與眾人看好的小生楊祐寧，電影敘事清新。《愛你一萬年》由仔仔周渝民主演，是部中日戀愛爆笑電影。仔仔改變形象，飾演一個高舉搖滾精神的合唱團歌手，他演唱澤田研二名曲〈愛你一萬年〉不稀奇，這首歌已是阿B、伍佰爭相演繹的經典曲，但他活潑多樣的演出，倒令人吃驚。女主角加藤侑紀酷似柴崎幸，有中國人血統，搞笑功力也是一流。

此片著力表達中日文化、性格的差異，在眾多台灣「超過世代」電影中算是相當特別，也希望增添台灣新電影文化的活力。（「台灣新世代電影活力」發表於二〇一〇年四月二日）

金馬獎的改革

二○○七年四月間，台灣電影基金會突然找我做金馬獎主席，這真叫臨危授命。當時這個職位懸空了四個月都沒有推動，但依我一向不喜拒絕事的個性，我並沒有為難太久，在得到台北藝術大學校長的認可及鼓勵後，我隨即應允接下這個重擔。

我當時只有幾個明確的想法：一是讓金馬獎最引人詬病的評審制度盡量公平化；二是讓金馬獎國際化，增加競爭力；三是增加大陸電影的參與，擴大金馬獎過去以港台電影競賽為主的傳統。此外，增加放映戲院的地區場所，造福每年搶購國際電影放映戲票的觀眾，增加影史回顧單元（楊德昌逝世，以及胡金銓、李翰祥去世屆滿十週年），都是今年與以往不同的方向。

要在幾個月內推動這許多事並不容易，何況基金會本身也有制度上的爭議，我個人也因為母親往生，承受巨大壓力。

評審制度的改變是個大工程。我仔細思考過金馬獎過去制度上的缺陷。金馬獎為鼓勵從業人員，一向頒發繁多的技術獎項，諸如最佳武術指導、最佳剪輯、最佳美術設計等等。這是沿襲奧斯卡的作風，而今香港金像獎也採取同樣方式。

然而奧斯卡和香港金像獎均是採取工會會員互選制度，導演協會的會員投票選舉最佳導演，編劇協會選擇最佳編劇，影片則全體總投……換句話說，這是專業同仁間的肯定。

金馬獎卻一直採取坎城、柏林、威尼斯及各大國際電影節的小評委制。這種制度是因為這些電影節重視電影的整體成就，多從整體藝術、文化角度出發，只頒發幾個獎項。為求熱鬧及行銷，最多也只發到最佳男女主

角獎項而已。若有傑出技術表現，也會由評委自行增加單項特別獎。評委只要看二十來部電影，他們無法負擔單項技術的評斷。

金馬獎過去採取小評委制，卻要評委看五十至八十部作品，投出二十多項專業獎項。不要說曠日廢時，很難找到有空的評委。有些專業獎項也使強調文化或藝術的評委僅能給個印象主觀分數，不能真正達到專業要求。由是，過去爭議頗多。

我覺得大家同意，組成了學術產業小組委員會，盡量求取制度的公平性。我們採取二階段投票評審制。提名階段強調專業性，由專業工會推薦，加上學者文化人投各項專項，最後由全體評委共投影片的獎項。決選則是第二階段，強調整體性。我們請以整體考量的文化藝術人組成的小評委團，就各項提名投票，再與第一階段的評委投票平均，務必求得較為民主化的結果。

這個制度知易行難，實施過程中尚有許多值得調整的空間，但在我言，是有前瞻性的做法，它也能鼓勵業界不要如一盤散沙，並在看片中拓展視野，增加參與感。

國際化的部分，是我奔走設置了國際影評人聯盟的費比西獎（FIPRESCI）和亞洲電影推廣聯盟的奈派克（NETPAC）獎，一個增加國際人的觀點，一個提高亞洲人意識。兩個組織的主席都同意親自來台，這對金馬獎不無肯定，同時藉兩個組織的會員通訊，也間接推銷了金馬獎。

現在評審的第一階段已完成，雖有一些影片小有爭議，大體上大家仍認同這一個較為公平的做法。國際化起步了，回顧展也出了專著及做三位大導演生前的手繪展（三位都是很好的畫家）。只有大陸影片這一部分仍有遺憾，希望明年除了合拍片外，能增加大陸影片能與台灣片同台競技。（「金馬獎的改革」發表於二○○七年十一月十一日）

二〇〇八金馬競技場：中港台《集結號》《投名狀》《海角七號》鼎足而三

台灣人不太認識張涵予，知道馮小剛的也不多，看過《集結號》的更少之又少，《集結號》在金馬獎奪得包括男主角的幾個大獎，跌破了很多人的眼鏡。

此際《海角七號》光榮在台下片，五億三千萬台幣的超高票房，打破歷年台灣電影票房紀錄，在民意如此強大支持的聲浪中，僅得到最佳男配角獎、最佳歌曲、最佳電影音樂、台灣傑出影片和台灣傑出影人幾項獎。

最佳影片和最佳導演大獎拱手讓給了《投名狀》和陳可辛，評審們真夠膽識的了。

意外平均的評審結果

這一下子大家都說金馬獎公平。縱然提名階段有人為最佳新人獎沒給《海角七號》的茂伯老人家而惋惜，或者有人被其他未提名的影片或個人抱不平。但是大家靜靜等待頒獎典禮晚上的結果，也不知道投票計算出來會怎麼樣。會計師到場，開票驗票計算分數一路監督，除了幾個工作人員，沒有任何人知道結果，包括我這個主席。

在這種情形下，金馬獎的揭曉竟出現比設計過的分數還平均的結果，《投名狀》、《集結號》、《海角七號》鼎足而三。《囧男孩》拿到了最佳女配角（梅芳），《九降風》拿到了最佳原創劇本，《停車》、《花吃了那女孩》拿到了視覺美術二獎，《保持通話》是剪接動畫佔了上風，因為所有投票是各個評審的分數加總平均，出現這樣平均的結果，連評審也嘖嘖稱奇。

又一年金馬過去，全部人的焦點仍是在典禮、大明星雲集，轉播典禮熱鬧非凡，典禮長達四小時。第二天有幾個記者氣沖沖拿著麥克風對著我，說昨日節目被批太冗長你怎麼說。我說，如果大家覺得冗長，可能是部

分頒獎過程有些頒獎人之間較無化學作用（chemistry），就像電影，如果結構上不那麼高潮迭起，就顯得冷場了，訪問完後才知道，記者們當晚在星光大道上受了氣，是來訪問的。

「星光大道」是衛視轉播當晚外包給某專業演唱會的傳播公司的傳播公司以管理歌迷粉絲的態度對待電影界一些大佬，得罪了不少人。據祕書長胡幼鳳和負責轉播的衛視經理Viviane告訴我，傳播公司以管理歌迷粉絲的態度對待電影界一些大佬，包括朱延平、張華坤、吳功，事後都來向我們投訴，李行導演在頒獎後台受了氣，吳宇森、牛春龍夫婦更抱怨在禮車中坐了一小時走不到星光大道。

所以即使大家都說辦得好呀，收視率衝到有史以來最高，十九個時段都是收視率第一名。有人拍著我的肩膀，說辦完了可以休息一陣了吧！我心中苦笑一陣，典禮結束後我是帶著祕書長到處鞠躬道歉，對那晚所有在星光大道和典禮中覺得被怠慢和不禮貌對待而心中有氣的人道歉。

我對衛視也覺得不好意思，因為第二天一些平面媒體大幅刊出焦雄屏主席批評頒獎典禮有如一部冗長冷場的電影，這種斷章取義、截句放大的作風，令我搖頭，更委屈了努力了三個月以上的衛視。至於表現可圈可點，更因拍攝嘲諷短片，將收視率拉至所有節目段第二高點的主持人黑人陳建州，則在網路被罵到臭頭，我還真為他抱不平。

聚焦頒獎典禮的偏差

金馬獎只是一個華語競賽頒獎典禮嗎？當然不是！整個金馬獎包括國際影展（共放映了一百七十部來自世界各地，尤其是坎城、柏林、威尼斯三大電影節獲大獎的影片），台灣電影回顧展（李行的電影和龐大的文物展與上百老影人團聚的座談會），共同合作製片會議（Co-production meeting，來自美國、新加坡、香港、大陸、台灣二十多個企劃案），數位動畫短片競賽等等。此外，在會外又頒發金馬騎士勳章（老牌影星張美瑤和

器材老板阿榮）。可惜的是，這些對普及電影素養，增加產業合作機會，整理電影文化和歷史，引起新電影觀念的企圖和努力，在報紙上都只佔一小點篇幅。在電子媒體上幾乎是不見蹤影，所有焦點都只在頒獎典禮。

更多的篇幅被時尚界搶跑了⋯聳動的時尚名嘴選出星光大道紅地毯十大服裝最醜，報紙不避嫌地詳述哪位明星穿了哪家名牌衣服、戴了哪家名牌珠寶，完全把自己貶抑至八卦小報（tabloid）水平。請問世界一流大報如《紐約時報》、《泰晤士報》、《華盛頓郵報》誰會如《國家詢問報》（National Enquire）一般只登無營養的圖片而已。這種以小市民趣味取向，罔顧新聞本質的作風，是新聞業對影視領域的歧視。背後隱藏的意涵是⋯影視嘛，就是美女們盛裝美服來養眼的，不必認真。當然，這個議題還可延伸至男性的漠視，以及對女性的歧視觀點⋯⋯

巨大的附加經濟價值

回頭過來，我們再談談評獎的結果，《投名狀》陳可辛投注的心力以及在拍攝製作的困難，以及在新興電影中運作的創新與主題複雜化，使它得獎名至實歸。我也挺喜歡《海角七號》的，它輕鬆自在地捕捉台灣南部小鎮的氛圍和鄉土民情，用表面的偶像劇愛情來包裝，其自在和揮灑，並沒有太多創作負擔。《集結號》用韓式戰爭片的特效和場面設計，開首氣勢恢宏，後半部又帶有強悍的人文理念。馮小剛作為有想法的創作者，令人詫異他在賀歲片詼諧外的另一嚴肅面。

唯《集結號》對在台的觀眾是有些陌生的，電影曾在台上片，收入不到一百萬台幣。當然片商沒有大肆宣傳（也可能是判斷不容易宣傳），片子草草上片，草草下片。我曾問過片商，在張涵予獲大獎過後有無機會重新上片，他的評估是上片無門，但光碟的販賣和出租率可能大增⋯⋯

相對《海角七號》在香港票房十分搶眼，本來一部十分台灣本體性的文藝電影，在香港毫無機會。可是由

於台灣媒體和觀眾一窩蜂推崇，導致了資訊效應，香港票房竟表現成功（還是原音包括台灣上映呢！），也再度證明我一再強調有發動亞洲流行風潮的台灣流行文化颱風眼理論。台灣媒體密集，電視產業新聞台二十四小時不停重播重要新聞，又喜歡一窩蜂，過去製造了F4、林志玲、《流星花園》、《台灣龍捲風》、《命中註定我愛你》……個個都由台灣出發，最後流行到亞洲，成為有巨大附加經濟價值的文化產品。

金馬獎過了，李行被預賀八十大壽，有些準備中的案子拿到了投資，有些影迷看到了心目中的好電影，有些電影得到了肯定。當然，還有許多人帶著失落。不論開心或不開心，金馬獎到底只是一個為電影而生的Festival，大家慶祝電影。做開心，再努力，明年再來……（本文是金馬獎過後對我個人專訪的文字，發表於二○○八年十二月十三日）

為何影視應成為國家重大產業政策？

一、韓流之啟示：

韓國電影在金大中總統之支持下，由於他發現「IBM一年的產值總體尚不如一部《侏羅紀公園》」，全國乃上下一心發展影視產業，大量外銷，在亞洲蔚為「韓流」風潮。繼而因影視作品如《藍色生死戀》、《大長今》發展出觀光、旅遊等影視之外之相關行業產值，對外在亞洲攻城掠地，鞏固國家形象，甚至造成國際人士學習韓語熱潮。影視軟實力帶動相關產業之潛質不可忽視。

二、《海角七號》之時機：

多年來，大家不相信國片可為台灣創造紮實之產值，但二○○八年《海角七號》以中型資本（五千萬台幣）不但博得五億三千萬台幣之賣座，並且在香港上映也勢不可擋。對屏東、恆春觀光業、運輸業、餐飲業之刺激，眾多演員暴增之廣告價值（田中千繪、林宗仁、馬念先、民雄、范逸臣）《國境之南》主題曲之光碟市場，馬拉桑小米酒每月六萬瓶之產量，此外，主角佩戴之琉璃珠，女主角提的旅行箱（銷售增加四成），男主角成功舉行演唱會，以及海角大樂團在各地尾牙之通告，總產值已逾百億，是國片之火山爆發。

《海角七號》打破一切國片賣座紀錄，又外銷開闢中、港、日、星市場，實為難得扭轉全國對電影形象之重要時刻，趁此發展國內影視產業，在企業界、觀眾群都會得到巨大的支持。

三、大三通後之新市場：

美國好萊塢在二十世紀倚賴全國第二工業橫掃世界，然而隨著冷戰之結束，世界四大金磚國之崛起，過去五年美國國內市場成長7%，但美國以外市場成長46%，其中尤以中國大陸每年以五億人民幣市場穩定成長中，

乃至每年平均有兩、三部賣座逾一億或二億人民幣之大片面世，儼然成為世界少數能期待與好萊塢相抗衡之產業體系。

如此龐大的市場，在十二月大三通交通便利與政策改變之際，是國內影視不容忽略的潛在市場。據此也應盡速培育人才，因應龐大的供需產業鏈，並在中港台共創華語電影高峰之際，不缺席或邊緣化。

四、歷史的前例

世界電影史已一再證明，凡是經濟不景氣以及民生困頓之時，電影業總能逆勢一枝獨秀，破觀眾人次紀錄（如一九三○年代經濟大恐慌時期）。

當今金融海嘯與景氣靡弱之際，人民都希冀有娛樂性電影能讓觀眾短暫逃避現實，這是電影業難得有的空間，在歷史的前例下，榮景正期待開創。

小兵立大功

二○○八年，世界和台灣電影界都令我們跌破眼鏡，《媽媽咪呀》（Mamamia）和《海角七號》都是小兵立大功，不是大製作，不是藝術電影，可是贏得了觀眾的厚愛，創造了經濟奇蹟。

《媽媽咪呀》改編自同名的歌舞劇，運用一九七○年代紅遍半邊天的ABBA樂團琅琅上口的通俗歌曲為底，敘述美麗希臘小島上一個即將出嫁的美麗少女，通知了三個可能是她生父的男人來參加婚禮。三個母親的老情人，其中有一個是她的爸爸，她那自在放任的母親至今仍獨守空閨，終於在各種荒謬滑稽的情境中，從三人中選一人再續前緣。

這個故事荒誕卻不傷大雅，鏡頭輕快節奏火速，所有影評人都對這麼老套老土的電影瞠目結舌，然而卻不否認它有一種獨特可愛的魅力。其行銷更一路過五關斬六將，在德國、奧地利、荷蘭、紐西蘭、希臘、挪威、

葡萄牙、南非、西班牙、賽普勒斯、冰島、斯洛維尼亞、瑞典等十五國成為今年賣座票房冠軍，尤其在英國，以一億三千萬美元總票房打破當年《鐵達尼號》（Titanic）的紀錄，在全世界創造了五億七千萬美元之票房產值。

同樣地，《海角七號》也勢不可擋地以五億三千萬台幣票房打破台灣影史上所有紀錄，並且根據一些二人之統計，它繁榮了恆春觀光業、交通運輸業，開創了一種馬拉桑小米酒以每月六萬瓶的銷路大賺其錢，女主角用的旅行皮箱業務成長了四成，台灣啤酒置入性行銷成功，此外，原住民的琉璃珠鍊，《國境之南》主題曲CD的大發利市，男主角范逸臣的演唱會，配角林宗仁（茂伯）馬拉桑（馬念先）拍不完的廣告，甚至爆紅的女主角田中千繪紛來沓至的代言邀約，導演魏德聖很快得到的下部電影融資（其中包括新聞局獎勵的一億二千萬台幣）……初步統計，它的附加價值達到一百億台幣。

因為這個緣故，連帶讓熱愛《海角七號》的民眾將金馬獎頒獎典禮推向收視率的高峰，連續十九個時段都衝到排名第一，高潮時段更達到十一收視率，比去年《色·戒》盛況遙遙領先，令轉播的衛視台振奮不已。

許多電影專家對這現象簡直驚艷。外來的人和外國人往往一頭霧水，覺得這部電影十分一般，愛情公式化，特效粗糙簡單，他們完全不理解這部電影怎麼會這麼受歡迎？金馬獎外籍評審之一前東京影展選片人大久保賢一就不斷質疑此片的品質。

可你說它只受台灣人歡迎吧，它在外地也捷報頻傳，在香港它票房出乎意料地好，甚至在夏威夷、釜山，電影節上也受外國評委青睞，奪下了獎項。

經濟衰退中的反彈

《媽媽咪呀》和《海角七號》的盛世應驗了電影史上前例：凡是經濟恐慌或經濟危機時，電影都是一枝獨

秀地異常發達。一九三○年代股票大崩盤時，美國觀影人次到達有史以來的最高峰，因為觀眾在財務困頓中寧可去看一場電影，暫時逃避現實達兩小時。而且只看娛樂電影，越豪華越脫離現實的電影越受歡迎，類型也以大布景美服的歌舞片，或快嘴睿智的瘋狂浪漫喜劇廣為流行。

我們看看今年在台灣受歡迎的電影，賣座第二名的是《神鬼傳奇》（The Mummy 3），第三名是《蝙蝠俠之黑暗騎士》（Dark Night）都破了台幣二億；《長江七號》緊追在後，有一點七億台幣票房。這些電影不是聳動就是喜劇，而且觀眾喜歡新奇，所以老套的○○七新片就只能排到第十名了。台灣社會因景氣太差，經濟凋敝，電影尤其是娛樂電影反而特受歡迎。

華語片的大片並不討好，《功夫之王》、《三國之見龍卸甲》、《赤壁》、《功夫灌籃》表現都差強人意，反而小而親切清新的《囧男孩》、《九降風》、《愛的發聲練習》都有不俗的賣埠成績。

我曾分析過《海角七號》的火山爆發現象，重點是社會的「大悶鍋」氣氛，從李登輝掌政十二年到陳水扁的執政八年，整整二十年政治被藍綠撕裂，族群互相對峙攻訐，誓不兩立如同寇仇，每晚在電視台操練永無休止的互罵，老百姓悶壞了，等不到好消息。二十年來，大家為一個人為一件事興高采烈的情況已很少見，數得出來也不過是朱木炎得了奧運跆拳冠軍，以及王建民在洋基棒球隊任主投手而已。《海角七號》是個好消息，它的輕鬆不費腦筋，它的賣座屢屢破紀錄，它熱愛南部鄉土和小人物，在在都能得到台灣老百姓的共鳴，乃至成了全民運動，觀眾奔相走告，呼籲不要買盜版碟，呼籲帶父母親友去買票，還有自動自發看二遍三遍五遍來協助票房拉高的粉絲。當然，也有片商說其賣座與今年太多颱風假有關。好幾次政府戒慎恐懼地在颱風來臨時先宣布學校機關放假一天，結果都證明颱風是空包彈，年輕人白放了假全溜進電影院，造成《海角七號》天時地利人和的熱潮。

對沉悶藝術電影say no

一九八○年中台灣電影自站上國際舞台後，成了作者競相標示自我風格的局面，許多導演將長鏡頭與含蓄精神視為最高美學法則，造成與觀眾對娛樂期待的心理扞格不入。十多年來，電影節上只容許一種台灣片存在，總體而論，電影內容益發陰鬱沉悶，自我沉溺，某些作品更變相針對特定族群以同性戀、性愛，乃至社會陰暗面為號召，使得中產階級觀眾（或言主流消費群眾）倒足胃口，視看台灣片為畏途。

《海角七號》之健康及輕鬆，適合全家闔第光臨，正與流行的藝術電影成為相比，觀眾的爭相捧場，是以行動告知電影界：「這才是我們要看的國片！」其勢愈演愈烈，初始只是「應當捧場」，後來變成「不看就落伍」，藝術電影界至此似乎到了盡頭。

台灣觀眾對電影的要求十分明確。去年已初見端倪，《翻滾吧，男孩》、《練習曲》、《遙遠的距離》都已預示了海角火山即將爆發。這些新一代電影的特性是不拘劇情或是紀錄類型，特別能訴諸台灣人本土的感受情緒（sentiment），對於在地，對於親切的鄉土小人物有一份特殊的依戀。《翻滾吧，男孩》造成體操熱潮，《練習曲》更形成全島單車健身、旅行熱。另外，年輕的工作者也試圖以親炙觀眾為目標講故事，不再將電影視為論文、個人散文、或性愛宣言。諸如《沉睡的青春》、《戰·鼓》、《指間的重量》，雖不致於造成賣座熱潮，卻都顯現相當品質，與上一代創作者對電影本質的認定大相逕庭。

我查看了一下總票房，凡是延續藝術電影路線的作品，票房都十分暗淡，諸如張作驥的《蝴蝶》，彭浩翔的《破事兒》、杜琪峯的《文雀》，劉奮鬥的《一半海水，一半火焰》，周美玲的《漂浪青春》、侯孝賢的《紅汽球》，婁燁的《頤和園》、陳芯宜的《流浪神狗人》等等。

台灣的人也還看不慣大陸電影，在大陸及金馬獎大放異彩的《集結號》只有二十萬台幣票房（當然你也可以說片商未特別宣傳，錯失了可能的觀眾──金馬獎的光環只能加持在之後的光碟之販售上）。另外《蘋

果》、《落葉歸根》都是門可羅雀，雖然它們在去年金馬評審會議上都是紅遍半邊天的熱門作品。大陸電影要找到台灣觀眾恐怕還有段路要走。

新浪潮的今與昔

如果將《海角七號》、《九降風》、《停車》、《囧男孩》、《花吃了那女孩》、《歧路天堂》、《征服北極》、《態度》、《1895》、《跳格子》等片視為台灣一個新導演的浪潮的話，我們可以注意到他們都很在意票房的結果和觀眾的感覺。這些三十、四十歲的青年導演，表現好的多半已擁有相當的經驗，魏德聖、姜秀瓊都曾師事楊德昌任副導多年，林書宇也當過多次副導，陳宏一、鍾孟宏是廣告老

自《翻滾吧，男孩》到《翻滾吧，阿信》再到三部曲的小選手長大紀錄片，這是台灣電影界自創的士氣啦啦隊。中影／提供

手，洪智玉曾在侯孝賢身邊任副導和製片，楊力州在紀錄片領域奮鬥許多年，楊雅喆寫寫了無數的劇本。他們都有個電影夢，比他們的上一代務實，也沒有上一代的創作路順遂，更沒有一大堆健筆寫評論為他們鋪路。法國但這也說明了評論在台灣的式微。任何電影運動如果沒有紮實的評論界，其浪潮往往只會曇花一現。

新浪潮，義大利新寫實，都有好的雜誌和學界／評論界為其賦予理論基礎，台灣一九八○年代的新電影也不例外。但現今台灣影評凋零，影響力也不大。反之，諸如《海角七號》、《囧男孩》的大受歡迎，部分原因是「互聯網」的大串聯，網民互相鼓勵支持國片，迅速將資訊如滾雪球般推向各地。另外，二十四小時的有線新聞專業電視台幾乎每日一海角地為此片的賣座推波助瀾，乃至後來與阿扁貪污的「海角七億」連成一氣，深入民心。

互聯網與有線電視新聞說明平面媒體電影版喪失了言論輿論的霸主地位。不見面目的電視新聞記者／編輯與身分不明的各式各樣網民主導了電影的品味。他們不再向一九八○年代的評論界那麼追根究柢地探討電影作品的美學與內容，他們比較追求噱頭或直覺式、感官式的愉悅感。從而烘出了《海角七號》的大海嘯，也連帶推著《囧男孩》、《1895》、《愛的發聲練習》、《花吃了那女孩》有差強人意的票房。

這些電影中，《九降風》和《夜車》表現突出。兩片都沒有什麼標榜一、兩位大主角，反而戲分平均分配給多位角色，《九降風》有青少年中學的迷網與焦慮，《夜車》有超現實的黑色幽默。不過兩部電影都欠缺《海角》的明亮和天眞，所以沒能夠大鳴大放。《夜車》中藏污納垢的夜台北，被一群傑出的配角（戴立忍、納豆、九孔、楊麗音、金世傑、高捷、杜汶澤、賈孝國）勾繪得活靈活現；《九降風》幾位年輕朋友更比一九八○年代的許多學生片更令人覺得可信自然。明星看來在台灣片中並不特別有效，反而如《囧男孩》中梅芳這種硬裡子演員，或《海角七號》中以「我是國寶」而受人鍾愛的「茂伯」都成了二○○八年回憶的部分。

大三通與熊貓

歲末年終，金馬獎總結了台灣對一整年華語片的看法，中港台三地鼎立，《海角七號》得的獎多，不過以配角與音樂獎項居多，最佳影片與導演被陳可辛的《投名狀》奪走，令人驚訝的是，在台灣賣座僅二十萬台幣的《集結號》拿走了最佳男主角等大獎，沒人聽聞過的《我不賣身·我賣子宮》中扮性交易者的劉美君竟勇奪女主角。另外得技術大獎的《保持通話》和《文雀》更是票房淒慘之作。

這樣的結果顯示專家與民眾的口味仍有距離。我知道大陸許多人為金馬獎能接受以國共內戰為主題的《集結號》而驚訝不已。作為主席，我只能說評審團十分獨立，完全以投票反映民主的共識，因為典禮上計算結果宣布時，所有評委也不知誰贏誰輸。對兩岸三地的電影獎而言，金馬獎是唯一同台競爭的平台，過去偏向台港作品，今年卻三地鼎立，說明兩岸局勢已比以往開通許多，將來更會是共榮共競的趨勢。

今年，我們也首度歡迎大陸前來採訪的媒體，並且歡迎龐大的大陸代表團。張涵予、王中磊、馮小剛、廖凡、黃建新、姜宏波、閻曉明、謝飛、朱永德，都出現在台中市，是兩年來參與人數最多的一次。

金馬獎結束不久，兩岸即正式大三通，以往非得經過香港轉機的浪費時間金錢歷史正式告終。兩岸進入一日生活圈時代，台北飛上海僅八十二分鐘，不但實際距離縮短，心理距離也拉近不少。

台灣企求大陸觀光人潮來解救經濟困境，更在熊貓團團圓圓來台後掀起熊貓熱，電視台推出「愛上熊貓的一百種理由」報導來推波助瀾，每日有關大陸旅遊、風土民情、經濟文化的介紹也暴增數倍，這在民進黨時代是不可能的。

與此同時，新聞局更進一步放寬來台大陸拍片與藝人／工作人員人數的規定，現階段就有霍建起的《台北飄雪》正在台北拍攝。過去數年，大陸與香港因簽定CEPA而融成一體，內容與美學也大量向香港傾斜（如大片《投名狀》、《英雄》、《滿城盡帶黃金甲》、《無極》、《江山

美人》、《十面埋伏》、《霍元甲》等等。合拍片都有相同的公式——明星、武指、華麗的服裝，大量的電腦科技，反而人文面較薄弱，情感偏空泛。如今兩岸因政策之放寬，生活圈的拉近，在影視的合作上必然會有新的局面，也應能打破所謂恐龍大片獨佔市場的商業不均衡。香港擅長包裝，在技術上勇於突破；大陸注重寫實，演員功底紮實；台灣人文基礎豐厚，創作不受商業、政治規則約束，比較自由。待三地能自然融合，截取各自的優勢，華語電影的匯流將為世界影視帶來新的衝擊。

二十世紀，美國好萊塢靠科技與精明的發行策略，橫掃世界建立電影霸權長達百年。如今中國大國崛起，擁有十三億人口在中國，港台星馬巨大的華語區域，以及遍布世界各地的離散華人為市場後盾，如果集合兩岸三地的菁華整合電影業，有希望與好萊塢一爭長短。證諸兩岸大量成長的華片市場佔有率，在經濟不景氣的陰霾中，透露著絲絲曙光。

小清新與台客片

人人在談，大陸朋友也問我，聽說今年台灣電影很夯？的確，《那些年，我們一起追的女孩》已經突破了三億台幣（約合六千三百萬人民幣）票房。西片門可羅雀，國片場場爆滿，戲院笑聲不斷。而且跟以往不同，這回的盛況，不只有年輕朋友捧場，現在中年朋友也被催出來啦，暑假末期，學生開學在即，看一部心曠神怡的作品，開學後再和同學討論，再看兩次、三次，再帶爸媽去看，這是台灣電影賣座不二的模式了，《海角七號》如此，《聽說》也如此。

再接下來的《賽德克‧巴萊》，是魏德聖兩年嘔心瀝血之作，台灣的同胞愛才心切，還未上片已預購十萬張票捧場，大家想的都是支持台片，這種氛圍我看與韓流初起時有點像。台客片嚷嚷一、兩年，票房終於大起。

台客片報到

始作俑者應是去年的《父後七日》，大量的閩南語，大量的民俗，嘲諷台灣辦喪事的虛偽與形式主義，接著《雞排英雄》隨春節熱潮而來，盯著《艋舺》宣傳萬華一地的觀光任務，《雞排英雄》也重夜市文化、小吃、保庇舞，加上南部歌廳秀出大名的豬哥亮，一下子拉開了支持國片的熱潮序幕。

有趣的是，這兩部片都是南部比較捧場，兩部電影鄉土氣息濃厚，南部觀眾認同感高，連帶的連B咖藝人王彩樺，原本已近中年之影齡，也因為琅琅上口的保庇歌舞，重新成為A咖藝人，尤其企業之春酒宴席，啵比啵比的保庇歌舞，竟然成為受歡迎的流行現象。異軍突起的還有澎恰恰的《帶一片風景走》，這是綜藝秀場名諧星／主持人澎恰恰圓多年電影夢之作。澎恰恰平日以開玩笑、民俗的《鐵獅玉玲瓏》說唱逗笑著你。沒想到拍起電影至為嚴肅：說一位腦性麻痺患者，逐漸在小腦萎縮後，天天坐著輪椅，面對無可奈何的丈夫及女兒。深愛她的丈夫終於決定推她走遍寶島旅遊。

這是韓片《綠洲》加上台片《練習曲》。對於小腦萎縮患者內心無限的同情與同理心，加上台灣沿路旅行的風土民情及美麗景致。澎恰恰等籌錢圓夢，小兵立功，竟然在眾多西片中突圍而出，受到觀眾青睞。尤其女主角侯怡君由美女到歪嘴斜眼，手鋦爪勾的變身，令觀眾往往飆淚揪心，成為通俗言情劇中的當然粉絲。

在這種台風肆意的情形下，大陸味比較重的《大笑江湖》和《走出五月》就相形較難博台客歡心。《大笑江湖》因觀眾對趙本山和小瀋陽不熟悉，《走出五月》則將舊時大陸奶奶爺爺輩的愛情移到台灣與年輕戀情對照，與觀眾距離太遠而無法引起共鳴。

北部特色

與南部台客風相對的，是北部較世故觀眾喜歡的文化氣息。《命運化妝師》在六月造成話題，繼林志玲後

勇猛衝刺的模特兒美女隋棠，一再表達她對電影的愛好，在以懸疑如偵探瀰漫的氣氛中，抽絲剝繭地由死屍和殯葬業文化引致女同性戀的不被社會接納，以及台灣核心家庭的各種問題。

這部電影在小眾間激起漣漪，有美女奔波宣傳站台，有素為老百姓詬病的殯葬業的弊端，更有同性戀族群的捧場，《命運化妝師》為接棒下來的猛藥鋪路。

《殺手歐陽盆栽》帶點日式風格的狂想，將孤獨的殺手變成荒謬的自嘲。電影中稀奇古怪的人物關係與行徑，還有較炫的後現代都會想像，加上曾寶儀兼職賣力的行銷，使電影在年輕觀眾群中引起回響。

有一天寶儀包場請我去看，場中全是影視名流，包括小S與一些歌星影星，每人可領爆米花和可樂，還隨場一人奉送一個小仙人掌盆栽，這種到位宣傳，使《殺手歐陽盆栽》起步就佔有好位置，賣座自然不凡。

《河豚》仍在走新電影的藝術老路線，《巴黎最後探戈》式的孤獨身體依戀，大膽以性行為替乾涸的心靈注入活力。過度緩慢的節奏與劇情留白，使人物顯得深懷不露，自然難引起共鳴。

平地一聲雷暴起的便是《那些年，我們一起追的女孩》了。這部電影聲勢之凌厲，使它在未上片的口碑場就擠壓了《翻滾吧，阿信》的票房，四天口碑場（每日只有三場）在台北創下了紀錄。

這部電影其實在台北電影節首映時已經得到了最受觀眾歡迎影片的大獎，可是來台擔任評委的外國諸公一致對其較為通俗的劇情處理口誅筆伐，乃至它在競賽中失利。這使我多年來一直懷疑，外國人老希冀從他們看過的華語電影中，找到契合他們對中華文化印象的佐證。

《那些年，我們一起追的女孩》極其通俗流暢，小細節包裝笑料不斷，抒發一群男女高中生的純情與情竇初開，對於青春期的性象徵（包括男性的勃起、放縱地打手槍）都處理得泰然自若。比起《艋舺》的混黑幫殺人勾結，《那些年》簡直是《羅密歐與朱麗葉》的純情版，幾個男孩子看上去壞而不馴，實則帶有若干對以往教官高壓管訓制度的叛逆及反抗。

青春之歌是甜蜜中夾混了大量的苦澀，年少輕狂的不羈與瀟灑，打動了每一個曾經經過台灣高中年代的心靈。它的成功絕對不是偶然。

說《那些年》是商業片未必公平，在它商業的包裝下，其實揭示了不少台灣高中的生活現狀。我替九把刀鼓掌，尤其當一向狂傲的他竟在鏡頭前說，「拍電影使我學會謙卑，這是大家一齊才能完成的事」時，我對他的印象有所改觀，但願他不是說說表面話罷了。

史詩的題材與製作

從《海角七號》就讓大家引領期盼的魏德聖，花了七億拍出《賽德克‧巴萊》。這是以當年原住民奮起抗日的「霧社事件」改編。由於製作堪稱前所未有的龐大，不得已剪成兩集上映，上集名曰《太陽旗》，下集稱《彩虹橋》，將台灣各種原住民的生活起居乃至種種狩獵養成的身手習慣予以記錄。氣派的確宏偉，人物眾多，也集結了多年台灣人對這作品的期望。

聽說媒體在威尼斯電影節上對本片頗有看法，我以為魏德聖或許對掌控如此龐大的素材尚未全面或力有不逮，也回到前面九把刀所述：「電影不是一個人的藝術。」《賽德克》反映出的問題，是整體產業界的不足，使魏德聖全力以赴也難以克服太多的障礙。魏德聖本人對電影的理想和鴻鵠大志是拍電影人最需要的底氣。

我以為，台灣電影這一批新興力量展現出的創意及昂揚之氣，在兩岸三地間的對照下，顯得更為年輕銳利。大陸與香港太熱衷類型與明星架勢，往往出現大而空泛、角色單調、故事老套的作品，令人望之生呵，如同雞肋。台灣電影縱有製作及經費的困難，但個中顯現的清新氣息，在兩岸三地間仍是略勝一籌的。

作者與作品

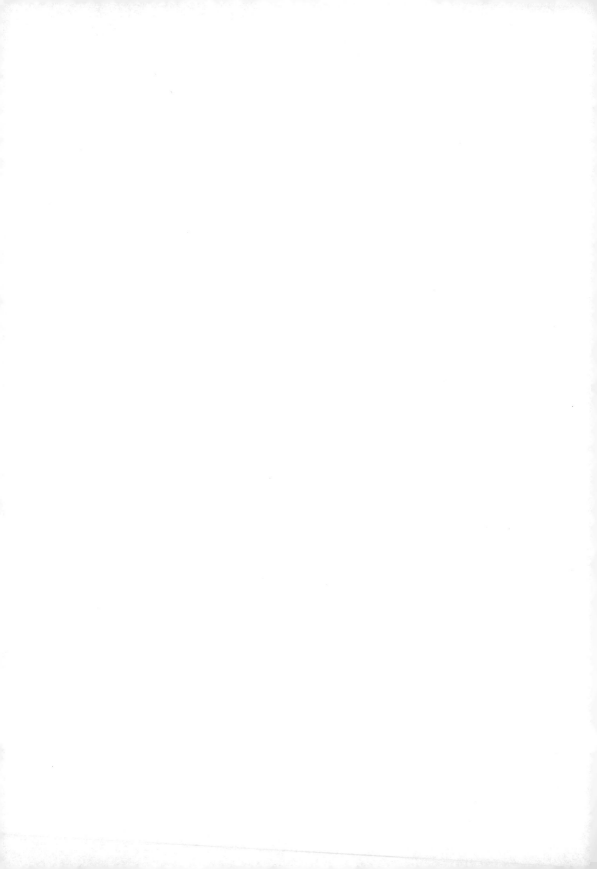

胡金銓

電影儒俠

我很喜歡鍾玲曾寫過胡金銓的一段話：「金銓的畫，和金銓的武俠電影，是兩個截然不同的世界。他的武俠電影充滿了悲壯的嚴肅的場面，弓矢斯張的緊張場面。而他的畫筆捕捉的，卻是人間世的、閒適的、情趣洋溢的一剎那。大概他個性中天生就有這矛盾對立的兩股力量。」

這段話一針見血地說明了胡金銓創作及人生中的兩個世界——一個是人間世的、落實的，與他北京城的成長背景有關（包括他對老舍的愛好及研究，對京戲、地方戲、相聲的琢磨及演練），也多少沾染著在一九三、四○年代成長青年的某種左翼普羅思想。另一個世界則純粹是幻想式的，是大量閱讀《聊齋》、《七俠五義》等章回小說後的幻想世界，也是大量消化史料、哲學、宗教書籍後的形而上思辨世界。

熟知胡氏的人都知道，他的為人、他的表演、他的繪畫，幾乎都屬於前者人間世的世界。但是他的電影，卻明顯可以看到現實和幻想這兩種世界的並存不悖。他的影片中有武俠片的悲壯冷峻幻想，也有喜劇／時裝劇的人間世諧趣。甚至在同一部電影中也同時容納兩種觀點。像《龍門客棧》的基調原本是悲壯風格化的史詩，一群忠肝義膽的烈士拚命保護忠良後代不被東廠太監戕害。但是男主角蕭少鎡出場，卻悠遊地揹個包袱扛把傘，大踏步自在地遊山玩水而來，斜睨偷窺，絲毫不似身負重任的烈士。他在防禦自己時，也是諧趣的，遊戲人間的；向他下毒的人緊張得半死，額角冒汗，他卻在這頭做戲，假裝不知情中毒，齜牙咧嘴，和對方開了個

人間世：素描和表演

認識胡金銓的，很少不被他天生的表演才能所吸引。任何場合，他周圍總聚著一群聽他說話的人。他學識豐富，擷拾掌故，天文地理、時事歷史、小道花邊，常常順手拈來，令大夥聽得不亦樂乎。

成長在北京的他，多少帶點茶館說書人的能說善道。事實上，他曾和名話劇／電影演員洪波一齊說過相聲，曾在電台做過廣播劇，一口刮厲脆響的京片子，更使他在一九五、六○年代成為台港走紅的演員。

胡金銓的畫，不論是素描還是電影分鏡草圖，或者是卡通造型（如《張羽煮海》），及服裝設計圖，都帶有滑稽面（caricature）色彩，這也是電影大師如愛森斯坦、費里尼等擅長的，匆匆幾筆，就勾勒出了人的特點、輪廓，充滿了人間世的頑皮慧黠。胡金銓早年在香港曾畫過海報看板（第一張畫的電影海報即是帶有極強老舍色彩的《我這一輩子》），也曾在長城電影公司畫布景板，當時的布景工頭不是別人，就是以自製中國第一部長篇卡通聞名的萬古蟾、萬籟鳴兄弟。

胡金銓的表演也與他的素描類似，沾染著滑稽、誇張線條，無論喜劇（如《一樹桃花千朵紅》）或通俗劇（如《長巷》），都具有俗世社會的典型性。

他最為人熟知的《江山美人》大牛角色，是暗戀李鳳姊又對正德皇帝吃醋的酒保。皇帝打聽鳳姊的下落，他笑咪咪地說：「哦，你問那長得不高不矮不胖不瘦頭是頭腳挺漂亮的那個姑娘，你問她住哪？」接著，他板著臉一緊翻著白眼：「不知道——」後來皇帝與鳳姊調情，他氣得把皇帝攆出去，口裡又數落著：「我一見你就討厭，再見你更傷心，你要帶她走，我就跟你把命拚——別以為梅龍鎮上好欺人。」這一段家喻戶曉的說白，當年唱遍大街小巷深入民間，直到今天仍常是夜總會歌廳表演的段子。而大牛痛恨皇帝食言，一路上京

大玩笑。

數落皇帝的不是，也是像北京大茶館內一邊敲著鐵板，一邊數蓮花落的說唱藝術：「……把眼淚往肚裡吞，等那個皇帝害人精，你們說她傷心不傷心？」

《一樹桃花千朵紅》裡，他是有斯巴達軍事訓練精神的兄弟，父母不在的時候，他負責管理兄弟姊妹。這個角色毋寧是卡通化的，每日清晨，他吹著哨子要大家起來做早操，惹得弟妹怨聲載道。他又會發號施令清潔打掃，結果像默片喜劇一樣，掛在天花板上的吊扇旋轉，險象環生。

論者喜歡提他在《金鳳》中唱著「滾球滾球一個滾球」的小癩子，或者《畸人艷婦》中那個駝背暴牙又善良自卑的富家少爺。但是我個人最喜歡的是他在《長巷》中的紈褲少年，叼著菸、挑著眉，手中一副撲克牌，六親不認的小無賴，回家被爸爸打了一巴掌，三個姊姊在旁罵他：「把媽給氣死了！」他卻吊兒郎當，一隻二郎腿掛在沙發扶手上：「氣死了也活該！」

至於他在自己執導的《大地兒女》中扮演游擊隊隊長丁一山，頂天立地的大英雄，我們幾乎可以看到北京茶館吹著大牛的傳奇色彩。丁一山手臂中了彈，一邊請藥劑師剜肉挖子彈，一邊還有條不紊地指揮若定，完全是一派關雲長再世的民間神話。

客棧三部曲

胡金銓對茶館、酒肆的興趣，一方面可能是他出生地北京城的文化氛圍，另一方面更可能他深愛京派小說始祖老舍的影響，老舍的《茶館》、《龍鬚溝》等劇作，都是以一個各色人等聚集的空間，具體而微地反映大社會的變遷。

胡金銓的電影也是一樣，《大地兒女》是華北某一地的大雜院落中人民抵禦日本侵略的故事；《龍門客棧》是明朝兵部尚書于謙後代發配邊塞龍門充軍，權閹曹吉祥派東廠太監曹少欽中途攔截，以免後代報仇。一

干烈士前往搭救，正反幾股勢力全都聚在龍門客棧，終於產生一場大戰。《怒》是平劇《三岔口》改編，宋朝武將焦贊因罪被放逐沙門島。押解焦贊的解差受丞相指示欲半途加害焦贊，而焦贊的師兄任堂惠卻尾隨保護，大夥前後全投宿在偷兒劉利華的黑店，入夜以後，幾派人物又各懷鬼胎地活動起來。集大成的是《迎春閣之風波》，這裡胡金銓將背景移至元朝末年，河南王李察汗收買到叛軍朱元璋的布兵圖，朱的手下聯合了密探前往攔截，在陝北的迎春閣展開間諜大戰。

大雜院、茶館、客棧對胡金銓這麼重要，不僅因有限空間能供給他集中對戲劇性的焦點，也因為這些地方一向是三教九流會集之處：太監、將官、奇人、隱士、密探、宵小，以及形形色色的平民，都相處一室。胡金銓說：「我一直覺得古代的客棧——尤其是荒野裡的客店——實在是最富戲劇性的場所，很少有地方能這樣將時間、空間集於一身，一切都有可能在這裡爆發。」

客棧、茶館、飯店、大雜院這種種公共場所，不僅像個中國民間和社會的縮影，也是戲劇性的衝突所在。對胡金銓而言，更是他演繹場面調度、在狹小空間經營畫面視覺張力的極佳背景：在《怒》中迂迴曲折的樓廊扶梯，零落疊起的椅凳，串串掛落的辣椒、香腸，不但是眾角色各懷鬼胎最好的掩蔽，也是畫面切割成層層疊疊不同空間及縱深的景觀。攝影機隨著鬼影幢幢彎轉運行，在狹小空間中延綿出無限空間，其流利精巧直追尚·雷諾之《遊戲規則》。《迎春閣之風波》中，這個空間趣味成了樓上樓下，幾場最精彩的戲，都有角色在前後背景翻滾蹤躍，視覺上充滿趣味。

客棧的有限空間，也可能化為其他險惡狹小的地區，提供胡金銓實現在有限空間炫技的執迷。如《大醉俠》中的小飯館、《俠女》的廢堡、《空山靈雨》的廟宇，以及最膾炙人口的《俠女》竹林——在這場激戰中，忠烈之後楊惠貞在戰友的掩護下，逃避敵人的追捕：一陣奔跑之後，楊惠貞跳上戰友的肩膀，借助使力躍起上林梢，再反身飛撲，從空中劈削一劍殲滅勁敵。這場戲拍了二十五天，將五十多個鏡頭精密銜接起來，凌厲

快速、一氣呵成，堪稱胡氏使用空間及剪輯的經典。

融合京劇的戲劇理念

竹林這場飛躍反撲的靈感，據胡金銓說來自京劇的薰陶。最明顯的是，將打鬥動作予以抽象、舞蹈化的處理。對比起李小龍、劉家良等人的實戰技巧，胡金銓不止一次對外國評論人士解說「武術」與「功夫」之不同。平劇的武場宛如舞蹈表演，其招式及空間安排，均強調視覺美感。胡金銓到晚期的作品，如《迎春閣之風波》、《忠烈圖》、《空山靈雨》、《山中傳奇》，其打鬥場面越趨抽象風格化，殺戮不見血，動作不真實，尤其《空山靈雨》中十二個天女用彩繩圍住白狐女賊及文安居士時，宛如一場大型芭蕾的群舞。

胡金銓不僅在京劇中找靈感，也喜歡各種地方戲。河南梆子、陝西梆子都是他津津樂道之處。不過，他一再自承只喜歡看武生的戲，如孫悟空，不喜歡青衣及小生。他又說地方戲的動作往往比京劇還好，而大家認為崑曲以唱腔為主的說法，也被他以《十五貫》中婁阿鼠展現的諧趣動作推翻。

胡金銓借自京劇的表現方法，除了舞蹈打鬥場面安排外，尚有人物的「出場」。亮相是京劇重要的角色介紹手法，一個pose、一個眼神，彷彿電影凍結畫面的定裝照。《龍門客棧》蕭少鎡的沙漠俠士，《大醉俠》金燕子在小拱橋前的側影，以及《迎春閣之風波》中萬人迷、黑牡丹、夜來香、小辣椒等人的出場，都饒富平劇趣味。

將平劇中的眼神及鑼鼓點納入剪接節奏，這又是胡氏的發明。犀利的眼神，轉眸之間切換到另一場景或另一鏡頭，這使電影節奏鏗鏘有力。至於鑼鼓點的使用——以驟雨急弦式的鑼鼓點象徵劍拔弩張，以輕輕一點鼓提示懸疑及危機，都在《大醉俠》、《龍門客棧》、《怒》、《俠女》、《忠烈圖》、《迎春閣之風波》中發揮戲劇性效果。此外嗩吶、琴箏簫笛等傳統樂器都廣被使用，使胡氏電影帶有典雅傳統的中國色彩。

臉譜化和禁慾主義

胡氏自傳統戲曲汲取的另一個敘事手法就是臉譜化的角色傾向。「生旦淨末丑」等平劇角色形態往往能在胡氏的電影中找到對應。綜觀之，他的角色往往只有一個外在的層面，多半是為了某些外在目的及功能而存在（如報仇、衛國等），他們的形象（包括造型、聲音、服裝、動作）重於他們的內在情緒。像徐楓冷峻的眼神，韓英傑的陰狠狡猾，喬宏的高大威猛，田豐的莊重威儀，苗天的眼神及架勢，都像臉譜般是註冊商標。在《怒》的一場戰鬥中，任堂惠將一籮筐的麥粉都撲到店東劉利華（陳慧樓飾）身上，登時成了平劇中的白臉惡人，明喻了他的本質。至於《大醉俠》中玉面虎殷中玉（陳鴻烈飾）更一直白衣白扇塗著一臉病態的白粉，其符號性更明顯，完全訴諸平劇典故。

胡氏臉譜化的角色傾向，使他的電影產生疏離的情感。許多人批評他的角色平板浮面缺乏深度，我卻認為這是他一貫風格化的必然結果。

由於角色臉譜化，行為抽象，胡金銓的角色幾乎是為武打及戰鬥而存在。「性」及「慾望」大致與角色無關。胡金銓的女主角，都是能打善戰的女英雄，她們雖然美麗，但沉穩神祕遙不可及，她們的性別個個像中性，而上官靈鳳、鄭佩佩更以男裝出現。這些女英雄對她們的伴侶或丈夫缺乏情感慾望色彩，她們毋寧更像袍澤戰友，有既定悲壯的戰略目標（如《大醉俠》中的金燕子和范大悲，《俠女》中的楊惠貞和顧省齋，《忠烈圖》中的伍繼園及伍若詩夫婦）。唯一例外的是《迎春閣之風波》裡的一班娘子軍跑堂，從李麗華到胡錦、馬海倫等雖都狐媚妖嬈，但「性」對她們而言更像交換的武器，李麗華的萬人迷就是用「性」控制吳家驤的都魯哈赤，換得地方的官吏後台撐腰。至於《俠女》和《山中傳奇》中雖亦有「性」，但終歸是為了報恩奪權，情感的因素闕如。

男性角色也是一樣。胡氏劇中似乎暗示禁慾與戰鬥能力相剋。缺乏性能力或性行為看似脫離常軌，都會連

帶影響角色的性格。《大醉俠》中看似淫棍的玉面虎，便是十惡不赦的壞蛋角色。作惡多端的太監們（《龍門客棧》）更指陳閹割戕害了太監人性的正常發展。太監擾亂政治，正是對朝廷不人道規矩的報復。

禪與頓悟．不落言詮

由於胡氏對「性」秉持特異的觀點，他的人物永遠無法陷入浪漫或豐沛的情感中。有人批評他的電影過於重視視覺風格化，在「人性」層面探討便顯得微弱。

不過，我們由胡金銓平日滔滔不絕談佛教教義，以及中國儒、道、禪的抽象社會意義，便可窺知胡氏疏離效果的另一層面。佛教最高的涅槃，與無欲無悲的極樂境界，是胡氏私下推崇者。《俠女》中慧圓大師（喬宏）被刺流出金血的逆光影像，萬丈金芒自慧圓背後輻射而出，巧妙地使慧圓成為發光體，美麗的晚霞，輝映著師父涅槃的永恆不朽，成為《俠女》最美的鏡頭之一。這個從《聊齋》演變出的鬼故事，在胡金銓手中提升為哲學的演繹──在涅槃最後昇華及寧靜超然中，任何情感、權力鬥爭、你死我活的血戰，都變得無意義。

涅槃視覺的壯美，寓示了胡金銓的烏托邦嚮往，他稱之為「頓悟」。「頓悟」不僅是禪意，也被胡金銓化為電影觀念，「頓悟不落言詮。……我所感興趣的，只是把一種經驗的情趣表現出來，我認為電影的影像重於一切」。

對於看慣好萊塢電影及因果邏輯規律的觀眾而言，胡金銓的省略情節和抽象的形象頗難理解。這就和他的角色一樣，頓悟在於個人。《俠女》中楊惠貞頓悟了，所以她遁入空門了結餘生，顧省齋進不得這種境界，只有終日跋涉窮山惡水，繼續尋找拒絕見他的楊惠貞。

原創性的場面調度

胡金銓作品使人不習慣的，還有他的結構方式。英國著名影評人東尼‧雷恩（Tony Rayns）曾指出，胡氏作品結構頗似中國百寶箱，翻開一層還有一層，大盒子容納小盒子，前面的角色和處境過一會兒又無關緊要了。這與西方自希臘古典悲劇以降的頭尾呼應戲劇原理大相逕庭。或者，這和胡金銓從京劇中取出折子戲的風格化觀念有關。

京劇、傳統戲曲，說唱藝術，賦予胡金銓作品別樹一格的形式。但是，胡金銓真正讓行家目瞪口呆的電影美學，是他浸沉電影藝術多年（任演員、美術及副導）所醞釀的土法煉鋼場面調度。前面已經提及，《俠女》的竹林劈刺，其精巧的剪接概念，簡直可以比美希區考克《驚魂記》的浴室謀殺蒙太奇。一般人不知道，這組鏡頭胡金銓是一格一格用肉眼就著光源審視剪出來的！

香港影評人石琪曾以「行者的軌跡」一題來討論胡氏的美學題旨。他以為胡金銓的作品人物，宛如宿命的行者，沒有特別的目的地，卻有不斷跨越的本質。石琪指出，胡金銓電影真正的主題不是他本人一直強調的民族、歷史、俠道、儒道、禪意等。這些是他追尋逍遙自在「動態」的借力點而已。他的風格保持在「進行式」，鏡頭總是貼近人物的頭或腳，與之平行移動（連帶的是主觀視野的闕如，行者的前後左右也成為無關緊要），連楊惠貞由林梢飛下也是並進的。基本而言，這是十分東方的電影風格，小津安二郎、溝口健二、薩耶吉‧雷都有，唯胡氏的較重外觀。

胡氏的「平行移動」確是煞費苦心。像《俠女》、《忠烈圖》、《空山靈雨》中都有的樹林追逐鏡頭，為了不失焦，又不用砍出一條路來跟攝影機，胡金銓的變通是讓演員身上綁著連接攝影機的繩子，演員繞著攝影機跑圓圈，所經之處再由工作人員舉起樹枝為背景，於是便造出不失焦的等距跟攝鏡頭效果。

胡金銓的法寶是將攝影機對準手的動作同時快攝，而不是用肉眼尋找鏢箭蹤影。跟攝弓箭飛鏢更是困難。

那種快速的感覺，雖然好萊塢現在用特效合成的方式克服困難，如《俠盜羅賓漢》中的弓箭出弦，或是子彈、暗器的飛竄栩栩如眞，但胡氏的土法煉鋼硬是比電腦科技早了三十年。也因此日本影評家山田宏一稱胡氏作品爲「純粹動作」藝術。

胡金銓、李翰祥他們那老一代老片廠創作者手中原創的法寶還很多。像胡金銓製造月亮的暈黃效果，即興用粉絲塗在濾片上，當燈光照著粉絲半熔時，就出現月暈效果，而攝影師也要快快在粉絲熔化以前拍掉。

胡氏還會在現場拌木屑調顏料做青苔，貼紗撐架做帽子。他用所有現場的實務經驗，配合豐富的歷史考據，自己動手營造視覺風格。放眼當今，沒有一個中國導演有與他相似的文化修養。

胡氏的一些橫搖鏡頭，顯然是取自中國繪畫

胡金銓的女性主角常以男裝出現，呈現中性特徵。圖爲《俠女》中的楊惠貞，由徐楓飾演。國家電影中心／提供

卷軸的美學觀點，至於他的剪接，也運用了不少古詩詞音韻及並列的蒙太奇手法。此外，他也是第一個將武俠片拉至片廠外，利用崇山峻嶺、奇岩怪島及古刹森林來營造視覺磅礴氣勢的導演。景觀在胡氏武俠片中不僅與主題不可分離，同時也在美學上烘托景深及空間層次，為胡金銓獨特的東方影像世界點染生色。

明史專家和普羅色彩

前面所說的人間世和幻想世界，在胡金銓及李翰祥兩位老北京導演身上都有。李翰祥片中天橋耍把式，以及「乾隆下江南」系列劇集的民間色彩，和胡金銓的茶館客棧民間諧趣及社會縮影相互輝映。兩位導演也各有戲劇幻想的執迷，之於李翰祥是金碧輝煌宮廷中的權勢鬥爭，心計／派系依附權勢的貴族關係；之於胡金銓是帝王將相鏟除異己，特務塗炭忠烈之後的腐敗政治。兩者都有強烈的政治批評（我一直認為胡金銓、李翰祥那一代的知識分子及文藝青年在經過抗日及內戰後，心態多少存有普羅色彩，憎恨當權者的專橫腐敗，同情百姓悲苦的命運。胡金銓在法國雜誌訪問中公開承認自己受伯伯影響，認同馬克思主義，並且同情毛澤東的解放中國），只不過李翰祥較著迷於貴族宮廷傾軋下的人性墮落及黑暗，胡金銓則唾棄權閹太監小人的擾亂朝政敗壞國家。

兩個導演都是在政治敏感、電影檢查嚴格的時代養成借古喻今的迂迴敘事。李翰祥一頭鑽進了清史，胡金銓則是明史專家。胡金銓在許多訪問中評述：「明代是所有朝代中最腐敗者，知識分子與政府、貧與富差距都大，黨爭也最嚴重。」他對明代的歷史事件及人物已至考據成癖的地步，而他考據的方法及運用，對當今導演如王童及徐克影響至深，諸如《策馬入林》、《笑傲江湖》、《東方不敗》等片都可看到胡氏美學的痕跡。

胡金銓寄情於明代，除了因該朝與現今中國台灣政治現實相仿，也因為他曾受到電檢傷害。他第一部執導的《大地兒女》因涉及中日戰爭之日本殘暴面，在星馬一帶被剪得面目全非。這件事對初創作名傷害至深。

原本準備以寫普羅方式拍片的胡金銓，在《大地兒女》中顯現了若干他熟悉的人間世，包括主角陳厚和李昆是和他一樣畫廣告畫的油漆工（稱自己為畫家／藝術家），還有頗似北京生活的大雜院聚落。《大地兒女》之後，他徹底捨棄現實及自傳題材，一頭鑽進幻想世界，在影像膠卷中，繼續行俠仗義，即使每部影片結尾都自覺地悲觀枉然——大家犧牲重創，但悲劇的根源仍未解決，《忠烈圖》的烈士墳後，倭寇仍將猖獗；《迎春閣之風波》的客棧燒燬，李察汗被刺殺後，元朝的政治仍一樣腐敗，仍民不聊生。胡氏俠客著名的飄然隱去，或頓悟出家，都是道家較虛無退避的人生哲學，他們也許秉持了儒家的積極及改造社會心態，但是末了也明瞭杯水車薪的不濟和徒然。胡金銓晚期的作品，如《天下第一》、《終身大事》都語帶諷刺，與《大醉俠》、《俠女》時代的豪情壯志相比，多了犬儒和自嘲。

披荊斬棘的先驅

一九七五年，胡金銓首次以《俠女》在坎城影展揚眉吐氣，領下技術大獎。這個晚來的榮譽，終於肯定這位外號「水磨導演」花了比別人多的精力及金錢拍電影的價值。胡金銓默默耕耘武俠片的領域，如《紐約時報》影評人Elliot Stein所說，是「一人樂隊」創造視覺的典雅風格。在他以前，武俠片只是大家茶餘飯後開嗑牙的不入流娛樂。胡金銓隻手把武俠片帶入藝術、哲學甚至歷史的殿堂，又單槍匹馬讓中國電影被世界影壇注意。他打了十幾年基礎，後輩如張藝謀、陳凱歌、侯孝賢、楊德昌、王家衛、許鞍華、蔡明亮、關錦鵬才能繼續發揚光大。

對電影工業界和市場，胡氏電影也貢獻良多。他的《龍門客棧》是率先打入韓國、馬來西亞、新加坡的賣座電影。他襄助沙榮峰在台灣設立的聯邦片廠也成績斐然，對豐厚台灣的工業基礎有不可磨滅的影響。此外，他的影片在海外得獎後，引起評論界眾多的討論及探索，也是台灣評論界脫離西化影響，步入本土自覺的啟蒙

時期。

一九八○年代後期，他與香港徐克合作《笑傲江湖》，將美術設計、服飾考據，甚至取景構圖的觀念帶入當代香港電影界。雖然合作未幾破裂，差點對簿公堂，但是自此掀起新的武俠片高潮。《東方不敗》、《黃飛鴻》等系列，都見證了胡氏美學的傳統，徐克據此吒吒風雲好長一段時間，甚至重拍了胡氏的《龍門客棧》。

隨著李翰祥和胡金銓的相繼謝世，中國電影一個重要時代也宣告結束，他倆是台灣四十年來僅存的大師，同樣代表大陸流亡到海外的遊子，心繫古中國，也同樣在台港逐漸步入本土化的新時代而備嘗蕭索落寞。他們同樣擁有片廠風格化的精緻美學，也不約而同把中國傳統民情世故和美學領悟混入戲劇模式中，締造優美雅趣的古典敘事。在中國內戰、國土分裂、港台借來的四、五十年安定中，他倆一同發揚�蹕厲，為中國電影留下一筆珍貴的藝術遺產。

謹以此文懷念一個電影大師，一個消逝的年代。（「胡金銓──電影儒俠」原載《聯合文學》，第十三卷第五期）

附記：我在加州讀書的時候，常和胡導演聊天吃飯。他住在一棟高級公寓裡，生活簡樸，但四處堆滿了書，從客廳、到飯廳、臥室、廁所，全是翻開及做滿記號的書。胡導演與一般華語導演在讀書習慣上是截然不同。胡導演去世得非常冤枉，他以為只是例常的心臟氣球擴張術，結果一個支架竟失效而堵住了呼吸。胡導演去世前的數年仍耿耿於懷他最想拍的《華工血淚史》，他想將當年移民美國修築鐵路工人的辛酸史，借電影戲劇表現出來。可惜這個願望竟未完成。

胡導演是我的良師，也是我少數打心底尊敬的大師。

才華橫溢的作者

因為要在金馬獎辦胡金銓、李翰祥導演逝世十週年的紀念展，特別敦請胡導演的大弟子石雋大哥，同去台灣電影資料館的分館視察胡導演留下來的二百多箱遺物。

資料館花了很多心血，將混雜的遺物分門別類、部分輸入電子檔收藏。主其事的先生在這工作已有數年，他從完全不認識胡導演是誰，經過整理各種遺物而對他生出若干敬意。

他的敬意並非無的放矢，我們走馬觀花歸類定方向後，也對胡導演學問之浩瀚，才華之橫溢幾乎重新認識。胡導演的遺物分許多種，有他漂亮瘦金體的書法，勾勒凌厲蒼勁；有他在歐洲的水彩素描，精筆細描，卻帶有中國山水畫的氣勢；有他工筆寫就的一批批京都、東京遊記，內容上及引經據典的唐明歷史，下至市井風光的點滴白描。

最令人嘖嘖稱奇的是他為動畫《張羽煮海》所做的造型設計圖。胡導演應該是受到中國動畫《齊天大聖》和《哪吒鬧海》的影響，將海中各種魚類擬人化。他的學者精神令他先廣閱百科及海洋生物洋書，將之素描並記下英文解說，再沿生物外形經過卡通化的處理，變成一個個生趣盎然又不脫「魚」性「蟹」性的滑稽形象。這部與宏廣合作的卡通後來因為經營過於龐大而流產，令人扼腕不已。不過胡導演留下的這一批彩色造型圖倒是珍貴的墨寶了。

另一批我個人肅然起敬的是胡導演的人物素描。胡導演常拿當時人來做 Caricature（漫畫型的素描），幾個簡筆就將這些人畫得唯妙唯肖。伊莉莎白女皇、前港督彭定康、德蕾莎修女、柯林頓總統、黑澤明、薩耶吉‧雷、甘地、裕仁天皇，筆觸準確，各人的特點及精神都飛騰而出，這裡面除了有歷練的美術基礎，還得有細膩的觀察力和豐富的史觀。其中還有幾幅精彩的時事嘲諷漫畫，喻意、境界均非眼下的報刊漫畫可比。這就是老

一代大師的風範。愛森斯坦、黑澤明、費里尼，乃至已逝的楊德昌都有這種本領，左手掌鏡，右手寫文章、畫

畫。更重要的是他們都有頭腦，不是凡事只想到市場只收計算和包裝明星。

我無緣得見愛森斯坦和費里尼的風采，但我有幸認得老楊老胡（我們背後的暱稱）！老楊才高八斗，思慮

周密，跟他談話最過癮；老胡呢，不，胡老，則是於我更為複雜。我們從小仰看他演戲，他是在市井小民心目

中最親切可愛的甘草。許多年後，他首開新式武俠之風，以《龍門客棧》開闢了包括韓日在內的亞洲的市場。

不旋踵，又以《俠女》擒下坎城大獎，成為一代文藝青年的偶像。

我在加州念書時，常往胡導演家跑。他身為大導演，經濟卻不寬裕。我倆乘著他的破車，不時冒著過熱的

白煙在高速公路上蝸步行走。後來終於拋錨，還到處敲門討水洗車。胡導演的住處也頗為簡單，樸素的幾件家

具，卻四處堆滿了書。他每期都看《時代週刊》和《新聞週刊》，世界大事沒有一件逃過他的法眼。還有他說

起古來，從秦瓊大將軍到蔣宋孔陳四大家族、到小周璇小林黛，那可真是飽耳福，恨不躬逢其盛。

你瞧我這福氣還小嗎？坐在導演家中大剌剌喝著他燉的排骨蘿蔔湯，像海綿般吸收著他的典故甚至相聲小

段。我資質魯鈍，這麼幸運也沒學到導演之萬一。

撫箱思物，念天地之悠悠！（「才華橫溢的作者」發表於二○○七年八月二十六日）

胡金銓為台北把脈——《終身大事》

胡金銓在明代宦官、韃子倭寇，乃至山中鬼魂靈異世界中悠轉了幾十年後，終於回到現代社會。《終身大

事》把時空推移到八○年代的台北，以喜劇的型式，白描出台北近年目睹之怪現狀，風格和他以往《俠女》、

《龍門客棧》等片均不同。簡言之，電影重點不再是他以前那種刻意經營的沉穩畫面，代之而起的是直接犀利

又即興式的諷刺。全片藉著小人物擇偶的始末，堆砌出一個台北「錢的世界」。箇中雖缺乏人物深度，總體卻宛如浮世繪般，析離出台北工商起飛後種種不平衡的社會現象。

牽引出這一大段社會諷刺的主角，就是現代企業的社會受害者——巨星公司廣告主任陶立民。這個在商業齒輪夾縫中求生存的小人物，在物質主義、生活速率奇快的社會裡，爲了苟延殘喘，不但把時間賣給老板，連婚姻大事也得由公司支配。胡金銓在此，強調大企業控制員工的不道德，有相當的社會批評。

陶立民擇偶之事源自巨星要爭取日本大客戶松本。松本藥廠以大日本軍國主義精神，推出一種「青春素」口服液，妄想打敗可口、百事及七喜，要「征服全世界」。巨星公司諂媚地願做「馬前卒」，將陶立民的才幹吹得天花亂墜。但是松本一句話：「把兩百萬美金交給單身漢太危險。」就改變了陶立民的生活。

故事主戲就在巨星老板爲錢，千方百計要陶立民結婚的笑料上。他們介紹給陶立民的對象，多半牛頭不對馬嘴，有比他足足高兩個頭的留學生，有婚姻介紹所來的應召女郎，還有老板們自己的相好舞女們。這段過程不但反映出小人物在大企業下仰人鼻息，不得自主的可憫，也對現代社會婚姻擇友之難開了個玩笑。

當然，這段過程更諷刺了台北以「錢」爲依歸的價值體系。就是因爲錢，巨星公司才會抹煞良心，硬把對人體有害的日本產品推銷給同胞；青春玉女才會去當應召女郎，把感情用鐘點計算；舞女才會答應假婚，準備事成之後「一拍兩散」；女畫家才會欺世盜名，僱用槍手代筆；至於歸國留學生的墮落，更是爲全片的諷刺筆調做了總結。身爲營養學家的德國留學生，分析過青春素只是「水加啤酒再加化學要素」後，竟在電視上振振有詞地說：「青春素經化驗結果，有百利而無一害。」在物質主義、廣告、電視左右台北生活型態的今日，幾乎所有人都得臣服於金錢扭曲的價值觀念。

物質主義、廣告及電視，也是胡金銓對台北的另一個批評。電影開始片頭，陶立民及台北看板前的人頭，在金碧輝煌的大廈下顯得那麼微不足道，陶立民的早餐更把他圈在一個電唱機、麵包機、煮蛋器及咖啡壺的物

質世界。在這個物質世界裡，什麼都是統一化的產品，陶立民與朱薇約會，朱薇說要穿藍色套裝紅圍巾以資辨識，結果卻跑出一大群藍色套裝的女孩。眾人互相表示關懷的途徑是禮物及金錢，甚至廣告及電視也是推波助瀾，提倡物質主義的工具。胡金銓的譏諷，竟有些卓別林《摩登時代》的味道。

生活在這一片物質歪風下的台北人，自然沾染上一絲世俗的味道。《終身大事》的女人，不是眈噪勢利的主婦，就是裝嫻偽淑的少女，還有世故風塵的舞女，至於身高一百八十公分的歸國學人紀亞男，不但用她形體的高大來象徵她對男性的潛在危險，也用她的同流合污批判知識界的虛浮不實。這些女人合成一個恐怖世界，把現實台北比得像費里尼的新片《女人城》，使陶立民即使在夢裡也擔心他的偶像只要支票不要紅心。

三世之宿命壓抑——《大輪迴》

《大輪迴》廣告上說，一把劍貫穿三世。但是若要勉強說這三世間有何統一命題，我想倒不是那把專諸刺王僚的魚腸劍，反而那把劍所代表的宿命、封閉世界，以及劍主人壓抑、纏綿的愛情才是重點。三段各自展現胡金銓、李行、白景瑞三位導演不同的風格與世界觀，彼此並無必然的邏輯與聯繫。

第一世

胡金銓這段最具風格化傾向。絕對的形式主義使胡氏電影如商業般蓋著印章，驚人的剪輯，詩情的構圖，畫面本身便是賞心怡人的上品。

片中錦衣衛統領魯振一渡竹筏追御史千金韓雪梅一場戲，平行剪輯交代三路人馬的沒命追逃，節奏氣魄令人屏息。

女主角韓雪梅仍承襲胡氏一貫的俠女作風。在大前提的復仇使命下，兒女情長可以不要，俠女們有的是冷峻果斷乾脆俐落，他們是服膺命運的人物，感情永遠壓抑在任務下。在她們的磊磊作風下，男子反而顯得眼光短淺，猶豫纏綿，在這種冥冥命運下，即使魯振一為愛不惜叛逆挾劫韓雪梅，天大的熱情也拍得像為命運支配。日本影評人山田宏一寫胡金銓，說他的電影角色都屬於生於命死於命的悲劇性人物，「他們都是被命運操縱的人物，不是為命運而戰，絕不問為什麼要戰。他們是名副其實的影子軍團。也是失去希望的虛無主義者。」《大輪迴》一世中就充分演繹這個觀點。

胡金銓的美學也印證這種宿命哲學。主角無垠無涯的爬山涉水，攀崖越嶺至衣衫襤褸，最後封閉自己在絕峰斷崖上，與世完全隔離。胡氏在此也用了大量的鳥瞰俯視鏡頭，諸如魯振一、韓雪梅、盧子真三人對飲各懷心機，以及魯、韓、馮三人對峙決戰時，俯角將幾人圈在不可脫逃的命運中，乃至魯振一跌入谷底最後那一聲慘叫，蘊含無數荒謬的悲劇味道。

第二世

李行也維持他一貫的電影倫理。胡氏的悲劇與宿命在此被轉成了外在世界的干擾；權威人格與代溝侵蝕著年輕純摯的愛情。

同樣的主題在李行眾多電影如《貞節牌坊》、《秋決》、《小城故事》中也一再出現，似乎李行電影一直在堅持嚴峻、封閉的倫理世界。惟「二世」中，還滲入了典型的階級貧困擾；連慶班旦角孟華苓愛上闊少馬敬白，但是馬夫人卻對戲子嗤之以鼻，動輒以倫理觀念壓制馬敬白的戀愛，在在都反映出李氏對舊式家庭的矛盾信仰——一方面相信青年未被污染的愛情，排拒叛逆上一代的禮教階級束縛，一方面又極力屈臣於嚴峻的父母教誨及家法道德下。

風格方面，李行採取的是較傳統的戲劇方式，戲劇衝突特強，鏡頭平實中正，然而對個人內心感情描述較爲落力。這似乎是一般有經驗導演的特色，新導演往往競業琢磨鏡頭美學，卻忽略了戲分與感情。

第三世

白景瑞這一段有很好的題材。現代舞與都市觀念的引進，迅速與小鎮傳統民俗迷信衝突。兩者的衝突應是很強的文化撞擊，個人的感情紛爭只是藉不同的文化背景予以強化。

曼芬隨現代舞團下鄉訪問，在澎湖遇見乩童秋生，因好奇而相戀，卻受到秋生兄長——祭壇大法師的阻撓，乃至最後產生悲劇。白景瑞在此強調兩人在夕陽海邊的戀情，多少忽略了此戲潛力最大的文化衝突。悲劇的禍根來自民間的迷信，白景瑞的觀點似乎在譴責迷信的誤人。

白景瑞若能將戲劇重點移至兩種文化的本質衝突，則「三世」一段應成爲台灣電影少有的文化闡釋。可惜此戲似對現代舞的定義與精神有所偏誤，建醮祭神的眞正意義也似乎未表明。倒是澎湖島上漁民樸質風霜的臉，線條至爲豐富感人。

（「三世之宿命壓抑——《大輪迴》」原載於《聯合報》，一九八三年十月七日）

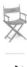

李行

倫理烏托邦

我過去和李行導演一點也不熟，從小看他的電影長大，學電影後一路聽說他的權威和耿直，有些場合仰見他高大威猛的身影，聽見他宏亮清朗的聲音，總是敬畏地不敢接近。綜合的印象是他為台灣電影的領袖人物，桃李滿天下，作品強調倫理道德，橫跨台灣電影史上自台語片、健康寫實片、瓊瑤愛情片，乃至鄉土文藝片幾個階段性的時期，獲獎無數，呼風喚雨；在產業界中，又以熱心秉公著名，開設大眾電影公司，並支持新銳張毅、王俠軍拍攝《玉卿嫂》；隻手開創導演協會，推動兩岸三地的交流關係，又擔任金馬獎主席。外國人稱他為「台灣電影先生」，台灣人則尊他為台灣電影之父。

進一步認識李導演，是因為二〇〇七年我接下金馬獎主席職務，中間出現若干執行工作的困難，由於李導演抱病出來仗義執言，我才與李導演多點機會溝通，親眼目睹他的正直和道德高度而佩服不已。這是我對李導演遲到的了解。幾個月後因為籌辦李導演「一甲子的輝煌」六十年作品回顧展，將導演作品全部重看一遍。其中甚至包括他擔綱主演的《沒有女人的地方》和《翠嶺長春》。新的體悟，完整的編年思考，使我對李導演作品的閱讀能有比較深入的看法。總的來說，大家都喜歡談李導演的倫理世界，多認識一點導演後，我特別能體認「你就是你的電影」這句話。李導演電影如其人，維護傳統、高舉倫理，他熱愛家庭，崇尚情感，由更寬廣的角度來說，他電影中的台灣歸屬和念念之中的祖國故土一般重要。

先來談談導演的家庭觀和倫理。家庭是李行導演精神價值的核心。這個家庭可能是生理上的親情，更多是

替代性的家庭組織（surrogate family），小至
《秋決》中奶奶與收養之小月，《養鴨人家》
和《彩雲飛》之養父母和女兒，《海鷗飛處》
的寄宿家庭；大至《街頭巷尾》、《路》、
《小城故事》的街坊鄰居和鄰里關係，李行
皆以親情的矛盾與衝突、破敗或和諧來決定
戲劇重心和價值依歸。親情倫理圓滿了，電
影就以喜劇告終（如《養鴨人家》、《小城故
事》）；親情倫理有缺憾了，電影便成為不折
不扣的悲劇（如《啞女情深》、《秋決》）。

倫理中又以父權和父權傳統價值為最高指
標。父親是權威之來源，也是主角又愛又恨的
對象，他們會對子女的愛情與婚姻橫加干涉，
出發點雖來自對子女的愛（《小城故事》、《啞
女情深》），和對他們前途之關心（如《路》、
《彩雲飛》），但末了，子女會理解父母之關
心，從而乖乖妥協並遵從父母之決定。

由二十世紀和二十一世紀的目光來看，這
種價值導向毋寧有保守的傾向，也帶有濃厚的

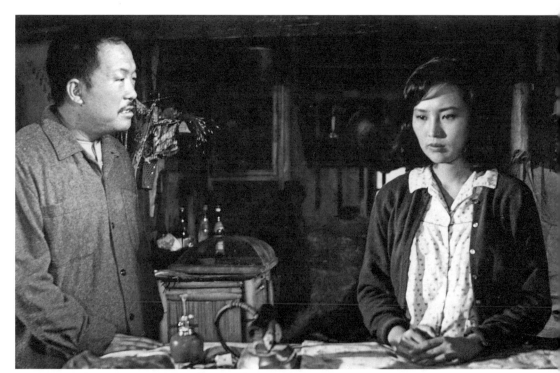

家庭是李行導演精神價值的核心。《路》中細膩深刻的親情刻劃，令人動容。中影／提供

農業社會傳統價值觀。尤其如《秋決》這樣的作品，老奶奶「傳宗接代」的觀念說明了她是父權價值的載體，她逼迫小月為死囚的兒子獻身，卑微地、也孤注一擲地希冀因此能延續裴家一脈單傳的香火。原本這種偏頗和嚴厲應導致批評和訾議的，但是李行會讓小月與裴剛真正發生愛情，也讓牢頭呈現因感同身受而出現的寬容悲憫，使這個不合理的要求成為美麗的親情故事，也成全了老奶奶維護父權的願望。

同樣的烏托邦，也發生在其他有關家庭價值受侵襲的電影中。《養鴨人家》的老爹抱著錢去交給養女小月要放棄印刷廠工作，回家幫忙養鴨子，三人和諧的腳步，走在夕陽餘暉中。這一幅美麗又令人動容的圖畫，就是李導演心中的親情理想國。

李導演的理想國，相當程度是由葛香亭、崔福生、曹健、陳國鈞和傅碧輝、歐威、韓甦這批優秀的演員撐起來的。他鏡下的這些人物，都生動而個性分明，其中尤以葛香亭和傅碧輝最能代表這個家庭的大家長，也是影響電影價值的靈魂人物。我以為這些角色之所以精彩可信，與導演自己擅長表演並有深厚的舞台劇基礎有關。李導演花了許多力氣去經營他們的角色，樸素平鋪直敘他們的人生困境，然而他並不誇張，除了《秋決》以外，《原鄉人》和《汪洋中的一條船》也少有生離死別的悲愴戲劇跌宕轉折。這種質樸溫馨的敘事，在商業規範的都會世界裡，較難得到票房的保證，但是從《街頭巷尾》、《路》、《養鴨人家》、《啞女情深》到《秋決》、《貞節牌坊》、《原鄉人》，李導演維持一貫的信仰，即使強調虛幻愛情的瓊瑤式電影，如《海鷗飛處》、《彩雲飛》、《海韻》，他仍能添入溫煦的倫理，將虛幻浮誇的出塵世界拉回落實的凡間，用倫理細膩地傳達出靠愛情吃飯等角色較為真實的一面。

這裡我想拿他和同是一九四九年後遷移的離與親情倫理同樣令人動容的，是李導演對台灣與中國的情感。

專事勒索的不肖親哥哥，他哭著告訴小月好好和親哥哥過日子，也寬容地告訴親哥哥：「我查過了，真打起官司來，你打不贏。」但是小月抱著他的腿痛哭：「我是你親生的⋯⋯」她堅持與養父兄回家，連哥哥也趕忙說「我是你親生的⋯⋯」

散 (diaspora) 創作者胡金銓、李翰祥兩位做比較。他們三人都對大陸念念不忘，但是胡金銓寄情於明代的宦官

奸佞來針砭現實，將爭鬥傾軋的中國幻化成動感 (Kinetic) 場面調度之美學；李翰祥則沉醉於清朝富麗堂皇的

權力鬥爭，又穿插著天橋耍把式的民俗人情通俗劇。胡金銓和李翰祥看來都比李行世故，他們的世界指陳人性

有邪惡一面，不奢言理想，也甚少救贖（李翰祥之《冬暖》是個例外），更欠缺一份李行執拗、相信倫理和父

母的純真。

由李導演的訪談和生平來看，全然將他這份信仰歸諸家庭和父親的影響也不完全正確，證諸《街頭巷

尾》、《路》、《原鄉人》等片，我們看到了中國三、四〇年代電影傳統在他的作品中的痕跡。以上數片

的大雜院、鄰里巷弄，像極了《我這一輩子》、《龍鬚溝》，甚至老舍的《眥兒胡同》。當然這些都是中國

一九四九年以後才拍的電影，李導演不可能看過。但是他們都出自同一血源，我懷疑是如《一江春水向東

流》、《萬家燈火》、《艷陽天》、《夜店》這批經典作品的嫡傳。這也說明了為什麼一輩子看李導演作品長

大的我們，初見中國早期電影會那麼熟悉親切，論者更可以在李安「父親三部曲」中，找到中國—台灣這樣的

一脈傳承。

在這批離散導演中，我也以為李行是最認同新移居地的導演。李導演對台灣顯然是擁抱親炙、充滿認識、

興趣和情感的，無論是鄉土的景觀與人物，無論是道具、美術的安排，甚至對白的使用，都盡情營造台灣的鄉土

色彩。他早期拍台語片練手，除了練就說故事清晰的基本功外，更比其他離散的導演更能深入台灣的本土性。

因為這種親炙性，加上中影健康寫實的口號，意外地記錄下台灣的過往。《兩相好》中的台北動物園和兒

童樂園，《彩雲飛》中的中華商場、碧潭、指南宮，《養鴨人家》、《路》和《街頭巷尾》的老式台灣生活細

節，那些打鐵的、賣豆漿的、裁縫的、修路的、賣饅頭的、賣拖車盆菜的、三輪車、盲人按摩，甚至早期女人

的旗袍，昂首過街的鵝兒，搖搖擺擺走過竹林小橋的鴨群，都令人依依不捨地念起舊來。如果不是一次重看那

麼多片，我也不會記得李導演在電影中用了那麼多台灣歌；〈台灣小調〉、〈綠島小夜曲〉、〈望春風〉等。他對音樂的使用不見得專精（尤其三廳電影時代和小城「復興」時代，對流行曲和鄧麗君過於沉溺），但他顯然努力地讓音樂帶有地域主題性。

這種鄉土性也使李導演成為華語電影傳統的傳承媒介。他不但把中國經典電影的敘事和美學傳統帶到了台灣，他自己映像上的特殊獨特處理也隨著跟他的子弟兵而開枝散葉。尤其他早期及中期的作品網羅了許多電影新血，像啓用賴成英和陳坤厚任攝影，杜篤之作聲音，加上典雅和寫實的美術視覺，使《養鴨人家》、《啞女情深》、《秋決》擁有出色的映像；其景深的場片調度，大量用影像而非對白的戲劇處理，或者省略性的敘事安排，小孩子在鄉間的奔跑生活片段，甚至用火車汽笛鳴叫代替對白或劇情，這些都在爾後的《在那河畔青草青》、《小畢的故事》、《小爸爸的天空》不時出現，令人熟悉而會心。作為一整代電影工作者的先輩，李導演絕對是影響台灣電影的一代宗師。

明年是李導演的八十大壽，謹以回顧展和此本專書，對李導演和他的作品致最高的敬意（《一甲子的輝

煌──李行》序）

一甲子的輝煌

二○○八年十一月二十一日，我們在台中市為李行導演的文物展開幕。李導演拍了六十年電影，一生兢兢業業，沒有絲毫鬆懈，重情重義，前陣子還飛到大陸親自參加謝晉導演追思會，並與謝晉夫人徐大雯抱頭痛哭。我們與電影資料館合作，展出李導演一生所有能找到的劇照、海報、獎盃、合約、分景稿、劇本手稿各式各樣的相關物件，李導演一生活得精彩，他也很珍惜每個階段的物件，所以展覽顯得詳盡而有歷史價值。

文物展當日我們浩浩蕩蕩出了三部大巴士前往台中市。演員有張美瑤（寶島玉女）、李湘（氣質女星）、阿B（鍾鎮濤）、何玉華、王滿嬌（台語明星）、趙婷（童星）、楊貴媚、傅娟等，工作人員包括三名攝影師賴成英、林贊庭，以及副導、製片、服裝化妝，此外以往合作後來成為導演的楊家雲、萬仁、廖慶松，加上製片家／前電影處長廖祥雄，以及影評家黃建業、黃仁等等，大約五、六十人。大家開玩笑，宛如出外景，好久沒有如此聚在一起了。

有些人是自己趕來的，像拍李導演出資電影《玉卿嫂》而結緣的張毅和楊惠姍。大家都很感嘆，我做開場白，我說，這簡直是一部活的電影史擺在面前，李行導演一生五十二部作品（三十七部國語片，十三部台語片，兩部紀錄片），囊括台灣各個時代的電影階段，是開拓者，也是啟蒙者，開枝散葉培育了多少電影人才。

每個人都上台談談導演，張毅和楊惠姍最貼心，兩人在上海精心製作了一座大的琉璃，由張毅親手寫上「行」字，上面刻滿了導演所有作品之片名，輾轉由香港空運來台，當那座琉璃緩緩被推出時，李導演老淚縱橫地上台擁住惠姍，在場所有人也掉下淚來。

十一月二十三日，我們再續辦李導演作品研討會，這一回來了侯孝賢、陳坤厚、鄧光榮、賴成英、李湘、王鋒、錢璐、黃建業、黃仁等人。

張毅說得好，李行導演對台灣的影響是兩方面，作為「導演」，作為「人」，他說執導《玉卿嫂》時，許多工作人員直接承接李導演的資源（如李亞東之燈光）就可以輕鬆而專業。李行一絲不苟將電影產業建立了尊嚴體面的基礎，有完整的產業專業。另外，他也在人的倫理上有示範作用，是倫理的典範。

侯孝賢說李導演強悍有能量，表達直接，他也回憶任副導期間拍《心有千千結》等學到很多，因為李導演建立了屬於台灣電影的體系，也傳承給年輕導演看現實的角度。

鄧光榮更感慨地說，李導演是我敬重的長輩，亦師亦友，任何時候只要一通電話「我立刻就來」。大哥氣

息不改。

李湘和錢璐兩位演員卻逗得大家哈哈大笑。李湘說，李導演有嚴苛的道德標準，罵女人不該抽菸，不可以離婚。可是「我也抽菸，也離了婚，我要告訴李導演，我還是好人。」錢璐當場學了一段李導演執導的現場，「預備喊了好幾次，卻老不開麥拉。」道盡了導演的審慎和專注。「分鏡細膩，節奏明快，嚴肅認眞。不一定要男明星露出兩個蛋，也不用千軍萬馬恨不得十三億人口都上去。」

陳坤厚回憶與導演合作五十年的奇特緣分，他親眼看到柯俊雄遲到兩小時，趕到現場，李行導演卻喊「收工」，讓柯俊雄當場飆淚，乃至他自己至今「絕不遲到」的習慣。他說李導演教我做人做事，教我拍戲的法則，如果李導演下部電影叫他，他還會來。

黃建業說，李導演樹立典範性之倫理，在台灣電影的黃金歲月已看到農村價值與經濟發展之脈動矛盾，他將屬於台灣之美學推到極致，創造了半個世紀的傳統。黃仁則讚揚李導演表現台灣不服輸、向命運抗爭之精神。

李導演後來一一回應，他說已經二十二年未拍片了，明年希望做成舞台劇《竇娥冤》，他說我現在就是保養身體，做電影終身義工，希望也有機會再創作。

我則呼籲大家一齊來幫助李導演完成心願，作爲向李導演八十大壽的祝賀。

後記：沒有幾年，竟然美瑤姊和鄧光榮已然仙去，令人唏噓。而李導演已步往九十大壽，身體硬朗，仍爲兩岸電影奔走，令人敬佩！

一 楊德昌

從電腦、電機到電影

蔡琴曾經講到楊德昌小時候愛畫漫畫，常常自己在書桌前編故事，畫一格格的小人書，而且還自編自演，喃喃有詞地配音響對白等。當他沉醉在自己編織的夢幻世界時，他那嚴格的父親常從後面侵上，冷不防地朝他腦袋便是一巴掌……

那時候的楊德昌，已經顯露了他對文藝的興趣。不過，家裡的期望和社會的影響，使他去讀了科學，而且還相當成功。一九六九年，他從交通大學控制工程系畢業，後來獲美國佛羅里達州立大學電腦系碩士，在美國做電機工程師，而且一做便是七年。

「在台灣這個環境裡，時常是當你想幹什麼，就幹不到什麼。你考大學，考好一點，或考壞一點，影響你一生太大了。所以說，一個人志趣方面的問題，是要靠個人多方去摸索，才會知道自己要幹什麼。」楊德昌感慨地說：「這需要很大的勇氣。」

所以，摸索了很多年，從電腦碩士到電機工程師，楊德昌仍未放棄自己的志趣。住在西雅圖的時候，他也常常往藝術電影院跑，看自己喜歡的電影，聽西德導演溫納‧荷索（Werner Herzog）演講（荷索是他當時的偶像），狂熱到某個程度，索性丟了一切到南加大（USC）唸電影。

南加大雖是美國最好的電影學校之一，但其偏重訓練好萊塢專業分工人才的方式，並不適合一個喜歡歐洲電影的影迷。楊德昌在南加大只待了一學期，一方面是學費不夠，另一方面是「他們給的也許是技術上的東

西，而學校這方面的訓練並不夠」。

但是，這時候的楊德昌卻交到一些學電影的朋友，如在洛杉磯哥倫比亞學院的余爲政。後來，兩人一齊合作拍片，余爲政導演，楊德昌編劇，兩人並分別回台，余爲政找到投資人（連詹宏志都投資了二十萬元），王俠軍和徐克主演，這就是《一九〇五年的冬天》，該片描述中國革命青年在日本的情形。

而楊德昌那一筆畫畫又自編自演的本領，到現在可用上了。他的電影分鏡圖宛如一幅幅小漫畫，很確實地做出電影結構、攝影機鏡位和畫面感覺。摸索多年後，他終於回到他的本位，做電影導演。

楊德昌回台這一年，台灣電影正醞釀著某種改變，功夫電影和瓊瑤愛情電影正在大退潮，戲院裡充斥著「拳頭與枕頭」的黑社會暴力電影（又被記者誤稱爲「社會寫實」電影），喜歡電影的青年都感覺苦悶。這時，香港新浪潮由電視打到電影圈的模式刺激了台灣，張艾嘉著手以個人影響力推動台視做《十一個女人》，以培養創作新血，及改變電視劇舊模式爲目的，楊德昌、余爲政都各執導一集。

這個風氣也影響到「中影」，明驥在眾人的敦促下，放手讓楊德昌、柯一正、陶德辰、張毅四位新手合導一部《光陰的故事》。楊德昌的《指望》一段，大受影壇矚目。該段展示了他對抒情風格的興趣，少女的成長，大篇幅非劇情性的敘事（如女主角石安妮騎腳踏車的片段），配以西洋古典音樂，令觀眾耳目一新。

之後，楊德昌的名字就和台灣「新電影」分不開了。他的下兩部電影《海灘的一天》和《青梅竹馬》，都創下了台灣影壇的某些紀錄！《海灘的一天》堅持用兩小時四十分長的放映版本，《青梅竹馬》匆匆四天下片。這段時期的楊德昌和志同道合的人忙著在影圈內搞革命，要說服製片人投資新構想，要改變銀幕比例爲1.85:1，要用HMI反射光，要用新底片等。這一群人爲台灣新電影投注的心血及成績，也受到國際的注意。

楊德昌也交到摯友侯孝賢，兩人一齊爲台灣新電影的紮根而努力。都是廣東梅縣人，有同鄉情誼，雖背景完全不同，卻也肝膽相照、兩肋插刀。爲了楊德昌拍《青梅竹馬》，侯孝賢慨然押房子投資，並出任男主角，

主演 徐明
李烈
毛學維

海灘的一天
That Day, On The Beach

導演 楊德昌
主演 張艾嘉
客串主演 胡茵夢

《海灘的一天》在一九八三年上映時堅持用兩小時四十分長的版本。中影／提供

結果落到戲院四天下片，血本無歸——雖然瑞士盧卡諾影展頒了「國際影評人獎」給該片。兩人雖日後不相往來，但曾經的交集已進入影史。

楊德昌的下一部電影《恐怖分子》卻扳回了所有的劣勢。這部電影近似義大利導演安東尼奧尼的風格，以精準自覺的美學態度，反省台北這個大都市的社會及人際危機。電影中流露出知識分子的敏銳與省覺，有如外科手術般冰冷而仔細地爲都會文化診療。

《恐怖分子》贏得了影評人的敬重，在金馬獎中獲最佳影片，在票房上破千萬元大關，更在盧卡諾影展上勇奪「銀豹獎」和「國際影評人獎」。楊德昌終於證明新電影在台灣這個環境裡是可行的。

從畫漫畫、被爸爸用古典音樂轟炸的小孩，到美國的電機工程師，到縱橫世界影展的電影導演，楊德昌走了一條崎嶇的路。他今年已經四十歲了，雖然看起來只是二十出頭的小伙子，什麼事都興致勃勃，打電動玩具，和朋友擺龍門陣，還有，爲發展台灣新電影而努力。（「從電腦、電機到電影」原載於《美國新聞與世界報導》，一九八七年九月十四日）

一個刻意被忽略的時代——《牯嶺街少年殺人事件》

商業契機中的文化隱憂

《牯嶺街少年殺人事件》及尚未開拍的《戲夢人生》相繼以高價將世界版權賣給日本片商後，國片似出現商業契機，但也同時透露出長期的文化隱憂。

誠如《牯》片的監製詹宏志指出，國內兩大導演得到豐厚的財務支持，對創作者本身是好事，對電影文化卻不見得是好消息。因為它代表台灣最好的創作資源將部分掌握在日本人手裡。

猶記前幾年當新電影爭論仍方興未已之時，部分創作者及評論者受到莫大攻擊。國片業界指責新導演搞垮了電影，紛紛將資金轉向票房潛力雄厚的香港電影。當時詹宏志就預言，新導演長期不但不是賠錢貨，而且可能是最大的搖錢樹。

事實證明，不僅《悲情城市》打破有史以來的台片票房紀錄，而且諸如《青梅竹馬》、《恐怖分子》、《風櫃來的人》、《戀戀風塵》、《冬冬的假期》、《童年往事》等國際聲譽卓著的電影，至今仍不斷在國際上回收影片、錄影帶、電視放映的各種權利金。總和加起來是筆相當可觀的收入。換句話說，過去大家不相信的世界市場其實是存在的，它不見得侷限於好萊塢概念下的商業院線，反而在歐美日的藝術戲院及高水準電視台找到寬廣的天地。

然而，國內投資者沒有掌握到這個趨勢。多年來的短視經營策略和對國外行情的陌生，使片商捨近求遠，白白拱手將楊德昌及侯孝賢讓給日本人。

光就動作積極而頻繁的日本Mico公司來看，就知道其目光鎖定在長遠之未來。這個由四十六家大企業共同組成的電影公司，由NHK統籌規劃，背後的推動力量卻是日本政府。這是一個國家文化／經濟總體戰，日本

人相信，當有線及衛星電視開放之後，誰掌握軟體資源，誰就佔有相當的文化霸權。由是，Mico不惜重金購買楊德昌和侯孝賢新片的動作不可小覷，它不是簡單的商業利潤／回收計算，它是有備而來的資源收購。

用簡單的話來說，累積了近十年的台灣新電影資源，將會由日本人坐收。《牯嶺街少年殺人事件》和《戲夢人生》將來在國際上的長期收益，會在日本人荷包裡，不會再重新轉為國片發展的資源。我們最好的導演雖然拍的是台灣片，卻將是為日本人打工。

更可怕的，是日本這股力量並不是單只有Mico而已。已經在積極運作的尚有購買《牯》片日本區發行權的Hero公司；投資《菊豆》並努力與楊德昌、侯孝賢洽談未來計畫的德間公司；在坎城影展之後，千方百計想說服徐楓讓他們加入陳凱歌新片《霸王別姬》股份Herald Ace公司；以及曾在日發行《悲情城市》、現在對葉鴻偉的《刀瘟》及《五個女子與一根繩子》有高度興趣的French Eigasai公司。

以上這些日本公司對台灣片和大陸片的信心，固然解決了創作者欠缺資金的困境，但終究將使台灣／大陸電影恆常處於依賴的情況。過往媒體與輿論一再呼籲國家當有電影文化政策，在《牯》片之後是值得深思的時候了！

為台灣電影培養出眾多的人才

《牯嶺街少年殺人事件》在台灣電影史上有若干創舉，其中之一就是一舉為台灣電影培養出眾多的人才。

根據該片工作人員自己的統計，約有百分之七十五的演員及工作者是首次參加電影工作。這些新手在《牯》片中的表現是有目共睹，諸如一千小演員（飾小四的張震、飾小貓王的王啓讚等），以及國立藝術學院戲劇系的畢業／肄業生（有的任演員、有的兼工作人員）。他們共同創造了一些活靈活現的角色，也為人才乾涸的國片業界提供了若干可能性。

事實上，新電影和新導演一直在電影界中扮演培育人才的角色。楊德昌此次拍《牯嶺街少年殺人事件》，除了在開拍前幾年，就到藝術學院教書，從戲劇系中尋找人才，積極灌輸電影正確的觀念，並在發掘到適當型態的小演員後，自組表演訓練班，由藝術學院畢業生教導小朋友基本的表演方法。此外，在拍攝的過程中，許多工作人員都是頭一次參加電影創作，在極高士氣及和樂的環境中，共同學習及創造。

這一點反過來說，新導演其實很可憐。在新電影發展途中，他們一直碰到找不到人才，或者與舊體制工作人員無法溝通的困境。好像《悲情城市》一邊拍一邊換人，前後共走了十三個工作人員。導演侯孝賢他也一再說明他的「長鏡頭美學」，其實源自於職業演員的欠缺。為了讓非職業演員表現自然和真實，侯孝賢必須製造真實的情境，在長時間內讓角色自然去反應，然後截取可信的片段。此外，新導演在初執導筒時期，因為要求精緻，又欠缺權威說服力，與習於舊電影拍攝方法的工作人員時起衝突，這些都是人才、觀念欠缺造成困難的顯著例子。

由是，新導演一直承受相當重的負擔。他們不但在拍攝前及拍攝中必須負責訓練及改變演員／工作人員的觀念，而且必須承擔風險（比如某些「型」對的非職業演員實在欠缺表演能力），甚至在影片完成後，必須一手包攬票房失敗的指責。

這些應當都不屬創作的責任。長久以來，環境之無法改善，使新電影自求多福。國家沒有長期培育電影工作及表演的專職教育機構，創作者只好自己去培養。眾多戲院聯絡的發行制度對新電影不利，創作者只好自己去尋求其他的資源管道。但是我們回首望去，新電影的確為斷層的演員和技術人員累積了一些人才，其中包括聲音部門的杜篤之、剪接部門的廖慶松、攝影部門的張惠恭、李屏賓、楊渭漢，以及目前活躍在影視界的年輕演員，如張世、庹宗華、林秀玲、鈕承澤等。

由《牯嶺街少年殺人事件》整體的成功，這些負面的因素已經成為正面的成績。但是，就長期電影發展而

言，創作者不應永遠岔路順便擔任人才養成的主要推動者。這裡面風險太大，耗費精力過多，偶爾為之可以，長期則削弱了原本更豐富的資源。

新電影的文化記錄功能

台灣新電影發展史中，一直有個傾向，即編導善於處理自傳性題材。諸如《冬冬的假期》、《童年往事》、《陽春老爸》、《我們的天空》、《尼羅河女兒》都有自傳色彩。

這種傾向原是對上一代電影「逃避現實」作風的反抗。瓊瑤式的三廳電影和李小龍式的功夫拳腳電影，將重點構築在虛幻的愛情或浮誇的體能上，對現實幾乎無能也不想觀照。但新電影由編導熟悉的自傳性出發，將台灣電影首次落實於可見的現實環境。

原先只是一種寫實的嚮往，後來卻逐漸發展出文化記錄功能。新電影在累積中，逐漸從自傳性的敘事裡，輻射出台灣過去數十年政治、經濟、社會、文化的變化歷程。某些創作者更已經有意識地成為撰史者。侯孝賢的《悲情城市》及尚未開拍的《戲夢人生》即這個意識下的產物，楊德昌的《牯嶺街少年殺人事件》更清楚地指向台灣某個時空下的現實。

在編導過程中，楊德昌明確地企圖記錄歷史。該片的宣材裡，有一份「大事紀要」，將台灣自一九五九年七月至一九六一年八月的分類社會大事，仔細與電影故事主人翁小四的生活交織起來。為此不厭其煩地組織背景時空，創作企圖顯見不願囿限於小四的殺人事件而已。楊德昌在英文資料「導演的話」中說：「我對歷史課中學到的東西一直存疑，原因是它與我個人所目睹的狀況不相同。幾百年來人們就在這種真相不明的狀態下過活，多可怕。所幸的是，許多有智慧的人在他們的藝術、建築、音樂、文學中留下足夠的線索，讓他們的後代能多少重建事實，以及恢復對人性的信心。電影也應對後代有相同作用。」

由大的結構而言，《牯嶺街少年殺人事件》記述了一個錯亂的歷史時空。中國近代史上難得一見的歷史大遷徙，不同省籍、不同背景的人士，隨國民黨偏安的心情來到東方的小島。十年過去，他們的下一代逐漸出生、成長，反攻大陸的希望逐漸渺茫。物質的貴乏，長期的戰亂流離後第一次的苟安，恐共心理尚未退潮的歇斯底里情緒，省籍的歧見，日本文化影響的消退，美國文化影響的增強，使一九六〇年代的台灣成為一個奇異的時空。然而這也是「一個一直被刻意忽略的時代」（引自該片宣材），楊德昌藉當時轟動一時的少年殺人事件，嘗試勾繪出那個時代的輪廓，那樣的物質貴乏，那樣的精神壓抑，那樣迷惘絕望的社會基調。他以完整的幅度，在台灣電影中難得一見地留下六〇年代的線索，並「獻給父親及他那一輩，他們吃了許多苦頭使我們免於吃苦」。

在《牯嶺街》中，這個犧牲的父母一代把希望放在孩子們身上。除了主角小四的父母親，楊德昌也努力勾勒其他來台的外省人，像那個隨時隨地就任何話題都可以拉回大陸家鄉的教官，堅持中文比英文簡潔的國文老師，帶著全家蹲擠在眷村一隅的小明舅父，還有鑽營油滑的上海人汪狗，只聞其息不見其人的馬司令。這些外省人拋卻了中國舊封建的習俗，反諷地蝸居在與他們打了八年仗使日本人留下的房子裡。楊德昌鏡下的外省人，不盡是一竿子打盡的統治階層／既得利益分子，他們多的是卑微而無望的市井老百姓。

電影中精彩生動的少年，更呼應了上一代政治階層。眷村幫派的孩子無論多霸，見到司令的少爺仍不得不低頭。擁有各種物質和資源的小孩（如小馬的錄音機、獵槍、家中的橙汁、巧克力，及天花板中找出的武士刀），可以迅速成為孩子王。至於小明漂泊眷村生涯中養成的愛情方式（挑起「二一七」及「小公園」幫主的決鬥，勾引本省籍醫生，追逐小馬造成悲劇等），眷村地緣孩子結盟爭奪勢力範圍的情事，都見證一個政治分類雛形。

學校的政治壓制也對應了社會的政治壓制。張父受政治騷擾，小四也被教官蠻治。在這樣低氣壓的社會環

境中，小四的悲劇逐漸釀成。他的殺人已不是單純的情感糾紛。楊德昌刻意塑造的時空氛圍，使小四的暴力成為最大的反抗手勢。

價值混淆的歷史過渡

《牯嶺街少年殺人事件》中的小貓王搶盡了所有角色的鋒頭。矮矮的小個子，梳著西裝頭，站在木箱子上，有板有眼唱著貓王的歌。

這是西方搖滾樂剛剛開始的時候。在一個幾乎看不到政治、經濟未來的台灣社會裡，對外的資訊和交通全然封閉，物質是匱乏的，白色恐怖剝奪了成人意見表達的自由，校園軍訓規制著青少年的行為模式，空氣裡似乎永遠瀰漫著某種鬱悶抑壓的氣息。

於是，任何非正式管道都象徵某種新奇或祕密的資訊。好像牯嶺街舊書攤代表的禁書文化——三、四○年代的左翼文學，《花花公子》的裸女畫片，美國大兵丟掉的舊雜誌／漫畫或者好萊塢電影中驚鴻一瞥的中產文化，以及，挾著青少年極度叛逆、浪漫、解放而來的搖滾樂。

楊德昌利用這個真實事件，在《牯嶺街少年殺人事件》中塑造了小貓王一角；事實上，此角為那個文化錯亂的時代，舉證了美國文化初進台灣的狀態。

電星合唱團主唱徐慶復當年因寄錄音帶給貓王，獲贈一枚貓王戒指之事，是那個年代一則浪漫的小插曲。

不只都市青少年一意擁抱美國文化。一九六○年代台灣苦悶的社會裡，美國竟替喻式成為台灣人遙遠的夢想。在《牯嶺街》片中，老一代的上焉者有馬司令，在艾森豪訪台期間，獲美國記者贈予錄音機一架。另外上海商人的汪狗窮吹著美國摩天大樓的景觀。年輕一代的大學生姊姊夢想著留學美國。小貓王稱羨著大姊姊出浴「像美國人一樣早上洗澡」。青少年學唱著搖滾歌曲，在戲院看著約翰・韋恩和華特・布里南主演的《赤膽屠

龍》（Rio Bravo）電影。如果我記得不錯，那時校園中流行著：「來來來，來台大，去去去，去美國。」美國，在許多家庭心目中，是教育完成的最終階段。

雖說《牯嶺街少年殺人事件》是楊德昌作品中最自由、最不風格化的一部，但電影中仍不時出現帶有精準文化指意的符號。消退中的日本文化（日式房子、天花板中藏的前陸軍上將武士刀，以及一張不知名的日本少女的照片，鄰居家晚飯時間傳來的日本歌曲），逐漸到臨的美國文化（書報攤上的甘迺迪封面雜誌、美式流行搖滾歌曲、美國盤式錄音機、學生學英文的風氣、美國電影），無所不在的政治壓力（公車旁大列行進的坦克車隊、撞球場門外的小撮士兵、演唱會前的少年組訓話、馬司令其名的威風、電影院櫥窗旁的反攻大陸歌曲、張父經歷的白色恐怖），雜沓的外省籍文化（眷村、公務員子女的幫派勢力範圍，各種不同的鄉音，古怪的懷舊情境──思鄉的高中教官、唱〈紅豆詞〉的警總人員、雜貨店播放的「鐵板快書」、叨念丈夫陷身大陸的老太太、擁有大宅大院的將軍司令、全家人畜擠在一屋中的軍人，專走後門鑽小路的上海商人……）。楊德昌網羅搜拾著這些符號，細節鮮明地鋪陳出一個價值觀全然混淆的歷史過渡期。

在父母幾乎已沒有夢的歷史過渡期中，《牯嶺街少年殺人事件》似乎為那個太保盛行的年代找出若干線索。手長腳長、血氣方剛的青少年缺乏父母的管教，卻一再面臨教官／校規的壓制。他們沒有具體的理想，只在幫派朋儕中找到同仇敵愾的情緒，在年輕的搖滾樂中找到模糊相似的發洩情感。他們孤獨地成長，在彈子房，在壁櫥裡，在大人看不到的陰暗角落中，懵懵懂懂地認識世界，許多更無謂地製造悲劇或成為犧牲品。

即使面對這麼一個暗淡的時代，楊德昌的筆觸中竟帶有不少浪漫色彩。在小貓王熱心學唱的歌聲中，在冰果室老闆娘的咒罵和眼淚中，在小四初識小明伴她的路途中，以及小四對鏡自仿美國西部槍手的動作中，《牯嶺街少年殺人事件》比往常的楊德昌電影多了一分放任和自由，讓我們在那個封閉貧乏的時代裡，看到屬於人的熱情和悲劇。

明暗之間——少年分辨不清的現實

光線之明與暗，似乎是楊德昌此次最明確的象徵意義使用。不同的場景中，瞬息光亮中閃現的訊息，賦予此片雜沓及多面的含意。

就隱喻而言，小四這個角色最重要的光源之一便是那支偶然偷來的手電筒。就讀中學夜間部的小四，多半時間活動在黑夜中。偷得手電筒後，他生活裡多了一些資訊，也看到許多不該看到的東西（如植物園中打Kiss的學生）。手電筒使他擁有一個自我的世界——在那個物質匱乏的時代，孩子們沒有自己的房間，小四與哥哥睡在日式的壁櫥中。手電筒讓他能夠隔絕於其他人，在狹窄的壁櫥裡，閱讀書籍，看一張不知名日本少女的照片。

手電筒是小四的，他把它插在褲腰裡，神氣活現地像古代大俠腰繫削鐵神劍般。可是，在電源斷絕的颱風夜眷村幫派的廝殺中，他驚恐地用手電筒照到橫躺在彈子房的屍體，以及猶在掙扎、拾著菜刀爬行的山東，和事後匆匆趕來、扯心拉肺嘶叫著的小神經。後來，小四將褲腰裡插了小刀，真正像大俠般匡正社會不義。小明的四處撩撥，對小四而言是「沒出息！」，他捅了她七刀，完全不是古代大俠般地瀟灑，更不像他平日在鏡子前面練習的美國西部槍手，那樣拔槍，砰砰！處決了壞人還吹吹槍管的輕鬆浪漫。現實與浪漫到底還有距離，小四沒有看明這一點。

小四的不明現實，楊德昌早有暗示。他眼睛有近視，常常看不清楚，放學回家，他會自己將電燈開開關關，藉光線變化檢查自己視力。他母親擔心他，補魚肝油還是眼鏡地替他著想。後來，小四為眼睛常常去醫務室打針，認識了大禍之根源的小明。

除了手電筒外，楊德昌也運用光線來形容角色的個性／情緒，或者藉之來推動敘事的行進。此如張家促狹的小妹妹，在大哥佔用廁所時，就在門外不斷開關燈光，逼得哥哥不得不投降出來。又如山東在彈子房的出

場：一副馬龍・白蘭度《現代啓示錄》中在黑暗光亮中閃閃爍爍神祕狀。他的小嘍囉殷勤地爲他點上蠟燭，然而電又來了，小嘍囉沒趣地吹熄自己的馬屁，這是楊式幽默。山東註定在《現代啓示錄》式的燈影中過日子，忽明忽暗中，他害死了「小公園」幫的 Honey。忽明忽暗的颱風夜中，他一邊下棋，一邊太晚地警覺到有刺客來到。同樣地，在黑暗中他與流氓展開一場大戰，最後甚至垂死爬過生命最後幾分鐘。

楊德昌似乎偏好在這種有限光源透露的訊息，可見的相似場面，尚有公車旁行進的坦克車隊；滑頭在校園中被「二一七」追打，後來「小公園幫」來救援；小明在片廠中忽隱忽現的神祕；以及小翠小馬等人在公園中進行的調情游戲。我相信這是楊德昌有意識的設計，否則他不會以「100W」燈炮亮圖形爲其公司 logo，在電影前又用影像重述這個開燈關燈的 logo。（「一個刻意被忽略的時代──《牯嶺街少年殺人事件》」原載於《中時晚報》，一九九一年七月十六～二十日）

電影神話的割裂與重組──《恐怖分子》

去年的台灣電影確是豐收的一年。侯孝賢與楊德昌二人的作品都展現驚人的優異成績。兩人對電影有不同的認知與信念──侯孝賢是中國的、傳統的，感情飽滿豐厚；楊德昌是西方的、現代的，感情冷靜而內省──卻殊途同歸，都倡導一種開放而整體的電影閱讀方式。在華語電影史上，《戀戀風塵》與《恐怖分子》絕對是重要的里程碑。

楊德昌對西方美學的拘執，過去對創作不無負擔，如今《恐怖分子》中卻沉澱爲結構性的思考方式，使美學與內容適切地融爲一體。他由西方割裂、重組，及透視集中的美學出發，妥切運用局部特寫／觀點鏡頭／蒙太奇剪輯／音畫曖昧，使得意義的製造與組合（collage），產生龐雜豐厚的意義；不但對都市現代人的孤寂、

無力、背叛、欺瞞、暴力及潛在的恐怖有詳細的揣摩，而且對物質呈現的荒謬規律大做諷刺。至於其美學的思考方式，更使此片成爲後設電影，對電影的「眞實」神話從最底層重新考量與拆穿。台灣電影中，能如此靜觀及觸及電影本質的，簡直前所未見。

這樣的電影無疑加重了觀眾閱讀此片的主動性。由於採取割裂、重組、音畫辯證爲主的論述方式，觀眾便須由整體與累積的閱讀態度去了解該片提供的複雜訊息。

打一開始，觀眾就得不斷組合導演提供的片斷資訊：一個台北街頭的遠景，呼嘯的警車，《靈慾春宵》（Who's Afraid of Virginia Woolf?）的海報特寫，年輕戀人的對話，《葉珊散文集》，街頭的屍體，遠處洗衣的婦人，生活乏味的中產主婦，刻板就業的醫生，執行任務的警察組長，逃命的落翅仔與小痞賴，捧著相機捕獵的有錢少年。

楊德昌巧妙支離地將這些都市人物與環境交疊，讓觀眾接受台北現實全景，及其潛伏的危機和恐怖。全景下的每個人都無法倖免於這些潛伏的恐怖，因爲它們是日常的，有如那些婚姻危機、升遷壓力、都市罪惡、自殺暴力，女主角周郁芬的小說句子「變化是輪迴的重複」，就是最好的註腳。

這些恐怖也是可替換的，有如落翅仔隨便翻開的電話簿，十幾個同名同姓的李立中，任何一個都可能變成陰錯陽差的受害者。這些細節使觀眾必得一再納入一個整體的結構，才能體察各破碎鏡頭與意象間豐富的關聯和指涉性。

除了割裂、重組的整體閱讀意義，楊德昌對聲音及畫面的組合也是對觀眾極大的挑戰。其音畫及上下文間產生的辯證關係，不但提供不同於傳統的閱讀經驗，也增加了本文的曖昧與多義性。舉李立中的復仇行動爲例，鏡頭始自清靜的台北街頭，清晨的安寧被一個小女孩的突然入鏡而打亂，小女孩劈啪的腳步聲，以及跑步造成的動盪感，預示著將來的震撼慘案——醫院主任的被槍擊。

這種累積的音畫效果，在另兩段更強調音畫分離的現實曖昧。其一是落翅仔母親在黑暗中緬懷情歌，聲帶是唱片的《Smoke Gets in Your Eyes》，畫面卻是年輕戀人的爭吵及分手。這其中音畫的指涉是微妙而關聯的。至於另一段女子的殉情自殺，畫面是淚珠滴手背的特寫、救護車的急救，聲帶傳來的是女子喃喃自囈：「我不想活了……」畫面一轉，我們看到原來這不是自殺女子的自述，而是落翅仔亂撥電話的惡作劇。

自殺電話這段戲之有趣，除了呼應前述人物危機的「可替代性」之外，也重述了統攝全篇的重點——「真實」的意義。真實在電影中是一種幻象，是經過物質（媒介）呈現與再製造的結果。這個命題，從電影中不斷出現的鏡子及窗子的意象，一再以自省的方式，反射、質疑、考驗「真實」的可信性。

周郁芬在舊男友辦公室向窗外凝視一景，最能濃縮這個寓意。窗上映的本來是

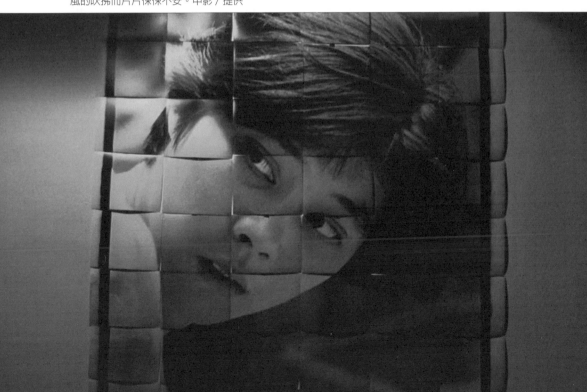

《恐怖分子》牆上的巨型放大照片，是由分割的小照片組成，這種斷裂及放大的「真實」，經不起輕風的吹拂而片片悚悚不安。中影／提供

家庭的公寓樓房，然而她一手推開窗戶，折射在窗上的「現實」馬上轉成正危吊在辦公室大樓外洗窗的工人遠景。這一翻一覆變動的兩個現實幻象，加上室內／室外，中產／勞工，感傷／勞動間的立時對比，使該鏡頭呼應了全片的美學議題。

現代人的都市生活事實上也充滿了現實的複製，而且物質與媒介扮演了重要的角色。電影中的人物，都不斷利用文字／照片／電視來重述或重現生活。好像周郁芬用小說重塑婚姻失敗始末，有錢小孩用放大照片捕捉少女的瞬間驚懼，不可或缺的電話溝通，以及周郁芬的電視訪問和報紙簡介。

這些現代人一再利用媒介為自己製造一個幻象的空間，將自己囚禁起來，但是這些媒介也是現代人封閉孤寂中的唯一憑藉，就像周郁芬說：「用詩情畫意的句子來忘記失去小孩的痛苦。」又如落翅仔撥電話只是讓報時台的錄音沖淡一些寂寥，她的母親也只有靠一台唱機來憑弔情感的哀怨。

當然，楊德昌對這些現代媒介的反省與批判，與安東尼奧尼的《春光乍現》（Blow Up）以及柯波拉的《對話》（The Conversation）不無相似之處。唯安東尼奧尼和柯波拉在媒介之放大及重組中尋找「真實」，《恐怖分子》卻只闡明電影割裂與重組的本質。好像牆上那幅巨型的放大照片，是由分割的小照片組成，這種斷裂及放大的「真實」，經不起輕風的吹拂而片片悚悚不安。

在這種觀點下，我們才可以解釋電影結尾的無訛。曖昧的結尾鏡頭重組，可以使我們將整個恐怖事件視為警官或周郁芬的夢魘，甚至我們可以推翻全部電影建立的脈絡關係，由繆騫人最後的嘔吐解釋，繆騫人可以不是周郁芬，可以只是一個不相關的女人，作了一個有關周郁芬的奇怪的夢。這樣飽滿而有「真實」多義的結尾，的確與布紐爾在《青樓怨婦》（Belle de Jour）的結尾處理十分接近。即使其原創性尚有疑問，卻與電影整體的意義貫串融合。

如果要挑毛病的話，則是楊德昌太客觀、太冷靜了。他的世界裡有一種冷漠的客觀，角色人物是他的表達

高達、安東尼奧尼和神經喜劇——《獨立時代》

楊德昌的作品近年被西方知識圈大量討論，後現代學者詹明信曾寫了分析《恐怖分子》的論文。芝加哥名論者羅森堡（Jonathan Rosenbaum）稱楊氏「比當今任何導演對現代生活的方向有話要說」，而多倫多、夏威夷、芝加哥、溫哥華，都辦過楊德昌作品回顧展。

任舊金山及多倫多影展策畫的葛雷史達（Steve Gravestock）以為楊氏作品分三階段：都市三部曲（《海灘的一天》、《恐怖分子》、《青梅竹馬》）；小說化的時代劇（period piece，如六〇年代為主的《牯嶺街少年殺人事件》和《光陰的故事》中一段《指望》）；新近的嘲諷劇（《獨立時代》、《麻將》）。他指出，三種階段腔調不一，嘲諷劇採取混亂有如神經喜劇類型（Screwball comedy），都市三部曲像審慎而含蓄的安東尼奧尼，但是卻「一貫地將社會描繪成混亂而努力在找尋定義」。

葛雷史達以為，楊氏對西方必存懷疑，並以為其道德欠缺之本質導致社會日益不安，人人為不確定狀態所苦。在他的都市三部曲中，看來安詳的中產階級世界很容易崩潰，不過楊德昌甚少以簡化傳統的方式和愚蠢的商業市場法則對待西方的影響。事實上，他的模稜兩可使得電影議題急切：「台灣處於混雜過去與不定未來的麻纏交戰間，其與大陸之曖昧狀態使每人頭上籠罩著陰影，而他的作品正努力整理這些過去與現在的頭緒，就好像年輕時代的高達一般。楊德昌早期電影的極其現代化手法使他常被比為安東尼奧尼（他特別厭惡這個比

工具，較少見情感深度。這是個人人性觀的認定，不容旁人置喙，但是其精密而細緻的意義神話探討，卻有台灣電影（或中國電影）未見的內省與現代色彩，值得所有影響文化的關注。（「電影神話的割裂與重組——《恐怖分子》」原載《中央日報》海外版，一九八七年一月九日）

擬，一再強調其受的是荷索的影響），不過在精神上他應該是拍過《男性──女性》和《輕蔑》的高達一族。他和高達都將現在放在道德檢驗之下，剝開每個人的荒誕及愚行，也勇敢地承認自己的迷惑（《中國女人》裡有關大學未來的辯論的戲，絕對可以放在楊德昌任何一部作品中而毫無不安）。」

東尼·雷恩則表示，《獨立時代》流暢、時髦又歇斯底里的作風不像安東尼奧尼，反而接近Preston Sturges（神經喜劇的巨匠之一），「（電影中的）台北充滿活力及凶猛的魅力，這是一般台灣電影所欠缺的……電影主旨是，如果孔子出現在現代台灣必大受歡迎，因為人們認為他是強悍有影響力的騙子，而虛矯反而是正常的。所謂的藝術家與商人更接近，而最甜美和直率的人也不能信任自己。楊德昌一方面大聲嘲笑每個角色，一方面也清楚地顯示他對他們困境的同情。」（「高達、安東尼奧尼和神經喜劇──《獨立時代》」原載於一九九四年多倫多國際影展場刊）

微笑反諷的喜劇　By David Overbey

楊德昌的作品永遠印記著成熟的技巧，嚴肅的內涵與深度，狡黠的嘲諷幽默，以及清晰有力的智慧，他和侯孝賢塑造了台灣電影在國際上顯著而多采多姿的地位。基本上，楊德昌是位非常都會的導演，他很關心作為台灣菁英、經濟、藝文中心台北的生活。在《獨立時代》中，他觀察了世界最有生活水準的一群年輕、時髦青年的生活，這些在藝術、媒體科技的圈內人，似乎擁有一切，但是沒有人是快樂的。楊德昌以為，這些人切斷了傳統文化價值，過快地擁抱西方文化，未經任何消化，最後變得空虛而無根。

這個主題看似沉重，楊德昌卻拍出了一齣喜劇──不是捧腹大笑而是反諷微笑喜劇。這個故事很可以拍成好萊塢神經喜劇，因為拍的是女人愛上錯的男人，或錯誤的原因而戀愛。經過三天這些角色在工作和個人生活中對夢想及慾望的追求，我們看到了台灣轉型中的文化。整部作品聰穎、有料，絕不低估觀眾智力，在現在電

影中已不多見，使人格外珍惜！

後記：Overbey是台灣電影的海外重要推動人，他曾任多倫多影展策劃，和坎城影展影評人週的選片人，台灣電影登上國際舞台有他的貢獻，不幸在多年前過世。

與楊德昌對話
剝削與操縱間的都會文明——《麻將》

問：我們看《麻將》，無論就其處理的人際關係、社會狀況，以及大體的世界觀，似乎與前部作品《獨立時代》屬於同一系列的作品，不知您同不同意？

答：兩部電影處理的是不同的議題，我近來的創作方式一向都以「真實」（reality）為最重要的事，從《青梅竹馬》、《恐怖分子》到《牯嶺街少年殺人事件》都是在周圍找材料，在製作經費有限的狀態下，由附近尋找拍片的題材。即使《牯嶺街》處理的六〇年代，也是因為拍片當時（九〇年代）民生開發，使我們能見證台灣以往的經驗。

最近美國布朗大學做了我一個專題回顧展，我得以有機會將自己的電影從頭看一遍，我感到這些作品反映了台北十幾年來的歷史。

問：這種回顧在心境上是什麼狀況？

答：我的心境就是我做到了職責上的事，無愧於自己的工作，拍電影是我喜歡的事，也是因為我關心這個環境。

布朗大學的回顧展是由詹明信的一個學生組織的。詹明信曾經寫過一篇有關《恐怖分子》的論文，我覺得很有意思，也使我思考後現代與建築的關係。詹明信提出都會化（urbanization）是文明的過程，這一點我們和西方沒有什麼不同，是宇宙性的東西，人類的過程。如果沒有這個 sensitivity 就無法解讀二十世紀的事件，而《麻將》就是以後人參考一九九五年的文明是什麼樣。

現在與十五年前很不一樣了，以前你到任何一個城市都須要兩、三天才能習慣；現在呢，你到開羅，到紐約，都用同樣的傳真、信用卡、計程車，就說大都會下的社會現象，這些文化的 elements 大家都習以為常了。

所以才有那麼多外來的人在台灣，這都是同樣的都會經驗。

問：你曾說過《麻將》是根據你周圍年輕人所說的一些經歷而構思的。

答：我身旁有一些年輕人，他們大概比《麻將》中的角色大個五、六歲吧，在他們成長的經驗中都經歷過這些事。社會到處操縱和剝削的觀念，現在的小孩更容易被這些觀念影響，因為他們比以前的孩子更脆弱。像電影中的「紅魚」這個角色，他就以為很了解這些技巧，這些成功之路，這是成人世界 reflect 給他的，也是當前 humanity 中很黑暗的特性。大家不察覺這個操縱和剝削的技巧，但事實上到處都有暗示（像廣告、媒體），其實成立的因素完全一樣，就是告訴你，你需要什麼。

我覺得台灣的小孩現在生活沒有什麼困難，怎麼樣都可以過。不像西方，有失業的問題、收入的問題。亞洲的孩子世界裡沒有這些，也因此特別欠缺反省能力。他們沒有過，不知道自己要什麼，這就是 fashion 的來源。商業電視、媒體的基礎都是大廣告，這種東西最容易掉進去，大家只賺錢不付出，最後就是騙人騙錢。

所以我設計這個故事，很重要的是要這些孩子面對生死的問題，在懷疑的當兒，他的所有虛偽、自信會被瓦解。像戲中紅魚與顧寶明角色的一場confrontation很重要，如不去confront，人生沒有意義，而希望是建立在很單純的事上。這些小孩沒有人會質疑所謂「男人打波兒會不吉利」是不是真的，後來真正親嘴了這麼簡單幸福。

問：電影中述及的年輕人的行為，對我仍然很shock，你初聽時會嗎？

答：這些其實是可以合理推論的事，像電影中女孩子的情節，有自虐的心理狀態，需要也被需要，是一種很野蠻很原始的東西。

問：在結構和形式上，我覺得《麻將》和《獨立時代》都使角色有一環銜接一環，最後又回到原點的連繫關係，像連環套一樣。這使得電影有種封閉的舞台性，甚至接近莎士比亞式的古典劇型……

答：我這樣闡釋人類社會，It's a small world 而在人際關係中運轉的是 perfect irony。都市社會的空間本來就像個封閉的舞台，即使現在有好幾個國際都會，它仍然是個封閉空間，是生意人電話、傳真出口的基地。東京、紐約、巴黎、洛杉磯、台北，現在就是電話線、航線組織的空間，大家在裡面轉。你這看法很有意思，它是有點舞台性。

問：再說電影的腔調吧，你的兩部電影都採取嘲諷的喜劇型態。

答：當下的社會已經成了鬧劇，像剛過的選舉。這幾年大家對知性的漠視，一定造成鬧劇般的結果。我電影中可笑的人，都是那些欠缺自覺的人，像《獨立時代》裡的阿欽。覺醒和頓悟那一刻是很重要的。

問：你前面說《獨立時代》和《麻將》談的是不同的議題，可否解釋多一點？

答：《獨立時代》比較深層地檢驗中國文化背景中，如儒家思想造成難解套的情況。這是從五四運動以來便有的，我們並沒有具體的事實去牽涉這個難題。

《麻將》則輕鬆多了，我要講的就像劇中Alison那個角色，自己不知道要什麼，很慌很迷惘。其實一般人只是在受害的程度與她有所不同而已，像紅魚他以為自己可以manipulate，可以操控局面，卻看到了自己的敗亡，而Marthe這個角色則沒有太大壓力。

問：《麻將》拍攝過程好像比你往常電影快很多？

答：嚴格說來大部分戲在六個禮拜內已完成，另有兩個禮拜補一些零星的缺失，比起《獨立時代》因為某些條件配合不上花了四個月是快多了。

問：這次用了外國職業演員與台灣演員合作的狀況為何？

答：法國女星Virginie很快進入狀況，她和我們的年輕演員默契太好了，幾個小鬼一拍即合，有他們自己的天地，國界、種族根本沒有問題。外國有影評說這部作品抄襲西方一九八○年的雅痞生活，真是腦子壞了，亞洲這狀況是近來才有的，西方八○年代有這情形嗎？

Virginie是法國導演Olivier Assayas《冷水》一片的女主角，我在東京影展見過，後來又在紐約影展碰面吃飯，印象很深刻，一構思劇本就想到她，要用一個foreign element來象徵未來的希望。巧的是後來Olivier又用張曼玉拍他的戲，這很有意思。

問：台灣現在拍片愈來愈困難，對你影響
為何？

答：我已經示範了在有限資源中如何使用
資源最好的方法，已經盡了力量，超值地做到
能做的事。不過台灣的人總以為花五塊錢就可
以拍好萊塢電影，不看現實，其實台灣電影
替台灣做了多少國民外交，這是外交部花幾
十億多少錢也買不回來的。如果台灣觀眾及當
局投票反對這種電影，我們將來不在台灣拍就
是了。

問：你的創作公司從楊德昌電影（Yang and
His Gangs Filmmakers）改名為原子電影（Atom
films），有沒有什麼改變？

答：改名為原子電影是因為我不希望從個
人色彩出發，而希望成為一個小集體，有更遠
的期望。

焦雄屏與新電影代表人物楊德昌在坎城影展。

問：你在pressbook和電影節的場刊中都用Winston這個人物來解說你的創作源始。

答：Winston完全是個虛構的人物，採用他象徵的意義，在電影中的化身就是張國柱飾演的紅魚的爸爸這個角色。下一代的孩子都以我們為role model，我關心他們的問題。

問：所以你說「如果我有孩子，他會和紅魚差不多大了」？

答：對。

先德成仙：超越時代

在台中市長胡志強慶祝其夫人邵曉鈴重生的晚宴上，我和導演張毅及楊惠姍一桌，久未見面，老友寒暄。

我說：「你和老楊（楊德昌）的動畫做得怎麼樣了？」他盯了我一眼，確信我不是故作輕鬆。也說：「我三個星期前才去比華利山看過老楊，他病得很重，路都走不好了！」

「什麼？」圈內人傳了好一陣子，從沒有人敢冒大不韙談這件事，我的心中掠過一大塊陰影。

第二天，幾個文藝界朋友聚餐，談起此事都是詫異和沉默，大家都基於尊重，不願去想下個章節，當天晚上，老楊就去世了。

消息傳開，一整天不斷接到電話要我發表看法，我感到有點錯愕，我既不是老楊的莫逆，更不是這幾年維持常聯繫的關係。說實話，我和蔡琴還更親近一點。這一會兒我竟然成了採訪的目標。

記者們有此一哭了，有些嚷著不敢置信。比較起來，我們還算平靜，雖然不乏唏噓。我也驚奇地發現，盜版光碟擔任了重要的文化傳播工作。因為，老楊在大陸竟然有那麼多影迷。他們很激動，稱老楊老侯為先德先

賢。先德似乎粉絲更多。

被記者一翻攪，老楊的點點滴滴又浮上心頭。他那新生南路上舊日式榻榻米的平房，還有後來與蔡琴住的永康街。他那高得不像話的身材和那口漂亮的英文，他毫無贅筆的活潑漫畫，還有行雲流水令人回味讚歎的散文。他急於表達又來不及包括傾囊而出思緒的結巴話語，當然，還有他那些精確繁鎖的冷冽畫面，和一格格永遠會在電影史上留名的影像。他做了那麼多，又有那麼多還沒做。套句蔡琴的公開信：「楊德昌，你怎麼可以這樣就走了呢？」

我對老楊的作品有不同評價的。真正熱愛他的作品是從《恐怖分子》、《牯嶺街少年殺人事件》開始。《恐怖分子》的顛覆拆解語言，將現代主義演練得爐火純青。他對創作／媒體虛構、扭曲的批判既犀利又神采飛揚（記得那切割成小塊隨風飛揚的放大照片嗎？），《牯嶺街》更帶著成長苦澀的生猛，將冷戰時期台灣社會夾在傳統與現代，美國與日本間的失衡動盪描繪得淋漓盡致。僅這兩部片，他已不朽。

如果說《恐怖分子》和《牯嶺街少年殺人事件》是楊德昌的青春紀事，混雜了年輕的憤怒及不平，《一一》便是他中年委婉，經過了人生的季節和儀式，由都會出發對現代化和物質世界的冷眼旁觀。這一次，他更上層樓，作品不再如外科手術般斤斤計較，反而有一份從容和揮灑自如。

正當你說他成熟臻化境，他又去接受新挑戰，跟上時代，用數位技術創作，再度扛下時代的大旗。什麼腦袋可以想出用三維技術走進「清明上河圖」的尋常百姓生活中？還有他的miluku網站，常常使我在電腦前為他所熟悉的漫畫筆觸停留甚久。

老楊走了，當然是壯志未酬，台灣少了個大師，世界少了個超越時代的藝術家。

楊德昌代表了台灣電影的巔峰，他對電影語言的現代化有著突出的貢獻，他那種對電影語言進行拆解、顛覆的手法，通過電影對心靈透徹的剖析，已經超出電影的範疇，這種貢獻是可以放在文化藝術層面上的。他所

取得的成就，可以讓他成為二十一世紀世界電影的先鋒，是世界電影殿堂級人物，全球電影的先驅。

可能楊德昌的創作超越了時代，因此台灣傳統電影界沒有足夠認識到他的價值，我想未來的電影史家會作出更為公正、更進一步的分析，這個分析裡一定會包含電影和文化上的雙重貢獻。

在我接觸的這麼多中外導演中，他的談話最有力度，腦子最清醒，他的閱讀範圍之廣、對文化理解之透徹，中外都很少有人超過他。他是世界級的天才電影人，最開始學的是電機，電影意識的培養，來自兒時的繪畫和寫作，大家都知道他寫了一手相當好的文章。當然，他天才的形成也和大陸、台灣、香港三地曾有過的隔閡相關，所以像他那樣的天才，今後幾十年都很難再出現。

台灣電影界、華語電影界都舉行紀念他的活動，但我希望活動的層次要高一些，不要簡單停留在電影上，要定位超越電影的文化藝術層面上。徵得他的家人同意，進行充分的溝通後，我想今年金馬獎肯定會設置向他致敬的環節。

坎城追憶：楊德昌走了

上星期剛寫到巴倫德瑞希特不幸猝死，近二天坎城與柏林的主席就分別發表弔唁了。坎城的賈可柏（Gilles Jacob）說，華特的去世對親近友而言是是損失，對創作力和專業能力也是個損失。「我對他十分尊敬，他的大膽及冒險精神（指選片）對世界（尤其亞洲）電影的鑑賞力，以及他對尋找才華的能力。」賈可柏說，「我向他鞠躬致敬，我們不會忘記他。」

柏林的克斯李克（Dieter Kosslick）則比較中肯：「他是永遠有fun的人，聰明的經紀商，也是真正對電影人和拍片藝術有執著的人。」

所以坎城策劃者要為他做個儀式，只是人已往矣，再多的人世依戀終究無法挽回逝去的生命。華特生前好

友party不斷，像似急於把歡樂的配額用完，比一般人多兩倍的精力，像蠟燭兩頭使勁地燒……

大家驚嘆不斷，是因為他還年輕，是因為他生命的熱情不像是會耗盡之人。他的去世在國際影展圈引起巨大波瀾，但一般人卻對他十分陌生。坎城要為他做紀念會，顯見他是電影節國際社會重要之一員。

但對世界電影觀眾或電影史而言，楊德昌的紀念恐怕更為重要。今年坎城將放映修復版的《牯嶺街少年殺人事件》，此片是由大導演馬丁‧史可塞西親自導修復，義大利的電影學會也有參與，是西方人全面肯定老楊的證明。

想當年，誰在乎小小的台灣島上會出個現代主義的大師呢？誰會想到全世界知識分子崇拜的後現代大師詹明信（Fredric Jameson）會寫一篇分析《恐怖分子》的長篇經典論文，將他推崇為當代藝術大家呢？

就在坎城大殿的手扶梯上，我記得紐約電影節主席理查‧潘尼亞站在我前面，他說，台灣有什麼消息嗎？

我說，你得看看《牯嶺街少年殺人事件》，是部跨時代鉅作。潘尼亞一臉保留：「噢，我看看，紐約一年只能選二十部電影，名額有限。」

我點點頭，心中遺憾，他後來果然沒選。可是幾年後，我去紐約推動台灣電影回顧展，與林肯中心合作，潘尼亞親自為我們寫序，他改口推崇《牯嶺街少年殺人事件》是電影史上的傑作。他的說法是，修剪版看不出來，但完整版三個多小時是絕對的傑作。

我替老楊抱不平。他當年親自抱著拷貝飛巴黎，巴巴地送給賈可柏看片，這些人擺譜，叫他外面等，然後出來說，我們沒有選上。

老楊是何等心高氣傲之人。《牯嶺街少年殺人事件》當年在東京競賽，老楊已不是太服氣，結果還只是第二獎評審團獎，他氣得在酒店的花園踱步數小時，著實考慮為了尊嚴要不要上台領這個獎。

事過境遷，如今連楊麗（老楊的妹妹）都去世了，不過一場雲煙。當初大家把名譽看得比生命還重要。如

今，生命已矣，名譽也意義不大，只有那些仍在泛光的底片，在影史上熠熠生輝，而且會一代一代地傳下去。

楊德昌作品年表——

一九八一年《十一個女人》中的《浮萍》

一九八二年《指望》（《光陰的故事》第二段）

一九八三年《海灘的一天》

一九八五年《青梅竹馬》

一九八六年《恐怖分子》

一九九一年《牯嶺街少年殺人事件》

一九九四年《獨立時代》

一九九六年《麻將》

二○○○年《一一》

侯孝賢

第一部反省台灣社會的電影——《兒子的大玩偶》

西方讀者早已在現代西方文學中見慣了更極端的虛無主義及絕望的思想，我相信他們讀到台灣小說中刻劃貧苦生活的作品，見到它們所描寫的那些單純的人物遇到的痛苦和歡樂，以及這些人在逆境中為求生存、求尊嚴而發揮的驚人力量，會特別為之感動不已。這些鄉土小說雖然採取了西方的形式和技巧，卻是道地的中國文學的宗嗣，承繼著自《詩經》以還的傳統平民文學精神。

——夏志清

他（黃春明）的作品的重要焦點之一，是變化中的台灣農村新舊時代交替中，鄉村中的人的悲劇。

——陳映真

所謂文學藝術，應該也是推動社會向前邁進的許多力量當中的一股吧。

——黃春明

台灣的短篇小說一直是現代多種藝術領域中令人興奮的一環。多少年來，白先勇、王文興、七等生、黃春明、王禎和等人一直用他們的筆為局勢遞嬗的社會層面與心態作下紀錄。然而電影的創作力與小說的豐沛蓬勃相比一直顯得薄弱，及至近來竟跌至谷底令人裹足不前。許多「為什麼」也因此產生：為什麼國片不能向短篇

小說看齊？為什麼國片不能像巴西日本一樣生出民族電影？為什麼國片這麼幼稚又逃避現實？這許多問題連帶使評論者有了「愛護」的心理。大部分人將國、西片放在兩個天秤中秤量，比如有誠意、導演對美學的考慮等，都成了天大的優點。久而久之，大家不肯真正面對電影作針砭，結果阻礙了電影真正的進步。

另起一段《兒子的大玩偶》的完成令評論者舒了一口氣，終於有部電影不必迴避正題地談此誠意、關懷的邊鼓問題，而可以正式討論它成功與失敗的地方。在三位導演一位攝影師密切溝通下，這部突破性引用黃春明原著的電影，無論在選材、風格、技巧，乃至導演闡釋角度方面都有相當水準。

由整體成就來說，起碼有幾點是國片少見的。首先，三位導演都極力建立自己的風格，在自己「構築的視覺世界中，賦予黃春明作品一個角度與觀點。侯孝賢在《兒子的大玩偶》中，用了大量的背影與無對白的冗長動作，建立起三明治廣告人無奈寂寞與隔絕的世界；曾壯祥《小琪的那頂帽子》採用多種象徵排比，把肉體、心靈，乃至民族尊嚴在轉變社會中受到的斲傷做了很好的聯繫；萬仁《蘋果的滋味》利用了誇張的視覺對比，對立起貧窮／豐裕、中國／美國兩種隔膜生活的價值觀。也許因為電影分三段，維持每三十分鐘風格內在邏輯的一統性比較容易，然而不可否認三位導演對電影基本元素運用已有意識性把握。

在三段風格不相類似的視界中，三位導演對各種象徵用法是最突出，也最能烘托主題。這些象徵也許來自黃春明的原著，如小丑的裝扮、遮醜的帽子、光亮的蘋果等；也許來自攝影氣氛與角度，如烈陽酷暑的街道（《兒子的大玩偶》），俯仰角的鏡頭運用（《蘋果的滋味》），暮氣沉沉的江邊（《小琪的那頂帽子》）；也許來自道具的靈活穿插，如豬腳（《小琪》）、衛生紙（《蘋果》）、三輪車（《兒子》）等。各種象徵引申的層面與每段主題、風格息息相關，在圓融的邏輯之外，增加了文義的複雜性。

確立各人統一明晰的風格後，我們才能進一步討論電影各導演的思想看法與意識表現。侯孝賢顯然是追隨黃春明原著的題旨，藉轉換社會中逐漸淘汰的職業，勾繪出農業社會受到工業／技術（如戲院、企業化廣告）

侵襲時的無奈感。農業社會多子多孫的觀念被轉型社會的經濟難題輾碎，小人物夾在樂普避孕的尷尬與生育養育的重大負擔中，僅能由基本生存著眼。基本生存受到威脅——解決之後，主角坤樹仍得無奈拾起小丑面目，盡父親天責來取悅兒子。侯孝賢的沉穩在本段充分顯出，不慌不忙的運鏡，大膽的長景，尤其農業社會那種藉日常生活細節表現關愛的含蓄情感，都顯示他一貫對小人物個性／生活的掌握。

曾壯祥的處理應該是最富文學性的。除了表面服膺黃春明原著對日本劣貨傾銷台灣的批判心態，他更巧妙運用對白／動作／象徵／轉喻來烘托傳統社會與新興社會的價值衝突（如推銷快鍋時，老人堅持慢慢燉才有味道。鳥屎迷信與豬腳麵線一節等），新興社會的推銷員在抹煞人性的企業社會中，仍存有舊社會的純樸天性，處處為公司著想，願貼錢推銷快鍋。這些衝突鋪述，與年輕人初入現實的痛苦，乃至悲劇發生，林再發受害的身體、小琪禿爛的頭頂累積起來，擴張成社會純樸心靈的創傷。除了少數不精確的鏡頭，曾壯祥的影機調度是最靈活的，深景深的功用完全發揮，演員走位在深景深下引出更大的空間與更多的畫面內文，是學院派典型的思考方式。

《蘋果的滋味》是三段中最圖像化的。萬仁採取與前兩段的保持真實相悖的方法，誇張社會的對比性。貧民區的髒亂狹小與美軍醫院的潔白高雅是很好的圖解。萬仁特別搭的景，不斷利用仰角俯角，在視覺上給予高巍／低卑的評語，以強調兩種世界的隔膜難通（語言的障礙在貧民區國台英語夾纏雨聲混淆不清時最為明確）。另外萬仁成功地利用方言雙關語，製造出許多笑料，也因此最容易得到觀眾的好感。

嚴格來說，在戲劇形式選擇方面，萬仁是採取較密閉的形式（Closed form）。他遵循較傳統的戲劇理論，比較誇張地烘托戲劇衝突，如有用途的角色、色彩、構圖、衝突架構、演技等。侯孝賢、曾壯祥則是採較開放的形式，除了盡量以場面調度與深景深保持時間空間的連續真實感外，配角與街頭人物也不見得有戲劇用途。

這兩種選擇並不含價值判斷，事實上三者在這開放與密閉的前提下，都能掌握得很好。我們在欣喜之餘，也不

能忽略他們的缺點，像演員的表現許多都欠真實，曾壯祥對小琪與王武雄間的感情不及細鋪，萬仁的結構較爲單薄等等。然而這些都不足掩蓋此片在許多方面的成就。

在資訊發達的社會裡，電影擔任了重要的文化傳播功能。進步的電影代表了進步的文化，是民智開化，社會穩定，政治開明的總體成果。台灣至今一直注重國際形象，卻疏忽電影這個最有效的文化工具，如今酌量修剪《兒子的大玩偶》實應該注意這項行動對國際視聽的反效果。（此篇據未修剪的版本而寫）

後記：據當時電影處處長江奉琪告訴我，官方決策單位開會，都不斷引述我這篇文章的結尾來與保守削蘋果派爭辯，最後終成功保留原版，在官方干預的時代是一大進步。至於黑鍋揹了很多年的劉藝，有一次很委屈地告訴我，寫檢舉信的真的不是他。劉先生已然去世，在此爲他澄清不良謠言。

侯孝賢開創電影經驗

侯孝賢的電影不僅在台灣受到評論重視，也逐漸在國際藝壇上嶄露頭角，英國、法國、德國、比利時、荷蘭，乃至日本、美國，以及香港，現在都有侯孝賢的忠誠影迷，各大國際影展也密切地注視侯孝賢的下一個計畫，希望爭取到首映權。

短短幾年間，侯孝賢能造成如此大的轟動，除了因爲世界影壇近來創作力普遍薄弱，鮮少有衝擊力強、視野寬大的作品出現外，也更因爲侯孝賢作品本身具有特殊的原創力與語言風格。

嶄新的敘述形式：看似平平淡淡，但是「電影」發生了！

侯孝賢電影最不同於一般電影，尤其好萊塢影響下的電影的，是他用特殊的方式組成其敘式。這種方式是重視段落事件（episodic）的累積，而非採取簡單的直線敘事（linear narrative）。這也是一般受好萊塢觀念影響者最不能了解者。在強烈的劇情（plot）需求下，他們要求侯孝賢的電影要說個單面清楚的故事，他們經常的抱怨是：劇情不見了，故事太淡，太「疏離」，或「不知所云」。殊不知侯孝賢這種敘事型態正是一新耳目，在看似不關聯的段落中，逐漸累積出複雜而意義龐雜的故事。

許多人喜歡將侯孝賢的電影比諸小津安二郎的風格，因為兩者俱捨棄了情節的人工化與作用，而在平淡的日常生活中找尋意義。不同的是，小津是嚴謹而一絲不苟的風格家，在美學的實踐中，努力謳歌日本庶民生活的理想寧靜世界；侯孝賢卻未執著於小津式的美學態度，處理的角色雖為市井人物，卻也並非以小津式的庶民生活為唯一對象。

歐美電影評論家對侯孝賢這個特色也頗有興趣。他們說，侯孝賢發明了一種特殊敘事，觀眾要看到片尾，才恍然知道故事在說什麼。法國的評論家比喻得更妙，他們說，侯孝賢的電影看似什麼都沒有發生，平平淡淡，但是，「電影」發生了。換句話說，島內許多評論家對侯孝賢「自溺」及「疏離」的批評，正是侯孝賢最受人讚譽的地方。他對於電影敘事全新的觀念，正是另一種「電影化」（cinematic）的表現。

《風櫃來的人》看似一群無聊少年虛擲歲月，事實上，卻敘及台灣青年當兵成人前的鬱悶，以及都會（高雄）與鄉村（澎湖）間的環境關係；《冬冬的假期》看似城市小孩至鄉間過暑期的嬉笑段落，卻也敘及成長、代溝及城鄉關係；《童年往事》看似童年的段落回憶，卻暗含了台灣四十年來的政治、經濟、社會變遷。同理，《戀戀風塵》與《尼羅河女兒》也絕非表面故事那麼簡單。

台灣生活的記錄證言

侯孝賢常不斷說明他的創作方式。他在現場常大幅度地修改劇本，根據的是演員的特性，以及地方環境的特色，甚至只是現場的即興。他說：「所以，劇本對我有時意義不那麼重要，我對現場依角色改劇本甚具信心。」

因為注重依循角色眞實的個性及特性，侯孝賢電影自然生出一種眞實感，與角色周遭的環境油然一體；而其偶爾偷拍到的眞實生活狀況，也都能與故事主體和諧並列，不顯得突兀或尷尬。

至於故事的取材，更使電影具有紀錄片般的眞實性。《風櫃來的人》是侯孝賢過往在澎湖拍片，看到彈子房中虛擲青春少年的感懷。《冬冬的假期》是朱天文小時候的生活經驗（甚至銅鑼的外景都是朱天文外公的家），《童年往事》是侯孝賢的自傳（那個家也是他小時候的家），《戀戀風塵》是吳念眞的自傳，《尼羅河女兒》是女主角楊林及她朋友的成長故事。

長拍鏡頭與遠景，也都是侯孝賢經常運用的鏡頭美學。這些美學適切地捕捉了人物與環境互動的眞實性，也使他的影像成為台灣生活的記錄證言。

詩化的映像語言

侯孝賢的作品無論在映像、結構、聲音處理上都具有詩化的傾向。所謂詩化不是指其抒情感性，而是指其具有「詩」般濃縮、複雜、象徵性強的語言特性。

《尼羅河女兒》中的黃昏光及灰暗的都市街頭，是複雜隱喻的一部分。《童年往事》的氣候（颱風、下雨、屋外的強光）、父母的生死，在在組成緊密的生死交替，以及生命凋零的悲哀。《戀戀風塵》不斷出現回鄉的山坡小路及吊橋，敘述了都市遊子對家鄉親情的依戀。而《冬冬的假期》片尾男主角揮別玩伴時，揮別的

不只是他的暑假，也是他的童年（暑假完後，他便要進入初中）。

當然，侯孝賢努力用他的空間構圖，深向度對比張力，以及聲音的意義，組成多重意義的濃密語言。在《童年往事》中已不乏這種例子（關於這一點，在我過去討論此片的文字中已舉出不少例子，此處不再贅述），還有什麼比祖母的踽踽率孫獨行，更能傾訴上一代的人對家鄉、大陸的懷念與悲哀？

侯孝賢這種詩化的語言，充分開發了其敘事的複雜性。這種特性也使他的電影很難用文字交代清楚，其象徵性廣的音畫組合，是真正的電影經驗。

具時代代表性的視野

在侯孝賢的電影中經常出現的一個主題是「成長」。這個成長又與男性的關聯較多。在侯孝賢的「當兵三部曲」中，他充分運用「當兵」這件事，成為台灣男子成長、成熟的階段隱喻。當兵，在台灣社會中早就成為成人禮的儀式（rites of passage），也唯其如此，當兵前的虛擲光陰或打零工、追女友，都可視為慘綠少年青春期的任性、虛無和彷徨。

成長又與台灣的經濟發展與城鄉關係改變有密切關聯。《風櫃來的人》述及南台灣的變化，《冬冬的假期》的台北與銅鑼，《戀戀風塵》的礦區和台北，乃至於《尼羅河女兒》青少年心目中的台北，在各人童年回憶和現實經歷中，台灣由一個純樸的農業社會，逐漸步入複雜的都會生活。侯孝賢的電影充分見證到這一點。

談到台灣時代變化的軌跡，至今尚無一部電影超越《童年往事》的視野。從侯孝賢個人回憶的經驗中，透露出台灣／大陸這個四十年解不開的政治結，移民以來的三代，經濟、政治、教育的改變，上一代與下一代的交替，使得侯孝賢的個人經歷，擴張成台灣外省人的共同回憶。他的下一部電影《悲情城市》討論「二．二八」事變前後的台灣，這使得他的時代見證將再往前推十數年，更加追溯台灣的變化根源。

無論從台灣電影史，或從更大的中國電影史來衡量，侯孝賢都相當具時代代表性。依我看，年僅四十的侯孝賢，仍在其創作的巔峰，現在雖有數部傑作存在，未來是否仍會依循現在的創作方式卻不可知。可以確定的是，到目前為止，侯孝賢已經為台灣電影文化作出卓越的貢獻。他所開發的新電影經驗，將是台灣文化財富中最珍貴的寶藏之一。（「侯孝賢開創電影經驗」發表於一九八八年九月十九日）

有情天地——《戀戀風塵》

這一回，侯孝賢的鏡頭顯著比過去的電影更遠了。《戀戀風塵》中最常出現的影像，如遠處半山腰中，疏疏點點的人影拾級蜿蜒而上；暮色蒼茫裡，一個人支張著大片漲滿的電影布幕；煙波浩淼的海邊，遠方層疊出淡逸的山影；還有老祖父送孫兒入伍，隻身放鞭炮，向看不見的山下揮別的景象。

大自然竟成了侯孝賢說故事的人的一部分，而在這大自然中又充塞著作者悠然的深情，那些人物，那個山城，如此紓解有致地與天地一同呼吸。侯孝賢的登高望遠，拉開了一大片廣闊的流動視野，如中國山水畫的「以大觀小」，如中國美學中視自然宇宙為部分的空間觀念。

中國美學的觀念，從不是站在固定角度透視，而是從高處把握全面，沒有透視的焦點，眼光流動於上下四方，氣韻生動地把握大自然的節奏。由是，沈括在《夢溪筆談》中嘲笑李成「仰畫飛簷」是「掀屋角」。中國的美，是如杜甫詩「山河扶繡戶，日月近雕梁」那般與自然建立關係，是如天壇祭台那般以天穹為背景，以宇宙為廟宇的巍巍大氣。

侯孝賢在《戀戀風塵》中的鏡頭視點，承襲了如是的美學觀，將人物、自然與情感，組成從容、和諧的景致，充分顯示中國傳統那般人世與天地推移的眷戀與風情。

侯孝賢在《戀戀風塵》中的鏡頭觀點，承襲了中國的美學觀，將人物、自然與情感，組成從容、和諧的景致，充分顯示中國傳統那般人世與天地推移的眷戀與風情。中影／提供

侯孝賢是這樣地看待天地人世，所以山水有情，人物也有情。我們看到小城子弟到都市去打拚，雖然受到多種傷害（身體上、心靈上），卻在天地中得到紓解。家鄉小城遠遠夾在山中的景象，似乎永遠是阿遠這些年輕孩子心靈的寄託。當他蹲在灰濛濛的海邊，或聆聽阿公慨嘆颱風影響農作的話語，摩托車被偷或女友變心別嫁的創痛，都輕輕地被撫平。

這種綿綿的沉緩節奏，對許多沒有耐心的人而言，可能不太習慣。然而，在安靜委婉的表面下，卻呈現著相當緊密的電影語言。前面不經意的鏡頭，極可能便是後面重大發展的伏筆。比如阿雲初到裁縫店做事，郵差驚鴻一瞥地送來家鄉的來信。阿雲的記掛家鄉，與阿遠當兵後的通訊頻繁，促成了阿雲與郵差間的交往戀情，也造成電影劇情末了最大的轉折——阿遠的失戀。

郵差的伏筆，正顯示了侯孝賢電影的重

要特色。他並沒有刻意去經營劇情的戲劇化因素，也唯其如此，觀眾必須採取一種更開放的態度去「閱讀」本片。一般商業電影所造成那只重片段噱頭，不顧整體結構的觀影習慣必須被打破，觀眾得在腦中累積那些含蓄、寓意豐富的意象，主動地去構成一幅生動的圖畫。被動、消極、等待被娛樂，是看商業娛樂片的心態，侯孝賢能毫不妥協地堅持其創作原則，正是有台灣電影界最缺乏的尊嚴。

《戀戀風塵》中所呈現的緊密電影語言，除了由結構、分景連接可看出之外，也常在一組鏡頭中就出現強大的力量。好像阿雲別嫁的一場戲中，旁白是阿遠弟弟的信中回敘，鏡頭上我們首先看到家中門前小石階上，錯落地坐著阿公及弟妹，個個錯愕地注視前方。下個鏡頭，阿公與石階變成背景，我們看到氣鼓鼓的阿雲母親，旁邊是阿遠的母親，表情竟是歡疚、安慰性的，好像做錯事的竟是她家的兒子，必得趕來安慰對方的母親。

再下一個鏡頭，我們才看到啜泣不已的阿雲，和她身邊尷尬、不安的郵差。這三個鏡頭，清楚地呈現了小鎮人際關係，那種寬容、道義、親密，加上旁白楞聲說母親仍舊將準備多年的金飾送給阿雲，處處刺動我們對過去中國社會親情的回憶。這組鏡頭稠密的情感，是侯孝賢的功力。

人物真情，在電影中實在俯拾皆是。老板回憶南洋戰場上背插著十幾支兄弟枯臂骨中有，阿遠責怪阿雲隨便相信閒人中有，阿公嘮嘮叨叨的各種獨白中有，礦工成日詛咒罷工中有，還有一連上兄弟像辦喜事地歡迎大陸漁民，阿遠阿雲為斷指兄弟餵飯，母親匆匆地塞一只打火機，阿雲縫製一件襯衫，父親清晨大醉中搬石頭，甚至家家戶戶搬出祭品香紙朝空中祭拜──那是一種人際的恩情，感謝天地的恩情。即使台灣要變成處處高樓獨戶的冷漠現代，那份恩情仍被侯孝賢記了下來。

有了統攝全篇的恩情，電影末尾那個鏡頭即變成全片最重要的象徵；宛如山水畫的山城遠景，雲影在山頭上緩慢地移過。山頭後面是隱約的大海，山頭近處是零散的墳墓。霎時之間，自然／文明，沉寂／流動，過去／現代交疊出繁雜的意念。現代的路將變成歷史，新潮的也將變成傳統，天地自然是這樣寬愛地凝視小鎮

的生命交送，悲喜輪替，一切有限變成天地間的無盡。

這部電影與楊德昌的《恐怖分子》並列起來，一中一西，一傳統一現代，一溫和一冷靜，一鄉鎮一都會，同時出現在同一年，正代表了兩種電影觀的成熟與潛力。這樣的電影，是文化上的大豐收，是電影界的榮耀。

（「有情天地——《戀戀風塵》」原載於《中央日報》海外版，一九八七年一月二十七日）

台灣四十年政治文化證言——《童年往事》

《童年往事》雖是侯孝賢的自傳，因處理方式的傑出，蘊含意義的豐富，成為台灣數十年政治、經濟、社會變化的證言，也是台灣電影史上最值得注意的傑作之一。

電影始自一段安靜沉鬱的旁白，由此追述阿孝咕的一家自大陸遷台的經過。短短的主觀敘述，賦予電影回憶的基調，也帶領觀眾進入一種「介入」他具典型代表性的成長情懷。

這個成長情懷非僅存在於阿孝咕的童年及青少年記事而已。阿孝咕眼中的祖母、父母、兄弟姊妹，阿孝咕來往的鄰居街坊，乃至他的同學老師，在在具有地區的代表性。由是，片中的人物與行為讓我們看到台灣自一九四九年以來的變化，政治上的本土紮根意識，由老一代的根深柢固鄉愁（老祖母蹣跚地尋找回大陸的路），中一代的抑鬱與絕望（父母本將台灣當成過渡，連家具都只買適於拋棄的籐製品），乃至下一代的親炙土地與台灣意識成長（與本省青年的融合，或教室學童的「反攻大陸」玩笑），清清楚楚呈現世代變遷中的政治意識變化。上一代的鄉愁與大陸情懷，隨著時代凋零。全片雖環繞著阿孝咕的成長推展，卻一直未脫離這個自片頭就設立的政治基調，而且隱約呈現對這些年代的愴嘆及悲哀。我們可以說，其訊息雖較為悲觀消極，卻是台灣迄今最誠實也最富人文氣息的回溯。

《童年往事》中的人物由老一代根深柢固的鄉愁、中一代的抑鬱與絕望,乃至下一代的親愛土地與台灣意識成長,清清楚楚呈現世代變遷中的政治意識變化。中影/提供

是什麼原因使一個自傳式的題材能夠成為典型的時代紀錄?我想大致應該將其歸功於全片結構之完整與細節的豐富。該電影雖是一種散文式的片段組合方式,然而每個片段從未遠離時代背景而單薄地累積戲劇效果。所以,即使看似不重要的背景或細節,如晚間睡覺聽到隆隆的坦克車過街,或是全家吃甘蔗時聽到的米格機被擊落的廣播,或是少年打撞球與老兵衝突的原因,卻都觸及每一個時段的社會情境。這種強烈的真實性,使整部電影宛如一張張泛黃的老照片,毫無虛假地招引每個屬於那個時代的人對過去的回憶。

如果單是留在記錄與真實的層面,《童年往事》也許只能算是台灣文化的寫真罷了。侯孝賢的優點是他在形式及美學上,也做了原創性的表現,堪稱台灣至今隱喻性最強、寓意最豐富的電影語言。尤其是他對「生」與「死」這兩種意象的交錯處理,光從電影中幾個段落組成就顯示他掌握語言的功力。年輕人的成長(包括發育、發情)以及老一代的凋零(如衰老生病死亡),一直是本片交錯

運用的重要意象。比如阿孝咕在廁所偷讀禁書《心鎖》（對性的好奇），被母親叫出買醬油。同時母親在鏡

查看舌上的小瘤（生病的徵兆），馬上在下一場戲又如法炮製。阿孝咕半夜遺精（生

理的發育），起床沖浴及換衣服，卻看到母親流淚在燈下向女兒寫信報惡耗。這個死亡的意象，並巧妙地由母

親悲哀的臉疊映在父親的遺照上暗示出。除了片段的意象之外，死亡也是全片相對於成長的結構。片中三個死

亡所代表的三個年代，從號啕的童年，到啜泣的少年，到靜靜愧悔的青年，阿孝咕的面對死亡，正是他的面對

成長。侯孝賢這樣交疊複雜地用意象鋪陳主題，其精簡豐富與動人，至今尚不多見。

此外，氣候與空鏡頭，是侯孝賢描寫氣氛最有力的工具。母親生病的不祥惡兆是早就在電影前面暗示了。

在滴答細雨的天氣中，母親被送上三輪車。接著眾人在等候往台北的火車時，母親向阿孝咕拋去責罵的一眼。

遠處我們看到烏雲密布，那不但適切地強調了阿孝咕被責備的壓抑，也沉默地預示母親此去的命運。同樣的手

法，如父親死亡時的停電，銀幕一片黑暗（黑色在文學及美學上一向與死亡有關），不但是視覺的中止，也是

生命熄滅的徵兆。至於母親死後馬上接到風吹樹搖空鏡頭，更直溯詩句「樹欲靜而風不止」的聯想。

除了意象的運用傑出之外，《童年往事》的構圖、空間與景幕安排，都有相當獨到之處。是這些細節，使

電影每個畫面都不致流於單薄的戲劇誇張，也使整部片子看似霧散平淡，實際卻緊湊而富文學張力。侯孝賢自

《風兒踢踏踩》的戲劇誇張，到《在那河畔青草青》的神來即興，到《風櫃來的人》的實驗精神，終於有了風

格底定的《童年往事》。這種充滿自信的處理方式，既誇示著他創作的日趨成熟，也預示了一個屬於台灣本土

電影語言的開發。

《童年往事》之後，台灣又有一些電影因襲侯孝賢的處理方式，像天真的童年記趣，或好勇鬥狠的青少

年街頭群架，其即興及長鏡頭的觀察視點，與《童》片如出一轍。然而由於其風格與結構並不統一，視野與成

就都無法與《童年往事》相比。不過，不可否認，憶舊情懷成為新電影重要取材是以《童》片為濫觴。至今

也只有此片在憶舊情懷上呈現了深度，不僅是浪費情緒發抒而已。（「台灣四十年政治文化證言——《童年往事》」原載於《中華民國電影年鑑》，一九八六）

田野・童年・親子關係——《冬冬的假期》

台灣新電影的年輕導演也許尚未成熟，然而其電影都有一個特點，就是結構（無論視覺、形式，或主題）已納入創作意識。像陳坤厚的《小爸爸的天空》、萬仁的《油麻菜籽》、曾壯祥的《殺夫》及張毅的《玉卿嫂》等。這其中又以侯孝賢進步的幅度最大。《在那河畔青草青》時尚談不到風格、形式這些界定，但是到《兒子的大玩偶》及《風櫃來的人》時，侯孝賢已成為目前台灣最重要的電影創作者。他的作品《冬冬的假期》或許沒有《兒子》或《風櫃》叛逆及銳利，卻又臻另一境界，透過結構的高度自覺，挖掘了許多溫暖、傳統、怡然的情感及人與環境的關係，又對人、情感及環境極端地尊重。

在目前國片中，尚沒有人如侯孝賢般將田園式的景觀、情懷納成主結構。《冬冬的假期》中那些原野、遠山、稻田溪流的乾淨全鏡，有時配上沙沙的樹葉及蟬鳴，宛如山田洋次般流露出對鄉村的依戀。而末尾外公婆兩老站在橋上的平靜與安詳，也令人追憶起小津《東京物語》的感人畫面。這個田園景觀結構又與侯孝賢一貫的「都市與鄉村對立」的主題一致（前幾部作品都有這個意識，而此片以遙控玩具與烏龜的並列最明顯）。觀眾透過都市孩子冬冬的成長與童年的結束，去了解及尊重鄉村環境的可愛。由是，這些空鏡與主題相融合一，沒有淪為視覺的點綴。

侯孝賢又貴在能將大膽的音畫配合及鏡框意識，做成另一形式結構。幾次火車的經過，都擔負了情緒的重要轉折。人物的出鏡及入鏡更引領出更多的張力及懸宕。我們特別驚異於侯孝賢對鏡框外空間及音效的掌握。

像小舅昌民在門外擔憂，一會兒才見外公推開冬冬，提著掃帚打出來，又顏正國回家出鏡外，一會兒才被母親追打著入鏡；還有冬冬挨外婆罵，只見屋子空鏡，聲音由鏡外傳來；又如冬冬在撞球房，伸首看走廊及鏡外傳來的昌民、碧雲的調笑聲（暗示其「性」場面）。諸如此種處理是不勝枚舉，侯孝賢也能從這種配合中，盡量不輕易跳入演員情緒裡，保持一種客觀而不煽情的距離。

不煽情卻不是缺乏情感。事實上《冬冬的假期》流露出的真情濃烈得很，尤其以親子情感為甚。外公與昌民，外公婆與冬冬，寒子父親與寒子，甚至顏正國母子，都透露出強烈的兩代情感。天下父母心的方式各有千秋，卻明顯地肯定家庭情感。有這種敬與愛，才有外公帶冬冬的看祠堂緬懷追遠，才有外公的惜物（老留聲機及老唱片），才有末了對昌民的原諒。冬冬在逐漸識事的轉捩假期中，一點一滴認識外公嚴厲後面的真情。於是成長，於是許多的冬冬都這樣認識一代代累積的民族情感。

這個成長當然是電影中最明顯的結構。從孩童式的矯情畢業辭開始，到冬冬向溪流、玩伴及童年大聲揮手說再見結束，冬冬告別了童年，邁向成熟，也在假期中認識了鄉村的可愛，認識了周遭的人物及情感。侯孝賢處理這層結構得心應手。

在多重結構交互進行中，侯孝賢呈現豐富的作品。當然，《冬冬的假期》也有缺點，像侯、陳組合一向最弱的配樂部分，這麼一份和煦的鄉鎮情懷，卻老是拿西洋古典音樂相配，令人惋惜。相對地，語言卻很成功，客家話的穿插，使人物更踏實地融入背景中。侯孝賢的電影，從沒有明星式的人物與背景格格不入，每張要角的臉，都和背景那些人物翕然調和。古軍、梅芳、阿西、楊麗音都能出入搖蒲扇、嚼檳榔的鎮民間而不顯突兀。侯孝賢的成功，除了在藝術層次上的精進外，恐怕一大部分還得歸功於他這種親切的寫實處理方法（選角、語言、題材），不是較狹隘地迷戀風格，不是聳動矯苛地選擇故事。我們慶幸的是，真正的台灣本土電影

慢慢成形了。（「田野・童年・親子關係——《冬冬的假期》」原載於《聯合報》一九八四年十一月二十一日）

都市人間孤兒——《尼羅河女兒》

《尼羅河女兒》真正的主角應該是「台北」：這個都市的五光十色，這個都市的物慾橫流，這個都市的青少年文化，還有，所有在這都市下人物的無力無奈感。

所以，《尼羅河女兒》應是侯孝賢作品中相當悲觀的一部。過去的電影面對成長，尤其因架構在鄉村及漁港中，充滿了舊社會質樸相扶的人際關係，也洋溢著鄉村田野孕育的精神救贖。這些電影的人物在都市受了傷害（如《戀戀風塵》），也有某種迷惘和虛無（《風櫃來的人》），但是，總有家鄉和家鄉那片天地來作為精神後盾。

《尼羅河女兒》卻完全失去了這個倚靠。侯孝賢直接面對都市，和生於斯、長於斯、無所遁逃的都市人，還有那些一如洪流排山奔瀉而來的都市現象：速食文化、午夜牛郎、流行文化（漫畫、時裝、Kiss舞廳）、黑社會槍擊、賭博和大家樂、代溝與青少年心理，甚至，政治的密告和教育界的言論箝制。

由於，我們很可以析釋出這部電影的主題，是對都市文化的批判，雖然這個批判全然是隱晦的（understatement），是視覺的。整個銀幕呈現給我們的是一群被都市現實調教成的物質狂，無論是整天偷看孫女數學簿找大家樂號碼的祖父，還是強調要「酷」（cool）、要有「格」的午夜牛郎，甚至穿金戴銀卻去做小偷的哥哥，都反映了一個被「東亞四小龍」及中小企業起飛沖昏頭的物質生活。閃爍的霓虹燈下，擁擠的狄斯可中，處處暗藏著精神／道德跟不上經濟發展的文化失調。

侯孝賢的視覺和聲音運用，在此發揮了含蓄又準確的批判功能。他努力經營的黃昏夜景，成了最重要的

視覺隱喻（metaphor），結構性地貫穿全片。陰霾灰沉的台北天空，暮色中詭譎譏諷的霓虹燈，重複有序地在每個段落出現。這完全是個暮遲漸黑的都市景觀，所有的富庶和快樂的追求，都將「一步一步走向無光的世界」。藝術家在此提出了他的警告，於是我們才看到那麼多不搭調的尷尬的場面，像阿三拉風的白吉普車停在中下階層的山道旁，像曉方那一身名牌時裝出入簡陋的家中（還有那一聲都彭打火機「鏗」！），更有他們揮霍金錢的意義——這些錢都是他們用偷、用搶、用賣身賺來的（現代商業法則適用！），這樣賺來的錢，只為了那一身現代人的裝扮排場，和短暫忘卻一切的揮霍（狄斯可、賭博）。

從這裡，我們讀出了侯孝賢的無力感。對現實中的物質誘惑，對只有目前的虛無，對青少年的沒有能力辨別價值觀。青少年無疑是本片最重要的代言人，主角曉陽、曉方是不折不扣的「人間孤兒」（母死，父派駐在台中），他們努力地與社會價值認同（金錢、流行和漫畫），卻跌入一個物質和幻象交織而成的虛無中，只有惆悵和無力地接受所有結果：在獲悉哥哥死亡之時，曉陽陷於無助，她只有在找別針時，才將挫折及壓抑一齊發洩出來；曉方也是一樣，當父親跳起揍他時，他永遠只是以價值觀不同的叛逆沉默來承受；至於那一群因遊樂工作讀書而結成的「黨」，也會在海邊嘆「三聲無奈」（嘆當兵，嘆不能永遠青春，嘆現實推著大家向前！）。

青少年的人間孤兒心態，和侯孝賢的都市人間孤兒有一樣的虛無和無力感。照例，侯孝賢用了成長的苦澀經歷作為成人的儀式。如果成長指的是識事和某種覺醒，那麼《尼羅河女兒》所代表的都市成長經歷更是傷痛，代價更多的。因為這個都市的成長已經到了瘋狂的地步（那些繁華揮霍的表象），沒有人管得了，其代價是整一代的沉淪，是精神的淪喪，道德感的空白，是大家樂、是飆車，是不好吃卻包裝漂漂亮亮的速食！

所以，侯孝賢末尾使新聞局產生爭議的片段，的確是他重要的訊息。這樣的訊息，是導演的視野，不一定是新聞局相信的真實，由是，新聞局沒有資格裁定這樣的片段與全片無關，我在此代創作者抗議！難道我們的

社會出了毛病，我們連反省的資格都沒有？那這個社會毛病大了！（「都市人間孤兒——《尼羅河女兒》」原

載於《尼羅河女兒》電影專集，一九八七年八月）

試賦台灣史詩——《悲情城市》

從侯孝賢一連串作品中，我們很清楚看到他在努力記錄台灣某個階段、某個狀況下的生活層面。《風櫃來的人》是澎湖海港青年面對入伍當兵及高雄新都市文化的虛無；《冬冬的假期》是八○年代都市與鄉鎮生活的對比，以及告別童年、邁入青少年階段的成長過程；《童年往事》追溯了大陸移民逃到台灣的悲劇，以及上一代的凋零（連同其大陸情結），下一代的成長（連同其本土化的認知）；《戀戀風塵》記述的是七○年代初台灣社會的轉型、鄉鎮文化與都會文明顯著的距離差異，適應的困難與成長的青澀並行不悖；《尼羅河女兒》則以誠實的眼光，檢討一個沉淪、腐敗的八○年代都市，以及生活其中的青少年的虛無、悲觀，和缺乏未來理想。

四十年政治神話的癥結

這種記述的企圖到了《悲情城市》更加明確。一九四五年到一九四九年的台灣歷史，對台灣的未來有決定性的影響。侯孝賢這次溯源時間長河，直追台灣四十年來政治神話結構之癥結。《悲情城市》全片的重點即在述說台灣自日本政治／文化統治下，如何全面轉為中國國民黨的天下，而這個結構又和台灣歷史上一直頻換統治者（葡萄牙、西班牙、滿清）的複雜傳承隱隱呼應。換句話說，二二八事件只是本片的背景，真正的議題應該是台灣「身分認同」這個問題。一個頻換統治者的地區，本來就會在政治、社會、文化，甚至民族層面上，產生若干認同的危機及矛盾。《悲情城市》自始至終即盯緊統治者轉換替代的過程，以蒼涼的筆調、多重敍述

的觀點，追索國民黨的全面得勝——新的政治掛
鉤勢力興起，舊的村里勢力消退，知識分子對祖
國（中國）的憧憬和浪漫理想，也逐漸褪色為破
碎的理念和絕望、壓抑的夢魘。

在結構上，侯孝賢對這種殖民轉化的過程，
採取了多重敘事策略。劇情、對白、音樂／歌
曲、視覺、象徵上，處處闡釋國民黨之替代日本
的過程，並且暗含反諷及宿命腔調。打電影一開
始，「光明」、「祖國」、「再生」，便借著台
灣光復、婦女生產、停電復電做多重象徵交錯，
構織成一片新生命的樂觀、理想、歡慶的氣息。
天皇的投降廣播，光明來時生下的孩子，擁抱祖
國的店名「小上海」（諷刺的是，林家後來受到
上海人最大的迫害），新找到的工作，對未來的
憧憬（寬美上山的旁白：「想到日後能夠每天看
到這麼美的景色，心裡有一種幸福的感覺。」）
凡此種種，都賦予台灣的再生（重回祖國）一片
美麗光明的慶賀和期待。

這種光明、浪漫的節慶氣氛，不久就被紛來

《悲情城市》在威尼斯電影節獲獎，所有主創在威尼斯碼頭上開心合影。
首排右起：侯孝賢、張華坤、高捷；後排右起：朱天文、邱復生、海倫、吳念真、焦雄屏、廖慶松。

沓至的死亡和傷痛逐一破壞，及至片尾墜入悲情的昏暗空間，小上海酒家內空鏡頭，昏黑幽暗的室內光，濃艷五彩的鑲嵌玻璃。一種壓抑、狹窄、不開展的感覺，對比了電影開首的光亮、自由與浪漫。一個家庭，在統治者的替換過程中，犧牲了兩個兄弟的生命（文雄被上海人槍殺，文清被國民黨逮捕），一個兄弟的良知（文良被國民黨打成白痴）。剩下來的老弱婦孺，將忍氣吞聲地賴活下去。

在如此的結構體中，《悲情城市》甚少顯出片面主觀的單向思想，複雜的意義經常迴盪在中國／台灣／日本的意象中。舉例來說：片中的日人小川校長及女兒靜子，在投降不久後被遣送回日本。但是這個倔強的老人卻抗拒遣送的事實，堅持要去南部看已死去的朋友。他的女兒靜子也在抱歉及告別聲中，將自己（及陣亡哥哥）最心愛的和服和竹劍留給台灣朋友。這一段的處理，充分說明了創作者對人的寬容與了解，雖然家中的二哥被日本人徵兵戰死於南洋，雖然國籍及政治變化將使日本與台灣成為對立，但是就人與人的關係而言，仍是超越國籍及政治的。小川校長和靜子對台灣的依戀，讓我們同時也看到日本人的悲劇（小川的神智不清，靜子的割捨愛情）。在歡慶台灣人回歸祖國的懷抱同時，侯孝賢並未犧牲日本。對人複雜面的了解，取代了對日單面的譴責，而寬榮、靜子間惆悵、尷尬的愛情，必須因為政治的變化而結束。

日本人的影響在消退，中國的影響正在增強。在知識分子詼諧的中日國旗談話之後，飯店外面響起《流亡三部曲》的歌聲，知識分子立即起身應和，窗戶打開，外面一片蒼茫暮色，「哪年？哪月？才能夠回到我那可愛的故鄉……」知識分子對祖國的遙想是如此浪漫而模糊，歌聲延至下一個同樣蒼茫幽渺海港山景的空鏡頭，卻忍不住以隱隱響起的雷鳴預示這種幻想的不可靠。風雨欲來，寬美收下曬在衣繩上的衣服，文良也因為想起在中國大陸的遭遇（為日本人在上海做通譯，戰後當作漢奸被捕，受盡凌遲折磨後返台），恢復神智後流下一行淚來。

這一段處理進一步載明大陸／台灣關係的複雜性。曾是這樣對祖國懷有厚望的知識分子，將是後來奮力抵

抗國民黨的社會主義理想分子；台灣人的命運永遠操縱在別人手中：「當初也是清朝將我們賣掉的，馬關條約有誰問過我們台灣人願不願意？」知識分子老吳這麼說。可是揹負著歷史錯誤的台灣人，竟然被當成「奴化」的漢奸治罪。一步一步，由民間到官方，國民黨悍然取得全面控制權。與國民黨有關係的上海幫，利用政治勢力剷除了地方角頭，官方的陳儀也以鎮壓、安撫的方式，逮捕大批不滿的知識分子。由是，當文清送交血書：「你們要尊嚴的活，父親無罪。」寡婦捧著血書啜泣時，〈春花望露〉的歌聲響起。〈春花望露〉本是台灣婦人哀怨丈夫出征南洋不歸的心曲，此處卻被巧妙地運用來怨懟國民黨，寡婦的哀號，曾是日本人的侵略野心造成，現在，卻成了國民黨鞏固權力的犧牲品。

後設的「歷史」陳述觀念

這種複雜的處理方式，在《悲情城市》片段中處處可見。「歷史」在這裡成了多重辯證的敘事，透過文字、聽覺、視覺，歷史的陳述與作者／觀眾產生了複雜的創作／閱讀關係。其實，所謂「歷史」本身也是一種透過語言（文字）的敘事，多少受制於文化、意識型態和文學類型。《悲情城市》的記述歷史約略分三個層次：

一、文字的本文（text）：電影中出現大量的疊印或插入字幕。其中，有首尾疊印在畫面上的歷史「客觀性」文字，如「一九四五年八月十五日，日本天皇宣布無條件投降，台灣脫離日本統治五十一年」及「一九四九年十二月，大陸易守，國民政府遷台，定臨時首都於台北」；也有整段的詩話：「同運的櫻花，儘管飛揚地去吧，我隨後就到。」或者〈羅蕾萊〉的古老神話：更有多段完全無主詞的對話（主要是文清與朋友的筆談）。

這些文字的運用，不僅增加了敘事的多義性（比如〈羅蕾萊〉是敘事中的敘事），也因為多段文字欠缺「主詞」（我、你等），在修辭學上即將觀眾納入一種主觀的代入心境。問題是，在高達等法國新浪潮運動大

將的作品中，文字插入亦是常用的手法，目的在疏離投入的認同情感，並增加電影化與文學性的辯證關係。《悲情城市》的文字運用卻更常與中國詩詞及移情作用結合（或如蔣勳在某次演講中所提及，自南宋之後，畫中便常讓出空白給文字，是詩畫並列的傳統），在視覺為主的敘事結構中，又適當扮演了切斷好萊塢連接性語言的「現代」功能。

二、聽覺的本文：這部分主要以寬美的日記、靜子的敘說，以及阿雪的信函為大宗。三個女子擔任了聲音的敘事者，也是整個家族背後調和、延續的精神力量所在。它們的存在，不僅擴展了本片多重的敘述觀點，也指引了在父權社會下欠缺發言權女性的內心獨立聲音。女性事實上在侯孝賢的其他電影中也受到相當尊重，在中國電影史上，我們甚少看到創作者對女性在傳統社會的壓抑委屈，有如是深切的了解及同情。

女性的敘述在聲音上，也採取較為抒情的策略。寬美的敘事雖為日記體，風格卻傾向詩話的內心獨白，以敘景來說傳。好像電影開始不久，寬美乘轎上山，旁白云：「山上已經有秋天的涼意，沿路風景很好，想到日後能夠每天看到這麼美的景色，心裡有一種幸福的感覺。」末了，在寫給阿雪的信中，她再度以描述「景」的方式，敘述她的心境：「九份開始轉涼了，芒花開了，滿山白濛濛，像雪。」

這種將自己主觀心理投射到外在客觀世界，充分使情景交融的做法，是中國詩詞傳統中物我同一「以我觀物，故物皆著我色彩」。藉著客體，隱藏作者之主觀於客體事物，也避免過分淺白的情感表達方式。

另外，靜子的敘式更使聲音／畫面產生對位及不對位的多種張力，此點容後再述。

三、視覺的本文：電影中的主角文清是一個口不能言、耳不能聽的聾啞人（多少是台灣人受壓抑的隱喻）。在這種先天不足狀況下，他卻是專業照相師，主要以照片記錄下瞬間的歷史，也以一種更為內省的方式審視歷史。

電影依此提出對影像的歷史複雜意義探討。不時出現的照片、底片，以及修改負片的動作，都反映

（reflect）出對媒體自覺性的思考。至於片尾文清自攝全家福照片，在一片繁花、富庶（壁爐、沙發）的虛假背景中，卻記下與虛像完全相反的現實淒苦——即將被捕的家庭分隔悲劇，其中承載的情感及反諷，為全片畫下幻滅（影像上、歷史上、政治理想上、家庭親情上）的句點，也成為全片最重要的象喻。

此外，由於在片段的戲劇結構中混入部分史實資料，如片中的林老師是影射鍾理和的哥哥鍾浩東，唐山何記者是影射當時《大公報》的記者何康，黑社會的偽鈔事件，陳儀的廣播全文，以及「生離祖國，死歸祖國，死生天命，無想無念」字句，俱從記載真實資料得出，也使得觀眾與本文產生複雜的閱讀關係：歷史、回憶、戲劇性、真實性混為一談，虛實之間呈現一種新的觀影經驗。

向觀眾敏感度挑戰的形式：聲音

長鏡頭美學，重新調整景框的空間技巧（reframing），大段省略的跳接式剪接，空間縱深的層次，宛似音樂母題的重複構圖鏡位，具傳統詩話品質的鏡頭特性，聲音的暗喻／剪接／連場運用，語言及配樂歌曲的政治喻意，對抗好萊塢美學（continuity）的段落化結構，以及粗觀欠缺劇情意義（diegesis）的表面處理，都是《悲情城市》至今凌越絕大部分台灣片的形式技巧。

這些技巧是習於好萊塢那一套美學，以及對電影語言不熟悉的者很容易忽略及誤解的（據說金馬獎評審中有位雄辯滔滔的「學者」，不停攻擊這部電影連基本的技術都不合格，這種言論傳到外間，實在令人引為笑談，也深深懷疑電影教育在台灣的正確功能）。《悲情城市》的美學及敘事方式，事實上，極度擴展了電影的聯想、喻意潛力，也向習於懶惰等待訊息的觀眾提出觀影的挑戰。觀眾在這部電影中，必須主動找尋訊息，重新構築意義。倘使認定有所謂「標準化」語言，當是自絕於電影形式的潛力。

光說電影聲音技巧的運用，其複雜及歧異性可能是國片中僅見。日語、台語、國語、上海話、廣東話五種

語言，透過完整的同步錄音技巧，詳細傳摹高度的真實性。同時，語言之分歧、欠缺統一也見證全片複雜性政治背景，以及無法溝通的文化差異。

配樂、歌曲、戲曲也同樣強化政治分歧的主題，並主動濃縮成為製造意義（反諷、對比、敘情、載道）的媒介。除了前述的〈流亡三部曲〉及〈春花望露〉二歌的複雜文義外，靜子臨行在稍微過度曝光的教室畫面中，彈著風琴與孩子們同唱〈紅蜻蜓〉（日本流行於台灣的兒歌），其純淨率真的氣氛，配上寬榮住旁凝視的表情，述說著一段為政治犧牲性的惆悵情感；文清在獄中送獄友吳繼文「出庭」時，獄友集體莊嚴地唱著〈幌馬車之歌〉。這是當時流行於台灣的日文送行歌曲，大意是看著朋友乘著幌馬車，在石板路上漸漸遠去，一別成為永恆。選擇這條歌曲除了顯示兩位獄友將一去不返外，也勘照出知識分子對國民政府的失望及幻滅（從前面用國語唱〈九一八〉的祖國情結，轉換為日語，此段是根據藍博洲的《幌馬車之歌》短篇小說而來）。

此外，文清童年著迷的野台子弟戲，外省人自娛時聽的外江戲（在上海人勾結官方陷害文良後，在酒家聽的恰是《拷紅》）；知識分子全面受挫，傷殘遁逃後所聽到是哀怨民謠（此段甚至讓文雄怒砸胡琴，顯示他輕率衝動以致不慎被上海幫槍殺的悲劇性格），都是環境描述以及情緒推展上異常適切。

至於最精彩的處理應屬〈羅蕾萊之歌〉段落了。一群知識分子正以激進讖諷的態度批判政府（物價飛騰、工資不漲、國家遲早出事、台灣人哪天才能出頭天？），鏡頭一轉，卻完全變成另一種浪漫淒迷的氣氛…文清及寬美在聽〈羅蕾萊之歌〉，並互述古老德國傳說的宿命浪漫。電影至此突然轉至敘事中之敘事，大段描寫船夫聽到優美歌聲，看到美麗女妖，在沉醉中寧願撞礁，「舟覆人亡」。看似不相關的故事，卻替喻式地解釋了左派知識分子的極度浪漫為理想不惜犧牲的色彩。同時，文清由聽歌一事轉為回憶自己童年「八歲以前有聲音，記得羊叫，卻不幸墜樹耳聾」，一旁由寬美眼角的濕潤來含蓄描繪兩人的感情（畫面更複雜地切到子弟戲及私塾幼童）。

這段不僅以浪漫的意旨貫穿，並且對比出激烈及寬諒的情緒，又以音樂劃分著複雜的敘事結構。此外，知識分子聆聽西洋歌曲（以及二哥文森好聽貝多芬的事實），也是從日本文化襲來的精緻品味傳統。

音樂、語言、聲效也都卷舒自由地負擔著鏡頭連續的功能。許多場戲中，聲音直接由上個鏡頭延續至下個鏡頭，既填補了省略的時空（如文清在牢房中聽到牢友關鐵門、遠行的腳步聲、再聽到兩聲槍聲，但事實上，時間已經轉換），又濃縮了戲劇的張力。片尾聲音、畫面的不對位處理，更以畫面先行（flash forward）的方式，預示著主角未來的逮捕厄運。

畫面的鏡位重複（上山／下山；醫院的室內外對比），也摻雜帶有相當音樂性。其母題式的間歇出現，將整體納爲具音樂性的結構，而山景海港等富節奏性的空鏡頭，更平整韻雅點綴其中，宛如詩中之格律。

畫外音的使用，更是侯孝賢一貫截捕長鏡頭、增加空間想像力的技巧。從《童年往事》、《戀戀風塵》、《尼羅河女兒》到《悲情城市》，侯孝賢對畫外音的使用日趨嫻熟穩妥。諸如陳儀廣播聲疊於空鏡頭上所造成的恐怖效果；或是軍隊夜捕文良，用畫外音代替真正的逮捕行動，都是畫外音成功的例子。

長鏡頭／空間／結構

長鏡頭常常被侯孝賢自己解釋爲「因爲台灣電影界職業演員太少，以及拍攝場景之不足而發展出的美學」。這種說法曾被剪接師廖慶松指爲「過於謙虛」。誠如廖君所言，長鏡頭是非常困難的美學技巧，若非有飽滿的情緒，或豐富的文義張力，長鏡頭很可能流於沉悶而冗長的美學裝飾（台灣若干新電影即有此問題）。

《悲情城市》中的長鏡頭非常普遍，但是畫面內甚少令人感覺單向貧乏，主要是其大量輔以人物出入鏡、重新劃分空間關係的reframing，以及經營縱深及畫內外音的對比技巧。醫院室內外的情況動作，「小上海」酒家裡窗櫺隔間的不同構圖及層次，都醞釀出豐富的稠疊畫面意義，也產生多重畫面焦點。

在結構上，某些剪接的飛躍理念，更賦予此片如詩般的節奏、格律和濃縮意象。舉例來說，如前所述，本片若干文字的運用，直接省略主詞，呼應中國詩詞的傳統特性。這種運用方法，在鏡頭屬性上也相對存在。許多鏡頭我們分不清它是主觀想像（尤其不明是「誰的主觀鏡頭？」），是客觀敘述。舉例來說，寬榮初帶林老師、何記者來看文清，文清以筆談方式詢問寬榮有關小川校長的情況，寬榮寫道：「小川校長晨發病，固執要出門，注射後已平靜，靜子小姐甚憂傷。」可是我們看到的畫面，是靜子站在山道旁。我們難以確知這個鏡頭是客觀的敘述？是寬榮的回憶？是文清的想像？還是靜子的敘述影像（這個鏡頭一半時，靜子旁白的聲音揚起）。

諸如此種屬性不確定的鏡頭相當多，由於上下文義的糾纏不清，常予人斷裂分散的意象。然而這種非依邏輯劇情的鏡頭組合方式，在中國詩詞中亦不乏傳統。如馬致遠的〈天淨沙‧秋思〉：

　　枯藤、老樹、昏鴉，

　　小橋、流水、人家，

　　古道、西風、瘦馬，

　　夕陽西下，斷腸人在天涯。

分散而不明屬性的意象，在最後一個畫面出現時，整個由氣氛統攝起來，其斷裂的蒙太奇效果，與《悲情城市》意象乍看無甚關聯，實在有機運作的處理，有異曲同工之妙。

綜此而看，《悲情城市》表面省略、插入、分散意象、音畫對位／不對位的形式格局，雖有意識地叛離好萊塢規格語言、點染著相當「現代化」本文的進步聲調。但是，另一方面，其形式若干風格，明白指向中國文學／藝術傳統，又不脫中國既有的民族性，堪稱融匯傳統及現代於一爐的創新作品。

《悲情城市》運用傳統的方式尚有許多，包括用生死交替的儀式（出生、死亡、再生、婚葬儀式、年節慶

《悲情城市》參加多倫多電影節，右起阿薩亞斯、貝瑞尼斯、侯孝賢、余為彥、焦雄屏、舒琪、朱天文。

禮），大自然的四季輪迴，象徵中國人頑固綿延的生命力；或者藉吃飯、睡覺等日常生活細節，點出中國人壓抑安命的生命力量，以及用飯桌位置顯現父權的交迭關係。

在長期受錄影帶侵襲及粗製濫拍電影的低迷艱滯工業界中，我們欣慰有這樣作品的誕生。「新電影」並未像某些有心人指責的「已經死亡」，反而，獨立藝術家飛躍的發展，證明了這個運動長足的影響。

《悲情城市》讓我們對台灣的創作者放了心，令人擔憂的反是評論界的參差不齊。某些保守僵硬的影評人，仍堅持以好萊塢美學的專業分工觀念，妄論此片為「技術不足，沉悶偷懶」。也有些囿於盧卡奇寫實典型理論的作者，不斷分辨「二二八事變」在此片中的代表性。香港影評人李焯桃據此在香港《信報》上撰文批評台灣影評人水準差，而金馬獎的荒謬結果也令多位國際影展負責人愕然。

在國際上各處贏得讚譽尊重的侯孝賢，也許並不特別需要國內的鼓勵。但是，對這樣的創作者，近來報端上卻呈現一面倒的奇蹟，甚至侮蔑人格式地稱之為「與國民黨掛鈎」。所幸，「中時晚報電影獎」的所有評審，對此片都有一致的尊敬。本想頒之以「最高榮譽獎」，後來斟酌再三，才協議以「最佳影片」及「最佳導演」表達我們對導演及全體工作人員高度的敬意。（「試賦台灣史詩──《悲情城市》」原載於

《中時晚報》，一九八九年十二月十六～十七日）

與侯孝賢對話

縱浪大化中，不悲亦不喜——《戲夢人生》

問：為什麼想拍一部有關李天祿的電影？

答：拍《戀戀風塵》時有人將他推薦給我，我們合作愉快，因為他《戀戀風塵》篇幅改動很多。之後，我每部片子都有他，他是我的好朋友，我的阿公。

李天祿是不折不扣的傳統人物，他的一生和戲曲分不開。他不是自覺性的藝術家——會分析堅持改變傳統戲曲的，他其實是全面接收，所以在他身上完整保留傳統戲曲的價值觀。

什麼是傳統戲曲的價值觀？這是中國儒道佛合流產生的中國思想價值體系，透過平劇、地方戲、布袋戲等傳統劇場而流傳於民間，與生活結合在一起。我感覺這裡面有一種夢，一直想去探索，是一種對中國傳統魂縈夢牽的感覺，而在李天祿身上可以印證到，像忠孝節義的觀念，中國人表達情感的方法等等。

李天祿的一生經營便是一齣豐富的戲，但拍紀錄片太耗時了，所以我拍劇情片。

問：你的電影一直在記錄台灣的歷史及生活，這是有意識的企圖，還是一種偶然？

答：我在台灣四十多年，但一直到拍《悲情城市》才對台灣歷史有所認識，那時讀了許多有關台灣的史書，才自覺地想往這方面探索。

其實我拍片的過程，即是我學習和認識歷史、生活、人的過程。《戲夢人生》是我探索學習之報告，也是我的台灣三部曲的第一部，時間是日據到日本投降。第二部是《從前從前有個浦島太郎》【註三】時間是現代，拍一個「二·二八」事變被關的政治犯，在台灣八〇年代解嚴時放出來，面臨一個完全陌生、物質的社會。這

是用日本神話浦島太郎，講述一個漁夫救了一隻海龜，因而被龍王邀至龍宮歡慶一日。未料龍宮一日等於地上

六十年，漁夫回家發現家鄉面目全非，我想借這個寓言講述政治犯的心情。

我早就想拍李天祿，因為我覺得他保留了很多中國傳統，他像一個古老中國的活字典，我拍他就好像常常

翻這本小字典。

李天祿和我們這一代很不相同。他處的那個時代沒有現代人那麼多分析、挫折、陰暗、痛苦。他們是遇到

困難就去解決，充滿力氣和陽剛力量，但有彈性而原則強。生離死別，人際關係，對他們而言，都是直接面

對，不像現代人那麼脆弱。簡單地說，在李天祿身上，我看到中國人的自信、力氣和曠達，對成功、金錢沒那

麼大企圖心，一切都是為了生活和生存。

不過，這些東西在現代台灣中都失落了。中國人在清末之後，民族自信心已全部喪失，「五四」運動，雖

有好的影響，但另一方面卻造成以西方為唯一標準，對傳統採取拒絕的態度。

台灣承襲五○年日據的影響，經過朝鮮戰爭，與美國靠近，文化上又受到美國侵襲。我覺得我們這一代有

責任感將傳統美的東西留下來，用我們這個時代的表達工具，用我們的角度去傳遞。那麼下個時代才會有人接

觸，傳統美的好的東西才會留下來！

（筆者按）侯孝賢的作品加起來是一部台灣文化史，過去也許是不自覺的，現在絕對是有意識的。他的

「台灣三部曲」中，《戲夢人生》記錄了日據時代，《悲情城市》是光復初到「二‧二八」事件，下部《從前

從前有個浦島太郎》則將焦點放在「二‧二八」政治犯出獄後見到的現代台北──過去的《童年往事》、《戀

戀風塵》、《風櫃來的人》、《冬冬的假期》、《尼羅河女兒》則攏總囊括了「二‧二八」政治犯在獄中未及

得見的四十年台灣點點滴滴。

但是電影到底是電影，它不是史書，所以不會斤斤計較其概括及典型性，更不會孜孜矻矻於年代及事件。侯孝賢的出發點在人，很明顯是冀望從人的角度看每個階段不同的人生狀態。與《悲情城市》比起來，《悲》片針對的是家庭，《戲夢人生》是個人。《悲情城市》把歷史定位於一個較激烈的政治時空（「二‧二八」），在這個環境中看台灣人（如知識分子、流氓、家庭主婦）面臨的處境。《戲夢人生》則把時間擴展成三分之一個世紀，講述日據時代一個普通老百姓的生活。其中除了日本投降之外，不見得有什麼驚天動地的起伏事件。

那麼拍一個尋常老百姓的人生有什麼重要？記錄李天祿對侯孝賢個人為什麼這麼不尋常？這裡面牽涉的問題便是「中國」。歷史之所以對現代有意義，完全在於它與當今社會的關聯。如果說侯孝賢拍《悲情城市》是為了在當時恢復作為台灣人的尊嚴，以及禮讚台灣人在委屈挫折下綿延不絕的力量，《戲夢人生》則是他在一位老戲人身上尋找舊中國、舊傳統那種根深柢固存在中國人生活裡的價值觀念。

簡單地說，在這個物慾橫流、權勢金錢掛帥的時代裡，侯孝賢反而浪漫地謳歌「老氣」，以及一種純樸的生活態度。這當然就使他好像唐吉訶德，虛奉著我們逐漸式微的傳統文化，向巨大的工商社會／西方產業革命轟立的價值風車挑戰。

這個潛伏在《戲夢人生》下面的訊息，使李天祿的生平重要起來。因為在他的前半生裡，我們看到的是一個平凡老百姓（他成為「國寶級」還是近十年的事）的真實生活。那是超越國籍、省籍，以及意識型態中形而上爭辯的社會，也直見中國幾千年老百姓的生活型態。

問：為什麼採取李天祿直接對攝影機說話的方式？

答：李天祿一輩子都在演戲，京劇、歌仔戲、布袋戲都在行，說話精彩，如果他不進來自己說，電影不過癮。

我們先有了李天祿的一生傳記，處理成劇本，然後在現場拍一段戲，再由李天祿自己說一遍。這個過程很有趣，他說的往往和我拍的不一樣，這裡面就有一種對照。阿公記性很好，但常常一說十分鐘，一千呎跑光了還沒有說到重點。我大概保留了三分之一他的說話。

所以電影其實有三個觀點。一個是李天祿的，一個中間穿插的戲曲（其中包括平劇、歌仔戲、布袋戲，以及日本宣傳劇）所呈現的那種直接的中國傳統價值觀。

這過程我感到很開心，因為我一直在成長，並且一直在印證我對傳統中國社會的想法。我的焦點越來越清楚，越來越知道自己在探索一種中國人生活的態度，發生很大的感動。以前看古書看不懂，現在讀《聊齋》這類書覺得裡面趣味盎然，因為從李天祿身上我已經了解中國幾千年來人是怎麼過活的。

（筆者按）如果寫實理論大師巴贊在世，一定會驚異於《戲夢人生》所呈現的電影真實力量。《戲夢》一片毫無困難地開創了紀錄片和劇情片中間的新領域，在電影史上獨樹一幟。它既不是純粹的紀錄片，也不是純粹的劇情片，它以三個觀點交叉呈現李天祿的前半生，一是李天祿直接對攝影機回憶，一是侯孝賢重現（represent）李的生活片段，一是整段的戲曲（包括平劇、歌仔戲、布袋戲、日本宣傳劇）。三個觀點彼此印證映照，時有關聯，時又互不相干，甚至有些矛盾。

這種觀點的重複／對比，其實直指藝術「虛構」的本質，使《戲夢人生》的後設電影特質如《悲情城市》一般躍至前景。人生如戲，戲即人生，任何一個事件片段經過影像重建，旁白敘述，真實人物現身幾種不同的文本來構築，其間的張力，對位或不對位，在在令人咀嚼其對應關係。

李的生活片段，一是整段的戲曲

這種具前瞻性的藝術理念，也是對紀錄客體的極度尊重。它沒有預設任何意識型態立場，反而以一種接近文學家沈從文式的客觀深情，靜靜翻閱一段段已經快灰飛煙滅的記憶。

問：李天祿一生這麼長的經歷，你是怎麼濃縮在電影中的？我們注意到你這次的省略更多。

答：的確，電影長兩小時二十二分鐘，但前後延續了三十多年的背景，怎麼結構是個難題。我的拍法是分三個階段。第一個階段是劇本階段，將所有背景包括邊緣人物的關係都搞得一清二楚。第二階段便是實際去拍，因為客觀環境無法盡如人意，有的東西便拍不到，可能與原先設計的有所不同。我三個月在大陸，堅持不看毛片，等全部殺青了，我再拋棄掉所有的想法，重新看我們拍好的材料。我認為此時所有的素材已有了自己的生命，我讓客體直接對我「說話」，捨棄掉很多拍得不好的部分，找出新的結構及邏輯。

結構怎麼誕生呢？我一直思考。後來從我自己家中找到答案。那時我女兒正值青春反抗時期，每天早晨我都被她和她母親的爭吵聲吵醒。但一方面我有個朋友，她有個四歲的女兒，成日黏著母親，母親去哪就跟到哪，連上廁所也不例外。我於是回想到女兒小時候有這個階段。那麼四歲和十四歲各取一個段落，中間統統省略，還是很清楚的。

問題是，這個段落必須很豐厚，很飽滿傳神。就像浸油的繩子，雖然只取一段，但還是要整條繩子都浸進去，這就是「片段呈現全部」。我這樣結構方法，很像古老的戲曲。它沒有交代很清楚，只直接給你個情境，只看你如何掌握而已。但這種形式，端看你如何掌握準確，其實可以白由飛躍，不須要像西方戲劇那樣研究起承轉合、伏筆、鋪排等等，反而直截了當。

這裡我受到高達《斷了氣》的影響，而那種自由結構的方式，只要氣氛張力掌握準確，其實可以白由飛躍，不受傳統觀念限制。

我是一直到這部電影拍完，才完全擺脫了戲劇的束縛，達到一種自由。這就像中國人畫梅花，他不用畫整棵樹，只撿一枝來畫，未來要出來的反而像「留白」一樣，是具象及情感的延伸，要觀眾自己發揮想像力，共同參與觀賞／詮釋過程。

拍《戲夢人生》也與《悲情城市》不同，《悲情城市》仍有虛構的成分，有戲劇的成分、象徵用法等，比

如人為的區隔知識分子、流氓等等。但《戲夢人生》更親近人，角色也不像《悲》那麼多！

說得《戲夢人生》複雜了，其實我只是在結構中期發散出一種奇怪的朦朧效果，是一種境界，是希望帶領觀眾進入一個自我奇想的狀態，直接面對情感及困擾，有一種共鳴及洗滌作用。

這種結構法初期帶給廖慶松（剪接師）很大的困擾。我跟他說，就像頂上有朵雲，飄過就過了。可是他仍強調《悲情》的氣韻剪接法，兩人溝通了好久，我等他領悟等了兩個月。我的結構是中間有個奇怪的銜接力量，它不是戲劇的張力，而是情感，是對中國人的關心，對生活的感激。廖慶松兩個月通了以後，剪得就很順，可是我們沒有時間回頭修前面了！

問：你這種形式會不會擔心觀眾不能接受？

答：我一直尋找中國人表達情緒的方式及形式。中國人表達情感是含蓄和迂迴的。像我太太，我買一隻錶送她，她說：「多少錢？」我說：「四萬塊。」她聽到了罵我：「神經病！」但是馬上跑進廚房，燒了一桌好菜給我吃，這就是中國人表達情感的方法。

我覺得我電影很像自己，當我說話或我交朋友，對方能接受多少，完全看他自己。

拍《戲夢人生》收穫最大的是我自己，我仍在探索當中，未來必能找到中國人都能接受的樣式，要像戲曲那樣，長久而有效地影響、傳達好的價值體系。至於現階段，我只是引導觀眾進入一種情境，希望他能自己湧現對自己或對人生的看法，由銀幕上反射的轉為思考人生的態度。

（筆者按）幾乎已成規律般，侯孝賢每出一部作品，都會使觀眾錯愕一陣。他的新美學、新領悟，往往打破了觀眾習以接受的戲劇法則。因為不習慣，或者尚未適應電影的新節奏、規律，不少人會產生疏離／不耐煩

的情緒。這使侯孝賢電影反應呈兩極端，電影文化菁英或沒有負擔的老百姓往往十分自得，反而是中產階級的都市知識分子以及喜歡在電影中印證書本意識型態理論者，最容易喪失位置及定位。

我們一般熟知的西方戲劇理論及原則，包括情節、高潮、衝突矛盾的製造，劇情的鋪陳及伏筆延展等，幾乎已一股腦被侯孝賢拋棄。他自己也坦承，在《悲情城市》中仍殘存了虛構的影子，所以故事、象徵、寓言等，仍組成了綿密複雜多義的文本，其語言的密度相當可觀。可是《戲夢人生》又向前一步，走向更純粹的電影（西方的訪問者不斷與他提布烈松、史特勞普等人的手法）。由於戲味淡，其美學的問題很難說得清，而觀賞過程的本身更難用文字詳述。

比方說，它的省略結構完全與西方美學相對。它永遠使觀眾在開始時不明所以，到旁白或李天祿訪問畫面時才豁然開朗，追溯到前面的片段的意義。舉例來說，電影的結尾從台灣民眾面對美軍轟炸的疏開，到全家染瘧疾的場面，完全便是採這種省略——倒敘的 disorient 結構。我們先看林強飾的阿祿一家吃飯，中途燈熄警報響。下一場戲，日本人川上向阿祿辭行，然後，沒有任何解釋及線索，兩個遠鏡看到阿祿一家挑著扁擔行走——完全不知目的何在？接下來的棺材店，看到丈人公染疾，半途李天祿的真實聲音才出現，解釋他一家人為避空襲而離開，到疏開地點才知日本已投降，買不到車票回家，在當地住下卻染瘧疾之事。

這種結構不像西方戲劇那樣焦點、劇情、時空集中，觀眾反而一路得追憶前場戲，不斷與整個觀影經驗對話，其所造成的負擔自然也使許多觀眾無法接受。

問：這次在《戲夢人生》中固定的鏡位和長鏡頭美學似乎比你以前的作品更徹底？

答：每個地區都有不同的表達形式。我是一次又一次拍片，更加清楚我的形式是如何來的。台灣並沒有很多專業演員，我一開始拍片時，喜歡找自己熟識的朋友和工作人員充當演員。由於他們沒有經驗，我必須把

戲裡的情境說得很清楚，並且找他熟悉的習慣或生活動作讓他「不必表演」，比如吃飯，或是午後懶散下抽一根菸等等。為了不讓這些非專業演員分心或有壓力，我會故意把攝影機拉得較遠，並且不多做攝影機運動。為此，我在每個場景必須找適當的角度，讓它能夠容納最多豐富的事與人。

由於這種選擇，我反而對被攝的客體產生最大的尊重，我的焦點必須清楚集中，讓演員進入某種狀態、某種空間。久而久之，我覺得這很過癮，因為我能展現對客體極度尊重的客觀美；換句話說，原本的限制反而給了我更大的空間，我更自由了。

有時角色離開了空間，我也不改鏡頭，所以銀幕上出現了空鏡頭。這裡我仍是用中國繪畫的留白觀念，空即是滿——人物出鏡了，或是畫外有未說明的空間，雖是虛的、想像的，但觀眾要和我一齊去完成。

我的長鏡頭現在有一種準確性，到了現場，我讓場景自己對我說話，這是一種本能，一種福氣，也不是創作者主觀的支配。在日本我和石刻家山田光照談，這點觀念是相通的，他雕刻前先看石頭，觀察到極度尊重，然後，幾筆依石頭原有的形態即刻劃出作品。客體自己是有生命的，創作者應順著客體而創作，將隱藏在客體中的美引導出來。

所以看起來工業界不健全、不專業的環境，反而因為欠缺及限制，變成我最大的自由。

問：你這次的燈光、景深處理也更明確。許多屋頂來的頂光，還有陰暗的室內景，中國古老屋舍的隔間也賦予不同層次的空間感。

答：屋頂有頂光，是依照中國古老南方房屋的結構。我在大陸外景地，一走進老房屋，就有中國古老屋舍小時的回憶。那種房間裡頭很黑暗、寂靜，有一種古老、寂寞、古董的感覺。

這種屋子都是屋頂採光，或有天井。我依這種方式處理，希望能呈現中國古老、沉鬱、稠密、濃厚的基

調，有久遠的歷史、傳統味道。在這種古老古舊的傳統後面，卻有強悍的生命力量，是一種濃稠的生命原型。

至於光線本身變成構圖的一部分，主要是我需要有個焦點，因為我經常是一景只有一個位置，我會一直用那個位置，用屋內的建築結構及光線組成構圖，遮蔽掉空間裡不需要的凌亂東西。

（筆者按）關於侯孝賢使用長鏡頭所產生的高度真實性，已是討論侯氏作品的老話題。寫實觀念源自對客體的極度尊重，用西方寫實理念而言，即用長鏡頭維持時空的完整性，不容任何主觀的操縱干擾其全面的呈現。

根據侯孝賢自己的說法，長鏡頭美學來自於台灣不專業的環境。但就《戲夢人生》創作方向的發展，侯孝賢的風格已不自覺向中國傳統美學靠攏，逐漸脫離以巴贊為主流的西方電影寫實觀念。侯孝賢一再強調「讓景及角色、空間自己向我說話」，完全符合古人論戲劇所說的「因事以造形，隨物而賦象」（孟稱舉，《古今名劇合選序》）的說法，重點是創作者不以主觀支配客體，讓客體自然展現的自由態度。

至於他在結構上的省略，畫外使用不說明的空間／聲音／事件，都符合傳統繪畫「留白」，以供觀眾想像／參與的境界，這是一種「境生於象外，有限中見出無限」的虛實相生手法。

他的燈光及建築所構成的空間構圖，也與宗白華所言，用空間組織、隔景、分景、借景方法，在觀眾心理上擴大空間的傳統園林美學相通。

侯孝賢應該沒有讀過宗白華或孟稱舉。他的領悟毋寧是反映了在他身上長久有的中國生活／審美觀，也是他長久沉浸在戲曲或受惠於李天祿的影響。

問：《霸王別姬》的張國榮角色為日本人唱堂會，出來被師兄張豐毅吐了一口唾沫，看不起他沒有民族意

識。戰後張國榮還因此受審，澄清他是否是漢奸。相比起來，李天祿在《戲夢人生》中為日本人演宣傳劇，似乎毫無問題，為什麼有這種分別？

答：中國在抗日中是被日本侵略，做漢奸問題當然嚴重，可是台灣是被割讓給日本的。在這五十年間，你不能期待台灣人每天勒緊褲帶不吃飯，天天去和日本人抗爭。李天祿是演戲的，以前這種行業在中國社會中是屬於下九流，他們會以生存、生計為優先考慮。

其實日據時代，台日關係非常曖昧，即使到現在還有很多人懷念日本人呢！我覺得中國人是很現實的，你對我好，我就對你好，五十年的割據，日本人在台的計畫、建設都很清楚，用泛政治眼光去看民族意識可能與當時的生活無關。

我拍電影是以人的角度出發，阿公這人我清楚，他的個性跟我很像，包袱沒有那麼重，不過做過分的宣傳他會拒絕。但反過來說，他的個性所交到的朋友其實不會利用他去做宣傳的。

日本人對台灣人的「皇民化」運動，其實是一步一步來的。姓日本姓，說日本話，一九三七年他們看出來中國戲曲所傳達的忠孝節義傳統觀念，根深柢固存在中國社會中，所以停止戲劇的演出。還好他們只統治了五十年，再長就難說了。

我感覺對台灣其實這四十年來西方文化影響更大，現在又加上香港，我們這一代幾乎完全被西方文化（或美國文化）制約，所以我才急於探索我們所喪失的傳統文化價值。

尤其我們現在處於膨脹的物質世界裡，一切都是塑膠和機器，與自然越離越遠，人都被各種慾望擺布，像布袋戲的木偶一樣，毫無自主的能力。不像李天祿那時那麼單純，只是直接自然的生存態度。

問：台灣新電影至今已發展近十年，作為新電影最重要的代表人物，請評估一下《戲夢人生》的意義。另

外，台灣與大陸電影這十年在國際上風起雲湧，你對這現象有何看法？

答：潮浪來來去去，台灣新電影現在只剩下少數幾人仍在拍電影。過去十年，新的年輕導演被我們綁住，侯孝賢變成了一個惡夢。所幸最近台灣出了一批新的導演，終於擺脫了我們說故事的方法，開展自己的形式空間。

《戲夢人生》是我創作的一個過程，它代表了我對我們喪失了的文化的一種深情。中國電影在過去這十年為什麼在國際上頗受重視，最重要是兩邊大環境都鬆動了。台灣一九八七年解嚴，思想開放，本土意識崛起。大陸雖然程度不同，但經濟開放也帶動了政治的變化。這就像春天的節氣到了，百花都要齊開。在現實下逼壓久了，不足不滿都借電影等形式宣洩出來。好象初生的嬰兒一樣，特別蓬勃有活力。

我相信未來十年，亞洲地區會以大陸為中心，形成一個可與好萊塢抗衡的新電影體系。（「縱浪大化中，不悲亦不喜──《戲夢人生》」原載於《中時晚報》副刊，後選入《台灣電影九○新新浪潮》一書，台北麥田二○○二年版）

悲情三部曲完結篇——《好男好女》

問：你在許多訪問中談到，《好男好女》是你的「悲情三部曲」第三部，請問為什麼？這個概念又從何而來？

答：《好男好女》的題材是根據白色恐怖時期間一批受難者真人真事改編。一九八七年台灣解嚴之後，禁忌解除，許多人得以做了很多田野採訪記錄，像藍博洲的《幌馬車之歌》等。從《悲情城市》到《戲夢人生》，我感覺有關台灣近代史常有白色恐怖，這部分我尚未能觸及。這好像出疹子一樣，一定要發完，所以我決定要拍白色恐怖。

本來《戲夢人生》完後，我是要拍《從前從前有個浦島太郎》（朱天心原著），說好年代公司投資的。不過我和年代公司的關係出了點問題，所以改拍《幌馬車之歌》，蔣碧玉、鐘皓東、陳明忠、李南鋒等五人的故事。

問：為什麼要採取現在、回憶及歷史戲中戲的交錯方法？

答：過去與現在交錯可以產生對比，主要是我對以前事情的感覺和角度。如果純粹拍白色恐怖那一段歷史過去的電影，我感覺意思不大。如果包括現代的觀點，一個戲中戲的導演看歷史，主角是我，就能對照過去及現代的觀點。所以我帶著演員及工作人員去和老一代的人談，我發現現在年輕人對他們太不了解了，他們很好奇問東問西，我想，如果當時有攝影機的話，就是最真實而精彩的紀錄片。這時我把戲中戲導演的角度改成演員的角度，透過這個角度，讓演員對那個時代有想像，也透露她自己的困境。這樣她自己的現在、過去和歷史交錯的感覺更近一點。

在過去四、五〇年代，具有大時代之氣氛，那時的人的高標理想，他們的熱情都散在資訊中，模糊了目標。我們常說，「典型在夙昔」，但那樣對現代人尚有強烈的影響。如果說我拍電影只展現以前，只會變成一個故事，會過去。但我提供一個對照，不是單純一個故事。我的看法是，時代會變，但人的本色一樣，生命力和熱情都一樣，只是目標不同了。

問：許多國外評論界人士都注意到你的對比是古典而工整的，兩代的人對愛情、親情、奮鬥目標，及至環境迫害，都是以對仗的連接方式出現……

答：是。我是說每個時代都會形成意識型態，每個人也無形中受時代的感染，不由自主被時代約束著他們的行爲模式，尤其是年輕人。

電影中白色恐怖的那批「老同學」，在一九四〇年代的日據時代，五個少年偷偷跑到大陸參加抗戰五年，戰後回到台灣，成立了地下黨。一九五〇年代韓戰爆發，美國發表白皮書承認台灣爲合法的中國政府，於是國民黨進行大規模的清共行動，導致他們的厄運。

電影中的現代，是一個演員的日記被偷，一直有人將她的日記傳眞進來，也有許多無頭不說話的電話。日記顯示了她的過去，至於她的現況是與姊夫不錯，造成與姊姊的衝突。

兩個年代相比，過去的人有理想、有目標、比較無私；現代人則回到比較動物本能性，講究情、色、官能，爭奪金錢利益，打壓別人。不過，兩代人的奮鬥精神力和生命力是一樣動人。

問：這就是你用《好男好女》爲片名的原因？

答：對。這觀念還牽涉到小說家鍾阿城。阿城有回說了一個故事，講甘肅這地方的風俗，以前由一地到另

一地助人割麥維生的麥客，常常會和農家的少女、媳婦、農婦私奔，兩人手牽手逃亡，農家會派人追。追到時挖一大坑洞，將兩人的手反綁，先將男人一腳踢下，再準備踢女的。如果此時女的回頭看一眼，表示已有悔意，就可將她拉回，原諒她的行為。但是通常這些女的都是義無反顧向下跳，接受活埋的命運，這就是「好男好女」！人的行為都受時代氣氛牽引，但是他們的本質，那些熱情和生命都是一樣處處動人。

問：再問一下形式處理的問題，《好男好女》的戲中戲部分是黑白，現實及過去的回憶則用彩色，能否談談它決定的基礎是什麼？

答：電影戲中戲即一九四○至一九五○年代，是透過排演的年輕演員的想像。對過去所想像，因為多半靠的是老照片或電影，所以採取黑白色調予以這種感覺。

現實生活是演員在排演，所以舞台意味濃厚。電影跟著這個演員的意識活動，她的過去是透過傳真進來的舊日記，強迫她回憶到幾年前她未當演員前的一段情。我的處理是記憶像「夢」一樣，焦點很清楚的，焦點旁邊的東西卻很模糊，有些特殊的樣子或表情會很突出，我一直實驗這種方式，不過不太成功。

電影的結構因為一直跟著演員的意識，過去現在一起走，在幾椿死亡之後，三個時分終於混在一起分不清楚。

問：電影的空間觀念使用也很特別。

答：空間的使用觀念跟我所說的片段呈現全部是一樣的。好像梁靜回憶她和阿威戀愛時的一場戲，我先拍他倆在鏡子前面調情，做愛時還不時偷看鏡中的自己，年輕人現在很多不都是覺得自己又美又帥，很自戀嗎？

接著我讓他們的生活藉著兩個空間表達，梁靜買了一個球燈回來，她去廁所卸妝，阿威來上廁所，兩人不

避諱的態度顯示他倆的親密關係。接著二人打扮得像動物般（戴假髮等）跳舞。

這三個空間的使用，既說明了他們的關係，也說了他們的個性行為，這是我說的片段和全部的美學方式。

問：你對白色恐怖的看法為何？

答：白色恐怖不像二二八，二二八事件的牽連者現在都平反了，總統還親自道歉。白色恐怖這批人因為他們對社會主義或共產主義的理想，在台灣社會上一直被壓抑，主要是因為台灣多年來的反共立場，所以很難在媒體上得到有力的申訴條件。

這批牽連的人大概在獄中關了十幾年到三十年不等，彼此很熟，成立了一個五○年代政治受難互助會，他們直到現在還相信社會主義，只是時代不對了，連他們的子女也無法理解他們的行為。他們成長過程中，一直被人追蹤，乃至要搬家、改姓，甚至以為父母真的是政治罪犯。

蔣碧玉今年一月十日的葬禮上，只有一些少數的「老同學」到場，她的去世並沒有引起廣大的迴響和注意，我感覺他們的事蹟在政治風氣下就要被人淡忘了。

問：共同探索人生，領悟歷史為什麼對你這麼重要？

答：人都不自覺受到時代氣氛及意識的影響，四、五○年代的年輕人都為國家民族奮不顧身，現在的年輕人仍是充滿熱情，但是摸不清方向，回到動物官能性範疇，什麼都是商品，人工化的名利、偶像，年輕人好像資訊發達，什麼都知道，可是什麼都只知道小小的訊息，但是無法跳脫來看，對人生、對人做思考。

有些人終生受這個影響無法脫困。有的有文學、藝術的歷練可以脫困解脫。我希望讓大家知道，每個時代都有價值和傳統，好壞也難定義，也不是我們能左右的。面對子女時，我們不該告訴他好壞，而是帶領他們進

電影／美學

問：我們談談這部電影美學吧？以前你的電影以不動的長鏡頭著名，這次好像動得比較多。另外，你是不是排斥特寫鏡頭，《戲夢人生》和《好男好女》幾乎都沒有特寫。

答：我以前的美學多半是直覺，現在則比較會考慮從時空本質出發，是一種不自覺到自覺的過程。關於長鏡頭，重點不是形式而是內容。台灣的環境不足，演員表演時，無法背長段台詞，表演中途也不能被干擾，所以我常常幫演員製造情景，找一些生活上的習慣，如吃飯、上廁所等等，讓他們從習慣的情景中自然表達。比如拍吃飯的戲，就是等到演員餓了，讓他們真正吃飯，這樣比較容易進入狀況。

我們和好萊塢不同，好萊塢可以將表達方式提到戲劇性的時空，他們有好的演員、好的技術，可以「以假替真」。我們呢，只能做真實的模仿，製造一種接近真實性的時空。我習慣於從現實中截取一個片段的表達方式，它是時空的重現，所以並不在乎是長鏡頭還是短鏡頭。

我的美學從來就是為表達內容，不會為風格而風格，為形式而形式。好像《戲夢人生》的故事多而長，於是我開始思索如何把這些長而多的故事組合在一起。如果採取片段呈現的方式，截取主人翁三歲、十歲幾個階段的年齡狀態，用平衡並列的方式，可以組合呈現出他的一生。不過李天祿故事說得比我拍得動聽多了，我拍不到他的味道。於是我乾脆把他說話的紀錄片段和戲劇性的情節剪在一起。

入一個空間，透過文字或其他方式，讓他們從原點思考事情，不要夾帶政治、商業這些其他目的。

就好像《好男好女》引了小津安二郎的《晚春》一段，我很喜歡《晚春》，很喜歡原節子，她就是好男好女。《晚春》及其他小津電影一樣，題材都大同小異，但對人生有一種態度，它提供的不是答案，而是反思，是日本人生活在那個時候的活動狀態，一種滋味，由原點反省自己，人活在世上是怎麼回事？

至於特寫，我也不是排斥。像《好男好女》我拍一個主角梁靜家中傳真機的特寫，剪接時看看個需要，就把它剪了。另外，特寫是分析性的，我不喜歡解剖性地看事情，我喜歡呈現情景而不是情節，希望展現片段的訊息，可以以片段呈現到背後的全部。

其實所謂的形式，是創作者透過它表達，每個創作者的國家、環境、背景都不同，形成創作者對人的態度，看世界的方法。每個創作者都應該找這些，即創作者這個人對人世界的想法，找到的過程也許不是很慢的，找到後再透過電影的形式演練一遍，是反省、整理自己對人、對世界的看法、角度。我每部電影就是當時對人生的領悟，是一直往前的。即使我將來不拍電影了，用文字表達也是一樣。

問：那麼現階段對人生的領悟用形式來表達又是什麼？

答：我很容易了解別人的立場，但是我長期習慣不干涉別人。所以你看我的電影多半是遠的景觀，很少特寫，這是一種遠的觀點。我討厭姿態，討厭用高的姿態憐憫別人，寧可用「菩薩低眉垂目」的悲憫角度。換句話說，我的同情是沒有姿態的，像《好男好女》我會了解那些角色的身不由己狀況，了解他們外在的行為是受到環境的牽引。

我對鏡頭的處理上也從不憐憫，有時明知多一個鏡頭，就會使活動邏輯更清楚，但我就不要加這個鏡頭。我也知道這些處理方式對西方觀眾很困難。因為他們思考方向和我們不同，他們敘事能力強，中國人則講究情感、含蓄，其他部分要別人自己去領會。說話曖昧而不直接，不喜歡邏輯、辯證、理由這些。

問：既然談到東西方美學觀念的不同，可否就你的美學立場來比較一下電影的表達？

答：中國人講究賦比興，賦是敘述的部分；比是象徵、對比；興則是相關又不相關的事。我小時因為好

玩，愛看小說，又沒有受過純粹的西方式教育，所以形成自己看事的方法。像我小時候常喜歡爬到縣長公館旁邊的芒果樹上偷吃。別的小孩是摘了幾顆便溜了。我不是，我是坐在樹上偷吃。吃芒果的時候，風聲、蟬聲，記憶中如像時間凝住了。回想起來，即是電影，是將時空凝在一起的感覺，而不是西方式那樣過去、現在、未來的直線順序敘事。

我處理歷史題材，也是把歷史當作與現在無差，像我現在拍電影，就好像兩千年前孔子與學生共同論述，是一種成長探索的過程，電影正是這個過程的紀錄。

這也與我的年齡習慣有關，我認識一個人，就想知道他的過去、他的家庭、他來自哪個區域，把周遭的人弄得清清楚楚。我對人、對歷史、對現在、對過去都是同一個態度，所以歷史好像就在眼前，創作時只是把每個人引導到適合他們的空間。

電影／環境

問：你得到過威尼斯金獅及坎城評審團兩項大獎，對你有無任何影響？

答：像我這種創作者，得了獎後空間反而比以前窄，而且寂寞。影展和市場有一定的生態，我很清楚在影展生存的一些條件，影展的人四處去尋找新鮮的材料，但當他決定參展時，很多事已經決定了。要在這種狀況下存活並不難，包括題材的選擇、明星／演員的調配等，但我不是這樣拍電影，我的電影不是為影展而拍，它們是我某段時間留下來的想法，我的人生、世界的態度，所以無法有固定的形式及內容。

在台灣拍片倒不是為影展，而是一定要有資金。我現在在日本有市場，還可以賣片給日本換資金，加上政府的輔導金拍片。否則我也可以抵押房子，預售唱片版權，向地下錢莊借貸拍戲。拍電影是花錢的事，影展使我們有多一點機會，可以一直走下去。如果有一天我無法拍了，我就會去寫東西，這是一個人可以完成的，因

為我無法停止我對人的好奇。

問：你是台灣新電影新浪潮的先驅之一，對於新浪潮的接續有何看法？

答：台灣新電影浪潮打上來，留得住的也不過是那麼幾個。新一代像我這種創作者，得面臨的環境比我們當時差，成本低，靠輔導金，市場難回收成本。還有他們的包袱不只是好萊塢，還有楊德昌、侯孝賢這些包袱！

我感覺新一代普遍都太功利講究事功，急著要出名。他們不應該走前人的路，而是應該以這一代的角度，摸索追尋屬於他們這一代的風格。新的浪潮能不能站住，就看他們自己了。

問：對於搖搖欲墜的電影業，你是什麼看法？

答：我目前仍有一些資源，我可以把這些資源分出去，讓某些人獨立起來。好像我幫助某些人購買錄音設備、成立剪接室，或購買攝影器材，幫助演員有成長討論切磋的空間，這些我都不要求回收。我希望大家獨立成長，形成一群人，造成一種新型態。他們分散在外面，就像一個小型製片廠分散開來。如果要成立製片廠，牽涉到好多經營管理，但是如果分散開來，大家就都能獨立生存擴大。我以前不是說八年後要開電影學院，其實就是同樣的意思。

紅藍宣言：侯孝賢和王家衛

我的坎城第一天全是看華人導演，因為王家衛拍了《我的藍莓夜》是競賽組的開幕電影，而侯孝賢拍了

《紅氣球》是「一種注目」單元的開幕電影。兩部都是華語導演的外國片，王家衛把香港愛情故事搬到了紐約、曼斐斯和內華達州（拉斯加斯的空曠沙漠）；侯孝賢把台灣的家庭生活搬到了巴黎。一個英文、一個法文，相互輝映著世界電影的全球化。

一個用藍色為片名，一個用紅色為片名，兩種實物意象，卻是相反的兩種生活態度及美學。《我的藍莓夜》英文片名看似固定的藍莓派的浪漫夜晚，實際上卻是似虛似幻一直移動的旅程，女主角諾拉‧瓊斯在相戀五年的男友劈腿分手後，不斷由一處漂泊到另一處找尋自己的身分（名字也由伊莉莎白換成暱稱的「麗茲」或「貝絲」），直到回到願傾聽她的「失戀物語」又提供她藍莓派夜宵的餐館老板裘德‧洛身旁，全劇抽象浪漫一如往昔。

《紅氣球》的英文片名是「紅氣球的旅程」，實際卻是巴黎不動如山的一對母子加上一個華籍裸姆的踏實生活。工作、上下學、搭地鐵、準備晚餐、睡覺，侯孝賢一絲不誇張地觀察在巴黎生活的實相。波瀾不驚，單調微調整的長鏡頭，長時間的對話及畫外音處理，簡單不複雜的兼職家庭主婦、幼齡小孩，和一個木無表情勤勉做事的兼職電影留學生。全劇寫實樸素一如往昔。

換句話說，你把諾拉‧瓊斯、裘德‧洛、納塔莉‧波曼、瑞秋‧懷茲換掉，《我的藍莓夜》仍是那拍過《重慶森林》、《2046》、《阿飛正傳》和《花樣年華》的王家衛。你把茱麗葉‧畢諾許和巴黎拿開，《紅氣球》也仍然是那拍過《珈琲時光》、《最好的時光》的侯孝賢。兩人創作方法不變，只是資金及拍攝地點、語言及演員國際化了，觀眾得自己在腦中替代一番。

《我的藍莓夜》是眾所矚目的王家衛英語片，法國的資金、美國及英國的卡司，著名的犯罪小說家卜洛克的劇本，諾拉‧瓊斯傳奇性的爵士歌聲，萊‧古德（Ry Cooder）傳奇性的配樂，六十六號公路傳奇性的景觀，使電影像拉了皮換了臉的美女。波曼的賭博高手充滿萬種風情，活脫脫是《阿飛正傳》風騷的劉嘉玲和

《2046》放蕩的章子怡翻版；懷茲一綹絲髮，由額頭掛下遮住半隻眼睛，苦澀煎熬也一如《阿飛正傳》的張曼玉和《2046》的鞏俐；至於純真孤獨跑去遠方又回歸的諾拉・瓊斯更是《重慶森林》王菲的再現。全於那痴情聆聽的裘・德洛簡直就是《花樣年華》和《重慶森林》的梁朝偉。王家衛和張叔平善於打造有靈氣有知性的俊男美女，營造變幻中的門框窗框霓虹燈和色塊間游移的氣氛和情感。一逕的畫外音內心獨白，美麗臉龐的特寫，王張二人仍是製造「親密感」（intimacy）的高手。

《紅氣球》也慣常讓明星們洗盡鉛華，飛入尋常百姓家，從普通的家居生活尋出一種踏實不浮誇的調性，攝影李屏賓和剪接廖慶松像是侯孝賢身旁的張叔平，共同從巴黎小家庭中抽出幾個片段讓觀眾隨他們去體驗，與台北與東京與世界任何都市的一個角落沒有什麼不同，火車、人行道、匆忙來去的行人，閒散的談話，鄰居的互動，生活小瑣事的解決，還有，不知哪個小孩放手飄在樹梢邊上的氣球……

或許以往由遠處看這兩位大師，西方觀眾充滿對異國情調的孺慕和想像，如今逼近他們自身的世界，許多觀眾都有適應不良的失調。《藍莓》被抱怨「太可預測及過於浪漫」，《紅氣球》被批評為「表演方法不協調的尷尬混合」和「沒有劇情」。咦？他倆可一點沒有變啊?!文化差異，南橘北枳，創作法相同，背景換成洋人，味道就變啦。（「紅藍宣言：侯孝賢和王家衛」發表於二○○七年八月十五日）

一 王童

真偽之辯證──《假如我是真的》

《假如我是真的》主題在「真偽」這個概念上游移。導演王童採全能敘事觀點，謹慎地控制節奏及場景意義，平穩舒緩地展開對問題的探討，自始至終不曾離題，又能前後呼應，成功地運用意象及象徵，增加電影語言的稠密度。整體而論，不僅內容形式都執著於「真偽」的辯證，而且巧妙地做了價值判斷。王童初次執導演筒能有此功力，可見其在電影界工作了十六年的苦心及經營沒有白費。

電影開始，黑色字幕「一九七九年一月……」為觀眾提供「客觀」、「真實」的印象。畫面在海東農場展開，幾個長鏡頭及深景深顯示出王童對電影語言的了解，也表現出電影理論家巴辛所說「運用技術及操縱形式來產生真實的幻象」。這是一種人工化的寫實，流暢自然又有紀錄片的真實。

但是這場景的真實卻被農場邊拍攝中的樣板戲打破。導演現身說法，扮演樣板戲導演，指揮著攝影機，朝著傻墩墩的胖子及大事咀嚼的豬叫道：「豬呀，笑一下都不會？」呵呵地笑了。一時「真」、「假」之間產生許多張力。上場戲的長景寫實，到此場戲的中景、特寫交錯，有一種 contrived reality。兩場戲對照起來，形式上已有張力存在。

從意義來說，攝影機原是最客觀捕捉「真實」的工具，但是由於畫面的似真，卻可以產生最大的真實扭曲。樣板戲導演從乾巴巴的勞改農民中抽樣選出胖子，以勉強的笑臉，製造中共農村的假象。胖子的胖是真的，豬的肥是真的，胖子一瞬間的笑臉也是真的，但是這些加在一起，是可以取信的「真實」嗎？樣板戲在進

行時，後面一群扛著犁耙的下放青年滿懷艷羨地走過，他們的汗滴，滿地的泥濘，才是真正的真實。王童的現

身說法，不啻告訴觀眾，一個導演是能操縱及扭曲真實的。

電影主角李小璋接著經過裝病、行賄等方法，終於爭取到十天假期，得以到上海探望他懷孕的對象。此時

音樂隨之一變，片頭字幕疊印。琤琤琮琮的樂聲中，李小璋揹著書包，輕快地穿過田野，走向希望的假象。風

景優美、節奏明快的大遠景中，天邊一抹彩虹，李小璋的前途似乎一片光明。李小璋比手畫腳地攔下一輛腳踏

車上的老阿伯，終於得以兩人同乘一車，老阿伯從後環抱著小璋的腰，綻著一臉歡愉的笑。然而一片輕快活潑

聲中，卻也吹起一陣北風呼呼聲。

這個旅程場景與前東海農場兩景差不多，預為後來的情節暗下許多視覺伏筆。彩虹的稍縱即逝與小璋後來

用撒謊騙來的榮華燦爛是平行的。突來的北風預示了將要來的危難，而小璋的上海之旅就和他坐別人腳踏車一

般，是偶爾沾了別人的光，高高興興一陣，但終究是要下來的。至於小璋到了上海，公然在標語下撒尿，更暗

示他將要擾亂上海那虛偽政權的秩序。

海東農場及小璋的旅程是王童為「假」片設計的楔子，所以他從這裡分段開始做片頭。楔子中提綱挈領、

窺斑見豹，大致已預示了全片的主題及形式。在形式上，王童來往於戲劇及寫實之間，而主題上，王童更指出

價值沒有絕對的。真及假由客觀而定，你說小璋是高幹的兒子，他便可周旋在權要之間，享受 切特權；你

說小璋假造的茅台酒是真的，它便可周轉於眾人手中，成為攀附權勢的稀品。在這個充滿標語毛像的社會下，

一切表面價值均值得懷疑，看似真實的表象，背後都可能有造假的一面。

王童在真假的質疑中，卻也做了他的價值判斷，這點毋寧非常人道又理想化。孫局長、錢處長、王副市

長、趙團長，甚至小璋女友的父親都迷信升遷、掌權、住大房等假的價值，嘴臉自然勢利庸俗此。真正被王童

肯定的人物，都是忠於自己感情的。不論是刁鑽多計的小璋，還是軟弱乏力的明華，還是世故慧黠的喬虹，都

保存一份純真的感情，這份感情是不容社會扭曲的。由此，王童的電影還是有黑有白，只是他做得不著痕跡，充滿人文的憐憫，讓觀眾甚至同情那些迷於權勢不可自拔的高幹。諸如李達那張精幹無表情的臉，孫局長那張老練作勢的臉，趙團長那張吹拍不甚高明的臉，還有劇場裡觀眾那張張空白的臉，張張都令人回味再三，不忍妄下價值評斷，這些足見王童的功力。

王童就是這樣自然而不露痕跡。他的視覺處理，大自景的連貫轉接，小至茅台、彩虹、樣板戲、腳踏車等，告訴了我們多少事情，不但鮮少贅筆，而且環環相扣，這種濃縮稠密的電影語言，至今影壇並不多見，我們之於王童的期望也更多。（「真偽之辯證——《假如我是真的》」原載於《聯副》，一九八一年八月二十六日）

市井小民之盎然生命力——王童與《陽春老爸》

《陽春老爸》在台灣電影轉型期中，應是較爲重要的作品。王童的戲劇形式選擇，既免除了投機電影以抄襲、煽情、聳動爲目的，罔顧社會公益及創作尊嚴的斂財行爲，也沒有所謂新銳電影在過度形式、風格自覺後，徒然成爲手勢，內容空洞甚至虛假的毛病。如果王童這種選擇得到觀眾的肯定，或許能爲工業界的僵局打開一條路來。

王童自謂拍《陽春老爸》時，不自覺受到山田洋次《男人眞命苦》等一系列影片的影響。的確，這些電影的共同點，就是對純東方社會中市井小民那種盎然生命力的信仰。街坊鄰居、父母子女、親朋好友，組成東方社會最根深柢固的倫理力量，人際間的密切與相關，成爲生活中最重要的重心。這種東方社會的氣質，在王童及山田洋次的作品裡是戲劇主結構，小老百姓老實實過生活，有心酸卻不是扯心撕肺，有歡樂卻不是大狂喜大跳躍。電影的格局都不大，創造也不帶特別野心，然而這種老實敦厚，眞是讓人感到樂觀開朗的力量。

電影拍攝期間，王童適逢妻子臥病，心情極度沮喪，但是即使在這種情況下，《陽春老爸》的成績仍舊斐然可觀。我認為，此片起碼在三方面值得重視：

一、對於現代台灣社會的父子情感處理合宜，親愛而不濫情，細膩而不造作，由父子兩人開心看電視，到討論買車而大吵，到牽扯出舅家倒債的三口家庭大戰，情緒的鋪展及轉換都一氣呵成，令人哄笑又心酸。這段的處理，年輕編劇于光中及蔡明亮功不可沒，台詞及節奏的掌握都算精確。

二、王童以一種正面而開放的心情面對轉型期中的台灣社會。片中引出的社會現象包括小家庭的經濟期望（買自用汽車）、民間的經濟交換行為（標會、倒債）、勞工階級的缺乏保障（李昆為建築工人負傷而無照顧的憤慨及無力感）、子女的教育方向（出國與否？開車上學與否？）、年輕人的心態及生活行為（交女友、隨身聽耳機、消費觀的不同），甚至不安定社會的精神寄託（十八王公廟的香火鼎盛）。對於這些涉及的社會現象，王童沒有拿出某些年輕導演的激憤及咒罵做法，社會的改革及進步是要大家的努力，光是批判及抽樣譴責，對台灣沒有建設性的力量。

三、很少人提到工業界最值得重視的寶藏，即不計其數的甘草演員。他們對電影的貢獻實在可觀。像《童年往事》的梅芳、田豐及唐如韞，像《結婚》中的陳淑芳及英英，他們表演的純熟及收放自如，絕不是靠臉蛋或姿色崛起的新明星可望項背。《陽春老爸》的李昆，是不記得多少年前就耳熟能詳，卻從未成為報導重點的好演員。從香港永華、邵氏到台灣的獨立製片，李昆永遠能襄助、潤滑戲劇的流暢發展。此次王童重用他，與張純芳一對手高下立見（張純芳選角色的嚴肅值得尊敬，唯其演技、道白、身體皆缺乏訓練），同時，王童為了卡司原因而刻意擺出的幾張漂亮面孔（傅娟、林秀玲），便顯得薄弱而無力了。（「市井小民之盎然生命力──王童與《陽春老爸》」原載於《聯合報》，一九八五年十二月十七日）

開創政治性諷刺——《稻草人》

王德威教授在討論中國現代小說時，曾提出「笑謔」傳統的論點。他舉老舍為例，認為他作品的突出，不在於對「社會百病模擬式的揭發，倒是在於他能『苦中作樂』」，將並不好笑的故事點染成喜劇／鬧劇的敘述。」此外，老舍也對善良人民及腐敗社會關心。在他的作品中，常以寫實的方式，對「社會的腐敗和人民疾苦，作哀矜的觀照」，但是整體採鬧劇式，「挖苦甚至接納一個群醜跳梁，價值顛倒的社會。」

這種喜劇／鬧劇夾纏，卻關心小人物及民間現象的傳統，在七○年代的台灣鄉土小說再度出現，黃春明、王禎和都是個中高手。《蘋果的滋味》、《魚》、《嫁妝一牛車》、《玫瑰玫瑰我愛你》等作品，都充滿了謔仿（parody）、戲弄、諷刺的筆調和用法。但是，在種種鬧劇及滑稽現象中，我們看到小人物處境的荒謬與可憫。這種笑中帶淚的喜劇模式，在卓別林的電影，以及義大利新寫實主義轉為喜劇時〔如《昨日、今日、明日》、《瑪丹娜街圖的交易》（Big Deal on Madonna Street）〕，都一再展示出其魅力，成為電影史上最值得珍惜的片段之一。

鄉土喜劇過去曾搬上銀幕（如《玫瑰玫瑰我愛你》、《嫁妝一牛車》等），但是，大部分都未能把握原著那一層悲憫，徹底淪為低俗喜劇和俚語粗話大全，小人物即相等於小丑，小說原有的趣味及力量也顯得單面及薄弱。一直到《稻草人》出現，這個文學傳統才真正在電影中得到適當地發揮。

《稻草人》就是這種游移於鬧劇和傷感間的鄉土電影。編劇王小棣和宋紘將背景設在日據時代的台灣農村，用各種活潑的丑戲、諷刺，和滑稽荒謬的想像，勾勒出戰爭對人民的傷害，以及小人物努力適應環境的尷尬。電影打一開始，就嘗試建立滑稽荒謬中的悲愴處境。小型的喪禮，由日軍以天皇榮譽式的軍禮，對在南洋殉職兵士的家屬致敬。西樂大喇叭的喪歌，馬上和中式瑣吶的哀鳴，夾雜成不和諧、荒謬又可笑的噪音。這

裡，一方面是設立了喜劇的基調，另一方面，卻諷刺了兩個民族系統不融和，更點出本片的主題；戰爭對老百姓的傷害（台胞去南洋為日本人打仗，卻領回一具屍體），我們在笑中不可能忽略這個悲慘的事實。

接著，我們看到了電影主角──陳發及陳闊嘴兩兄弟。他倆的處境就是典型的荒謬加蒼涼。為了躲避去南洋打仗的厄運，兩兄弟的母親半夜起來將牛屎塗在他們的眼睛上，使他們爛紅了眼倖免被徵召。這個意象使我們想到了《嫁妝一牛車》的萬發，甚至《蘋果的滋味》的阿發。都是身上有某種殘疾，而成為不折不扣值得同情的卑微人物，也都因為這些殘疾而得到某種「福祉」──萬發的耳聾，使他聽

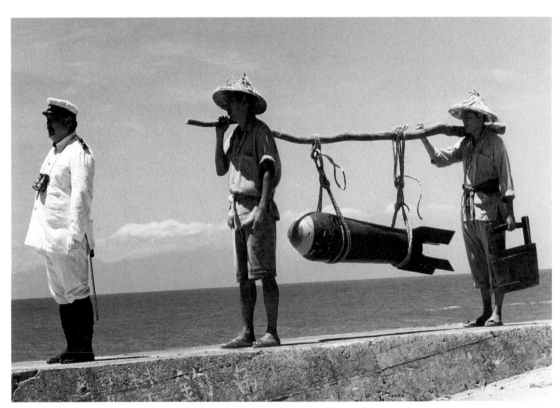

《稻草人》是游移於鬧劇和傷感間的鄉土電影。編劇將背景設在日據時代的台灣農村，用各種活潑的丑戲、諷刺和滑稽荒謬的想像，勾勒出戰爭對人民的傷害，以及小人物努力適應環境的尷尬。中影／提供

不到妻子阿好姦情的風言風語，也讓他可以裝瘋賣傻得到某種保護；阿發被美軍撞斷腿，使他們全家能吃到蘋果，啞吧女兒得以去美國求學，成為所有泥水匠羨慕的對象。陳發和陳閣嘴弄壞了眼睛，以傷害自己的方法來躲避更大的傷害，這是多麼悲慘的事？可是這些小人物末了都充滿了幸福感，他們的殘缺，換得來物質，使他們忘卻了一切不便。由是，阿發的大兒子取名「牛屎」確有相當意義，可惜王童未能追著此意象發揮（起碼在外表形象上看不出兩兄弟的眼疾），減弱了主題的力量。

阿發一大家子人（包括因丈夫在南洋陣亡而發了痴的水仙、發明牛屎塗眼的老母、兩個媳婦及一大群小孩），就在日人的統治下卑微地過日子。他們的日常生活除了耕種、趕鳥、果腹外，還得應付日軍的訓話，以及婦女一遍遍操練防空救火演習等。編劇王小棣及宋紘並沒有直接描繪他們生活的艱苦，反而運用一些有趣的事件，讓訊息在可笑荒謬中透露出來。諸如小孩在門外等著大人吃剩的魚，看見魚被翻面就急得哭了出來；又如閣嘴晚上想吃東西，聽見哥哥在吃，便按兵不動，後來才知是逃兵來覓食。

當然，所有的例子都不如炸彈有趣。孩子們蹲在田中等轟炸，為了拾撿片可向日軍換些民生用品，真正轟炸時又嚇得哭起來。落下來完整的一顆砲彈，更讓全村的人傻了眼。陳發兄弟盤算著日軍的賞賜，肥胖的巡查捕盼望著升官發財，人人都認為這顆砲彈的降臨是莫大的福祉。

砲彈的雙面隱喻是全片的神來之筆。它反映了老百姓不知所措，夾在美日兩強間的窘況，它也同時呼應了稻草人身上那些討厭的麻雀。對大人來說，麻雀掠奪了農作物，是最可惡不過；但對小孩而言，麻雀來了他們可以用彈弓打下烤了來吃，最可愛不過。同樣地，砲彈對台灣人民的傷害是明顯易見的，但是村民以慶典式的熱情歡迎它，只因為它可能為村民帶來幻想中的賞賜。

所以陳發兄弟以及好整以暇的巡查捕，侍候老爺似地推著、抬著那顆砲彈，跋山涉水去向日警邀功的片段，就成了全片最具力量的意象。雖然這個企圖完全落了空（日警斥令他們立刻將砲彈丟入海裡），卻也不是沒有

收穫（砲彈入海竟意外爆炸，兄弟倆正慶幸命大時，又慌忙隨鎮民去撈被炸死的魚）。末了的荒謬就令人笑中有悲，如萬發及阿發一樣，陳發兄弟一家都沉醉在某種幸福感中，碗裡滿滿的魚肉，使他們不禁期望常有砲彈落下。旁白中小孩大聲地希望天天有砲彈來，老祖母卻以農民樂天安命的語氣說：「兩、三天一次就夠好了！」這種錯綜的意象及荒謬的比喻，使《稻草人》成為強烈的政治諷刺。讓我們看到日據時代的老百姓，如何在美日的傷害下努力討生活。訴諸於中國農民一貫的善良純樸和認命，是鄉土小說最常見的悲憫胸懷。

所以《稻草人》的出現有其重要意義，在幾乎所有鄉土小說搬上銀幕都失敗後（《兒子的大玩偶》例外），能以原創的姿態，真正承襲鄉土小說的精神，並且開發了台灣電影少見的嘲謔傳統，直指政治諷刺。

（「開創政治性諷刺——《稻草人》」原載於《天下》雜誌，一九八七年十月一日）

台灣外省人的荒謬悲劇——《香蕉天堂》

一九四九年，中國國民黨與共產黨黨內戰，國家分裂為二。許多人隨國民黨遷到台灣，成為台灣的「外省人」。此後四十年，兩個政權在海峽兩岸相對峙，彼此不通聲息。國民黨宣布戒嚴，沿用「動員勘亂時期臨時條款」，對島內政治思想嚴加管制，直到一九八七年國民黨才宣布解嚴。

解嚴前的四十年中，不僅本省人與外省人之間產生許多省籍歧見和衝突，許多外省家庭的親屬與朋友也分離在兩岸不同的政治體系下，長期壓抑著思親及懷鄉的情緒。一九八五年的《童年往事》敘述的便是這個悲劇——片中的祖母和父母這兩代人，都在不能歸鄉的遺憾中相繼去世。他們的下一代重新認定台灣這塊土地，逐漸拋棄上代人將「中國」當作故鄉的歷史包袱，肯定自己「台灣人」的身分。

「台灣—中國」這個困擾台灣四十年的意識型態情意結（ideological complex），在中國政治問題未解決

前，一直是文藝創作的禁忌。政府嚴格的思想檢查，多年來禁止任何創作涉及這個情意結主題，即使《童年往事》也只巧妙地將此情結化爲抒情性的傾訴。情況到一九八七解嚴才有改變。政治既不再是極端禁忌，一些以政治爲主題的電影也相繼出現。

一九八九年，兩部代表性作品分別陳述了台灣的政治處境。一部是以本省人觀點爲宗拍的《悲情城市》，這部電影以一九四七年的二二八事變爲背景，反省國民黨到台灣對本省人造成的傷害；另一部《香蕉天堂》則以外省人觀點爲宗，敘述外省人來台的荒謬處境和壓抑。兩部電影都史無前例觸及以往政治禁忌，也都一致以寬容的人道主義精神對待政治的悲劇。

《香蕉天堂》的兩個主角是外省人常見的「阿兵哥」。這些人是

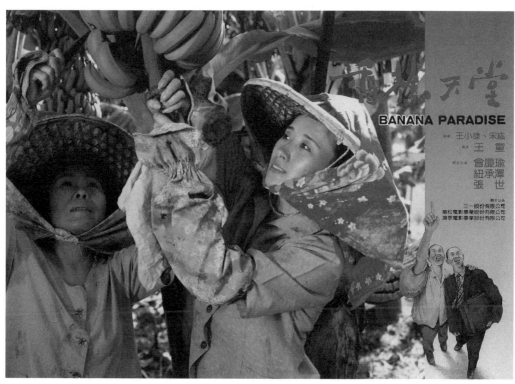

《香蕉天堂》的編導本著人道的寬宏，將近代中國的悲劇藉側寫小人物展現。中影／提供

台灣最尷尬的一個族群，他們的政治及經濟地位是社會階層（hierarchy）的下層結構，卻又被本省人歸諸統治者（國民黨）的一員；最荒謬的，是他們往往並無政治信仰。國共內戰期間，他們或因農村破產，或因強制拉伕，分別成為國民黨或共產黨的傭兵。許多就這樣糊里糊塗隨部隊來到台灣，其後在台灣度過荒謬的一生。

「荒謬」（absurdity）和「隨意」（arbitrary）可能是《香蕉天堂》相當重要的主題。兩個窮鄉僻壤的小兵，為了在台灣求生存，拋棄自己的身分，頂替別人的名字和背景過了一輩子。男主角門栓因為無知和政治迫害成為逃兵，半途遇見一對夫婦和他們的孩子。丈夫不幸罹病去世，門栓因此頂替了死去的丈夫和其在政府的公職，荒謬地成為家庭的一員。更荒謬的，是直到孩子長大出國留學，在香港與大陸的祖父相會，門栓才發現連妻子也不是孩子的母親──她只是一個報恩的女子，當年那個丈夫救過她的命，她用一輩子撫養其子為報答。丈夫不是丈夫，妻子不是妻子，兒子不是兒子。這樣幾個毫無血緣關係的人，卻荒謬地在同一個屋頂下，以「家庭」的身分度過四十年！

然而，替代性（surrogate）的家庭又如此真實。虛幻的基礎經過四十年成為「真實」（reality），由此延伸，台灣政治實體也是一樣：四十年來堅持「根」在中國大陸，台灣只是過渡，然後「時間」的因素使台灣變成真正的「家」。中國通俗劇電影傳統一向是以家庭作為更大的政治／社會隱喻（metaphor），《香蕉天堂》也不例外。假的家庭變成真的家庭，虛幻的政治體系變成真實的政治實體。《香蕉天堂》最動人處即是門栓的頓悟（epiphany），當他知道妻子也不是孩子的母親，四十年的相處使她真正地成為自己的妻子，他的情緒轉投射在素不相識的「假祖父」身上。對著電話，他痛哭失聲：「爹，孩兒不孝啊！」所有的替喻（metonymy）都變成如此真實，門栓的「認父」事實上是重新認定以前被否認的身分──是親情的，也是政治的。

當然電影的副題是國共對峙下人性的扭曲和尊嚴的喪失。在這個前提下，多少人失去了自己的名字和身分，也有多少人為政治犧牲（如另一主角得勝因台灣的「恐共症」政治迫害而精神分裂）。《香蕉天堂》的另

一成就即為這些無面目的小人物立傳。他們在歷史的長河上是無足輕重、被犧牲的一群，但是導演王童和編劇王小棣及宋紘本著人道的寬宏，將近代中國的悲劇藉側寫小人物展現。荒謬和侮辱並沒有摧毀人的存在價值，《香蕉天堂》的政治諷喻並不虛無，它最終高舉著人性作為政治悲劇的救贖。（「台灣外省人的荒謬悲劇──《香蕉天堂》」原載於一九九一年日本福岡影展場刊）

時代巨軌下脫落的礦工世界——《多桑》

吳念真

背景：消失的大山里金瓜石、九份、瑞芳的礦區

金瓜石、九份以及瑞芳鄰近地區其實是貧瘠而無法耕種的山地。早在清朝，原住民已於溪流中發現金砂，不久西班牙人開始進行探測，直到日本割據台灣時，才進行大量開採。

由於日據時代產金量豐富，金瓜石及九份等地吸引了大量由大陸及台灣各地來的礦工，一九四○年代中期，該區金量豐富，一片繁榮，有「小香港」之稱。

日本人將金礦開採分為國營及私營兩種，金瓜石一帶礦採為國營，日據結束後由國民政府接收；九份一帶則多是私營，日據結束後也仍由私人繼續經營。

上百年的開採礦業，使這一區出現許多礦村聚落，每村約四、五百戶。由於位處山中，村民又多半是移民，所以在景觀、性格、生活及傳統上都形成特殊的山城文化。《多桑》的背景「大山里」即是典型的礦村。

隨著時代的腳步以及長年開採後礦量衰竭，這些礦村逐漸沒落或轉型。一九六○年代開始，金礦的坑洞越挖越深，導致災變頻傳，開採成本也逐漸提高，直至一九七○年代，金礦幾已掏空，金礦工人大部分轉業為煤礦工人。一九九○年初，煤礦全由國外進口，煤礦坑乃全面停採。

由金礦轉至煤礦再到停採的過程中，這些山村經濟備受打擊。許多村民生活因不勝負荷漸搬離，轉業至新興的城市工廠區。吳念真的故鄉大山里（俗稱「大粗坑」）在一九七八年即成為空村，電力郵政相繼搬出，整

村在地圖上消失。

礦村老一代的人除了採礦，別無所長，但年輕人則與轉型中的台灣社會結合。一九七○年代起，台灣工商都市逐漸興起，山村的孩子往往中學時代就離鄉背井到城市討生活，賺錢供養缺乏謀生能力的老家。一九八○年代起，台灣新電影如《戀戀風塵》、《無言的山丘》以及許多電視廣告，紛紛以九份、瑞芳和金瓜石為背景，彩繪出許多美麗的礦村景觀。突然之間，九份成了觀光點，假期之中，遊客絡繹不絕，小山村擠滿了時髦的文化人，礦坑只成了供人憑弔的陳蹟。

日據時代台灣身分的認同

日本人佔據台灣時，雖曾受到抗拒，但是出生在日據時代，受日本教育的新一代，都以當日本人為榮。五十年的日本殖民，製造了認同日本文化的一代。接下來五十年的國民黨統治，又使「日本」的下一代認同中國。

身分的認同，恐怕是一九九○年代政治派系紛爭的重心，也是每個在台灣生活的人必須自己抉擇的。《多桑》回顧受日本影響的父親，以及成長階段與父親為身分認同起的衝突。它不只是家庭中的代溝問題，也是台灣老一代的歷史問題。

吳念真的第一部電影《多桑》是個自傳體作品。

在一段序曲之後，吳念真自己的聲音作為旁白，娓娓敘述他對父親的回憶。這位全中華民國最會說故事的編劇，在轉行做導演之際，選擇了說自己的故事。《多桑》當然是部電影，但很多時候，更像吳念真說往事。

因為稍微熟悉念真的人都感受到，念真這一生，所經所歷往往比普通電影更有意思——我們在《戀戀風塵》中曾窺過一點。他選擇拍自己的父親並非突然，而我們在看《多桑》的時候，依稀就好像看到念真自己，一貫津津有味又戲感十足地在講過去。

由於選擇這麼近的故事／歷史題材，選擇這種「介入式」的敘述角度（旁白為整體架構），《多桑》打一開始就與吳念真這個人密不可分。一方面，這是一個礦工的兒子，止不住對父親那一代的悲劇揹負著使命感；另一方面，這位來自草根背景的鄉下小孩，仍保存相當成分對雄性世界、江湖草莽作風的艷羨和崇拜。當然，《多桑》濃度較高的戲味人情味也和吳念真自己有關，他從來就是山田洋次的信徒，常常為生活上的一些事一些人，感動得不得了。

《多桑》混雜眾多角色的結果，是呈現了一個毫無遮掩、活脫脫一個吳念真。《多桑》擁有吳念真本人的魅力，他的戲劇傾向，他的自豪和他的愧疚。在日常生活中，小至朋友聚會，大到演講座談，吳念真從來就是口沫橫飛、唱作俱佳的重心。而做電影，當然，他要的是那個充滿人道悲憫和小人物尊嚴又不脫幽默通俗的山田洋次風格。我的意思是，我們看《多桑》會感動，完全因為念真這個人，他的單純不複雜，他對一些人事物的信念，還有，作為人子，對於父親寂寥心情和多病軀體竟然束手無策的自責心情。

在念真的眼中，父親真是寂寞極了。他沒有根，隻身從嘉義入贅到礦區來。一輩子在坑洞挖掘，可是晚年礦產衰竭，連家都維持不住了，整個村搬得光光。這種漂泊感，加上坐著數日子的職業矽肺，多桑委實充滿悲劇性色彩。

多桑的悲劇，相當程度上反映了台灣社會幾度變遷的失落感。政治的變化，使一整代受日本教育、看日本片、說日本話的台灣人有強烈受挫的心情。人還在家鄉，卻失去了故鄉，新的社會孕育了新的子女，這一代的台灣人對自己的家人和「國家」都格格不入，唯一的夢竟然只剩下日本皇宮和富士山。多桑文化認同上的脫軌

失序，我想在銀幕上還是第一次被如此寬容和同情地對待。

除了政治氣象的後遺症以外，多桑也是經濟變遷的受害者。金瓜石、瑞芳、九份這些吸引大量移民的礦產山區，聚落著幾代靠煤、金吃飯的礦工。隨著礦產越挖越少、成本的越來越高，以及大量進口煤的徹底取代本地煤，礦村終成歷史。新興的工商都市提供了礦村子女多種工作機會，從工廠到酒家，從學徒到廉價勞工，多桑的職業不再世襲。但是新興的都市文化與多桑是無份的，他的晚年是與礦友們在拖著矽肺和氧氣筒中消磨掉。在台灣從農業轉型到工商社會的過程中，多桑失去了家、失去了健康和生命。

但是與其說，念真一直帶著同情的眼光看父親，不如說那是一種愛恨交錯的多重心情。許多時候，他是埋怨著那個不負責任、置家庭於不顧的大男人（看電影把兒子放鴿子，自己跑去混酒家；颱風夜搬大石頭來壓住屋頂，事後幾天也不管石頭仍丟在家中；失業時沉迷賭博，幾天幾夜不見老婆孩子）。但更多時候，念真對這位多桑和他的男性世界，是完全的好奇和歆慕。

而台語歌曲，蔡振南個人的形象，以及念真所要描繪的礦工世界是合而為一的。男性在台灣勞工社會特有的放浪、悲傷、虛張聲勢和草莽義氣，呈現在酒家、礦坑和鄉鎮選舉中。暗地的高歌、酩酊的胡鬧、經常的花天酒地、鄰里僚友間慨然相助的義不容辭，還有偶爾有選舉時團結給別人看看的必要。《多桑》對父親燦爛光采放浪形骸的這面，是著墨多而認同感強的。相對地，對女性世界的觀察，《多桑》多少也承襲了父親的大男人色彩。

《多桑》的前大半便酣暢於抑揚起伏的男性謳歌，其觀點執著在成長中的男孩，且愛且恨地觀看父親的成人世界。末了，筆鋒一轉，隨著父親的病體和都市化的環境，電影的基調變得沉重單調起來。這時吳念真作為導演的角色與作為人子的角色混淆難分。不少時候，我們看到念真避重就輕，或許，深入了解父親的痛苦（身體和精神上），又要重述臨死的歷程，這個負擔心理太重了。念真在這裡選擇了兒子的角色。

作為第一部電影，《多桑》顯現的嫻熟和高品質（包括在進度下提前完成，也沒有超支）是驚人的。這當然和吳念真長期做劇本演練有關。相較於楊德昌的《獨立時代》、賴聲川的《飛俠阿達》、蔡明亮的《愛情萬歲》，《多桑》是最接近新電影傳統者。其他幾部新片都致力於都市題材及現代人關係的探索，《多桑》卻安於寫實的美學敘事，感情濃深地回顧成長歷程。不過，他也不同於台灣新電影的基調、疏離、靜觀從不是念真的本性。他的電影就像他的人，是積極捲入，又熱切動之以情。「台灣需要山田洋次這樣的導演」念真如是說。（「時代巨軌下脫落的礦工世界──《多桑》」原載於《中時晚報》，一九九四年八月二日）

救命！美國人在台灣──《太平天國》

義大利三大報紙對《太平天國》都有顯著和正面的評介，口碑傳開後，不斷有人問津，如果藉機將影展轉為實際的市場交易，台灣電影才有機會進一步發展。

威尼斯，世界最老的影展，於一九三二年開辦第一屆，當時並沒有競賽。幾年後，威尼斯影展的光芒逐漸被坎城影展奪去，但是它仍是屹立至今為世界三大影展之一，尤其它的藝術品味和高格調，比起坎城的商業性和龐大市場而言，較為世界評論界所尊重。

這樣的影展卻直到一九五○年代才發現有所謂的亞洲電影。一九五一年，黑澤明的《羅生門》勇奪金獅獎，不但開啟了西方對東方電影的重視，而且黑澤明及日本電影逐漸奠立了世界地位。

一九五七年，印度的薩耶吉・雷以「阿普三部曲」的第二部《大河之歌》（Aparajito）獲金獅，這是亞洲電影第二次獲獎，可惜印度片內容之地方屬性太強，無法像日本片一樣風行世界影壇，薩耶吉・雷也停留在影展大師的範圍進不了商業市場。

一九五八年，日本導演稻垣浩再以《車夫松五郎》奪魁。但是，亞洲電影自此三十年成為絕響，直到

一九八九年侯孝賢以《悲情城市》摘冠，威尼斯才重新估量亞洲電影。

一九九〇年代幾乎全是亞洲電影的天下。一九九二年張藝謀的《秋菊打官司》得到最佳影片，附贈最佳女

主角；一九九四年蔡明亮《愛情萬歲》再添金獅；一九九五年陳英雄的《三輪車伕》再下一城（雖是法國片，

但一般認定為越南電影）。這些光榮的紀錄，造成大家對國際影展的誤解，甚至就某些意義來說，也是影展身

價的大貶值——好像得獎是家常便飯，不得獎就是失敗一樣。

其實，以台灣電影在威尼斯連中二元的情況來看，的確若有奇蹟。我認識的韓國電影界人士，便個個以台

灣為楷模，希望不久韓國電影能像台灣電影一樣揚威。九月，韓國釜山影展便摩拳擦掌而來，廣發天下英雄

帖，從內容策劃到賓客名單都相當周全專業，不唱高調，也不像台灣辦事老是作秀。所以甫第一屆就受到四方

重視，被視為九月繼威尼斯、多倫多的第三大影展。

回頭說亞洲電影界地位拔高，但除了《三輪車伕》挾法國人強大的發行網外，並沒有成功地打下世界版

圖。《悲情城市》、《秋菊打官司》和《愛情萬歲》都是名氣大、賣埠少，掛著桂冠乏人問津。

雖然市場不甚了了，威尼斯對台灣片仍十分尊重。本屆二十一部競賽片中，只有《太平天國》一部是亞洲

電影，而且被排至首日開幕。雖然光榮被達斯汀‧霍夫曼和勞勃‧狄尼洛二位超級巨星奪去，但是媒體卻紛紛

稱台灣電影表現比美國大片出色，並稱台灣電影是「威尼斯的榮譽公民」（《宣言報》）以及「威尼斯紮實的

客人」（《新威尼斯報》），讚揚開幕片為正確的選擇。

義大利三大報紙對《太平天國》都有顯著和正面的評介。其中，《共和報》的首席影評人伊蓮娜‧畢娜迪

（也是下屆威尼斯主席的候選人之一）以「救命！美國人在台灣」專題發表大塊專欄，介紹全片劇情：「電影

的趣味來自對三十年前台灣農民初見美國人的寬容觀察……最後美國人走了，每個人都很鬱卒，他們的自尊和

傳統都被傷害……《太平天國》從新寫實主義出發，因為細節太多稍嫌散漫，但是其優雅的風格和寬憫，再一次證明台灣電影的自我肯定。」

全義銷數最廣的《晚間快報》則以台灣、美國點燃第一場威尼斯戰火為題，指出「佛祖勝了美國人」，影評人杜里歐・凱西吉說，《太平天國》和《豪情四兄弟》（Sleepers）都是影展不可缺的兩種影片，一種是好萊塢式的、星光熠熠的、預算驚人的大片；另外一種是來自遙遠國度、知名度不大，而且幾乎是手工業的小型作者電影。兩種電影都有價值，然而威尼斯開幕這第一場友誼賽（《豪情四兄弟》卻是台灣勝了。

凱西吉說《太平天國》中拿長棍攻擊坦克車的老太太很像費里尼編劇吉義拉筆下的詩化角色，「使我們憶起羅塞里尼的《老鄉》和路易吉・桑帕的新寫實喜劇，甜中帶苦，結尾的屈辱，卻轉化成佛家精神的超越。」

義大利第三大報《訊息報》的影評人法畢歐・佛賽堤也是威尼斯影展「視窗」單元的策劃，他把《太平天國》的情境和義大利戰後的情形做比較，並且強調試片時記者們竟然破例笑了，「說明也許南部的喜劇是可行的」（義大利南部與台灣南部一樣較貧窮、鄉村化）。

左翼的報紙對《太平天國》都有相當正面的評價，可能是分享了該片反美反殖民的傾向，其評論風格較政治化。《團結報》說六○年代美國在太平洋的戰略與二次大戰後的美國人在義大利相似；最左的《宣言報》則說片中的直升機像《現代啟示錄》，也使大家憶起去年中共對台灣海峽的威脅。影評人羅勃特・西維斯特里說，這是部「編劇的電影，有趣、大眾化、輕鬆、機智、天真……。亞洲，尤其是年輕人對美國仍有許多幻想，此片以輕鬆的喜劇方式來談這個深刻的問題，使我們不知不覺地反省起來。」

一些小報對《太平天國》略有批評，重點多半是說本片太甜、太可愛、結構散碎，最嚴厲的是影展的每日快訊，其影評人指責本片取悅西方觀眾，是潔白、平板、失色的侯孝賢影子，又令人可疑地添加如史匹柏《太陽帝國》和柯波拉《現代啟示錄》影像。

九○年代台灣電影的影展成果到了階段性的瓶頸狀況，國內市場的失利，國外賣埠的實力欠缺，使台灣電影逐漸成為無商業價值的個人藝術品。長此以往，根基逐漸銷蝕，台灣電影的壽命及前途可慮。

《太平天國》較不相同，首先導演吳念真矢志要做比較像「山田洋次的庶民導演」，換句話說，內容形式都不能艱澀，他希望改變台灣電影的刻板印象。

也因為口碑傳得快，這部電影不斷有人問津。其中以Miramax和New Line與趣最濃，此外，日本、法國、義大利都有傳真詢問。這是我們最希望的結果，影展只是過程。如果趁此機會將影片轉為實際市場交易，台灣電影才有機會進一步發展。否則永遠敝帚自珍，不理國際趨勢和市場的可能性，台灣影片將永遠走不出影展的死胡同。對世界觀眾而言，永遠是聞名已久，緣慳一面。（「救命！美國人在台灣——《太平天國》」原載於《中時晚報》，一九九六年九月十二日）

後記：此片終因口味懸殊在國外賣埠不佳，雖然參加威尼斯競賽也受到冷遇。由於當時我擔任威尼斯華語片選片人，選片佔了點便宜，有時我回顧是不是因為我，使台灣導演們都以為參加國際電影節這麼容易？

與吳念真對話
電影應是庶民之最愛

問：《太平天國》的最初構想為何？

答：《太平天國》的構想是來自一個高中同學的親身經歷。都是二十五年前的事了，可是卻一直難忘。開始寫作，特別是進電影圈之後，老愛把這個故事講給人家聽。愈講愈像一個故事，是因為編劇才能吧，會主動

增湊或修正，到後來，老實說，最初的面貌反而退到故事的反面去了。幾度，也有人想拍這個故事，但都怕成

本太高，怕演習場面難以呈現或其他原因放棄了。後來，我曾想大概沒望了，也許可以畫成漫畫或卡通算了。

總覺得不把這樣的故事影像化是可惜的事，畢竟，它是我最愛的一種題材，是很台灣生活，很台灣歷史，而

且，覺得又能賦與意義的。

《多桑》拍完後，想過許多題材，可一直跑進腦海的，還是這個，主要是台灣無論在經濟或政治上都有自

信了，可以反省或帶笑去看自己的往事了。另一個理由是，台灣受日本、美國的影響是如此巨大，日本和台灣

的事《多桑》拍過了，現在拍拍台灣跟美國的事似乎也是一種延伸。再者，蔡振南真是好演員，很想再用他一

次。而故事中那個「裝腔作勢，其實脆弱無比」的男主角非他莫屬，所以就不顧技術面可能遭遇的困難，跑去

跟投資者講這個故事。

問：片名中文英文均不同，而且各帶有反諷意義，可否解釋一下？

答：我一直覺得，美國在世界上已稱霸稱王快五十年了，更糟的是，他們還真的以為自己是世界中心。特

別是對待第三世界或開發中國家時，或許表情和善，但底子裡卻以政治優勢強行移植美式文化、美式觀念，

甚至美式的制度，而且認為這是最好的。他們經常忽視（有意或無意地）其他民族的特性或文化。英文片名

《Buddha Bless America》除了和片中一幕戲有關之外，我覺得，正是一個被美式文化混血之後的「象徵」吧，

對美國沒有嘲諷的意思。至於中文的《太平天國》其實都是抽象，而且不太可能達到，但中國文化上卻一直追

求著的境界。太平，依現代的觀念是要用強大的武力為後盾的；天國，則是一個慾望與物質無缺的世界，為了

達到這樣的境界，我們得付出更多完全相反的代價。這正是台灣的過去與現在的狀態，未來恐怕也是吧？

問：《太平天國》與台灣的一些新電影有何異同？

答：老實說，我一直不清楚「新電影」的特色在哪裡，只覺得是一種寫實的基礎上，有濃厚的個人創作風格和文學性。如果說這些是特色，那相同的地方就是這些吧。

不同的地方是這部片子設計的細節比較多，也就是我自己個人對事件的選擇比較偏重效果性，目的是改變一下台灣新電影發展至今所產生的疏離——作者與題材，或電影與觀眾間的。

問：大家都知道你期望做台灣的山田洋次，請問山田洋次有何特色？你為何要做山田洋次？

答：山田洋次的電影特色是情感溫暖，故事精彩卻生活化。另外，不同的小鎮風情展現在每一部不同的電影上，沒有大場面，角色選擇準確。他最大的成就在於把看他的電影成為日本人生活中的一種特殊節目，像定期的廟會，像過年過節，是一種習慣或儀式。知識分子也許不喜歡，但卻是庶民的最愛。

我覺得電影是應該這樣才對。如果每部電影都要硬得像經典，要冷得得看五、六次才懂，那我寧願把這樣的題材改用文字表達。

另外，自己覺得自己很難成為一個大師，一個藝術家，只想透過電影與人同樂，所以，我只想成為山田洋次，雖然這也很難。

問：作為一個長期的優秀編劇轉為導演，其中有何好處？

答：只有兩個優點吧。也許，寫過許多劇本，電影界比較熟，找老闆比較容易。二來是現場更改劇本或對白比較快。除此之外都是缺點，比如過度拘泥劇本，忽略影像本身的力量，或者習慣獨立工作，在團隊工作過程中忘了別人的存在，而承攬太多工作壓力，有時在不知不覺中傷了專業人員的自尊心。

問：《太平天國》的主旨是反映美國文化對台灣的影響，《多桑》則是討論日本文化。請問外來文化對台灣的影響到底有多大？

答：這麼說好了，如果我們基礎教育體制是美國和日本的混體，如果我們基礎教育的教科書是模仿美國跟日本，大學教育所用的教科書大部分採用美國的學者作品，我們的經濟貿易逆差最大的是日本，順差最大的是美國，這意味著對這兩個國家的依賴是如此大，而美國五十年來幾乎左右了我們的政治和世界。如果一個小孩是在這樣的環境中長大的話，成人後，他會是怎樣的一個文化混血兒？而且混的只是美國跟日本，那……我們自己在哪裡？這樣講好了，如果一個國家動不動就在高喊「如何保護自己的文化」就可見外來文化已把傳統文化完全淘汰了。台灣正是這種狀況不是嗎？在這種狀況下最大的特徵是，一般人民不相信自己的能力，輕視自己的文化產品，甚至懷疑自己未來的存在性。

問：《太平天國》的表達方法比較戲劇化、喜劇，與《多桑》的含蓄寫實不同，可否多談一些？

答：《多桑》用的是自己父親的生平為背景，講在日本佔領台灣期間出生、受教育的一群人在統治者更換之後的不適應、不協調。在文化或歷史混血的內在人格的困境中和整個新社會彼此誤解、卑視、仇恨的一生。是透過「兒子的眼光」去看到的一切，事件、細節雖然經過戲劇性選擇，但畢竟都是生活的片段。因此無論鏡位或「所見的事實」都是一種真實的重現。既是如此，自然就比較含蓄、寫實。

《太平天國》是來自別人的細述，場景和自己一向熟悉的台灣北部也不同。再者，美式文化對台灣人的影響使得多數台灣人並無法透過輕淡的描繪得到刺激而有所內省。所以就會選擇一種比較深重的色調，直接進入或喜趣的方式表現。我想，私下的「陰謀」是讓觀眾能充分融入劇情。在大笑別人的荒謬之後，離開戲院時忽

然發現嘲弄的對象竟然是自己。我想，也覺得，效果會比較大一些吧。何況這是仍存在在身邊或自己身上的一種事實。

問：《太平天國》遇到什麼技術性問題？

答：就像先前說過的，當初只決定題材就去找投資者，完全忽略了別人當初猶豫的成本或場面問題。於是首先遭遇到的是軍事支援困難，戲拍到一半時，國防部拒絕支援，理由是對軍隊、人民及美國人有所侮辱。當然後來是克服了，不過我們還是等待了一個月，浪費了許多預算。

另外，台灣電影工業已接近滅亡，專業人員不足之下，大多數的工作人員都是新人，第一次拍電影的。或者，資歷很淺的，我所依賴的「專業」人員只有攝影師和錄音師。攝影師又想用這部影片實驗出另一種效果，用了他不十分熟悉的底片，於是拍攝過程中頻頻調整。另外，大量的非演員和電視演員夾雜，表演方式的調整也傷透腦筋。至於器材不足或是限於預算無法從北部運送必要的相關器材南下，只好從限制中尋找最簡單的拍攝方法也是很大的遺憾。（原載於《太平天國》國際場刊）

蔡明亮

無夢的一代——《青少年哪吒》

對大銀幕的觀眾而言，蔡明亮是張新面孔。但是，對戲劇界及電視界而言，蔡明亮卻是知名度頗高的老手。他的小劇場實驗劇《房間裡的衣櫥》，曾以高度想像力，將個人在封閉空間裡的虛無、挫折、壓抑情緒，輾轉翻覆。金鐘獎多次提名及得獎，一再證明他編導的才華。此次執導電影處女作《青少年哪吒》，不但延續台灣新電影反映現實的精神，而且在美學及意識型態上，訴諸新一代年輕人的認知及感性（sensibility），預示台灣電影創作力的新階段。

根據我看蔡明亮過往幾個作品（如電視劇《海角天涯》、《給我一個家》和舞台劇《房間裡的衣櫥》）的印象，蔡明亮似乎特別擅長描述都會邊緣人的畸零人士。無論是西門町賣黃牛票家庭中的青少年姊弟，還是建築工地裡流離失所的年輕主婦，總在蔡明亮過於寫實的筆觸中，生動立體而與環境融為一體。

而出現在蔡明亮作品中的環境，永遠是重要的「主角」。與侯孝賢及楊德昌等新電影的中流砥柱相比，蔡明亮的都會觀是完全不同的。侯、楊等人直接歷經農業社會轉商業社會的過程，對都市持一種審慎疏離的喟嘆及感懷，其間不乏知識分子的文化執念。蔡明亮（以及今年同時出現的《少年吔，安啦！》，導演徐小明）卻是身在都會中，與都會的墮落、拜金、物質化、逸樂、刺激、聲色一齊滾動。他的角色出身自都會（而且往往是都會破敗的角落），沒有道德包袱，沒有文化理念，沒有理想，沒有夢。可觸可感的現實人生才是他們要把握的，他們忙著與都會一齊吐納、一齊消費，像霓虹燈一般閃著短暫、忙碌、紛亂的熱鬧與繁華，然後，在霓

虹燈也停止的時刻，咀嚼著自己的空虛、無奈及破敗。

所以當我們把蔡明亮作品中沒落的西門町景觀，還有即將被怪手推倒的市區小木屋周遭，鷹架工地裡的泥濘地，以及補習街對岸的機車陣一併閱讀，蔡明亮灰暗的都市觀就躍然而出。在《青少年哪吒》中，這種畸零符號更無所不在，從永恆吵嘈的交通聲，到千瘡百孔的捷運工程地，到有著俗艷大花壁紙的小賓館，匡啷匡啷鈴鈴鈴的電動玩具店，還有人擠人的補習班，四季淹水的國民住宅，它們擁擠撐據地展現都會破敗的一面，也與片中的年輕主角互為註腳。

與新電影上一代主角的清明高標不同，《青少年哪吒》的四位要角（二個專偷電玩IC板的宵小，一個是溜冰場的管租鞋小妹，一個是補習班的遊魂學生）是有物慾肉慾，樂於感官享受的，對情感責任無奈逃避的少年。他們對傳統價值的冷漠，對挫折用物質（或破壞

《青少年哪吒》採用與青少年同一高度的位置，呈顯都會少年的困頓茫然。中影／提供

物質）及性來打發，整個社會的生產運轉與他們無關，他們也同樣反叛著這個生產系統的價值，以消費、虛擲青春，甚至與父母親決裂，來報復上一代給他們的環境和限制。

「我們離開這裡好不好？」電影中的王渝文哭著擁抱陳昭榮，旁邊的任長彬被電動玩具店保鑣打得奄奄一息，公寓裡照常漂著水。「到哪裡去？」陳昭榮問，「不知道！」對於身心受創的青年，沒有任何可以逃避／療傷的地方，他們沒有未來，自然也沒有夢。

蔡明亮的選角，其真實身分，幾乎是與角色重疊的。他曾經說過，電影場景常只是有情況，餘者讓年輕人的演員自由發揮，這種開放即興的拍攝方式，使《青少年哪吒》呈現令人無法逼視的真實感，其 verisimilitude 幾如鏡子般映照著我們的環境及身邊的人。

因為與青少年站在同一高度，《青少年哪吒》顯現了都會少年一般的困頓茫茫。它沒有以衛道者或指導員方式針砭青少年的價值感，也不故作光明或寓言者般提供戲劇的答案。它的沒有答案，就像今天台灣在一切政經懸而未決的灰色末世感中飄浮擺盪。所以我喜歡它結尾的意象：一個捷運工程旁汽車改道的彎曲路，一排小紅燈一閃一閃地指引著改道方向，醜陋的塑膠板圍阻著大挖特挖的地下道，汽車落寞地駛著，天空濛濛亮的灰敗。這是我們熟悉的台北街頭，這是一個只見破壞及醜陋的都市，一條看不到盡頭的路。蔡明亮用它象徵著無夢的一代。（「無夢的一代——《青少年哪吒》」原載於《中國時報》，一九九二年十一月十三日）

都市悲歌——《愛情萬歲》

不止一個人告訴我，看完蔡明亮的作品後心情非常沉重。絕對是好電影，他們異口同聲說，但是看完後卻很難過）。我的體會是，蔡明亮的作品擊中了現代人——尤其台北都會的寂寞現代人——的心靈，其描繪準確，

其透視毫不掩飾，彷彿重槌似地敲開曾遮掩在好萊塢式的逃避娛樂、新電影的邈遠莊嚴下的乾涸心靈，讓現代人如窺鏡子般地無所遁逃。

我們看到蔡明亮幾個作品的結尾是如何讓我們感到受傷：電視劇《海角天涯》，那個不足齡的弟弟騎著與他弱小身軀不搭調的摩托車，在環河南路上緊追著帶走姊姊的警車。「姊——姊——」他一聲聲的呼喚，撕人心肺，姊姊的淚一行一行掛落臉龐。電視劇《給我一個家》，工寮工人妻子的夏玲玲與丈夫千辛萬苦，終於，在山腰中買下一間小木屋，半夜裡她作惡夢，摧毀屋舍的大怪手轟隆轟隆而來，驚醒的夏玲玲將丈夫搖醒，兩人茫然坐在無屋恐懼的黑暗中。都市邊緣的畸零人啊！不管在西門町沒落文化中的一隅，還是在鷹架林立的工寮中，這些受創的小人物在蔡明亮的鏡頭下，撥開了他們的創口。

這個創口到了蔡明亮的第一部電影作品《青少年哪吒》中，竟成了都市的呻吟。電影結尾交友中心的電話鈴鈴鈴響著，沒人接聽。鏡頭切至微曦中的工地。一排小紅燈微弱地一閃一閃，與鈴聲一般間歇發出求救訊號。都市的殘破心靈，映照著幾個主題暗澹頹廢，千瘡百孔的台北和台北人。

《愛情萬歲》的結尾延續了都市的創傷母題，在那個象徵意味濃厚的七號公園裡，長鏡頭緊盯著楊貴媚走啊走地。漫長而荒蕪的旅程，背景黃沙濁土，拉著未完工和難堪的黃布條，破敗粗糙中卻點綴著一盆盆鮮麗耀眼的小花卉，彷彿台北人荒謬而奢侈的夢。楊貴媚臉上的表情由憂疑鬱卒，逐漸凝聚成山洪爆發式的歇斯底里，她放聲大哭，是放縱沉淪後的空屋，絕望地如此幽邃無底！

蔡明亮提供給觀眾的都市一瞥，之所以如此重槌般撼動心靈，主要就是他的直接露骨。他不畏剝露、不畏叱》、《海角天涯》、《愛情萬歲》提供了平實質感，有血有肉的台北。肉體的歡愉，男女素樸而原始的慾望和挣扎，都直接而不迂迴。在中國長串的影史中，性與肉體感性一向不是撇清缺席，就是聳動奇觀，蔡明亮的敘情，以一種入世而熱切的筆法，代替了新電影傳統的冷冽和審視。在簡練俐落的場面調度中，《青少年哪

角色恢復人的原貌，毫不遮掩，坦然大方地面對人之內裡。

由是，《愛情萬歲》中的角色背景，雖然只如微限主義般不肯多花筆墨，但觀眾對他們的內在卻有一定認識，他們的面孔有如街上晃動的行人，而他們的掙扎和恣肆，也彷彿你我那些深藏掩蔽的內心。

這種情感和內心世界，使蔡明亮的作品獨樹一格地轟立在各種符號和泛政治批判的當代電影中。突來的政治解嚴和紛來沓至的文化解構風潮，早使台灣電影抹上一層意識型態的糖衣。許多人讓政治口號或自以為是的正義感蒙蔽了創作的樸實原貌。這一、兩年，我們看到一部又一部空泛又言志的作品誕生，振振有詞地挺立著意識型態的盔甲，然而內裡空無一物，剝開盔甲來看，只空有一堆批判和激越情緒，人物、情感、關係全是硬邦邦地對號入座。這是另一種形式的，或更層次單調地說教，說實話，我寧願去看一篇有據有憑的論文。

《青少年哪吒》和《愛情萬歲》使我們脫逃出社會學、政治立場的惡夢，但是它們也不是真空的無感空間。以《愛情萬歲》為例，三個角色荒謬的處境和工作（一個賣二手屋的推銷員，一個賣靈骨塔的推銷員，一個賣地攤成衣的推銷員），都指涉著台北空屋無數，老百姓使用空間卻捉襟見肘的窘境。「搶錢！」是賣屋子講電話的共同口號，在這個金錢翻滾，一切無法律、無規範（端看楊貴媚沒事便肆無忌憚貼標語，樹招牌、穿越警告招牌的作風）的台北世界裡，身處其中的人物與聲色犬馬、搶錢搶權一齊沉淪，情感反而成了他們最後的堡壘。而空蕩或洩慾式的性行為後，偶爾流露的真情和啟悟，如小康的輕吻睡夢中的陳昭榮，或是楊貴媚自我凝視的椎心悲泣，竟成了人性和道德的契機。

於是我們深切同情這些台北人，就如同我們同情自己。上一次台北人有完整面貌時，是白先勇的《台北人》系列，比之白先勇筆下那些揹負著大陸繁華舊夢的移民，《愛情萬歲》和《青少年哪吒》的角色是新一代的物質青年。他們不揹負時代的使命感，更無視於那些一整天佔據媒體頭條的政治紛爭，生活於他們，只是如何在此荒謬破敗的都市夾縫中，無盡爭逐更多的物質餘裕和肉體滿足。他們的同志是朱天文《世紀末的華麗》和

《荒人手記》，是崩壞社會下物慾橫流中浮沉的飲食男女，你幾乎可以觸著他們的體姿，聞著他們的氣味。

因為採取如此入世的角度，《愛情萬歲》乃獨樹一格地用了大量特寫。過去由於演員不夠專業，或者攝影師不敢冒失焦的危險，或者導演維持某種靜觀的自省，台灣新電影的標記幾乎成了遠鏡頭。如今蔡明亮大膽地切入，逼視著角色人物的情感內心，也控制演員拋棄電視通俗劇的誇大模式，在放大數百倍的銀幕上，一切小節無所遁逃，一切些微的變化也層次分明。李康生、楊貴媚、陳昭榮皆因此富有銀幕魅力。

除了大特寫外，蔡明亮處理視覺語言堪稱大膽。開場不久，男女互相放電調情的氣氛及節奏，全靠眼神、動作、入出鏡傳達。這種處理方法一路貫串，減至最少的對白，完全靠場面調度建構的美學結構，除了泛現電影語言的神采飛揚外，也進一步展現了現代人不善溝通、封閉隔膜的自我世界，它讓人看得津津有味，一再由通俗劇的慣性釋放出來。上一回，我對銀幕創造二度空間人物有如是立體感受，是麥可‧鮑爾的《黑水仙》。外國現在有人把蔡明亮比為尼可拉斯‧雷，但是我覺得蔡明亮的原創電影語言，和濃烈凝鍊的感性，更接近純粹的麥可‧鮑爾。

於是，在觀看《愛情萬歲》的途中，我的情緒是矛盾的。一方面，蔡明亮特有的幽默感和荒謬感常令人笑出聲來；一方面，他精彩穩健的筆法又力透膠卷，在美學上富原創性，但是，在嘻嘻哈哈的徵逐聲色情節中，人文的氣氛亦富情感性。

孤寂的台北人，他的真情流露，使小康突破性的一吻，和楊貴媚鼻涕眼淚的狼狽，忽然莊嚴起來。（「都市悲歌——《愛情萬歲》」原載於《中國時報》，一九九四年九月十三日）

同一屋簷下的荒人──《河流》

蔡明亮的作品一直鎖定在現代都市人的感情心靈。從《青少年哪吒》的少年徬徨和暴力發洩，到《愛情萬歲》的空虛孤獨和受創乾號，再到《河流》的荒疏悲哀，我們赫然發現，蔡明亮鏡頭下的個人已經自我放逐到無需動情的官能世界，在一片慾海當中，等待殘酷的暴風雨隨時將之沒頂。

這是性靈一點一點被吞噬的過程。在《青少年哪吒》中，李康生努力與外界接觸，然而電影結尾交友中心叮鈴鈴的電話聲，與微曦中捷運工程一閃一閃的小紅燈呼應，像心靈求救的呻吟與危機；《愛情萬歲》中，李康生勇敢地向感情跨出了一步，在沉睡中的陳昭榮臉上輕啄。然而愛情的虛惘和欠缺，仍由楊貴媚昭告式地在破敗的公園中以一場號哭總結。到了《河流》，所有的角色已對愛情／感情毫無憧憬，性愛僅是生理上的需求和發洩，不必照面、不必溝通，也許要藉助色情錄影帶，或者同性戀三溫暖的情境，來刺激已痲木的感官，但末尾招致一片徒然與痛楚，甚至成為殘酷的磨難。

蔡明亮這種一路直下的蒼涼感喟，在《河流》中更進一步定質於現代都會小家庭。中國人習以為傲的五千年儒家倫理綱常，早在現代化洪流下由五代同堂的小社會，解體為尚無法適應的核心小家庭。踉蹌的腳步，進一步被蔡明亮顛覆破壞為破敗病變的公寓，逆倫只是一個極端的家變象徵。《河流》的傾盆大雨是在家庭屋中，滴漏終年，但是隱藏在個人的斗室一角，家人彼此不聞不問，直到有一天，它發展成令人怵目心驚的奔瀉瀑布，無法修補，無法忽略。絕望駭怪的悲劇。

同一個屋簷下的人應該同舟共濟、福禍與共，中國老諺語這樣告訴我們。然而《河流》這個屋簷下的個人，卻在心靈上有幾丈遠。他們有各自的生活空間，父親有他的漏水天花板，和他等待、洩慾的三溫暖黑暗斗室；母親有她色情錄影帶、餐館的狹小電梯，和一個相當疏離的情夫；李康生則處在那漆得異常艷麗寶藍，彷彿用顏色來挽住青春的楊楊米小室，平日又遊魂似地閒逛無所事事，這裡演演浮屍，那裡和女朋友在旅館激烈做愛，他的心靈，幾乎和他的身體一樣，逐漸扭曲病變。

這三個屋簷下的家人，彼此有如陌生人，他們之間的感情鎖鏈已經陳舊損毀得不堪使用，然而他們彼此將就著。像無數當今的核心小家庭，空有一個外殼，誰也不去揭穿誰的瘡疤。修修補補，就準備這麼荒唐地應付完下半生。

疲憊的個人啊！我們彷彿聽到蔡明亮的嘆息，為這些平凡的個人荒蕪受創的心田，感到深沉的悲哀。空泛貧乏的性，難堪屈辱性的性，殘酷互戲的性，蔡明亮以剝露的方式，折穿了屋簷的假象，震撼性地槌打我們的傷口。他的象徵如此抽象，又如此現實可感，讓人無所遁形。

如果說，《愛情萬歲》是由空間訴說著心靈的隔絕和距離，那麼《河流》中這個象徵就是水。水是婚姻的裂縫，是家庭的危機，它滴滴答答在父親房中累積成古怪的意象，也和李康生的病變同時發生，同時越演越烈。它是慾望，是藏污納垢的河流，也是隨時會浮起一具屍體的湍流。它可以是狂風暴雨讓人提心吊膽，也可以在不知不覺中汪漏成一灘漫到母親腳旁的水流。蔡明亮的空間和角色很舞台化，但是他的象徵運用絕對電影化、文學化。也因此李康生在電影初始扮演一具河流中的屍體，並非與整體無關，它像寓言似地指陳了李康生若干生存實質，也預警了他將會遇到的危機。

蔡明亮這種特具個人視野的「都會荒人手記」，與台灣新電影的傳承斷然分隔。他的電影不再動輒與國家民族的大敘述相關，歷史、過去、傳統文化都拱手退位，蔡明亮關心的是此時此刻獨自啃噬自己孤獨和荒涼的個人。沒有史詩，沒有巍巍其言的尋根慾望。蔡明亮用他特有的幽默感，混雜了悲劇和令人忍俊不住的古怪畫面（如歪頭扶正騎車，父親用屋頂漏的水澆花沖馬桶，父親那馬拉松級的撒尿，一個焦慮搞不定假屍體的廣告導演……），為現代台北家庭描繪出像梵谷畫一般重墨濃彩的不安和焦慮。他的畫面不再是新電影誇詡的紀錄寫實，而是許多視象、聲音放大或濃縮的超現實象徵。

那只是台北的夢魘嗎？我懷疑全世界的都市暗藏了相似的危機。等待爆發，等待如洪流奔瀉。它的救贖

呢？是李康生最後從黑暗的旅館推出去的一窗陽光？還是掛在父親臉上那一顆晶亮悔疚又原諒的淚珠？還是母親自立自強爬上屋簷關上無人料理的水龍頭？

蔡明亮的不忍之心使《河流》結尾不致萬劫不復。但我以為現實比電影殘酷，現代的人正以加倍的速度向荒涼奔去。

世紀末的宣言──《洞》

電影《洞》應該追溯到蔡明亮早期的舞台劇《房間裡的衣櫥》。在那齣舞台劇中，蔡明亮自編、自導，獨自一人在舞台上，唯一的另一個演員竟是一只衣櫥。孤獨的少年，拿著電話筒對無人的那一頭不斷傾訴。他的寂寞使衣櫥、電話都成了他傾吐的朋友，衣櫥幾乎有了生命，也成為他的心理代言人。這種因為極度疏離隔絕，而將心境投射到環境中，使環境的無生物也似乎有情、有生命起來，幾乎成了蔡明亮的作品註冊商標；環境的角色，和人的寂寞更成為他貫穿的主題。

環境會說話

外在環境和內在寂寞這二者其實是非常相關。蔡明亮的角色，因為與外界隔絕，所以屋中的一釘一木，牆壁、地板、衣櫥、水龍頭似乎都成了主角溝通、談話乃至投射心情、反映心境的有生物了。《愛情萬歲》就巧妙利用這個環境因素，將主角劃分在不同的空間中，樓上樓下、屋裡屋外、床上床下。空間既劃區了主角的生活範圍，阻隔了他跨越空間的機會，也相當程度映照著主角的內在（最明顯地莫過於用公園未建好的滿目瘡痍來反映女主角楊貴媚的內在荒蕪）。角色即使在屋內與他人共享一屋簷，只要有機會分隔空間。他們便各自佔

兩條平行線的男女,透過接連上下樓的水管,而有了聯繫。《洞》的開鑿使樓上樓下如同在一個「身體」共居。吉光電影公司/提供

據一方,理直氣壯地自主孤立起來。

這個觀念到了《河流》益發不可收拾。一家三口父親、母親、兒子,很小心地維護自己空間的獨立性和私密性,別人(即是家人)也不能輕易闖入自己的空間禁地,探索你內心的枯敗(母親的空虛和慾望,父親壓抑的同性戀)。有趣的是,這些空間從映照主角的內心鏡子作用,逐漸化為幾乎有生命能表達的角色。《河流》中父親那間終日滴漏最後竟豪雨成災的房間,似乎明確地在號哭父親那千瘡百孔的家庭/社會/性生活。父親左避右躲地閃開生命中的缺憾:他不怎麼熱心地找人來修漏,後來索性自己克難地用塑膠袋將漏水引至陽台外(還經濟地順道澆花),這種疏通充分說明他不願面對或解決自己的內在困境。

將主角投射到環境中,這樣的劇情在許多電影中都有。尼古拉斯·雷的《強尼吉他》、賈克·大地的《我的舅舅》還有王家衛的《重慶森林》中梁朝偉不斷地向肥皂、毛巾、玩具說話。不過,蔡明亮似乎最徹底,他的環境不僅是主角投射的客體,它們基本上已經變成了敘事的主體,有表達能力、有細胞、有情緒。好像在《洞》裡,房間的水龍頭及水管似乎已成了連接房間與房間的血管,而因為《洞》的

開鑿，樓上樓下忽然了解他們是在一個「身體」內共居。身體不好了（外在的環境，以下雨和疾病之流行來象徵），屋內的水管便呼救了。他開水龍頭，她在樓下便接不到水，他在浴室用馬桶，她的浴室便漏水，蔡明亮巧妙地將兩人的生命像體內細胞初見面相識起來。在一塊政府宣布廢棄的污染區，不願撤離的居民突然互相珍惜，依戀彼此。女的曾想用掃把和膠布繼續維護自己空間的私密性，但是男的不但用水淋開了這個藩籬，而且將腿伸入洞裡做空間上的侵犯，這其中的性暗示，又是昭然若揭了！

環境成了主角之一，這也說明為什麼蔡明亮找景這麼困難。在他和我的埋怨下，製片組的人花了近三個月都找不到適當的場景。我們曾想在片廠或外景地搭景，可是怎麼設計也不能符合蔡明亮心中的圖像。最後他回到西寧國宅，是他拍第一齣電視劇《海角天涯》就愛上的老環境。他像片中的苗天角色一樣，在政府強力驅離民眾的廢墟裡，找尋一罐早已不生產的罐頭。

歌舞憶舊

苗天的角色，宛如蔡明亮的代言人。認識蔡明亮的人都知道，他是一個懷舊的人。他平常愛聽老歌，葛蘭、白光、吳鶯音、姚莉……他深深懷念老電影。在台灣，大概只有少數像我這樣年紀夠大，而且成長在電影中的老影迷，才能和他交流有關邵氏、電懋那些老電影老明星。老歌和老片子，可能是蔡明亮心中的一塊烏托邦，是他理想中的美麗世界——在這個世界中，所有情感都是直接、表面，而且淋漓盡致、稀里嘩啦的。不像現實，每個人都將喜怒哀樂隱藏在不變的面具下，迂迴、隔絕，難以突破彼此間的距離。

《洞》有趣的是，蔡明亮用葛蘭的五首老歌〈我愛卡力蘇〉、〈胭脂虎〉、〈我要你的愛〉、〈打噴嚏〉、〈不管你是誰〉為背景，將主要敘事中穿插了五首歌舞段落。當然歌舞段落的拍法大致仿效電懋片廠時期那種歡騰和浪漫繽紛，而也多少如好萊塢歌舞片類型般將歌舞與劇情的推展融合（integrated）。然而蔡明亮

的歌舞在許多方面又有新的發展。首先，這個烏托邦是架設在現實中，我們仍脫不出那連綿不斷的豪雨，和那些國宅陰暗、不潔、七拐八彎的房間角落。主角一旦進入歌舞境界，即使不能掙脫環境的缺憾，但是個人突然光鮮明亮起來，敢愛敢恨、妖嬈奔放。從心理學層面說，他們是角色的原慾（id），是超越（transcend）環境的心理狀態。

這些歌舞段落從敘事結構層面而言，並沒有連接作用。相反地，它們的出現幾乎是突兀，與劇情疏離間隔的。它可能使觀眾不明就裡（disoriented），加上蔡明亮原本電影中就存在的角色疏離、情緒動機不明的傳統，整部電影強烈地散發布萊希特效果。

這些段落也沒有明確的主體性。它可以是女主角的心理慾望，也可以是男主角的心理想像，也可以完全脫離主角，成為導演對慾望的集體描象解釋，或者它僅僅是導演心中一塊烏托邦吧！總之，這些段落與現實產生有趣的對照。蔡明亮將對台灣現實的不滿，總投入一個童年和懷舊心情中才有的烏托邦，而且片尾題句曰：「兩千（年）來了，感謝還有葛蘭的歌聲陪伴我們。」對觀眾，蔡明亮是悲觀及絕望的，但是在烏托邦裡，人性仍有最後的光輝。《洞》的結局，男主角努力營救得病的女子，最後從天花板上俯身下來，遞給女子一杯水，並將她拉上一樓。這段有明顯的宗教意味，抽象到現實與想像不分，也是蔡明亮難得樂觀一點的結局。

確立風格家

《洞》是我和蔡明亮合作的電影。四月初赴巴黎，看到《青少年哪吒》正在巴黎上片，大大的看板，與《心靈捕手》共同懸掛在巴士底劇院的戲院外，海報櫥窗內陳列著《世界報》、《解放報》大塊的影評，也有年輕人在海報前品頭論足，評論解說著蔡明亮作品。事實上，有些小戲院這個月還在放一、兩場《愛情萬歲》和《河流》，巴黎人看樣子對蔡明亮青睞有加。

《洞》入選坎城影展競賽幾乎是六位選片委員一致的決定。評語對蔡明亮風格的改變有「pleasant surprise」（愉快的驚喜）。蔡明亮改變了嗎？我很懷疑。電影的外貌容或有改變，但是內裡其實分毫不變，從《房間裡的衣櫥》、《海角天涯》到《小孩》、《麗香的感情線》、《我新認識的朋友》，到《青少年哪吒》、《愛情萬歲》、《河流》，蔡明亮風格家的位置已然確立，做這部電影的製片很辛苦，推動它進入坎城亦不容易，但真正不容易的倒不是與外國人簽厚如字典的合約，或對付他們盯人戰術的監督系統，真正令人煩惱的是國內的不專業製片環境。（「世紀末的宣言——《洞》」原載於《自由時報》，一九九八年五月十六日）

後記：拍此片時曾錄下數十部歌舞片段給導演參考，並邀我的好友羅曼菲來編舞，其中舞者全是北藝大舞蹈系我們的學生，所以駕輕就熟。不過，電影未拍到歌舞片段時，這位導演竟然賴皮說不想拍了，說沒有歌舞片段也成立，令然愕然。當然因為裡面有法國資本，這件事不可以發生，所以又補拍歌舞段落，完成後無數人說這些段落最好看。之後導演竟然連拍幾部有歌舞段落的電影。

張作驥

活在這個時代的現實──《忠仔》

背景：台灣中下層社會的信仰力量

台灣，一個自稱「未來」亞太營運中心的地方，一個政客與野心家爭論國家的定位的地方，一個全世界看到電視機溢出鮮血、被人控訴犀牛角的地方，一個最有錢又會當凱子的地方，一個……一個……太多可以形容，一個奇怪的地方。

關渡平原亦是如此，隨著每年選舉的改變，這個水鳥亂飛、水筆仔亂長的地方，它的前途由軍事重地、大型綜合運動場、國民廉價住宅區、大型工業區等，到今天暫時訂為水鳥保護區，沒有人會知道「關渡平原」最後會變成什麼。

「忠仔」這個家庭，就像這個地方許多沒有發言權的人一樣。神明對他們而言，是一種最有力的寄託，也是唯一的希望。因此他們對於現況，除了「無奈」之外還是「無奈」！但絕不是「悲傷」，只是一種對生活的「適應」或「認命」吧！

在台灣的民間信仰中，主神之前的各種「藝陣」活動，除了是向神明朝拜之外，亦希望藉此感謝神明過去的保祐，並祈求來年更爲平安、發財。

然而「藝陣」的表演中，唯獨「八家將」呈現嚴肅、威風、震撼、神祕的獨特風貌。因爲「八家將」專門是「平邪治妖」的王爺（如城隍、五福大帝）的部屬，「他們」的職務在保護主神及掃除妖魔，捕捉鬼怪，有

如人間的檢警人員。基本上，「八家將」有著乩童的性格，所以碰到嚴肅的場面，也常做操刀、舞劍、揮刺球的表演，以血見神，表示辟邪、虔敬之意。

由於民間信仰隨著經濟環境的改變，「八家將」亦被認定有消災、解運、發財的功能。也因此，許多父母將孩子送去「八家將」的陣頭中，祀奉神明，作為對神明的一種還願或者是另一種的許願！

然而，近年來民間藝陣的活動日趨頻繁，「八家將」的競爭已從服裝、舞蹈、臉譜轉變成「刀器」的操演上，取而代之的是——勇、猛、狠，成為「八家將」的基本條件。加上黑社會適時的介入，利用好狠、好鬥、好勇的青少年，形成一種台灣信仰獨持的兄弟小組織——「八家將」。

導演的話

其實，有時候蠻慶幸自己只能用八百萬台幣，讓《忠仔》的呈現，不至迷失在巨大的預算和文化包袱之中。就是因為如此，與一群未曾演過戲的人合作拍戲，始終讓我有一種莫名的興奮感⋯⋯它讓我不斷地在「說故事」和「真實表演」之間產生許多互動的影響。因此，對我和《忠仔》而言，電影不僅是一種「說故事」的媒介、一種「真實」的呈現，之外，它更是讓我對「生活」呈現出一種態度，一種對「人」的態度、一種讓自己「印象深刻」的態度。

有人曾說：商業電影很好拍，藝術電影也不難拍，但是只有一種電影最難拍，那就是「讓人印象深刻」的電影。我始終忘不了這句話！

與張作驥對話

《忠仔》全片專心注視著台灣中下層社會的少年阿忠，和他那破碎又紛爭不斷的家庭，在面對草莽、惡質

的生活環境時，自然流露堅韌而得過且過的生活能力。

阿忠的父母分居，母親在康樂團表演謀生，阿忠得定時找父親要家用，弟弟阿基是智障兒，沒事就吹嗩吶自娛的阿公老小老小，會自顧自地把阿基要帶到學校獻寶的小螃蟹蒸熟吃了。阿忠的父母分居，姊姊卻捲進幫派血腥暴力的世界。拍過多部青少年紀錄片的三十五歲導演張作驥第二次獲得輔導金，就以一群非職業演員、八百萬成本拍出這部同步收音的電影。在《忠仔》真實有力、飽含壓抑與憤怒情緒的影像裡，三字經和刀光劍影如影隨形，荒謬與無奈的氣氛始終伴隨著劇中小人物嬉笑怒罵，揮之不去。

問：為什麼選擇創作《忠仔》這樣的題材與內容？

答：因為我做這個最快，過去拍紀錄片已有許多個案基礎。我覺得台灣本省有很多人家在生活上被政府或是其他惡勢力欺負、虐待，他們一樣能過活，而且還活得很開心。鄉下人大都聽天由命，想法單純、認命，雖是小人物也有其求生之道，相信神明自有安排。但是別人看了卻覺得可憐，我不希望拍得很可憐，因為他們還是活得很開心。我也希望將八家將這種具有自虐性的儀式拍得深沉一點，但還是保留其神祕性，牽涉的問題太大，信不信神明就是一個問題。

阿忠用酒瓶打自己的頭和演八家將用儀式器具打自己頭之間可以做此聯想的，《忠仔》整個片子的調子就是幹譙，從頭到尾不爽。阿忠的自虐性格是我想表達的，但不是悲劇，如果把這部片子看成悲劇，那是看的人和《忠仔》那個世界之間有落差。我原來有拍很多特寫，用不進去，覺得維持點距離、鬆一點好。

自從大學畢業以後，我九年來平均一個月收入幾千塊，常和朋友借錢，心情和阿忠這個階層的人是差不多的。朋友也會偷偷塞錢給我，畢竟我知道我在做什麼。我覺得活在這個時代就要真實的拍出這個時代的現實。

儘管台灣有很多什麼經濟奇蹟、民主奇蹟的宣傳，《忠仔》才是我要呈現的現實，是我對台灣現實的感受。對我而言，我在八百萬的預算裡結合一群大部分沒有演戲經驗的人，很寫實的呈現我的想法，還做到同步錄音，我覺得有成就感。

問：《忠仔》的表達真實驚人，能不能談談拍片的過程？

答：開拍前一個月我每天上午、下午，或晚上，把演員們專車接送到現場房子裡，買菜給他們，把門鎖上，給他們一點車馬費，讓他們自己生活在一起，做飯吃飯甚至睡覺。進入狀況以後，演員之間甚至會搶話講，有些現場決定合理就用。這樣安排的結果，表演比較不協調的是唯一在國立藝術學院學表演的姊姊，因為她演不過自然的生活。表演上大部分都是演員之間的默契培養出來後的即興成果。因為戲本身寫得很真實，表演攝影位置也很真實，紀錄片式的。所以我把整片顏色調得非常飽和，是印片廠裡最飽和的一部片子，沒有中間色調，顏色大紅大藍很凝重，我希望片子產生一些不那麼寫實的感覺。我覺得台灣現在好多片子都很精緻，裡面講的話都濃縮過，集中在劇情情節的鋪陳，偶爾有一些感覺，但《忠仔》不能這樣拍。演兄弟的真的是黑道兄弟，一起吃飯桌上擺槍的，這些人在現場就是真實，我要保住這些真實演出，很多現場講的話是寫不出來的，翻譯上也很難。

台灣電影幾乎很少呈現人怎麼謀生的，都是為情節服務，所以我希望在我的電影裡呈現真實呈現人的謀生關係。我覺得沒有cast也是一個cast，因為劇本是我寫的，角色出來了，只要演員有膽量呈現他另外一種生活我就有了把握。電影實在是無數判斷的結果。一場兩組兄弟翻臉的戲，我和現場六個人講的戲都不一樣，攪亂他們，然後由一個旁邊的小角色放話，控制場面的情緒與節奏。拍攝時男主角一到現場就有情緒，因為我鼓勵那個演媽媽的演員下了戲也要管阿忠，比他媽媽還像媽媽。雖然有一些戲到尾時偏離了原先的設定，但是因為夠

真實，所以放進去和其他的部分一起也很好。第六天停工，因為演員之間產生一種次序對話，沒有生命。所以我常把阿基丟進去也是打亂其他演員表演僵硬的方法之一，因為他們在一起生活夠久，有基礎，即興反應得來。但是要很小心避免每場戲都太長，劇本三行字拍成三分鐘，因為過於生活，變得到處是戲也到處沒有焦點。所以要在現場找辦法打散他們的次序與節奏使其生動。現場演員即興表演隨時有意外，要當場決定合不合理，腦筋轉得要快。

我覺得真實的經驗是很重要的。我在《忠仔》裡喜歡用長拍，因為這些業餘演員是我的最大籌碼。對他們而言，演出自己是最大的籌碼，這些人最厲害的就是真實，細細的分鏡分段不適合也做不到。因為故事本身很沉重，阿忠的個性就是不爽大哥時砸電視、不爽爸爸時用酒瓶打自己，所以希望做一些貼近生活親近的東西，希望真實到你不感覺那個沉重。

拍攝時製片組抱怨一些鏡頭，如阿公走路搭公車去做船的過程太冗長浪費錢。其實那個過程那個時間對我來說太重要了，我寫劇本時就要。我要那個時間去累積行為過程的情緒，我覺得有焦點就不會教人分散注意力尋找不合理的地方或漏洞。有焦點演員就有戲出來，構圖漂亮沒有用。其實《忠仔》裡的媽媽是從電話簿裡找到的，真的。康樂隊藝人，阿公是基隆廟口做嗩吶的師傅，阿基是真的智障兒。我覺得台灣演員不夠努力，很少有自發性創造的動作，少了演員的魅力。因此當得知預算只有八百萬時，我決定找不怕表達自己的業餘演員，給他們在現場看劇本也背不起來，只能記重點更好。接下來主要看我們設計的情境好不好，演員進不進得去。

我告訴演員你不要演嘛！渴了就喝水，想尿尿就上廁所，電話響了就接嘛！用旁白暗示姊姊被父親欺負是對一般觀眾的交代，但我的誠意最多也只能到此。我希望觀眾不要看完還搞不清楚，但有時候覺得說太清楚也很彆扭，國片有些是沒有能力說清楚使人看不懂。有人說有新電影的劃分，我覺得主要是誠懇與否的態度問題：包括對別人的尊重。我覺得讓人看得懂你九十分鐘故事是基本的尊重。我

看電影常看到睡著，希望我拍的電影觀眾不會看到睡著了。就這一點而言，《忠仔》是我講清楚的最大尺度。另一個尺度是暴力，因為暴力是台灣很值得注意的現象。對我而言，《忠仔》不夠暴力。電影畢竟是重組過的東西，但如果能給人有紀錄片的感受也不錯。老闆阿榮看了之後說和我家隔壁的媽媽一樣嘛！另一個老闆知道我講不了幾句台灣話時幾乎不相信。

問：拍紀錄片的經驗對《忠仔》的影響？

答：我覺得過去拍紀錄片影響的是對一個人的態度問題。我想拍五十個吸安少年擠在一起的豬寮，他給不給你拍就要看你態度有沒有誠意。我花了一個月說服演媽媽的演員，因為她真的是康樂團員，怕人家知道。紀錄片裡沒有紅不紅的問題，每個人都是平等的。有時候一些工作人員看阿基有點智障就欺負他，那就不對，要學會尊重彼此。我覺得拍片現場的氣氛決定了一部戲。雖然有很多商業片拍的時候大家都很好，結果電影也看不出來。

問：你跟過很多人，有沒有受到一些導演的影響？你欣賞的導演有哪些？

答：我當然會受跟過的人如虞戡平、徐克、侯孝賢的影響，但是我想學也學不到啊！不如慢慢摸索學自己吧，但也不容易！我喜歡給我驚喜的電影：如里奧‧卡拉克斯（Leos Carax）的《壞痞子》情節簡簡單單，卻說的很不一樣，充滿了意外的驚喜。我覺得王家衛在《熱血男兒》裡也顯出他是一個能夠結合藝術與商業很好的導演。《地下社會》的導演也令人佩服，那隻飛在煙霧裡的鴨子實在令我印象深刻。

問：能不能談你自己？

答：我剛進電影圈想當攝影師，從二助做起，記得大助問我幾歲，我說三十，他「啊」的一聲：「太老了吧。」有一次吃飯，便當被大助理一腳踢掉，罵我說：「你以為你大學畢業就了不起啦，去抱著腳架守著攝影機吃飯。」我就一邊抱腳架一邊吃飯。有時候也會被其他人逗，「大學生動作快一點啊！」在學校裡看的是《青梅竹馬》，結果進電影圈在中影片廠搭鋼絲，心裡落差很大，想出國念書，後來有幾位四十幾歲的老工作人員告訴我說，台灣的電影圈走到低潮了，以後實務經驗很重要，能不能控制預算、確實執行很重要，我就留下來了。後來也見識到香港拍戲的專業與敬業程度，受到相當地衝擊。

雖然我做副導可以一個月賺十八萬元，可以一年接四支戲，做到導演不用站起來管事的地步。但是有太多副導演幹一輩子的副導演，因為從一做到一百是熟能生巧的事，但是卻沒有創造力做從零到一的事。記得有一天拍戲我遲到了，結果當我到現場時工作人員鼓掌歡迎。回家後我就告訴女友這個遊戲不能再玩下去，我拍完那部戲之後就閉關寫劇本，寫了《暗夜槍聲》就中輔導金，結果借牌的公司要我自己拿四百萬給他做抵押，我拍完《忠仔》也得到四百萬輔導金，和阿榮公司合作，一個月拍完，後製卻花了一年多的時間。我想過以後如果沒戲拍，第一就做計程車司機，因為可以和許多不同的人接觸，這是拍電影最需要的基礎之一。

我曾經一度覺得拍電影不難，後來看到黑澤明七十幾歲在美國接受頒獎時講說：「我不懂電影。」我非常感動。後來有機會看他拍片時的紀錄片，覺得他就是一個長者對人的態度，現場氣氛很好。我希望拍戲時大家都變成一家人，因此我覺得過程很重要、溝通很重要。如果拍戲時連身邊的人都不尊重，如何去對待本來並不存在的電影角色呢！所以，如果有新電影之說，我認為是態度的問題，是對演員、觀眾、工作人員、對預算、對老闆有沒有誠意的問題。拍片很辛苦，但是你不能強調你很苦、你很窮，那跟作品的好壞是兩回事！

問：聽說你在《忠仔》的後製遇到不少困難？

答：這部片子並不是那麼有理性的一次呈現，片子一直到錄音間還有許多人有意見。因此我一路走來都要用抗爭的方式達到我的呈現。有時候與技術人員為了不同的想法幾乎翻臉，我也會懷疑自己，畢竟他們大都是工作那麼久的人。有時候反對的人多，會有點心動。但我覺得拍電影的人應該是在創造遊戲規則，前人有的規則只是早點拍而已。所以我必須堅持自己的原創想法，否則不僅不倫不類，也沒有別人會幫你擔起責任。

和配樂進行音樂的溝通是最大的困難之一，我希望這個音樂是有手感的，而非Midi。最後像拍戲一樣，要引導配樂者進入情緒，同時也說服他們無聲也是一種音樂。我覺得這個電影的音樂只是統合一個調子，對電影裡的情緒沒有什麼幫助的地方。我覺得現在經驗還是不足，所以配樂只能在片子剪接以後才開始。對我而言真實生活很多時間是浪費的、無聊的、非理性的，所以我也要求剪接師廖慶松剪的時候理解我的想法。不要太理性，結果他剪得很辛苦。

問：你拍過電視、電影，卻對電影情有獨鍾？

答：我覺得電影和電視之間有一個深度的差異，電視不要人花時間去思考，用3／4機器做《忠仔》初剪時就有這個問題，覺得兩者有落差。第一個問題就是每個鏡頭的時間都要加長。我現在還是很討厭用monitor，看太多導演太care框框，其他的東西都掌握不好了。

我覺得拍戲的氣氛很重要，應該是開心的，由導演、副導演帶頭大家玩一個電影，我會告訴我的道具，在我的戲裡不要為了一個打火機不連戲而煩，如果觀眾為了一只打火機不連戲而分心，那這戲就失敗了嘛！拍得很痛苦乾脆不要拍嘛！我覺得過程最好玩，只有拍戲才會使你想辦法說服一群人和你同一條線，而且集合在一

起到一些奇怪的地方待上一、兩個月。但是對想拍電影的人，我建議鏡頭兩年要要求自己每個月花費不超過一萬元，在台灣拍戲和釣魚坐一整天一樣，就是你被榨乾了也沒人問你乾不乾的。

問：你說你現在正在寫一個有些暴力的劇本，希望用職業演員嗎？還是獨立製片方式？

答：以後我也希望找紅的演員，但先教他們對著鏡頭講一千呎底片，打去信心重新重整，因為職業演員會試探導演的路子，一旦職業演員抓到你喜歡的表演方式往往就不再思考。職業演員因為不夠尊重角色，說服力不夠，也很難對現場以外做真實角色有的真實反應，對我而言，就沒什麼興趣了。我希望有機會拍職業演員，挑戰自己。我拍電視時不給演員劇本背，用講的就好，配合演員當天的情緒，因為演員他們背得快，背完了卻沒有感覺，演出只交代了劇情。導戲時有時候也要跳出來給現場氣氛一個發展可能，不要拘泥當初設計的戲。

現在我的籌碼不多，懂什麼拍什麼。其實只要有一棟可以抵押一千萬的房子誰都可以拍電影。但看你有沒有勇氣去做，負責任把自己的想法赤裸裸呈現給大家看。我也很想拍好商業片，但是自己要看清楚自己的角色與能力，懂什麼就做什麼。獨立製片是要什麼沒什麼，所以在現場的執行與應變能力不夠就完了。尤其現在電影界比以前隨便，沒有倫理，也不太叫得動人。但獨立製片也能出一些特殊的東西，也有市場。不管如何，拍電影要有自信和執行能力。

我覺得這部戲的演員特別真實，是我對生活的判斷力還可以吧。但是在現場常常面臨真實與戲劇的取捨問題，卻因為分心太多在行政事務上、做類似副導演的工作而無法思考。台灣電影的執行一定是在扣原創想法的分，一個導演分心做製片也許在製片方面加分；導演部分就會扣分；整個是在妥協中拍出來的，所以劇本一定要很強悍才能在很多妥協後還有自己的東西剩下。我運氣還很好，還有人主動要發行這部片子，不然只能放在家裡。

問：你第一部片《暗夜槍聲》的經驗並不愉快，能不能談一談？

答：香港那些習慣製片至上的人，未經我的同意就重剪我的片子，我當然抗議。我不承認那個東西是我的作品。

問：你有什麼話要對《忠仔》的觀眾講？

答：「不要睡著了！」我最care的是電影看完了有沒有感覺，一個電影該說的話就在這個電影裡，沒有別的了。我拍戲，因為我不清楚怎麼去拍戲。如果有一天我清楚了，沒有挑戰了，我也不拍了。

後記：《忠仔》完成後我幫導演做國際策劃，入選了幾十個電影節，我們並一同參加德國曼姆──海德堡雙城電影節競賽。導演後來一路成長，很多片得到金馬獎的肯定。

李安

哀樂老年——《推手》

李安導演的《推手》敘述一個大陸留學生定居美國的生活：他娶了一個美國女子，生了一個混血兒。安定之後，他將從小相依為命的老父自北京接來。老父與洋媳婦相處不融洽，最後終至搬出，自己在唐人街賃屋獨居。

就劇本而言，李安的行文造境似嫌單薄。其所謂中美文化／代溝的差距／主題，多以一些顯得陳腔的比喻來經營。如洋媳婦生吃生菜沙拉，老父吃油膩的肘子剩菜、大碗米飯；或是媳婦用電腦寫作，老父用毛筆揮灑唐詩；或是媳婦緩緩步跑，老父氣定神閒的氣功和太極拳。表面上，《推手》平淡地呈現在美華人的生活，其樸實單純的基調，大體是感傷有餘，潑辣不足。

不過，李安的導演處理，使《推手》出乎意料地雋永。電影並不膠著在劇本中過於斧鑿的對比主題。老父與洋媳婦的衝突場面往往是一筆帶過，不是愚昧如台灣電視劇一般誇大。更可貴的是，電影沒有沉溺在憂國憂民的飄零感上。近代的中國史使中國人分居於港台大陸三地，不安全感使許多人選擇一輩子流浪異鄉。這已是眾所周知的事實。李安沒有墮入留學生文學的窠臼，他不去經營華人的放逐情結，也跨越了移民／留學生為身分、生活的蹇促困窘。他的移民世界，是有孤獨感但也在異土上安定下來的一群小老百姓。他不會動輒搬出中國情結，也不躁切地為某種政治立場搖旗吶喊。如果有什麼值得提的缺點，就是李安的世界太單純了一點。在李安的眼裡，大家都是好人，即使是唯一的大惡人，也不過是那位說話粗糙難聽、性格勢利拜金的餐館老板，

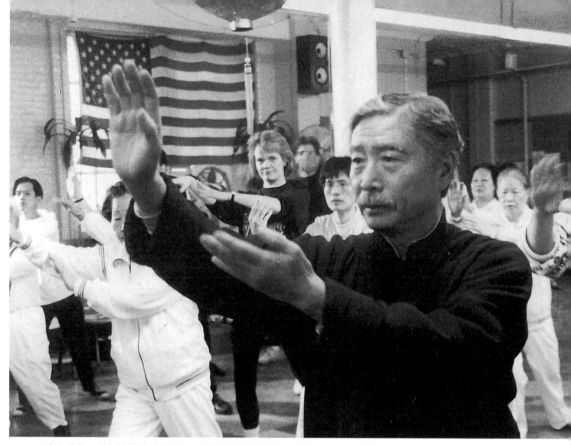

李安的第一部劇情長片《推手》，專注於跨國婚姻所引發的文化乃至代溝的衝突和危機。郎雄成為李安亙久的父親形象。中影／提供

而且他也值得同情——他不也爲了生存多賺點錢嘛！

郎雄與王萊兩位精彩的老演員也使此片化險爲夷。比如郎雄責怪媳婦不吃肉。或是與兒子鬥嘴的幾句口白，都能使語言整個活潑起來。王萊也一樣，如郎雄般沉穩安閒，都毫不費力，在蒼髯皓首中透露出歷練累積出來的睿智與寬和。

兩個老人的認識和交往，婉轉周折地展現出李安的眞正旨意。《推手》不是捶胸情牽的故國追思，也不是移民的甘苦談。它恰恰是美國這樣一個時空的今昔對比以及新舊衝突中，譜下淡淡的輓歌——漸行漸渺的中國舊倫理，以及過去農業社會時才有的親密人際關係。郎雄及王萊代表的角色，正是舊倫理秩序的精神。他們老而彌淳，堅持不肯「爲老不尊」。然而新社會、新倫理、新生活節奏非得把他們推到提早退休的方位。他們都得經過一番掙扎和省悟，才能在淡淡的

哀愁中接受這樣的事實。在午後的陽光中，兩老微笑著彼此依靠打發著日子，李安的移民鄉愁，竟是對中國舊倫理關係的感嘆和眷戀。《推手》很顯然是站在兩個老人的立場來陳述移民心曲，李安在這樣的偏祖中分享著老人對世路人生的感嘆和喟嘆。不管你曾是舊時代的遺老，還是輾轉於大陸、台灣的雙重鄉愁背景，在美國郊區或唐人街的老年生活，是個不跌宕奔馳的平靜養息。跨過了人生爭逐及汲營，餘下的是不折不扣的哀樂世故。兒孫繞膝、幾世同堂的倫理天堂已隨風飄逝。（「哀樂老年——《推手》」原載香港《電影雙週刊》，第三四二期）

人文傳統和佛洛伊德──《臥虎藏龍》

李安《臥虎藏龍》的奧斯卡成就，奠定了中國電影征服世界市場的里程碑。這部集合了陸港台三地創作人員及明星的華語武俠片，史無前例地在幕後融合了香港的專業武術指導和技術人員（袁和平等）、大陸特殊的地理景觀（北京、安徽、黃山、新疆）、美國精密的電腦視覺特效，終於使存在數十年的武俠電影類型電影（swordplay）更上層樓。

從外在形式表現來看，細緻的考據及服裝設計、傳統山水畫似的縹緲幽靜、黃沙大漠的戈壁景觀、老百姓的樸素生活空間和官家的雕梁畫棟，都脫離了邵氏武打片，以及「中影」片廠電視劇千篇一律的虛假制式。宛如歌舞片般雙人舞、三人舞、群舞打鬥，更透過精妙的編排和電腦動畫／特技，將國人熟悉的武俠小說傳統如飛簷走壁、凌波虛渡、盜劍劫鏢、點穴暗器，幻化成優雅或令人心曠神怡的電影神采。精緻的面貌，委婉／熱鬧交錯的節奏，俐落簡易的劇情交代，深細熨貼的情感，刀劍鐵騎的鏗鏘，乃使電影跨越了語言的障礙，在歐美票房創下外語片驚人的紀錄，以及十項奧斯卡提名的輝煌成績。

利潤的巨大成就和傲視影壇的氣勢，當然也引起許多批評和片面詮釋，晚近更開發出東方及西方的視點辯

論，較爲普遍的說法是：此片是拍給西方人看的，或者是亞洲早熟悉了如徐克那樣以爆破、歇斯底里節奏爲主的奇觀電影，反而嫌李安太溫吞。我曾看過一篇報導，就此現象大作文章，並指稱台灣爲亞洲唯一喜歡這部電影的地區，因爲所有觀眾都把李安當作文化英雄。

這許多林林總總的說法，常有以偏概全的毛病。雖然李安公開表示，台灣是最能理解他的創作的地方質，探討《臥虎藏龍》的不同切入點，冀望在眾多論述中，縷析出另一種閱讀方式。

（「我的多種暗藏隱喻都被解讀出來。」），但是完全從類型理論出發的分析卻不多見。本文嘗試就類型本詩篇。

儒道相間的文人傳統

武俠類型電影在一九六〇年代，因爲胡金銓等導演的努力而步上文人傳統。胡氏奉爲宗教般的美術考據，強調抽象俠義精神的角色設計，以及交錯如道教出世及儒家人溺己溺精神的淑世思想，一下子把武俠片由粵式粗疏神怪的身分中提升爲文人的藝術。書法、意境、京劇鑼鼓點和優美的外景，使胡氏作品結晶爲美麗的武俠詩篇。

胡氏的武俠風潮，不久，就被李小龍、成龍等的功夫片取代。功夫片強調硬橋硬馬搏擊技藝，激情猛烈的求生哲學，清楚地以普羅低下階層的品味凌駕於胡氏的中產階級知性。接下來的徐克，更將武俠片重組爲爆破、吊鋼絲的天堂。其觀眾的年齡層降低，知識文化水平卻沒有提高。中間縱有幾部神采飛揚的個人創作（如《名劍》），但大體而言，武俠變成了簡單而重複性高的工廠罐頭產品。

《臥虎藏龍》卻重新將文人的敘事傳統帶回了中產階級。咬文嚼字的對白，特重禮教及倫常的情感壓抑方式（如俞秀蓮守住已死未婚夫孟思昭的婚約，與李慕白發乎情止乎禮的關係），都說明李安一直是儒家思想的信徒。不過，相對於胡金銓對政治體制的憤懣，營造史記《游俠列傳》以降幾乎不帶感情的臉譜武俠客，李安

的淑世英雄顯得感情豐富，慾望澎湃。他們有道家閉關退隱的出世思想，有儒家將社會責任、道統規範扛一身的入世哲學，但李安又刻意凸顯他們佛洛伊德式的內心情慾，形成有趣的角色張力。

恪於道義，動輒搬出師承綱常，維此護彼的上一代俠客，在儒道傳統的上層建築思路中受困。比起下一代自由自在、追求身體、慾望完全解放的年輕人，李慕白和俞秀蓮都顯得婆婆媽媽、自我設限，那些「把手握緊，裡面什麼都沒有；把手張開，卻擁有一切」的抽象哲學，具體呈現了李安一再強調他表達「個人中年危機」的企圖。在金球獎典禮上，李安謝謝所有支持他回到中國尋根。根是什麼？是一個長久居於都會，受西方價值衝擊困擾的精神所繫。李安在所有影片中都努力複製這些傳統信仰，從《推手》、《囍宴》、《飲食男女》甚至《理性與感性》，從太極、社會習俗、生活諺語、做人處世，他不急不緩地琢磨著典型的價值困境，讓全世界觀眾以漸進的方式認識中國，以及為什麼被西方價值衝擊後，可以向這個傳統或信仰得到救贖或變通的力量。

《臥虎藏龍》回到了胡金銓式的文人傳統，也自我省思地向胡氏風格致敬。李慕白和玉嬌龍曖昧的竹林之戰，絕對源自《俠女》竹林廝殺的經典；羅小虎和玉嬌龍所處新疆的荒野和峭壁，也突破了《龍門客棧》意思一下的「月世界」侷限外景。鄭佩佩扮演的碧眼狐狸夜襲陝甘捕頭一行三人，其廝殺奮戰的表情和姿勢，更神似徐楓在《俠女》和《忠烈圖》中的某些鏡頭。

江湖與西部：對比與顛覆

無論胡金銓、徐克，還是李安的武俠世界有多不同，大家都服膺武俠世界的基本規律，即對比於文明／現實世界的「江湖」。江湖存在已有數千年的基礎。莊子曾言「相濡以沫，不如相忘於江湖」，六朝劉勰之《文心雕龍》亦有「人在江湖，心懷魏闕」之語。考據江湖之概念，是從唐傳奇中已將其與「民間」、「社會邊

緣」的意念，對比於廟堂及「在朝」。自明朝大量公案小說、《七俠五義》、《水滸傳》等，至平江不肖生和還珠樓主，乃至當代的王度廬、金庸，都塑造江湖中的神話。一般而言，江湖有民間在野的意思，但在武俠小說／電影中，江湖是創作者和觀眾／讀者共同的幻想默契。在這不需言詮的默契中，英雄惡客都可盡情在此演練他們的技藝和神話。高來飛去，點穴內功，江湖的法則和行事風格自成一幟，不受現實世界規範。好像《哈利波特》中的巫師和麻瓜世界的涇渭分明，武俠世界中也清楚將江湖和沒有武功的凡人世界劃分開來。

江湖的概念也和西部片中的「西部」（West）相似。西部開拓是美國立國精神所繫，西部在真正歷史中只有存在於十九世紀末的三十年，但是千萬個通俗文化創作不斷歌頌這個已被幻想化的西部。其蘊含的暴力，其本質的自由，都充滿原生蠻荒的魅力。然而東部文明和上層建築不斷推進，美麗的西部註定要有被文明收編的宿命。「江湖」因此一模一樣，既充滿暴力、俠義的自由與浪漫行為，但是俠士末了仍必須受制於規範與傳統，譴責或消滅不受規範的暴力。

在《臥虎藏龍》中，李安將這個傳統發揮得更好。他一方面對比於江湖（武俠世界、民間）和真實世界（不會武俠的世界，京城），另一方面更將年輕一代的價值（江湖、自由放縱）巧妙地對比於上一代的責任感（規範、傳統、壓抑的行為和情感）。玉嬌龍嚮往江湖的「自由自在、選擇自己所愛的人」、「想殺就殺」的生活方式，李安特別在她的現實環境及空間／視覺上加上若干文明的限制；官家那些層層雕琢的門檻及骨董桌椅、服裝、珠飾似乎把她壓得透不過氣，她兩次坐在轎子裡，都侷限在隔絕外界的小窗子往外看（逃向沙漠，逃開婚姻）。碧眼狐狸給了她江湖的夢（李安用鏡頭顯現她倆在梳妝時暗示的另一種江湖身分），使她走上放任的不歸路。但是「當我發現可以擊敗妳時，我多害怕，我看不到邊」玉嬌龍如是說，說的是武藝，實際是對自己行為無拘無束的恐慌。李慕白代表的當然是文明與道德規範，原慾（id）在此（文明）受到了規範，玉嬌龍也完成了她儀式性的成長，不得不縱身入水，完成自我慾望的消弭。

對比於江湖的放任、光亮及自由，京城的擁擠，屋內的黑暗及繁複，父權象徵的乏味和限制（家裡安排的婚姻），玉嬌龍兩次選擇離家出走，追求她的夢。不過李安雖禮讚了江湖的迷人，卻也自我反省地點出「江湖」不過是作為消費的傳奇（俞秀蓮告誡玉嬌龍：「洗不上澡，虱子跳蚤咬得睡不著覺，書上也說這個？」）。書中的江湖，是吹牛的江湖，是省去負面訊息的美麗神話，李安因此自我顛覆，用滑稽的茶樓大戰，點出摧毀那些「鐵鷹爪」、「鐵臂神拳」、「花影無蹤」的荒謬名號，也順便向《龍門客棧》、《迎春閣之風波》致敬。

約翰‧福特在《雙虎屠龍》（The Man Who Shot Liberty Valance）中拍出西部類型片的至理名言：「當歷史變成傳奇時，刊印傳奇吧！」《臥虎藏龍》沒有吹噓江湖的偉大，也許習於看西部片的美國觀眾特別領會江湖與西部相似的矛盾與宿命，能夠如此在票房上回應電影的寓意。

女性的叛逆和悲劇

如果說女性在張徹式武俠片的男性陽剛／同性戀世界中完全消失，在胡金銓的並肩作戰、袍澤情誼中隱沒了性別特徵（假扮為男人，或永遠著戰服），李安則獨樹一幟地創下女性為主的武當天地。《臥虎藏龍》原則上是俞秀蓮、玉嬌龍和碧眼狐狸三人的電影，兩位女主角爭奪一把劍（一個男人），電影中的女性意識和女權主義非常高漲，誠如李安所言，他謝謝妻子為他提供片中強悍女性的典範。片中三個女性不斷對男權世界挑戰，玉嬌龍不服九門提督父親安排的顯赫婚姻；憎恨李慕白為她安排羅小虎上武當山，更一再對李慕白對她的收編反叛；俞秀蓮自己管理一個顯然以男性為主的鏢局（即使她不在時，代理人也是另一個女性吳媽）。俞秀蓮和碧眼狐狸組成了玉嬌龍探索江湖世界的典範，兩個matriarch的強悍相對於貝勒爺和九門提督對事情的束手無策。更有趣的是，玉嬌龍大鬧茶館，徹底摧毀也嘲謔了羸弱的男性世界，以「明日拔去武當峰」的氣勢睥睨

男性鞏固的道統象徵。

電影中最少為人提及，但是我以為非常重要的是碧眼狐狸這個角色。她像個抽象的邪惡勢力，報復拆散所有人的婚姻和愛情（她殺了孟思昭和李慕白，兩次俞秀蓮的婚姻對象；她殺了陝甘捕頭蔡九的妻子），更嘆息「小姐長大要嫁人了」，鼓勵她不要做憋死的命官夫人、埋沒自己的天分，跟她一齊闖蕩「很嚇人也很刺激，恩恩怨怨，你死我活」的江湖，連玉嬌龍的父親也不放過。碧眼狐狸一輩子最得意的事是收了玉嬌龍為徒，而並非能取得武當心訣和在武藝上更上層樓。她要的是一個和她一齊殺個痛快的江湖夥伴，而不是一般男性武俠的「天下第一」理念。也因此玉嬌龍悄悄背叛她，不教她這個文盲看不懂的心訣，成為她「唯一的親，唯一的仇」。

但是碧眼狐狸的邪惡在某些層次上帶有悲劇的色彩。他不齒李慕白的師父江南鶴，因為「他看不起女人，即使入了房幃，也不肯把功夫傳給我」，她不識字，所以就被玉嬌龍背叛欺騙。她的悲劇，不僅是性別上的，也是階級上的（文盲），她的邪惡和反抗，預兆了玉嬌龍這種不受管轄女性的命運（李慕白願意要武當破例收玉入門為徒，以免她將來「變成一條毒龍」），她的殺戮和狠毒，是被歸為次要性別、階級求生存的吶喊，對男性世界大一統的報復。

隱喻的性愛和慾望

許多評論都無誤地指出《臥虎藏龍》是一部有關慾望和性的武俠片，的確，片中有太多佛洛伊德式的象徵和意象。俞秀蓮和玉嬌龍心裡都知道，爭奪青冥劍即是爭奪李慕白個人。作為性器官象徵的寶劍，與作為女性子宮象徵的洞穴，及大量水及性愛意象，讓李安不著痕跡地融入敘事當中。玉嬌龍兩次洗澡及淋浴後有了實際或

象徵的性慾（她撕開衣服，對李慕白露出在薄紗下未穿內衣的乳房：「說，你要劍還是要我？」），李慕白要她拜師遭她拒絕，說「那劍也沒用了！」順手拋下，玉嬌龍也立即跳入瀑布中追趕性愛的象徵。這個動作呼應了片尾因為她聽從俞秀蓮要她「真誠面對自己」的勸誡，而縱身雲煙深山殉情的行動。

如前所述，玉嬌龍和羅小虎這兩個年輕一代追求的是不受羈絆的情愛和生活態度，他們代表的是原始的慾望，是江湖最迷人的矛盾。李慕白和俞秀蓮則恰巧是相反的壓抑的慾望，和受文明、規範影響的道德原則。

李慕白作為導演的 persona（代言人），夾在禮教和慾望（理性和感性）中間，他贈給貝勒爺青冥劍，告訴俞秀蓮自己要退出江湖（壓制熄滅的慾望），卻被玉嬌龍盜劍而重新出山。他對玉嬌龍多番的教誨是為了導正她嗎？玉嬌龍深知自己是慾望的對象，與李慕白交鋒的真正主體，所以說出「三招內拿得回劍，我就跟你走！」的話來。

這樣一部複雜的電影，挽救了一個瀕死的類型，李安的《臥虎藏龍》，註定在電影史上有《星際大戰》的地位，用觀眾人數和評論熱潮，塑造永恆的神話。（「人文傳統和佛洛伊德——《臥虎藏龍》」原載於《民生報》，二〇〇一年三月二十七日）

《英雄》和《臥虎藏龍》之比較

《英雄》沒有拿到金球獎，事前媒體發狂似地報導，彷彿《英雄》是繼《臥虎藏龍》之後另一個大展宏圖的鉅作。我認為，這件事被炒得過火了，金球獎有多少代表性還是其次，重點是《英雄》除了表面絢爛的金錢堆砌外，與《臥虎藏龍》是差可比擬。

由類型電影的狀態出發，《英雄》和《臥虎藏龍》雖然有相似的美式包裝（如龐大的預算、紮實的明星，

以及電腦精密的特技，和港式的武打設計），但是其底蘊的精神和內涵是截然不同的。

從李安多次自述《臥虎藏龍》是他個人的中年危機來看，李安是寄情於周潤發飾演的李慕白大俠身上，大俠在感情上有困境，他既受到下一代肉體原慾以及感情自在奔放毫無束縛的衝擊，卻最終秉持儒家的知書達禮，發乎情止乎禮的「道義、倫理、責任」等規範，讓愛情成為一個美麗的昇華。連外國普通觀眾都看出來了。

《臥虎藏龍》表面是爭俠鬥義，內裡卻是一個愛情問題。

張藝謀的《英雄》卻是一個典型社會主義的藝術，企圖以一個典型及縮影，來反映大的時代或社會。社會主義對「寫實」的根深柢固及一往情深，使張藝謀即使虛擬了長空、無名、飛雪、殘劍這些幻想人物，仍必須落實在秦王滅六國統一天下的史實論述上。「天下」、「蒼生」以及秦王書同文、車同軌的統一中國的概念，使個人本位及地方主義必須在老百姓的安定及繁榮的社稷為重概念下退為其次。這也和中國較主張的「批孔揚秦」論述吻合節拍。

換句話說，《英雄》雖然包裝了許多愛情（長空和飛雪、殘劍和明月、飛雪和殘劍），實際上卻要說一個非常嚴肅的天下及國家的議題。

由是，《臥虎藏龍》的人物雖然起於虛幻，而且因為港式、馬式口音的干擾使大陸和台灣觀眾迭有批評，但是這些人物確實是有血有肉、富含感情的角色。反之，《英雄》的人物雖談出了驚天動地、飛沙走石的愛情，而且以絢麗的畫面質感備受大陸及台灣觀眾的掌聲，其角色卻宛如紙板刻出的平面人物，不但缺乏情感、個性的厚度，而且在不同段落的敘事中，行徑、感情幻化無常，可有不同的詮釋及替代性（我們看出來了，這是個《羅生門》的架構），即使用眼花撩亂的顏色來製造張氏拿手的形式美學，卻淪為概念先行的空泛畫面，徒留下一些九寨溝、胡楊林、戈壁敦煌令人屏息的美景風光，心理過程薄弱的角色鬥爭，和以多取勝（多箭、多落葉、多風、多顏色、多戲服）的堆砌美學。

我無意與兩億元人民幣票房並大呼過癮的觀眾爭論。這的確是張藝謀努力跨越藝術電影囿限、爭取國際商業市場和獎項（奧斯卡、柏林）的一大步，但是，somehow，我比較懷念那個《紅高粱》和《秋菊打官司》的質樸農民的張藝謀。

張藝謀寫農民、寫中國老百姓，有一定的信仰和誠實。但是當他大張旗鼓為統治階級說話時，整個作品就如虛的的架子。蘇珊・桑塔格討論瑞芬斯坦說，她的作品是用美學掩蓋一個法西斯意識，背後思想可疑。張藝謀的《英雄》，恐怕連瑞芬斯坦的堅定信仰也沒有。（「《英雄》和《臥虎藏龍》之比較」原載於《南方都市報》，二〇〇三年一月十七日）

易先生是情聖嗎？──《色・戒》

我們台北藝術大學電影創作研究所雖不如北京電影學院名氣大，但成立五年以來倒也相當熱門，報考人數眾多，學生來自五湖四海，有美國、捷克、馬來西亞、泰國、日本，要不是兩岸政策尚未鬆綁，相信大陸學生也會願意來參與。我們每年只收十個研究生（編劇和導演兩組，今年剛增製片組），但每年報考人數眾多，至四月中總要為筆試口試把老師們累翻天。

每年，我們也為如何測驗出學生的創意才能而出此意想不到的題目。今年黃建業老師出了一道考題倒是別出心裁，他說，如果你要重寫《色・戒》電影，編寫一個不同的結局，你會怎麼寫？

黃老師出這道考題恐怕也間接點出《色・戒》問題之所在。《色・戒》雖在去年風靡兩岸三地一時，現在多半已看出其吸引人潮處比較多在其「性場面」的處理，其嚴肅的歷史面較少被一般觀眾深刻理解。我個人認為此片最大的敗筆在於誤讀了張愛玲原著，沒能認知張愛玲原先以「為虎作倀」這個名詞作為對汪偽政權最深

沉最不寒而慄的批評。由易先生的選角，到對愛情和性愛的無限耽溺，《色·戒》在重心和偏向上使人遺憾。

這種誤讀在學生群中尤其明顯。我們在改考卷時，對學生五花八門的編劇眞是爲之氣絕。他們多半把易先生神聖浪漫化，他最後會出手救了王佳芝，一幅有情人終成眷屬的大爛收尾。也有人爲王佳芝做英雄譜，她最後會用把小手鎗親手結束了易先生的生命。更有一些沉迷在間諜〇〇七驚悚片的影迷，會東繞西彎地想像成日打麻將的易太太才是後面操控一切間諜活動的主腦。

張愛玲恐怕會從墳墓中爬出來對世界的沉淪嘆一口大氣。因爲沒有一位考生談及汪精衛或易先生的政治意涵。

台灣的年輕人沒有歷史感是自以前到現在皆然。國民黨統治期間施行歷史空白教育，避談國共內戰及迫遷台灣的挫敗，至於二二八、白色恐怖幾乎在父母輩的「莫談國事」恐懼下成爲「洪水猛獸」。李登輝和民進黨的相繼執政使鐘擺搖向全民的泛政治化，電視新聞像連續劇，電視政論節目像綜藝節目，政治成了娛樂，歷史和任何辯證也隨藍綠對峙和省籍分立成了狹窄的焦點。

去年我任金馬獎主席，金馬獎辦理回顧展，前題放在胡金銓、李翰祥和楊德昌三影人上，我必須和年輕的工作人員（多半是影迷唷！）不停溝通，才能勸服他們爲什麼要辦收益不多的胡、李回顧展。與我爭辯很兇的年輕人後來跑來感謝我，他們透過回顧展才認識了兩位重要的導演，從原來的反對做專題展，到後來自己獲益良多。天哪，他倆才逝世了十年，影迷已全不認識他們了。

而汪僞政權和張愛玲已離我們七十年了！

所以你能怪學生的沒有歷史感和不長進嗎？我們做教育、文化的，有必要承襲使命感，讓年輕人有機會透過文字、影像了解歷史。而拍電影的人更應該有責任做一些歷史辯證工作。迴避歷史或扭曲歷史都愧對文化。

（「易先生是情聖嗎？」──《色·戒》）發表於二〇〇八年五月二日

一九七○年代

中國悲劇的見證——《再見，中國》

現代中國人，尤其是知識分子，都面臨政治立場和生活環境抉擇的難題。近代史的悲劇，造成了政治領域的分裂，永恆地欠缺安全感，使中國人開始世紀大遷徙，離鄉背井，與親人切斷音訊，竟是這半個世紀中國人的悲劇情結。

唐書璇在一九七三年就選擇了這個悲劇，作為《再見中國》的主題。這還是文革熾烈的時代，毛澤東、政治改革的理想正在西方世界如火如荼地展開。唐書璇沒有著墨在文革本身狂熱鬥爭的本質，也沒有簡化政治辯證為單面的政治批判，她由人性和心理出發，以五個中國知識分子逃亡的歷程，反映出現代中國人流亡的悲慘事實。不煽情的手法，冷靜客觀的描摹，卻具有震撼性的力量。

相形之下，唐書璇的另一部傑作《董夫人》，就一個女性內心情慾及禮教的矛盾掙扎，即含蓄優雅地塑造出早期國片的經典。但是《再見中國》的取材、視野，卻更令人動容。其紀錄片式的段落處理，對政治和物質的幻滅論述，充分反映出一個藝術家不迴避責任、不向商業妥協的嚴肅態度。在政治價值被狂熱衝向一面倒的時代裡，在商業劣作容不下嚴肅電影文化的環境下，唐書璇默默地揹負起「藝術家」的責任。這中間的挫折和困難，可能到今天仍不能解決。「第一屆中時晚報電影獎」決定頒給她一個最高榮譽特別獎，事實上並不能補償台港大陸這三個地區對這部作品的歉疚。

除了視野恢宏之外，《再見中國》的美學技巧也值得重視。對比式的蒙太奇、聲音和音效的創作性運用，

鏡頭變化的不依傳統，都顯示一個電影作者如何努力發掘電影形式的創作力。無論是電影開頭由沉緩模焦的游泳跟攝，驟然入焦的毛像震撼，或是利用聲帶經營政治狂熱環境的恐怖；或是車水馬龍中，用高樓頂「毛主席萬歲」標語顯示香港環境的荒謬和尷尬，都賦予《再見中國》一個清新、不隨俗的形式外貌。

即使在今天，唐書璇這種忠於電影的實驗精神也不多見。雖然，《再見中國》明顯地有經費和製作條件的困難，也明顯地在技術上出現粗疏和簡陋的漏洞；然而，其內裡透出的樸實風格和穩健的創作力，使唐書璇在中國電影史上佔一席重要地位。

唐書璇不拍電影以來，台港電影環境已有重大的改變。中國電影的崛起，在八〇年代，已經是世界性的重要議題。就這點來看，唐書璇的確早生了幾年。在她的時代中，這位藝術家並沒有得到適當的評價和讚譽。但是，也唯有像她這樣的先驅者，下一代的電影工作者才擁有一個精神典範。在《再見中國》的工作人員表中，我們赫然看到卓伯棠、但漢章的名字，連同攝影師張照堂，都對這幾年的台港電影有相當的貢獻。不僅他們幾位曾親受唐書璇指導的人，甚至整個七〇年代對電影產生憧憬和理想的年輕人，都曾或多或少受到唐書璇的啓發──相信電影可以是文化、是藝術。在今天給予唐書璇一個肯定，不僅是總結她的電影創作成就，更是期待她這種精神仍會在中國電影的未來發揮更多的力量。（「中國悲劇的見證──《再見，中國》」原載於《中時晚報》，一九八八年十二月十七日）

後記：我一手創立的中時晚報電影獎，第一屆就向唐書璇致敬，也挖掘一個新人叫周星馳。中時晚報電影獎在藝界當時聲望直升，與金馬獎並駕齊驅。我離開報界後，該獎無人承辦，轉給台北市成為台北電影獎前身。

一九八〇年代

學生電影芻議——《畢業班》

林清介是八〇年代初台灣被期待的導演之一。他的學生電影在眾多方面獨樹一格，票房也算穩定，這在台灣影業普遍不景氣的狀況下是十分難得的。

他的作品《畢業班》應是《學生之愛》後最好的作品。雖然大體仍不脫學生電影類型，但是無論在結構、處理方法，以及對形式的關注上都比前幾部細緻，尤其支撐電影的主題骨架和一般對事物的看法，均有較佳的成績。

這就關乎到對林清介電影的基本看法及內容問題。以敘事而言，林的電影表面總浮凸出一些立即性的戲劇衝突，如《學生之愛》的記過及稚戀對學生的壓力，或如《同班同學》父親酗酒母親惡疾的家庭負擔。但是這些都不及電影整體透出的訊息重要——林清介電影常反映一般流行的速成價值觀，這些包括學生對愛情友情的想法，大眾對聯考、金錢及迷信的觀念，一般人的行為方式等。這些生活化的訊息也比表面的戲劇焦點更具文化涵義，應是林清介電影最引人處。

舉《學生之愛》為例，表面是著重在學生對愛情的憧憬及記過的爭執，實際卻提出教育大環境的檢討，讓我們看到好學生壞學生的對比，也看到我們的教育制度如何在某些方面造成學生心理的壓抑。林清介成功地用視覺及象徵來烘托其主題，火車上用功觀賍的好學生，與摩托車上自由好玩的「壞」學生一直平行，李慕塵跳越火車站柵欄是與「規矩」、「權威」起衝突的開始，自暴自棄後再騎摩托車與火車並行是實際心理轉變。林

清介對學生的反叛心理做了很好的闡釋。

《學生之愛》的自然及一氣呵成反而對照出《同班同學》的狹窄造作。《同》片刻意「檢討問題學生的心理」，倒不如《學生之愛》以整體教育環境為前提寬廣。至於《男女合班》及《台北甜心》隨商業心理計算的增加也無大表現，倒是《畢業班》以學生離校前的旅行作為社會啓蒙的過程，許多層面都饒富趣味。像學生與社會人士的對照（林清介以往電影均隔絕在學校裡），學校如何擔任「保持學生純摯」的機構，還有學生是怎樣在旅行沿途開始社會化。

林清介電影也有一貫的缺忽。其結構常流於鬆散，部分「片段敘事」與「主題呈現」毫無關聯，另外他的大量特寫、誇大濫情衝突的傾向，以及不注重寫實美學等毛病，常使片段與其流暢生活化的小品風格不合，造成觀眾心理的障礙。

研究林清介幾部作品可以留意到，他的個人作者傾向很濃。他對友情有一貫的定義，對女性有獨特的看法，對男女感情有柏拉圖式的純情依戀，對權威有必然的反抗。此外，最令香港影評人傾倒的，是他素材選擇的「本土性」及「泥土氣息」。香港電影文化中心放過林清介四部電影，一般覺得其作品清新、不安協，處理教育問題態度開明，所以即使質素粗糙，仍值得推崇。

於是問題在為何台港影評對電影有不同的評價？香港人認為《夜來香》不好，對徐克失望，但是台灣頒了個最佳導演獎給徐克。香港人對林清介充滿熱情，台灣卻自《學生之愛》一直在失望。《電影雙週刊》主編周振生推測可能「台灣學生片太多，題材普遍化，看多了自然不新鮮」。另一主編李焯桃也以為《夜來香》比《第一類型危險》（台灣禁演）退步許多，香港有理由對徐克苛責，而台灣讚賞徐克，應是認為「這可鞭策導演提高製作水準」。大體上言，香港一般技術有相當水準，所以影評人不注重技術圓熟，甚至以為用技術掩飾內容疵陋是不好的，電影只要有「誠意」，即使技巧差些，也可以原諒。

以上都是整體環境不同，對於電影本身才有不同的要求及評價，實在是大學問。像香港平日沒有學生片氾濫，忽然看到香港以外的學生形態，自然馬上接受。反之，台灣在眾多雷同類型片下，會對林清介這種潛力大者要求較多，看到香港以外的學生形態，自然馬上接待心理。又如外國影評人看一部中國片，在沒有一個整體環境給他參考評價前，他的論點可能偏差，或者馬上就將他所熟知的作品亂比（如誰有楚浮風，誰像《齊瓦哥醫生》等）。

所以評價是相對的，客觀的因素的確也會影響理性的評論。我們不必因香港美國如何如何就馬上「思齊」，也不必因自己未看出某片像《齊瓦哥醫生》就懊惱（何況比成《齊》片並不是多有榮耀的事），我們評價應有本土意識，因為我們對環境較了解，但是這個本土意識是以充足的知識及理論判斷，而不是盲目的民族文化獨尊。更重要的，是應留意少用「好或不好」的評價二元觀，電影原是多麼複雜的文化組合，誰能輕易將電影定位在哪個價值上？（「學生電影芻議──《畢業班》」原載於《聯合報》，一九八二年八月十八日）

後記：學生片到二十一世紀的今天又捲土重來，《那些年，我們一起追的女孩》和《我的少女時代》都來勢驚人地在台港陸甚至星馬刷下票房佳績，台灣電影如今在大陸被稱為小清新，學生電影類型扮演很重的角色，連我自己也出品了《藍色大門》，據說是很多人心目中最喜歡的學生片。

商業片的女性——《紅粉兵團》

有人說《紅粉兵團》這部電影以奇形怪狀的女人作噱頭，有人說這部電影是大雜燴，不知所云。但是，當它全省賣座頻傳（票房謠傳自四千萬到一億元不等），我們不得不對它裡面傳播的意識重新檢討。

出乎許多人意外，我覺得這部片子很有趣，並非指它是好的藝術作品，而是它對女人的一些價值認定，以及其潛伏的幽默感。

我們用不著爭論其女人的眞實性或可信性，更用不著一一指證它某段抄自什麼電影，因為這部電影根本建築在一個幻想的世界裡（雖然表面上設在一九四四年的抗日期，僅是為其暴力一個籍口）。女人是這個大幻想的主體，但是女人不是有血有肉的個人，而是一種原型，或女人的許多面。有趣的是，每個女人幾乎都是反社會的，或是超乎道德及社會尺度的。像彭雪芬的偷竊及隨時棄友自保，像楊惠姍的賭博殺人，像葉蒨文的亂丟炸彈，像劉皓怡的酗酒，像程秀瑛的賣身，像徐俊俊的蠻力。林青霞算較正派的，她只是撒謊施計，目的是為了「打游擊」。這些行為乍看都不容於社會，但是編導巧妙地把缺點變成抗敵利器，結果，電影反在歌頌這些原型，她們是有「特殊才能」的女英雄。

我們研究B級電影（尤其羅傑‧柯曼的新世界產品）的字彙，大體也適用於本片，如「快」、「性挑逗」、「廉價」、「世故」、「諷刺」等等。問題是，同樣是牢獄女囚片，像強納森‧德米的《Caged Heat》等卻充滿了政治社會意義，其憤怒及抗議警察暴行的聲音，以及故意與主流男性電影（如約翰‧韋恩及克林‧伊斯威特的電影）對抗的姿態，都有「超越」的自省。這一方面《紅粉兵團》較薄弱，它是商業考慮重於創作意義。

另外，除了胡金銓的「女性時期」我們看到一些獨立自主的電影女性，多年來，我們的電影（尤其是文藝

愛情片）多是依賴和軟弱的女性形象。「暴力寫實」興起，有了黑社會女霸王為主角，但是基本上仍依附於男性社會中。《紅粉兵團》不但公然結合女性的力量與男性對抗（試想許不了、梁修身，以及鬼馬隊的不堪一擊），而且強調的就是獨立自主的女性社會。觀眾對此的熱烈反應值得我們思考，究竟是社會需要此種幻想，還是社會對女性的看法有了改變？（「商業片的女性──《紅粉兵團》」原載於《聯合報》，一九八二年七月二十五日）

白先勇筆下的性祭典──《玉卿嫂》

印象裡，白先勇筆下的女人總是敢愛敢恨，熱情過頭的特異分子，其外形不論是沉靜清瘦或豐腴爽朗，在人群中總能以特異的氣質或行徑鶴立雞群。他們的共通點便是不受世俗禮教束縛，忠於自己的感情（即使在用情失敗淪為風塵的硬朗潑辣），她們總是轟轟烈烈、熱鬧非凡地在人生舞台上走一遭。尹雪艷、金大班、李彤、一把青都是這樣，玉卿嫂也不例外。

張毅將《玉卿嫂》搬上銀幕，賦予這個角色的深度及層面，比至今白先勇小說改編成的戲劇與電影都要明確（我們可以確定地說，這是最成功的一部）。張毅與時下一千年輕導演創作方向不同，他勇於進入角色的內心，不採流行的疏離客觀運鏡；並且突出「性」在傳統社會扮演的角色，使全片成為玉卿嫂個人在壓抑社會下的性祭典。

電影中的玉卿嫂是個不折不扣的悲劇人物，她的熱情與選擇，註定了不見容於將「性」視為禁忌的社會。她周遭的人物，不是將性壓抑轉托為假道學搬弄是非的三姑六婆（如胖大媽對旁人私生活的敏感），就是一逕以粗口鄙俚視為另一種性發洩的市井走卒（如小王等人對玉卿嫂的垂涎），張毅凝鍊地塑造玉卿嫂的與眾不同。她有一種追求自我情感的尊嚴：玉墜子、白天褂、一絲不亂的髮髻、蓮蓬及水的意象，都是電影一再用以襯托她個人的方法。因為她愛情的本質與眾不同，所以能安然昂視於周遭的陋俚淫逸。直到這個愛情失了重心，墮落成與旁人無分軒輊的慾念，才導致玉卿嫂全面的毀滅。

由這個角度看，《玉卿嫂》全片不啻是玉卿嫂個人的性祭典。她的角色，也是中國電影少有勇敢果決、不畏外在價值壓抑的人物。她的性與慾，隨著張毅對季節意象的鋪陳，由草木勃發的春情，一路墮入蕭殺衰颯的冬寒。由是，其最後的性愛場面，是她個人的性完成儀式，也是電影最重要的主題高潮，新聞局在此動剪，實

在有不分上下文的道學嫌疑。

如果《玉卿嫂》僅在突出女主角與慶生的性與愛，全片就會顯得十分單薄。張毅在此又營造容哥與慶生加入複雜的情網，使電影衍生出伊底帕斯情節（容哥對玉卿嫂的傾慕）、同性戀的妒嫉傾向（容哥、玉卿嫂及慶生的三角關係），以及青春色弛的蒼涼（玉卿嫂與金燕飛的對比）等複雜文義。幾層關係交疊複雜，使電影文本豐富曖昧而多義。這一點，使《玉卿嫂》的文學傾向眉目鮮明，比起《金大班的最後一夜》詞淺意露的單面敘述高明多多。

文學的多義性也顯現在張毅堅持點清的時代背景（據說因此使他和原著白先勇產生歧異）。張毅不避諱鋪陳中日戰爭的爆發，使大後方不關己事的生活態度受到批判。片中抗日烽火已起的當兒，以打麻將度日的簪纓貴婦仍那樣一手搖扇、一口討論上海來的來路貨。「打仗？打仗就不用穿衣服啦？」這層文義爲全片引出基本的批判，也爲此時此地拍《玉卿嫂》賦予時代透視（這一點也與一些影評人用兒童純眞立場旁觀的闡釋清楚甚多。容哥的角色與《城南舊事》的英子截然不同，他是本身參與複雜關係及事件，而不是在旁作時代見證。）大時代的戰爭悲劇已然展開，小社會的麻木居民仍蠅營狗苟，在自己來路貨及愛情慾念中糾纏不清。這是張毅對當時某些階層的批判，也是電影與原著頂大的差異。

能夠將這些複雜的層次交錯點明，成就在於張毅的導演，而不是一些影評人所謂的「一千萬元大布景」或是「中國傳統文化特色」（如果得靠場面、布景取勝，那麼《聖戰千秋》這等可笑意識型態電影豈非成了曠世名作？如果美術設計和布景，等於中國文化特色，中國文化也太薄弱了。）張毅的細緻及精確可以在許多場面及設計看出，例如霧裡放風箏，玉卿嫂乏力地追趕慶生及容哥一場戲，就濃縮及象徵了角色關係及全片主旨。這場戲以影像來關照三人關係的演變及承先啓後的兆示，其精煉絕不在於放風箏能不能「代表中國文化特色」。

《玉卿嫂》能談的題目還很多，但我想就某些金馬獎評審的態度討論一下。據聞楊惠姍未提名是因爲某

此二人以爲她「破壞中國婦女形象」（而轉以提名她較爲遜色的《小逃犯》爲補償），姑不論這種現實、戲劇不

分的謬誤有多荒唐，這種道德意識，簡直就把他們與張毅批判的胖大媽劃了一個等號。（「白先勇筆下的性祭

典——《玉卿嫂》」原載於《聯合報》，一九八四年十一月六日）

青少年的壓抑散文——《小爸爸的天空》

陳坤厚與侯孝賢的搭檔為國內電影帶起一片不造作、不空談人生哲學及個人內心紛擾的視野。從《在那河畔青草青》、《小畢的故事》到《風櫃來的人》，都可貴地站在我們自己的土地上，提供一份觀察、一份關懷，以及堅持不為商業動搖的誠心與信心。所以，比之現下那些以鄉土為名的商業庸俗電影，或是知識分子刻意而文不對題的憐憫或自憐電影，陳坤厚與侯孝賢的作品在創作及觀眾上站在較高位置。也因此香港一些在學術界的電影研究人士（不是一般影評人），雖跳脫歷史範疇而認為《小畢》成就平平，卻也一致以為《風櫃》是台灣去年最有潛力最深厚的電影。

《小爸爸的天空》是陳坤厚沿襲他們一貫特色的成品。不是時下什麼劃時代的偉大文學改編，也不是提倡某某主義、某某風格的野心之作。只是平平實實將現今青少年的性、交友、學業、家庭問題拿來做素材。在處理方面，我們見到陳、侯一貫的平易穩和，不聳動青少年的生活異常（像香港某些Ｘ妹仔電影），也不煽情青少年的課堂無聊（像某些學生電影）。它波瀾不驚地娓述一個懵懂時期可能發生的故事。許多不按時序發展的倒敘交錯，甚至經常省略情節的處理，都顯示時間距離下的客觀心境。《小爸爸的天空》在結構上確實不是以澎湃的少年熱情為重心的。

除了結構外，陳坤厚的視覺風格也依循時間的客觀，將空間的距離凸顯出來。不斷出現的窗櫺及柵欄、鐵絲網的前景，將主角及談話隔絕在線條之後。唯少數的文藝腔對白及略多的靜態攝影與此隔絕風格稍有違背。由是，陳坤厚對青少年的觀察雖令我們憶起楚浮《四百擊》的部分畫面，卻不能產生那種強烈叛逆的青少年韌倔力量。反而是一種壓抑及委屈下的安協及認命。

青少年的委屈及壓抑部分原因陳坤厚（或朱天心）孤立為其父母或長輩（警察、助教），我想陳坤厚並不

《小爸爸的天空》沿襲陳坤厚一貫特色，以平實手法呈現現今青少年的性、交友、學業、家庭等問題。中影／提供

是真正要提出解決青少年普遍的問題或現象，因此兩個小戀人之外的對等環境關係不十分明確，不似《小畢的故事》將小孩的成長及其間的環境做平行發展：由純摯幼童眼中的清明世界發展到逐漸有缺憾的社會價值（打架、暴力、在社會價值下受壓抑的母親、學校及教官給予之挫折）。陳坤厚在《小爸爸》中規避了這些，側重小情侶的孤立世界，抒情及氣氛都特立一格，只是深度稍嫌不足。

然而陳坤厚這種似散文風格的創作，一般民營公司尚無魄力支持，唯有中影才能支撐住這種非強調戲劇性的電影。在明驥老總即將卸任的今日，希望繼任者能體恤中影是國家出錢的「文化」機構，不專以營利為目的。如此觀眾才能有眼福，繼續看到如《小爸爸的天空》這樣乾淨怡人的台灣電影。我們的電視已在「業績」這個偉大的名詞下受到相當污染，不論趣味及文化反映上都毫無國營的魄力。希望中影好不容易掙出的契機，不會在業績的壓力下消弭無蹤。

（「青少年的壓抑散文——《小爸爸的天空》」原載於《聯合報》，一九八四年六月二十八日）

意識型態再議——《最想念的季節》

還有什麼比《最想念的季節》更浪漫的事？一個懷著「有婦之夫」孩子的女記者，為了給初出生的孩子一個「姓」，打燈籠到處找丈夫，約會過三次的生朋友也問啦，沒見過面的楞小子也問啦，簽了契約就結婚，可真巧，楞小子愛上了她，她也愛上了楞小子。肚子裡的孩子可成了難關了，怎麼辦？乾脆讓孩子意外流產，兩個人再浪漫地談戀愛，最後再把契約無限延長。

這樣的編劇真該檢討檢討。我不能想像以後的台北女孩為愛情懷了孕，大家都懷抱《最想念的季節》這種意識憧憬到處找爸爸。這是怎樣倒退，又故意把社會問題浪漫化的態度？

深作欣二的《蒲田進行曲》也有這樣的情節，可是男主角自願娶女主角，是懷了無限崇拜（明星崇拜）及日本式效忠（對致女主角懷孕的上司）而答應的。這樣的行為在導演處理下，有嚴厲的意識批判，然而《最想念的季節》卻一廂情願地浪漫化，缺乏觀點，又缺乏判斷的能力。

朱天文的原著裡，對這一點淺淺的愚蠢仍有些酸楚。女主角雖故作時代少女般的輕鬆，可是字裡行間她的語氣仍有莫可奈何的嘲諷。可是本片倒退到瓊瑤時代的浪漫愛情（除了少了那份肉麻的對白及濫情的幻想，當然，也在新銳導演自以為是的「長鏡頭」觀念下、故意「隔」掉了），可以算是陳坤厚／侯孝賢／朱天文這組金字招牌下最差的一部電影。

除了浪漫化的觀點外，此片的戲劇處理也暴露無數缺點。剛剛已提過，新銳導演都以長鏡頭美學為標的，相對的缺失便是毫無情緒重心。從頭到尾，在「隔」的淡化情緒下，觀眾無法對主角產生認同或情感。更可怕的，是空間／情節／人物常常交代不清，在戲劇的內部邏輯而言，無法自圓其說。演員們不斷在場景中擺姿勢，造成悅目的構圖（這一點，同《青梅竹馬》一樣，也有明顯的耽美傾向），然而生活的細節，感情的轉

折，完全沒有交代，於是演員有突發情緒時，觀眾往往莫名其妙。

選角的錯誤，也使此片的浪漫缺失外，再沾上明星離角色有距離的虛假氣息。張艾嘉在屏東農村中的格格不入（她的洋化氣質比較不像屏東內埔人）。甚至作爲一個記者，在台北街頭上，也與廣大的行人並不相像。

這只能怪張艾嘉氣質太好，不太融入環境。至於角色的刻劃，因爲缺乏生活細節的補充，使前面的耽美傾向更加危險。電影中看不到張艾嘉採訪、寫稿的記者生涯，記者名銜似乎完全掛在嘴上，或以出入聯合報大樓電梯爲裝飾。多半時間，她像個時髦的模特兒，與友好出入仁愛路高級舶來服裝店，更不然就是以《閃舞》的姿態，在寬大的運動衫中脫胸罩，使男主角做種種性綺想。

對於創作小組，我們本有無限期待，但是由新電影的豐富生命，褪色到蒼白保守，我們不禁失望了。

（「意識型態再議——《最想念的季節》」原載於《四百擊》雜誌，一九八五年四月）

跳出言情劇的失敗——《桂花巷》

龍應台在評蕭麗紅小說時曾不客氣指責她的「盲目懷舊」及缺乏反省（「以極度感情式……去擁抱、歌頌一個父尊子卑、男貴女賤的世界……膚淺……辜負了它美麗的文字與民俗的豐富知識」）。

這個觀點不久被王德威批評。但不論王德威及龍應台評價多歧異，兩人均認爲蕭麗紅寫的是言情小說，連蕭麗紅自己也在《桂花巷》後記中強調自己便是女主角剔紅，「執著內心對剔紅的愛」，有「血肉濃黏的情感」。

蕭麗紅的小說就是靠這種「濃黏」的情感及文字堆砌出來的舊世界，贏得讀者對她的歡迎。可惜這個情感和文字魅力到電影中就不見了。一方面，原書太長，改編成電影，勢必刪去其若干重要心理動機，使剔紅的

一生顯得片段零碎，只見情節，「濃黏」的情感不復浮現。另一方面，文字轉為視覺本有差異，加上陳坤厚堅持用較有距離的中遠景及長鏡頭，結果不但不是台灣新電影以「寫實」對待生活的態度，反而削弱原著戲劇性濃的結構，使觀眾有時甚至摸不準角色的內心情緒及行事動機。

陳坤厚的攝影雖然減弱了觀眾對剔紅角色的認同或同情，但其品質仍是全片表現最佳之處。畫面光彩、色調、質感之複雜及層次分明，輔以精細的內景及鏡位美妙的外景，使視覺攫取了全部的注意力。

然而，除了攝影，《桂花巷》究竟要表達什麼呢？在原著中已經顯示了蕭麗紅注重寫情、缺乏觀點的事實。剔紅的一生起伏，似乎並不是要對她所處的社會或環境做任何評

《桂花巷》的情感失之浮面，角色的內心動機及性格轉換過程並不清楚，情感也一直平平淡淡，不特別令人吃驚，也不特別令人高興。中影／提供

論，此外，中影海報的宣傳標題使這點「曖昧」更加複雜，上面寫著：「一個斷掌的女人和她生命中的四個男人」，「這個女人活了七十五歲。直到她死，她才知道這一生孤單的命運似乎出生就註定了，如她的斷掌紋。」

於是我們感到困惑，陳坤厚花這麼大的篇幅，只是要陳述一個宿命的觀點嗎？剔紅晚年看到當年趕出去的傭人回來迎娶自己的婢女，以及在廟旁滄桑地看到老情人飛黃騰達的老相，到底是在諷刺命運的嘲弄，還是有更深的意義？

缺乏明確的觀點，使我們相信陳坤厚是想創造如《我這樣過了一生》一般的女性傳奇。陸小芬每個階段的變貌（尤其行將就木前），其「奇觀」的程度，不亞於楊惠姍的增肥臃腫。然而，楊惠姍分寸恰當的演技，以及張毅歌頌婦女犧牲容忍「美德」的企圖，使《我這樣過了一生》情感熾熱；《桂花巷》則失之浮面，角色的內心動機及性格轉換過程並不清楚，情感也一直平平淡淡，不特別令人吃驚，也不特別令人高興。言情小說的特點似乎都不被強調（其惱人的配樂聲帶要負點責任）。

雖然戲劇陳述法有待商榷，其實《桂花巷》是今年少數有趣細緻的作品之一，光是其藝術的品質、畫面的粗細、鏡位的考究，就不是近期那些強調家庭離合的俚俗電影可望其項背。至於陳坤厚對民俗記錄的努力（各種衣飾、家具考據、婚葬禮儀、燒王船祭典等），都是本片特有的風味。（「跳出言情劇的失敗——《桂花巷》」原載《聯合報》，一九八七年九月八日）

封閉‧中產‧自憐的情意結——《單車與我》

陶德辰的電影，從《光陰的故事》到《單車與我》，倒是有幾個統一的特色：分別是封閉的內心世界、過多的情意結、中產趣味的寂寞與自憐。這幾個特色使他的電影圈限在狹窄的觀眾層次上。

由《單車與我》來看，這個封閉的內心世界，從《光陰的故事》童年後就未打開過。男主角康衣念永遠踽踽獨行於自我的寂寥世界中，既與外界疏離，又有一份難以令人認同的敵意與怨恨，周遭的人對他形成莫名其妙的壓力及迫害，所以他有時索性躲入「隨身聽」的音樂裡，與外界斷裂聲音及環境關係，也掩飾壓抑自己對外界的言語行為侵略。

因為封閉，所以康衣念的自我形象完全得由別人待他的行為投射出來，不但由尷尬挫折的人際交往，還由伍迪艾倫式的個案研究訪問，企圖做康衣念的個性分析。這裡我們看到太多陶德辰一貫的情意結，包括父母、長輩對其成就的逼迫及壓力，對女人的看法（輕賤、誘惑、背叛、佔便宜、難以捉摸），對陌生人及朋友的自卑及不信任（同學老欺負他、不了解他）。總而括之，陶德辰情意結下的電影世界，是個對人性沒有信心的世界，晦暗荒謬得甚至使得主角企圖以單車撞死人來出一口怨氣。

這個世界也單薄得只限於中產趣味，從頭到尾只是衣食無虞後的寂寞與自憐。傭人、美國五〇年代的搖滾樂、玩具、補習、主角的生活及這種自傳式的敘事件，令人難以印證社會共通性。自我的宇宙、世界觀，倘使有令人提升的情操與情感，仍是有價值的作品。無奈《單車與我》顯示的世界觀與情意結，除了怨恨、敵意及不開朗外，還有一分物極必反的侵略性，能否引起共鳴，真是見仁見智了。

摒除《單車與我》的意識型態不言，其形式我有一點意見。這部影片的象徵意象完全是漫畫作家（如男主角撞人未遂，一頭栽進女子大胸脯廣告中間，上書「優待、再優待五折！」等），與強調寫實的描摹風格不

合，更欠缺藝術的微妙、暗示性。還有明明是真實電影的訪問穿插，竟會有上搖橫搖的影機移動，破壞了這個案心理研究的形式設計。此外，剪接及敘事也略呈鬆散。這些都是商業電影範疇較難容納的。

我們無意揣測《單車與我》情意結是否屬於自傳作品，倒是陶德辰對素材、主題的堅持，及投資者不保留的支持，都是台北電影圈少見的現象。（「封閉‧中產‧自憐的情意結──《單車與我》」原載於《世界日報》，一九八四年十二月九日）

影像的失真——《沙喲娜啦·再見》

黃春明所描寫的人多是「卑微的、委屈的、愚昧的」小人物，雖然他們也像白先勇筆下的人物一樣，被擺在一個新、舊時代的夾縫裡，但是他們絕不是「舊時王謝」。黃春明的人物不是曾歷京華煙雲的人，他們只是一代一代活下去的小民。儘管面臨著現實的種種挫折、他們仍極力維持作為一個人所應保有的最低限度之尊嚴，黃春明賦與他們的面具則加深了為生命尊嚴而掙扎的衝突張力。

——蔡源煌，《寂寞的結》

黃春明的小說《莎喲娜啦·再見》儘管面臨許多批評，基本上仍是近年文學上的重要作品。藉著主角黃君為生意帶日本客戶嫖妓的經過，一方面逞口舌之利撻伐曾侵略中國的日本人，一方面更痛責台灣商人及學生的數典忘祖。撇開其表達的方式不談，其題材的選擇，因為直接追溯、總結中日戰後的歷史經驗，毋寧提出一個值得深思的問題。軍事侵略、經濟侵略、文化侵略，中日關係一直牽制在某種模式中。在如今日本流行文化的氾濫中，能將《莎喲娜啦·再見》搬上銀幕，實在是反省、檢視當前文化問題最好的時機。

然而，搬上銀幕的《沙喲娜啦·再見》實在與原著精神有了差距。影像本來就是很難含蓄的媒介，如果不謹慎控制影像本身的微妙（subtlety），很可能就成為誇張、戲劇化，甚至扭曲原題旨的作品。很不幸，電影《沙喲娜啦》正是落入這樣的窠臼。

原小說的主角黃君，本如蔡源煌所言，是在現實中碰到挫折、卻仍然努力維持做人尊嚴的小職員。由於小說探取第一人稱敘述者結構，所以黃君內心的掙扎、委屈及壓抑後的報復都顯得相當可信。電影中的黃君，因為在全知觀點下，成為戲劇推展的一個角色，心理層次就顯得薄弱，而認同的危機、心

理交戰的轉換，更因為導演的拙於鋪陳，失去了小說中的力量。我們在電影裡，看不到黃君覺醒的過程，他的挫折鋪排也未能使觀眾認同其角色。在這樣十分仰賴主角內心歷程的戲劇結構下，這部電影似乎完全失了重心。

於是，電影的誇張戲劇情節反而喧賓奪主，成為結構重點。日本人的喧鬧、粗鄙、徵逐聲色作風，打一開頭便是描述的主體。此外，旅舍老闆、侍應生的貪婪、應召女郎的開心耽樂，都使此題材原本的自省聲氣減到最低。為了增加電影的票房吸引力，劇中還添置了鍾楚紅的妓女角色。然而在妓女與黃君獨處這段重頭戲中，我們只見二人憶及青蛙怕癢的溫馨經驗，兩人的命運、尊嚴、處境，本能使電影有深刻的人性觀點，導演的處理卻使這些付之闕如。

事實上，導演的處理並非完全無功的。電影開頭氣勢不凡，一張張陳舊的照片，總結日本侵略中國、佔領台灣的歷史悲劇：進佔東三省、盧溝橋事變、設帝國大學、建台中車站……這個前提加上緊接的台灣光復歌，賦予這電影若干潛力。

爾後，導演又仿第三世界若干電影接近紀錄片的作風，在每個角色定格畫面中，打下個人的背景檔案資料字幕。這些資料如同片頭，潛伏了若干角色本質上的衝突（如日本人多為侵略中國的東洋老兵，為日本人開車的司機竟是當年抗日的國軍），使我們對於這樣貼近現實的反省有若干期待。

可惜這種期待被電影經驗狎鬧的喜劇基調沖淡了。喧鬧並不等於諷刺，黃春明原著本有鮮辣酸刻的諷刺，那是一種嚴肅、痛心的自嘲。只是換成了不成比例的影像後，剩下的只有缺乏張力的口頭便宜，以及不見反省的應召狎妓了。

至於這樣的沉重語調，如何能在片尾剪到綠油油的稻田畫面以及清脆愉娛的兒童合唱歌，能給這樣一個美麗、樂觀、又光明的結論？如果真如他自

難道導演葉金勝在侃侃陳述日本人對台灣的傷害後，能給這樣一個美麗、樂觀、又光明的結論？如果真如他自

己的解釋，台灣「未遭受污染，農村依然美麗」，那麼整部電影討論的問題，包括片頭的沉重低調豈非都是無病呻吟？

《沙喲娜啦·再見》前後矛盾，正反映了台灣電影的某些危機。近年的一些暢銷小說，除了《兒子的大玩偶》外，幾乎沒有一部在銀幕上不被扭曲誣衊的。

這些小說大部分都剖析人在困境中的尊嚴，但是電影不但忽略這些小說可貴之處，反而處處以這些小人物困境作爲商業聳動的工具（如《玫瑰玫瑰我愛你》、《在室女》），下焉者甚至變成性感明星做大膽色相的噱頭（如《嫁妝一牛車》、《在室男》）。於是電影幾乎走到與小說相反的方向，我們在裡面看不到藝術的沉練與覺醒，看不到人性提升的尊嚴及勇氣；電影界給我們的，是扭曲變形的複製品，其結論正是抹煞尊嚴、逃避現實的。

奇怪的是，這些電影常有人鼓掌叫好，主要是他們選材自暢銷小說。這種偏失來自於對影像的不了解，以及對視覺處理缺乏免疫力。影像不只是攝影記錄而已，它本身帶有相當多觀點，影像結構，畫面空間配置，鏡頭遠近寬窄，影機動與不動，燈光明亮黑暗，節奏快速緩慢，都間接陳述某些觀點。

影像永遠不會撒謊，透視其創作觀點我們可以明確分出哪些是春宮片，哪些是藝術片？哪些是打著愛國旗號做煽情公式，哪些是藉戀愛故事宣揚中產價值觀？當然，哪些眞正抓住了小說的精神，哪些只是在利用黃春明、王禎和、楊青矗的名字罷了。（「影像的失眞——《沙喲娜啦·再見》」原載《中央日報》海外版，

一九八六年一月三十一日）

一加一不等於二——《暗夜》

去年最遭爭議的小說家應是李昂。去年最受矚目的新導演也非但漢章莫屬。一個因為《殺夫》、《暗夜》的大膽及道德性爭辯而聲譽扶搖直上；一個也因為要拍《殺夫》、《玉卿嫂》、《家變》三部電影均流產而新聞不斷，他們兩位因《暗夜》而攜手合作，引起文化圈的密切注意。

然而這部電影結果，實在令大多數關心文化的人失望。從原版的電影結構來看（該片計遭新聞局剪了八刀），這部電影凸顯了兩樣東西：一是性愛的聳動及誇張，另一是各種電影知識及觀影經驗的呈現。

性愛在台灣的商業電影中仍是一項禁忌。大部分電影無論是否以性愛為主題，均以含蓄點到的手法，悄悄避開赤裸裸的描述。《暗夜》電影裡卻拋卻了所有顧忌，性愛不但佔了大量篇幅，而且較驚悚地做場面調度，在台灣電影史上應有其代表性。

問題是，但漢章的性愛處理卻與李昂原著有了距離。李昂自高中發表〈花季〉以來至今，一直以愛情性愛的探索著名。她的大膽及細膩雖然引起許多社會不安及評議，然而我們仔細研讀她的小說，會發現她的創作過程中的確堅持某些信仰與理想。在〈我的創作觀〉一文中，李昂如是說：

在經過多年不斷的檢討與反省，我確定了現階段作為一個人的中心思想，我對社會、政治的看法，以及，我的創作觀。而這理念與我自青少年時期萌芽的思想應該屬同一源泉，簡單的來講即是：隱瞞與遮掩社會、政治、人性的真實性（當然包括黑暗面），假裝看不到問題而認為問題不存在，即是一種最不道德的行為，是一種虛假與偽善。

除了正視社會現象以外，李昂的小說中也呈現相當多的現代女性思考方式，這些與她在報紙上開闢女性專欄，以及經常參與報導及社會工作有關。在《暗夜》小說中，李昂照例發揮她一向的風格，以台北工商股市的

功利社會爲背景，一方面有工業社會殺伐勢利的尖銳；另一方面，更藉著受冷落主婦的空虛匱乏及激情，顯示這種制度及競爭下人性的弱點及黑暗。

《暗夜》小說前的自序中，李昂自承對人性缺乏信心：

這個工商業社會，究竟要把人性帶往那裡，是我一直思索不得解的問題。

換言之，李昂小說中是以性愛爲工具，探討社會、經濟、道德與人性間的交互複雜關係。這種創作方向到了但漢章的電影裡，卻因爲疏於交代陳述人物的個性及心理動機轉換，或對台北工商社會的偏頗認識（但漢章已有十年未在台居住），造成性愛場面不平均的比重。

除了對人物心理及社會層面未能深刻剖析外，但漢章《暗夜》性愛場面的空泛及矯飾還有另一理由，他花了太多精力及篇幅在展現他的電影常識。

但漢章畢業於UCLA電影系，寫影評亦有十數年，電影知識及觀影經驗自然比一般人豐富甚多。然而這些常識如果成爲執迷，反而會造成創作的阻礙，喪失原創那種活潑自然的生命力。

《暗夜》電影乍看似乎是電影經典片段字典，希區考克、安東尼奧尼、柏格曼、大島渚的影子處處可見。大量的希區考克「鏡頭─反拍鏡頭」，《深閨疑雲》（Suspicion）的樓梯陰影、《蝴蝶夢》（Rebecca）丹佛夫人式的女傭；柏納‧赫曼（Bernard Herrmann）的強烈配樂；安東尼奧尼的現代建築批判；高達的大塊色彩及texture；柏格曼的鏡中意象；《假面》（Persona）的人物doppelganger；保羅‧許瑞德的《美國舞男》（American Gigolo）百葉窗條紋暗影；《軍官與紳士》（An Officer and a Gentleman）的椅上做愛；大島渚的性愛奇詭鏡位……

我不反對強調電影人身分的自覺，然而忙著經營畫面的經典影像，卻不顧及畫面背後的意義及符指，徒然使電影成爲通篇空泛的符號。但漢章是否急於電影的再創作，卻忽略了創作最重要的精神及人文層面？還是說

明了電影導演處女作的缺乏信心？

所以看完《暗夜》出來，大家往往只記得個別畫面的美學與技巧，很少人真正受到這個現代題材的強烈衝擊，大島渚及安東尼奧尼的電影會使觀眾反省現代文化／文明的疏離或暴力，希區考克的電影使觀眾感動於他的準確及對中產社會道德的諷刺，高達更正面攻擊社會、政治、意識型態的僵化及刻板，可是將他們作品畫面片段集錦在一起，卻不見得一定是算術加法的總和。

但漢章的才華及電影技法在他的影評及《暗夜》畫面中已經很清楚。寫了這麼多的優秀影評，他對台灣電影文化的問題不可能不明瞭。也許他離開台灣太久，對社會變遷的脈絡不太能掌握。我們對他仍有許多期望，現在《暗夜》的票房佳績已經是一顆定心丸，預祝他下一部電影能掙脫商業的束縛及電影常識的迷戀，真正為台灣電影文化盡一份力量。（「一加一不等於二──《暗夜》」原載《中央日報》海外版副刊，一九八六年三月十九日）

浪漫的電影年代──悼但漢章

但漢章，我是聞名已久。在唸大學及出國讀電影的時代，這三個字真是如雷貫耳。他在國內寫的稿，從導演的臨場訪問到經典名片的分析，都是愛好電影的文藝青年經常捧讀的宏文；他出國後，由好萊塢發回的影評和面對面訪答，也誇示著第一手的詳實資料。在那個資訊欠缺、電影觀念不發達的時代，但漢章是影迷唯一的管道。他慧黠的思緒、精煉的文字，曾提供給浪漫的電影青年多少的幻想和大志。他是第一批開始嚴肅討論國片的影評人，胡金銓、唐書璇這些創作者因他的引薦而進入讀者心中的大師殿堂，他對國片沉痾的犀利批判及未來期許，更鼓舞了多少青年走上電影創作的不歸路。

從他寫影評開始，電影界的變化何止萬千：台產片的沒落，港片的入侵，新電影的崛起，電影開始有了企業、藝術、崇拜、本土化觀念的歧異。實利性的電影商人出現，求出名出利的電影工作者出現。但漢章和他那個《影響》雜誌老夥伴的浪漫理想時代，似乎是一去不復返了。

在這種千變萬化的時期，但漢章回到台灣籌拍電影。我雖短期在UCLA就讀，卻總與他失之交臂。他在台北時，我在加州讀書；我回台北拍電影，他又回到洛杉磯。我與他緣慳一面，可是喜歡聽他的傳奇。胡金銓導演最喜歡他，在他眼中，小但的聰明伶俐、伶牙俐齒，都反映著這個孩子的敏捷。演員徐楓也喜歡他，他倆一塊在韓國拍《空山靈雨》時曾相處甚久，徐楓老談著但漢章的幽默感，甚至被他譏笑為「身上有十大缺點」也笑盈盈得不以為忤。

但漢章的種種言論和事蹟經圈內人轉述，使我有了初步的印象。真正見到他，卻是陳雨航為《四百擊》雜誌組編委的籌備會上。匆匆一面，短短數語，只覺得他個兒很小，言談間有些拘謹，完全不是別人轉述的風趣幽默。他那時為拍《玉卿嫂》、《家變》幾件事搞得昏天黑地，甫回國投入創作行列的熱誠，被行政事務的糾葛纏繞得精疲力竭。我知道他的製作技術準備得很好，在UCLA的電影系大樓佔了一間剪接室達數年之久，并迎瑞曾指著那間曾屬於他的小房間，嘿嘿笑著講述著他倆如何在更半夜時對著門剪接的往事。不過他的運氣時機不對，他回來時，台灣新電影的熱潮已經消退，投資者受影劇版危言聳聽的影響，都不敢貿然投資在新導演身上。

後來，汪瑩請吃火鍋，但漢章與十年老夥伴林君城騎摩托車來到。兩人個兒一般高，又都長得年輕，遠遠看去，好像兩個高中生騎車兜風。但漢章是牛仔褲高底球鞋，令人難以相信他已三十好幾。那一晚，我見識到他的幽默感。他善於自嘲，對於自己投身國片的種種波折，他都能將之轉換成風趣的嘲弄素材。電影圈採老觀念的迂闊人士，也被他形容得栩栩如生。那一天，在座的還有王童和景翔，大家圍坐著大圓桌，話題轉來轉去

離不開電影。電影是我們這一群人共同的夢，雖然我聽出但漢章種種笑話後面對做導演這件事存有萬般委屈，但是他一逕維持著談笑風生的諧趣，場面融洽而開心。

再一次見到他，是在一九八八年底的夏威夷影展上。時屬嚴冬，夏威夷一副艷陽高照、樹綠海藍的亞熱帶風情。但漢章穿著背心汗衫和牛仔褲，在希爾頓旅館的大廳迎接王童導演和我。這一年真是風雲際會，但漢章帶著《怨女》，王童帶著《稻草人》，楊德昌擔任影展評審，大陸的陳凱歌帶著《孩子王》，彭小連帶著《女人的故事》來參展。

香港的李焯桃和我則是代表本國參加電影座談會。像這樣的兩岸電影人聚首，我們遇到過很多次。每回總是在旅館內「侃大山」，滔滔不絕到半清晨。有一個晚上，他和我到王童房間聊天。話題我真正被但漢章感動也是這一回。

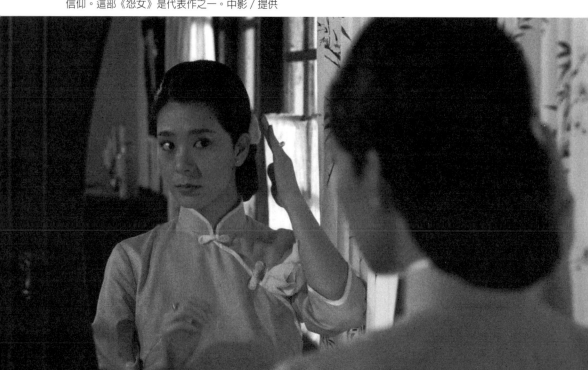

但漢章的名字曾經在台灣如雷貫耳，他從寫影評，到UCLA學電影，再回台灣拍電影，對電影有真正的信仰。這部《怨女》是代表作之一。中影／提供

一轉，談到了台灣新電影。但漢章原來一直在抱怨自己拍片夾在藝術和商業之間，高不成低不就的。忽然，他幽幽地感嘆著，談到他在美國看到《童年往事》的感動。我清楚地記得他說：「沒想到走過大半個地球，最好的導演竟在台灣。」

這番話使我非常感動。原來我以為久處在好萊塢世界的他，會對鄉土氣息濃厚的電影排斥。國內的確有這麼些喝過兩口洋墨水、事事打著好萊塢旗號、對新電影一再攻訐或誤解的人。但漢章在美不下十餘年，久不看台灣電影，會不會對台灣文化有些生疏？我一直有這種多餘的疑懼，直到那一刻我才明瞭，好導演及好電影碰到懂電影的人，是不會被排斥的。《童年往事》中的人際深情使但漢章深深動容，他毫不忌諱地述說他對侯孝賢電影的情感，使王童和我都印象深刻。我覺得在那個時刻，我們有些確切地心靈溝通。王童和我事後還討論過，我們樂觀地以為，那是但漢章拍片方向改變的先兆。果然，他開始了解要拍台灣電影，要從台灣文化出發。所以這一次他回到國內，據說就是要拍青少年電影，為了要深切體驗青少年的世界，在發病的第一天，他還趕到KTV業青少年場合實地觀察。

在電影上，但漢章這次的談話讓我看到，他未受世俗觀念污染、對電影仍懷有誠摯的赤子之心。逝世前不久，他才首次見到侯孝賢。據說，侯孝賢在辦公室端了一杯茶給他，使他大為緊張。他告訴張華坤說：「其實見到侯孝賢我很緊張，因為他是個大師。你們一定不相信。」我們的確很難相信，這是在好萊塢見過多少風雲人物的資深影評人，這也是曾有過數部作品並參加過美法影展的導演。然而，他沒有身分上的顧忌，還說在外國遇到人總會自我介紹自己是「來自侯孝賢電影的那個國家」。

我想，這些事說明了但漢章對電影真正的信仰。他是《影響》那個時代出來的人，徹底的浪漫，徹底的為電影而活著。電影不是名利的橋梁，更不是某些激進小子攻訐謾罵的工具。我們這批電影工作者，是從逆境中養成對電影的情感，我們那時沒有MTV，沒有小耳朵，更沒有洋洋大觀的電影書籍。可是我們都相信電影的

力量，因為電影都改變了我們的人生。我們也都相信好電影，它們為我們提供了理想的目標，讓我們努力邁進，終生不悔。

這條電影路，但漢章只和大家走了半回，這半回卻是台灣電影史不能抹煞的。他的名字，將永遠和台灣電影文化連在一起。（「浪漫的電影年代——悼但漢章」原載於《影響》雜誌，一九九○年五月）

沉浸於中西文化的導演——王正方

他原是美國賓州大學電子光學博士，在西岸擔任工程學教授，卻執意不肯放棄從小對戲劇的夢想，終於放下教鞭，投入電影工作，自編自導自演，拍出來的電影不但不外行，而且在全美大小影展和商業戲院放映都大受歡迎。這個人就是王正方，執導的首部劇情片就是《北京故事》（A Great Wall），他自兼男主角，在香港放映連續一個月，天天爆滿。

在西岸的留學生群中，王正方一直是活躍分子。保釣時代和電影學生戈武、方育平結成好友。戈武、方育平後來回到香港成為編導，王正方留在舊金山教書，並創立了「亞洲生活劇場」（Asian Living Theater）。一邊編導舞台劇，一邊還忙著小說創作。雖然學的是科學，王正方的生活與興趣從未脫離過人文藝術色彩。

大部分觀眾第一次看到他，是在王穎導演的《尋人》一片中。他飾演一個充滿喜感的餐館廚子，身上的運動衫印著「武士道狂熱」字樣，對白精彩，表情搶戲。

一九八二年，戈武在香港去世。方育平導演決定拍一部電影紀念戈武。王正方飛往香港，與方育平合寫下《半邊人》的劇本，自己並親飾戈武一角。在方育平敏感而富紀錄性的處理下，人物情感躍然而出。當王正方扶著女主角許素瑩，在天台頂上排練戲中戲《將軍族》時，許素瑩朝著櫛比鱗次的建築物喊著「三角臉——」，那種動人與真摯的情境，使許多觀眾眼角濕潤。《半邊人》無疑是一九八四年香港最佳電影，除了方育平藝術理念完整外，王正方的表演亦幫襯良多。

演戲之外，王正方也是率先前往大陸拍紀錄片者。一九七九年，王正方與長期搭檔孫小鈴前往大陸拍攝《中國城市》（Cities of China）影集。他拍北京，孫小鈴拍西安，都在PBS電視台播出，還得了紐約「美國影展」獎。

這部紀錄片對王正方的電影生涯影響至深。首先，他在大陸建立了一些人際關係，另外，他認真考慮拍攝自己的返鄉經驗。這位出生在北京的華裔美人，對故鄉似有無比依戀。後來乃決定拍《北京故事》，觀眾看到了王正方飾演的歸鄉華人，充滿鄉愁地坐在胡同底的榕樹下，耳際傳來父親常哼的大鼓，曹操周瑜劉備的三國滄桑，把記憶推回四十年前的北京情調。王正方不諱言電影中處處流露的自傳痕跡：「我相信每個導演的頭幾部戲，都會有個人的情感。」

一九八三年，他與孫小鈴接觸南海影業公司，探詢合作的可能性。結果雙方一談即合。一九八四年，大批紐約與香港工作人員隨王正方進入大陸，正式開拍《北京故事》。王正方說：「原本是要拍中共待業青年的問題，後來發現自己所知有限，只好盡量發展華僑返回大陸後的種種生活上、思想上的衝突與對比，變成兩條劇情並行發展，表面上是一片詼諧，實際上不少鏡頭令人心酸之至。」

王正方這個決定是聰明的。離開大陸四十年，他對故鄉之隔閡與陌生是必然的。當許多西方人抱著文化鄙視的心態，王正方坦承自己不夠資格：「拍《北京故事》以前，自以為是中國通，拍完電影後，才知道自己的想法有多離譜！」

語言、文化的欠缺溝通，加上技術認識的不同層次，工作人員常與大陸參與人員產生摩擦。有趣的是，這些不溝通與文化對立，都化為《北京故事》的內涵。

由於曾在兩種文化中浸沉，王正方能較準確地選出某些典型的文化特點來製造趣味。像中國人的大雜院文化、自行車陣、聯考問題、或者美國人的代溝問題、升遷壓力，華裔的中國情意結等。這些，在王正方眼中，都成了揶揄關切的焦點，也因此贏得觀眾的共鳴。

雖然，《北京故事》仍不脫籠統、膚淺，與概念的文化態度，卻是繼王穎之後，唯一以華人題材、華人導演打入美國市場的商業電影。王正方說：「通過本片，我希望替美籍華人帶出一個全新的形象：他們是專業人

士，如工程師、建築師和物理學家，來抗衡那個『陳查禮』形象。可是，在美國，在電影裡，在電視螢幕上，我們見到的只是餐廳侍應和洗衣工人。如果觀眾能夠接受美籍亞洲人的正面形象，我已是高興萬分了。」

王正方與王穎的先後成功，也反映了電影工業界逐漸接納華裔影人的態度。過去黃宗霑在攝影上雖有驚人的成就，卻不敢用「黃」姓引人矚目，James Howe的英文拼音，使很多人不知道黃宗霑的亞裔身分。如今，王正方與王穎都很堂正的用「Wang」宣布自己的華人血液。

與王穎比起來，王正方尚未引起好萊塢的立即反應與接觸。他暫時仍留在獨立製片圈內，與孫小鈴合開一家W&S電影公司，預計下一部電影要拍科學家捲入政治陰謀與暗殺的故事。「有華裔角色，但主角是西方人，」王正方清楚地說：「該片討論現代社會人的挫敗與疏離感。其實，我們都是社會政治的受害者。很不幸，人的命運往往操在那些不夠格的人手中。我這部電影會是部幽默的悲劇。」

從科學到人文，王正方走出了一條艱辛卻值得安慰的路。他說，中國人肯花很多錢在北美買屋買地開餐館，卻不肯花錢在大眾媒體中改變美國人心中的華人形象。他願意致力往這方面發展：「這是一種長線投資，但是很有效、很值得的。」（「沉浸於中西文化的導演──王正方」原載《美國新聞與世界報導》，一九八七年三月二十三日）

華裔電影文化──《北京故事》

隨著王穎導演的《尋人》、《點心》在美上映後，許鞍華的《投奔怒海》和方育平的《半邊人》，也挾著特殊題材與影展名聲獲得短時映期。總算中國人在銀幕上的形象，不致再被洋人塑造的那些福滿洲、陳查禮、王偵探，以及陰暗的唐人街景象侮蔑，而由中國人自己呈現了。今年，華裔導演王正方再度以《北京故事》出

擊，因爲題材吸引人、處理手法詼諧，竟然成爲票房黑馬。美國許多城市戲院已公映數月仍不下片，而且觀眾不限於華裔面孔，個個在戲院裡笑得東倒西歪。

《北京故事》（英文片名「A Great Wall」）所以能打入美國市場發行，主要是有個極聰明的劇本。電影內容是以中美文化撞擊所產生的笑料爲主，導演兼主角王正方飾華裔美籍工程師，去鄉三十載後，攜妻與子返北平探親。由於住在姊姊家，中美兩種不同的文化遂因生活的息息相關而生出若干趣味。

王正方打一開始就用交替剪接，對立出兩種文化下的生活。他十分聰明地選擇那些最具代表性、也最爲人熟知的文化意象，如中國人的太極拳、大雜院景象，中共的腳踏車陣、小孩子練兵乓球等，還有美國人的代溝問題、升遷壓力、在美華人的中國情意結。這些雖不脫僵化的形象，但不失親切感，對白的成功以及表演的不逾其分，使觀眾很容易對這些小人物形象產生共鳴。

也許爲了適合西方觀眾趣味，這些文化呈現的角度也不免有「獵奇心態」。好像一開場的中國澡堂景觀，不但眾人祖裎相向，而且還捕捉了修腳趾甲等令西方人張口結舌的動作。中國人教英文，中國人的時裝模特兒選拔，中國人一村老少共看一架電視機的表情，還有中國人對一小架電腦虔誠到更衣更鞋保護的滑稽，都是編導人員選出來代表「中國」的文化形象。這個挑選的過程及心態，到底殘存了相當多西方觀點。同樣地，在選擇呈現美國文化的一面時，有關辦公室生活、代溝與性觀念、中美文化的衝突，編導也不時露出淺顯及籠統的觀察角度。最明顯的，莫過於中美年輕一代在長城（中國傳統）上玩足球（美國流行文化）的陳腐象徵了。

大體上說，《北京故事》雖具商業傾向，以喜劇的方式交代中美文化的相異，不過，許多處理仍不乏神來之筆，並能較細膩地透視某些問題。好像電影中以批判中共聯考制度爲副題，與美國年輕一代對「讀書」觀念的對照，就免除了可口可樂式笑話的粗淺。另外，中美兩姆娌互相抱怨丈夫看電視打瞌睡的片段，也是詼諧而具共通性的觀察。至於北京胡同裡的言論，如「美國治安不好，性關係特亂，滿街都是同性戀」，在電影中都

此起彼落，令人忍俊不禁。

《北京故事》結尾時以肯定而樂觀的聲調總結兩種文化交流的成果：美國人將性、時裝、個人隱私權等觀念帶給中國人，美籍華人也安然地在家中穿傳統服裝，打打太極拳，讓說洋話的兒子學兩句中國話。這種結論自然是簡單而「水到渠成」的；在喜劇的前提下，各種真正文化衝突與影響是談不到的。

然而，王正方這部電影的推銷成就的確應該肯定。《北京故事》號稱第一部美國人拍的中國片，不是《龍年》的扭曲侮蔑，不是《妖魔大鬧唐人街》的醜化神祕，而是正正當當把中國人當普通人看，有普通人的驕傲，也有普通人的缺點。難能可貴的，是這種觀點還能在各種商業戲院站穩腳步，不是落在唐人街的華人戲院給「自己人」看。王正方以一個學機械出身、憑興趣與熱忱打出天下，既是舊金山「亞洲生活劇場」的創辦人之一，又是《父子情》、《尋人》的出色演員，在有限的亞裔影劇工作人員中，他為在美華人所做的努力是值得讚揚的。（「華裔電影文化──《北京故事》」原載於《聯合報》，一九八六年十月二十六日）

崎嶇的江湖不歸路——蔡揚名的兄弟片

隨著台灣社會結構的變化，資訊膨脹到爆炸的地步：十大槍擊要犯的累案、警方的飛車緝捕或拂曉出擊、通緝犯被警方擊倒後其情婦或未亡人的遭遇等等，這些現實社會的新聞幾乎比編排的警匪片或偵探片還要精彩。我們往往捧讀這類報導，那些職業殺手逃亡不成、舉槍自戕；警方獲線民密報後，曲折地追蹤圍剿過程，還有明知枕邊人是黑社會大哥，仍痴心追隨的黑社會女人；這類新聞充斥在社會版。

這些報導提供了我們多少對江湖/黑社會的想像。然而，對我而言，最值得詫異的，是這些職業殺手、槍擊要犯並不是來自什麼複雜的背景。新聞報導往往追溯到他們的童年，或白髮蒼蒼的父母。他們分布在眷村、小鎮或農家，他們的存在說明台灣社會隱存的問題，從家庭教育到學校教育，從身體的隱疾到精神的異常，從都市暴富的誘惑，到權力的慾望，都可能造成純摯的青年走上江湖不歸路。

吳念真必然常讀這類報導，在他為蔡揚名編劇的《阿呆》裡，我們看到了知名槍擊要犯李慧昌、「珍珠呆」、枷鎖瘋女人的影子。吳念真組合這些殺手的故事，並訴諸台灣眷村的背景。來自眷村的阿呆，母親是成日舉香拜拜、身子經常被鐵鍊鎖住的精神異常女人，父親是經常將阿呆吊來毒打、口中詛咒「家門不幸，什麼女人生什麼貨色」的老芋仔。阿呆終於離開了眷村，來到都市進入黑社會。他為大哥級的林董開車，忠心耿耿為林董狙殺對手。在林董流亡國外時期，阿呆與林太太發生關係。

與其說此片是阿呆的故事，不如說是阿呆和林太太的故事。同樣來自眷村崎嶇零背景的林太太，年輕時下海伴舞嫁給林董，她的沉淪幾與阿呆如出一轍。蔡揚名深知此點，電影名為《阿呆》，實際結束於林太太的觀點。在阿呆自殺式誘使警察亂槍狙擊之後，林太太促使丈夫解決情婦的問題。她冷酷地表示情婦應當墮胎：「解決一個小孩是那麼困難的事嗎？」然後她含淚走出房子，電影結束。

一個眷村的普通女孩，為錢去當舞女。一面講究佛家的清淨贖罪，一面又墮胎打掉外遇的結果，吳念真顯然藉她的墮落來批判台灣病態的社會。電影打一開始就充滿悲觀而宿命的蕭颯氣氛，阿呆與林太太雖不是一般警匪片的亡命鴛鴦，卻註定以悲劇結束。阿呆有腦瘤的毛病，這是如莎翁悲劇中的tragic flaw。林太太與他似有真情，在阿呆腦瘤發作前，她遞給阿呆一把劍，暗示阿呆臨死前為林董殺人滅口。

曾導過五十部電影、主演過兩百部電影的蔡揚名導演，素來擅長在危機四伏中迸裂江湖義氣和愛情。《大頭仔》、《兄弟珍重》乃至現在的《阿呆》，都強調一股熾熱迫切的情緒，那是主題曲中：「坎坷路大家一齊來照顧」的江湖氛圍。在這種氛圍下，阿呆甘心為林董殺人、為林太太滅口，在KTV高聲合唱中拔劍殺掉一齊長大的兄弟，又帶著半抹微笑自殺似地投入警力的強大火力。

雖說蔡揚名的新作仍延續前幾部電影的風格——他作品中偏執而重情的黑社會人物，直追法國導演梅維爾的冷面殺手。不過《阿呆》的美學與前幾部作品又不盡相同。《兄弟珍重》中一些精彩長鏡頭的作用，在《阿呆》中變得緊湊而富實驗性。電影開場因人物多顯得有些紊亂，後半段卻綿密飽滿，有一氣呵成的氣勢。兩位演員亦對此片襄助甚多。來自大陸的叢珊，曾以《牧馬人》和《良家婦女》而聞名中外，此次扮演林太太，顧盼間的內心矛盾顯出職業演員的風範。扮演阿呆的蔡岳勳，是蔡揚名的兒子，他將一個外表冷靜、內心熱情、因腦瘤而特別勇狠的殺手刻劃入微。

台灣電影沉寂已久，過去粗製濫造的江湖片都不能企及港式殺手片的商業成績，唯有蔡揚名導演，一連三部兄弟片都令人擊掌叫好。《阿呆》的成功，扳回了台灣電影的畸零局面。

陳耀圻以企業觀念出發──《晚春情事》

問：寬聯公司與麥當勞企業是否有關係？公司的組織情況如何？

答：寬聯是寬達企業的一部分。寬達企業基本上分三大系統，其一是原本起家的寬達貿易；其二是專拍電視、紀錄、短片的寬聯。寬聯完全由我掌理，過去拍過公視的《愛的進行式》等影集，因業務上還算成功，現在便想投資電影，以我多年在工商界累積的經驗來做電影，希望有一些新氣象。《晚春情事》便是我們的創業作。

問：離開電影已經五、六年了，這中間台灣電影變化很大，您預備如何適應或調整自己的電影角色？

答：我希望我這一次再也不要離開電影界了。這幾年我在工商服務界，學到好多企業觀念。我覺得電影界的人實在太落伍，跟不上時代脈絡，經營的觀念也太不踏實。經過新的經驗，我學會表達自己的想法，不要像以前那麼靦腆，有什麼計畫可以跟人談嘛！有制度有方法，我們不是化緣，可以提投資計畫，別人也樂於聽啊。我認為我可以做一個很好的製片人。《晚春》因為是創業作，他們一定要我做導演，但我想以後一定可以長期拍片，每年二部，讓更多的導演有機會拍片。

問：《晚春情事》用了什麼新的觀念？

答：我們辦了一個工作人員夏令營，二天一夜，希望大家能溝通構想。這不是宣傳噱頭，以往拍電影，都是拍完，工作人員才熟起來。這次我們編劇、攝影、剪接、音樂人員就互相談概念，我從工商界學來一句slogan，就是bring out your best！結果滿好的。

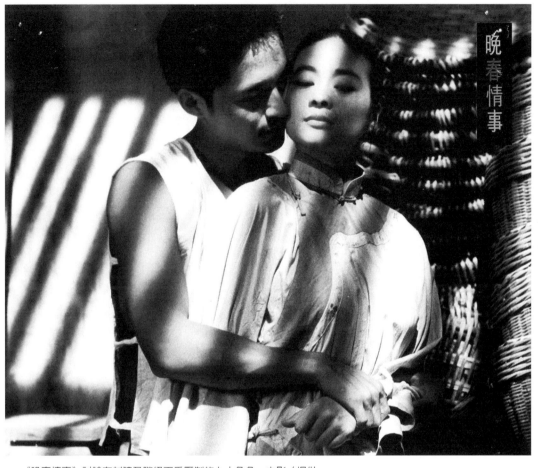

晚春情事

《晚春情事》討論在封建及階級下受壓制的女人角色。中影／提供

另外，電影界有技術人員嚴重的斷層現象，好多人才累積不下來，都流失或改行了。我希望寬聯能累積多點人才，這次我們已吸收了《晚春情事》導演組的人進寬聯，來拍電視等節目。

問：您感覺台灣電影最困難的地方在哪裡？

答：我認為是行銷管道不流暢，發行和放映的觀念完全不突破。戲院跟不上潮流，地板太髒，設備也不好。我相信戲院如果改善，如果我們有一流的戲院，應當可以當成某種休閒，以台灣今天的消費水準，花八十元看那種戲院，真不覺得電影有價值！我覺得應該提倡在大購物中心設迷你戲院，比照cineplex的觀念，一定可以做起來。加上王銘燦曾在佳譽和學者兩家公司做過，有發行經驗，有些問題可以在發行下工夫。

問：您對台灣電影市場很有信心？

答：台灣可以發展的地方很多，只是現在市場尚未整合，這個Pie尚未重新分配。你看有影碟市場、衛星、錄影帶、第四台、有線電視，都還沒開發分配嘛！以前做電影的人沒有遠見、沒有把握時機，你看邱復生和年代公司就能異軍突起，開發新市場！電影未來的發展還很大。

問：《晚春情事》嘗試爲中國電影做什麼？

答：這是我很多年前的構想，想討論在封建及階級下受壓制的女人角色。這有個傳統，從以前的《小丈夫》、《董夫人》、《貞節牌坊》都延續這個主題。我現在已是中年人了，不像年輕時那麼患得患失，希望意氣風發和活得壯烈，我現在覺得活下去是最重要，也希望這個想法在《晚春》中表達清楚。

另外，我們這次找奚淞編劇，就是希望能使電影多一點中國味，探索什麼是中國電影？奚淞是我的老朋友，文學美術的涵養都好。這次他幫我們做分段詩詞，又添加了「水」做生命象徵的母題。他還給了我們導演組很多關於中國鄉下赤貧如洗的視覺提示，所以在電影中才有那麼多寫實的環境描述。

問：重新出發有什麼新的經驗累積？

答：我們最後花了一年四個月，前面準備期十個月太長了，可以縮短爲二個月。二個月拍攝，二個月後期，六個月可以完成。還有，我們可以控制預算，這部電影一千二百萬元預算，沒用完呢！大家都不信。

（「陳耀圻以企業觀念出發——《晚春情事》」原載於《中時晚報》，一九八九年三月二十日）

無厘頭的少年反叛——《國中女生》

國內眾多新導演紛紛推出第一部作品而成績平平，陳國富卻以《國中女生》為沉寂已久的國片注入少許生機。不論從角色處理、演員塑造、劇情安排，乃至氣氛經營，陳國富都讓我們注意到他的導演潛力。如果不是過分樂觀的話，我相信陳國富是新一代導演中最值得期待的創作者之一。

《國中女生》表面上是應景的暑期青春校園片（雖然和我一起去看的香港影評人舒琪認為該片某些世故的處理不見得吸引得了年輕的學生觀眾），但是開演不久，我們已經可以看到相當清晰而俐落的角色面貌。光是庹宗華的老師一角，就已經有較大的發揮自由，不再是那些昂頭呆滯的軍校生老套（尤其在《國中女生》開始前，看到他與張世主演的《過河小卒》預告片，那種刻板印象與《國中女生》的角色幾乎判若兩人）。小莉的老練、秀秀的純潔、阿寶的驢、博士的酷、李珊的恰，都脫離了林清介、麥大傑的學生片窠臼，吸引住我們的目光。

由新導演的例子來說，這就是最難能可貴的。許多人一上手就令人感覺角色生澀彆扭，前後處理南轅北轍，也有人直賴著刻板印象。令觀眾氣悶不耐。陳國富對這些角色的塑造卻避免了電影落為簡單的社會或教育批判，讓影片平添出許多趣味來。的確，電影不是社會學論文，更不是某些思想一條路影評人所要求的立場表態。《國中女生》之所以招致較多反面的批評，恐怕與陳國富曾為影評人的身分，以及一向影評的敏感立場有關。

最近國內出現一批自以為是的評論者，每日高喊著「前進」、「意識型態」的立場，卻不時賣弄最不普羅的西方學術名詞，將電影簡單二分地視為社會改革的工具。是的，第三世界的電影、中國早期的電影，都對社會改革及意識喚醒做出相當貢獻。但是那些電影之所以可貴，是因為他們基本上對人關心，對事有基本的

尊重，否則，社會主義往往流於虛矯的符號和口號，除了往自己臉上貼上「正義」的標籤外，對社會一無好處。

《國中女生》好處也在這裡。它沒有妄言要做教育改革，更沒有要藉這部電影對一個複雜的社會問題提任何簡單的結論，但是它讓我們看到生動的人。國中女生的愚蠢和叛逆，國中男生的青春期逞勇，都豐富盈滿地充塞在銀幕上，使我們久久仍記得阿寶高揚著大鈸、小莉流滿著眼淚、秀秀趴在課桌上。

當然，陳國富的導演亦有可議之處。比如秀秀遇險、小莉救援，都給人草草落幕的失望。至於電影最後童稚的舞台劇，也因為製作條件的簡陋，使原有的反諷意味盡失。（「無厘頭的少年反叛——《國中女生》」原載於《中時晚報》，一九八九年八月一日）

一九九〇年代

飲食男女生物觀懸案——《阿嬰》

碰到《阿嬰》這樣的作品，我常覺得影評人變成了偵探。眼前是一宗懸案，充滿了線索，等著我們去尋找蛛絲馬跡。既然疑凶擺明他要謀殺《羅生門》，對照《羅生門》生前的照片，以及《阿嬰》現在被支解的過程和結果，疑凶邱剛健的心理便昭然若揭。

黑澤明的《羅生門》改編自芥川龍之介的兩篇短篇小說《竹籔中》及《羅生門》——一個武士帶著妻子走過樹林，走路帶起的微風驚動了正在酣睡的大盜，也掀起妻子的面紗，挑起大盜的慾望。結果妻子被大盜強暴了，武士陳屍林中。縣衙捕到妻子、大盜及目擊屍首的僧人、樵夫，卻發現大家各執一詞，連被召魂的武士也哀泣了另一種說法。撲朔迷離的證詞，說明的不是案情，而是人類自私貪婪以及可憐的自尊。黑澤明的強暴案剖析，呈現的是人性辯證，以及片尾寬容光輝的人道精神。

邱剛健的《阿嬰》運用了《羅生門》大部分情節，探討的卻是邱剛健的一向執迷的「性」問題。人性墮入生物性，飲食男女嗜色好淫，《阿嬰》披著六〇年代性革命以後的赤裸食色外貌，將《羅生門》一百八十度急轉彎，將箭頭指向由「性」構築的想像世界。

我們先看《阿嬰》的角色處理，便知道邱剛健如何建立人與人間直性交往（非社會性）的網絡。《羅生門》中的樵夫，變成了《阿嬰》中的貨郎，巫婆變成了乩童，縣老爺變成了阿嬰的爸爸，這些或多或少都組成了一個錯綜的性關係網。貨郎現在不是發現屍首或偷了匕首的旁觀樵夫，他是實際強暴阿嬰，使阿嬰明瞭

「性愉悅」的參與者；乩童是招致阿嬰母親遭坐驢頭凌遲處死的姦夫；縣老爺是一生耿耿於妻子出軌、堅持女子「貞節」、「清白」訓誡的嚴父；甚至兩個處死的姦夫，一個是得知阿嬰被強暴細節時，一直喃喃「也讓我玷污一次」的單相思情人，一個是被女鬼害死，做鬼快樂融融，因為「不用再想女人，想得頭髮都翹起來了！」的細心捕快。當然，最大的變貌便是阿嬰這個角色。她完全不是《羅生門》的京町子，而是一個看著母親因姦淫當眾處死，一生背著「守貞」父訓，卻在強暴中享受到「性」樂，做鬼也要回人世享受「一點溫柔」的性感女神（端看邱剛健對她拭臉、擦腳、抹膝蓋窩的fetish，即可看出邱剛健對女人性感的幻想）。

的確，阿嬰這一個角色的處理，明確暗示了經過六〇年代「性革命」、「性解放」的創作者的心理執迷。

我絕對認為《阿嬰》是與一九六〇年代有關，許多細節顯然受到布紐爾作品，及如費里尼的《愛情神話》（Satyricon）等電影的影響。這裡面自然不缺對父權社會、男性自我中心的指責（尤其是大盜雄艷的手淫、性無能、縣老爺kinky的性沉溺──要小妾將屁股坐在他臉上，或者當「佔有」某個女人，不惜要之以性命保全其貞潔的忠誠觀念）。女人的性叛逆並沒有進一步提升為全面的男性反省，反而在緊要關頭，邱剛健退縮到一貫的性沉溺，對男性的批判也相形蒼白無力起來。

六〇年代的觀念也反映在《阿嬰》的美學裡。大膽、前衛、疏離現代、映像清冷、節奏斷裂跳落，似乎是那一年代藝術家的座右銘，寺山修司、大島渚、again布紐爾、晚期的費里尼，一再浮現出他們的鬼魂。這種主觀、自我構築的想像世界，無所謂背景是明代、唐代，還是現代。邱剛健要解決的是他自己內心的謎團。

總歸來說，邱剛健是非常堅持自己思考模式、非常誠實剖析自己的創作者，這在他的劇本（《女人心》、《投奔怒海》、《愛奴》、《唐朝豪放女》）以及過往導演的作品《唐朝綺麗男》中都一再證明。他的不媚商業靡俗，他的不屑取悅大眾，他的一逕沉溺在自我世界，可能會使他喪失許多觀眾。但是放眼台港影壇，他算是自闢蹊徑，狷介狂放獨樹一格。我個人也許不認同他較為歇斯底里的生物觀，但是，我也尊敬他的自我尊嚴。

少年暴力輓歌──《少年吔，安啦！》

《少年吔，安啦！》在一九九二年法國坎城影展的「導演雙週」單元中榮膺閉幕電影。為此，監製侯孝賢、製片張華坤、導演徐小明特趕往坎城為該片宣傳。由於侯孝賢在國際上的高知名度，許多媒體特別要求要單獨採訪，其中，最為國外影評人和新聞從業員關心的議題是「為什麼要拍一部青少年嗑藥及暴力的電影」。

侯孝賢的答案是，徐小明這部處女作，描摹台灣現階段社會狀況很有代表性。徐小明對青少年暴力世界曾深入了解，台灣的社會在經濟發達、政治紊亂的時空下，滋養了甚多適應失調、精力過剩的青少年，他們是眾多社會弊病之一。「這部電影希望向台灣成年觀眾提出一個問題。」侯孝賢說：「我們究竟要看著這些青少年被台灣社會毀掉？還是要想辦法拯救他們？」

救回「暴」風圈中的少年

衛道人士或許尚未意識到台灣少年的犯罪及暴力問題，或者誤以《少年吔，安啦！》可能誇大或渲染了事情的嚴重性。但是，《中國時報》六月二十日的「台北焦點」版，即以「救回『暴』風圈中的少年」標題為頭條新聞，指出「台灣的少年暴行不但在『量』上急速增加，也在『質』上急速惡化」。該新聞引述若干青少年暴力輔導工作研究會所做的驚人統計，對《少年吔，安啦！》的題材做了最好的註腳，其中包括：

· 民國七九至八○年間，少男犯罪率成長了百分之三十三，少女犯罪成長率達百分之一百零二。包括恐嚇取財、傷害、殺人、擄人勒贖在內的少年暴行，成長百分之三十七點九。

· 國中抽樣研究指出，台灣國中生有百分之十七曾打過其他同學，百分之二十五曾被打過，百分之五十四

曾遭竊，百分之八曾被勒索。

該報導更補充說明，許多校園暴行已由當事人私下和解了事，未經披露，因此少年暴行的眞相「恐較已知的數字要驚人」。《少年吔，安啦！》源起即是導演徐小明對青少年問題之關切。這裡面尙有個小故事：三年前，徐小明在長期任副導之後，希望在創作生涯更上層樓。在一個中影公司甄選導演的活動中，徐小明被召去向中影主管單位說故事。由於徐小明不擅言辭，他感到自己的「表現」極差。在挫折受創的狀況下，他一個人由中影所在的西門町步行數小時回到內湖。在途中他想了很多，回家與太太商議做出痛苦的決定，他選擇放棄電影到高雄經營電動玩具店謀生。兩年的高雄經歷，使徐小明與台灣黑社會有了較廣泛的接觸，其中，青少年在黑社會中扮演的角色，更觸發了他的創作慾望。去年，他回到台北，正逢「城市電影」在尋求導演人才。具有豐富編劇及副導經驗的徐小明提出了青少年影片的構想，馬上得到「城市」的支持。

《少年吔，安啦！》中的兩個少年，其實一點也不安。都來自畸零家庭，都處在黑社會狂濁的漩渦中，兩個拜把的少年（阿國和阿兜仔）幾乎是在歇斯底里的環境中生活。他們的成長經驗，是充滿語言及身體暴力，殺人放火吸毒的犯罪，血腥、嘔吐、傷殘的景象，以一種無政府狀態的恣狂，以及無目的理想的虛無面對同樣扭曲變態的成人世界。

就整體而言，《少年吔，安啦！》似乎努力將阿國及阿兜仔的問題歸於某種社會發展不良的現象。在視覺及聽覺的經營下，電影清楚呈現台灣由農業舊社會步入現代工商社會的種種不協調和矛盾。一邊是充滿卡拉OK、狄斯可夜總會、霓虹燈、交通阻塞的都市社會（台北）。這裡不缺色情、金錢交易、閃亮廉價的享受，現代型的武器，以及競爭、背叛、欺瞞的人性。另一邊則是南部傳統小鎮，面對都市化的衝擊，小鎮步調一樣走了形。漁港旁邊的婚喪慶典出現了艷舞表演，老阿伯們個個看得目不轉睛；地方警察自己開了卡拉OK店，一方面又擔心內地經常捲入黑社會問題拖垮自己前途；老外省人被人慫恿買房地產，投資不成欠一屁股

債，天天怕被流氓追打。總之，一切都在經濟發展的大目標下走了形，舊倫理面對新秩序，人人恍若有失。阿兜仔由是在旁白中感慨著「一切都不一樣了，二舅說要做流氓要先做人，要當事業做，要忍耐」，但是老式的流氓倫理到底不適合新時代，乏人指導及照顧的阿國及阿兜仔，終於一步步走向沒有光的墮亡世界。

蒼茫暮色的暴力預示

由是，蒼茫低氣壓的暮色，成了此片最重要的視覺母題。無論是漁港邊華燈初上隱藏的暴力，是兩個走頭無路少年躲在封閉詭異的遊覽車中，或是一樁慘案的歡樂或寧靜中，均散發著蓄勢待發的詭譎。

有許多人拿這種視覺意象經營，比為侯孝賢參與創作的例證。實際上，就其結構而言，《少年吔，安啦！》黃昏母題的運用，在精神及旨意上與侯孝賢作品大相逕庭，侯孝賢的黃昏光運用（在《尼羅河女兒》、《戀戀風塵》和《悲情城市》中），是一種對文明的喟嘆，一種失落的感懷。徐小明的黃昏光，則是毫無轉圜的不歸路，似乎空氣中總鬱結著暗潮洶湧的情緒，預示著即將來臨的暴力和悲劇。

這個黃昏光也加重了徐小明對暴力批判的態度。全片氾濫著非理性、歇斯底里的暴力，但是，它不像一般香港英雄片般歌頌暴力，或將社會暴力與英雄崇拜混為一談。港片那些燦爛的槍林彈雨鏡頭，基本上是在謳歌暴力英雄，血腥徹底被浪漫化，社會暴亂分子也被偶像型明星包裝成叛逆或委屈的反社會英雄。

《少年吔，安啦！》中的暴力，不但沒有被圖像化，反而其醜惡、垂死的沮喪、死亡的現實，都以一種冷冷的疏離現實表現。終究來說，阿兜仔及阿國無意中獲得手槍和烏茲了，阿國橫屍於淡水河畔，阿兜仔滿身血跡，歇斯底里地走在西門町街上。這一刻並不是道德劇，我們隨時都可在台灣報紙的社會版上看到這種社會新聞。

壓抑後的暴力發洩和社會沉淪

　　暴力的來源為何？《少年吔，安啦！》指陳社會各階層各年齡都存在一種壓抑及鬱悶。當這股鬱悶之氣壅塞到一個階段，就爆發成為暴力。《少年吔，安啦！》中的兩個男孩，心裡都存在某種難平之氣。阿國的父母雙雙死於車禍，他的警察姊夫沒事就打他的頭，走出觀護所的他平日以吸安打撞球為樂。阿兜仔父母感情有問題。母親不和他們住在一起，卻一直要求阿兜仔與她移民美國。阿兜仔父親聽到移民的消息，劈頭劈腦打他的腦袋，反身又跳樓自盡。兩個少年在外走頭路，也常常莫其妙受一頓氣。阿兜仔在小麵攤被芳城手下的小嘍囉打腦袋；阿國在狄斯可打撞球，被對手不停諷刺挑釁；兩人隨時都會被流氓尋仇。以往只能用開山刀亂劈，口裡喊兩聲「幹你娘！」，後來有了真正的武器，兩人乃能闖蕩江湖，發洩以前累積的怨懟。

　　不只是少年，成人世界也是處處充滿壓迫及被壓迫之事，阿國之姊夫辦案隨時得應付議員級人物的關照──捷哥的老闆不慎被人槍擊而死，捷哥誓死復仇，殺完人又隱居躲避鄉下一隅，完全不敢露面。換句話說，在少年世界，我們看到某種形式的父權壓抑；在成人世界，父權的意義只是轉換成某種政治的形式，或是對父權的爭奪。

　　不只是人對人造成壓力，連環境老天都好像與這些角色過不去。阿國死後，阿兜仔的旁白說道：「中秋節他和阿國姊姊帶骨灰回去，公路壅塞，堵了六小時，葬禮那天，雨很大，像天在哭。」這些無辜的少年並不是矢志要為害社會的。事實上，他們甚至存有很深的鄉土眷戀。像阿兜仔就絕不願與母親移民美國，阿國在觀護所的日記，正如警世箴言說道：「我不願去三姊那裡，這是我記憶的地方，有很多從小長大的朋友。阿兜仔要和他媽到美國，好朋友要走了，留下我一個人。」

　　《少年吔，安啦！》乃在這個句點下，以一種疏離和寂寞面對台灣的暴力社會，悲觀地譜下沉淪的暴力輓歌。（「少年暴力輓歌──《少年吔，安啦！》」原載於《時報週刊》第七四九期）

與徐小明對話

美麗島事件成為政治資源之後——《去年冬天》

問：一九七九年的美麗島事件在台灣近代民主化發展史上佔有重要的一頁，請問你選擇這個背景為題材的動機是什麼？

答：我並不是選這個題材為背景拍電影的，當初小說家郭箏拿著他改編東年的小說《去年冬天》劇本來找我，他把劇本改得很類型化（genre），好像成了女性復仇的電影。我本來想拒絕，可是看了原著小說我很感動，便要求郭箏還原小說的樣貌。我的想法是，美麗島事件對台灣現代史是有貢獻的，不過除了傳媒以外，大部分人不會停下來想想它是怎麼回事？尤其它現在演變成政治之利多資源，久了，會有人起反感。與當時事件隔了十五年，我覺得大家可以想一想了。

問：事實上，你的劇本和東年原著相比改變很多，當然部分原因是《去年冬天》是美麗島事件發生過後的次年所寫，距離比較近。

答：這個作品是經過與郭箏和東年多次辯論後的結果。我們三個對事情詮釋的角度完全不同，郭箏是個意識型態強烈的人，他一直希望用馬克思無產階段的觀點來編排此片，但我不希望被理論約束。東年沒有郭箏這種「社會資源被少數人壟斷」的批判意識，對他而言，《去年冬天》是由自我出發的經驗式情感。我們幾人為此拉扯了好久，好像郭箏希望女主角是純粹的無產本省人，我不願意，因為我覺得將她設為眷村少女投射會較多，比方說，她為什麼住眷村卻國語不標準，為什麼父親從小便失蹤了？這樣她父親的可能性便有很多。

問：那麼你是用什麼角度詮釋美麗島事件？

答：我對美麗島本身是持肯定態度的，但這其中有過程，美麗島連同先前的中壢事件當時使我很震驚，其中有種種身分和危機感的複雜原因。事件過後，我感覺到它是對的，因為它提供了新的思考角度，很多時代的生機都出來了。我這五、六年益發清楚，可比較冷靜看人和事。像有些事會因為利益而變質，本質扭曲後就不可愛了，社會上有許多人是倚靠美麗島事件而得到政治和經濟利益的。

我呢，比較鄙視有些忘了理想的人。為此我也與民進黨的張俊宏聊過，他認為有些人對他們的批判太強烈，我說希望他們要有空間接受這些批判，他說相信民進黨可以接受。我也告訴他，我的電影寫的不是他或姚嘉文或施明德這級人物，反而是寫在周邊為了美麗島這事曾經獻身其理想熱誠，現在卻活在痛苦記憶中，而且永無復原機會的人。像我的男主角就是這樣一個邊緣人物，我希望很真切表達他的無為和退卻。這些外圍人物長期物化成了工具，忽略了作為人的生存意義。

我只寫外圍人物，因為對美麗島本身的辯論會沒完沒了，大家都有不同的看法。我也不想影射任何政治人物，重點是情感，愛情本身是神聖的，當它變質時，又使人變得很可憐。

問：從《少年吔，安啦！》到《去年冬天》，你自覺有什麼改變呢？

答：其實我一直很厭惡政治，喜歡拍一些邊緣性、社會性的題材。拍完《少年吔，安啦！》時，我曾寫兩個題材，一個是寫當前教育的故事，另一個是以計程車來反映社會狀況的，但是提案一直很挫折，因為它們缺乏所謂的市場性。

我們的製片界一直想拍類型電影，但是簡單說，我們根本沒有能拍類型電影的精密專業事件，硬拍只會造

成我及製片界最大的傷害。爲此我曾和侯孝賢談過，他說你爲何要承襲電影界的工業模式？爲什麼不自己找一條路，創造一種方式？

這使我找尋出路的可能性。我發現社會上還是有許多人有興趣投資電影，我籌措了資金加上輔導金拍成，再交與中影發行。

問：在拍攝過程中，你有無進行多種資料蒐集及研究？

答：；拍攝前我進行了很多繁瑣的研究，因此過程拖得這麼慢。我無法平空捏造角色，一切必有所本，或在相識的人中間取材。比方說蔡振南的角色就是好多人的綜合，他平日神經緊張，老以爲有人監視他，我認識一個被街頭運動和革命搞得有點秀斗的人，他眞的常要別人「替我當國防部長，好好替我帶兵」。這些人不會攻擊任何人，只存有他們無害的幻想。

另外我的男主角其實是以我一個高中同學爲本的。他出身於世家，成長過程中很壓抑，經過一個解放及叛逆的階段，現在又變得很中年無趣退縮。

問：有蒐集一些美麗事件當時的文字或影像資料嗎？

答：我們看了許多當時的報紙，不過再怎麼樣也不全面，可以確實的是，美麗島是個突發事件，並非預謀的。

當時的影像資料一直存在警備總部，以及現在的國安會，由國防部管制，列爲機密。我們去借資料，只得到「銷毀」的說法。

問：在視覺上呢？有無整體的構思和設計？我注意到你用了特別多黃昏及夜景，還有雨的意象。

答：昏暗濕冷是我視覺的主調。像我找齊秦來做主題曲時，也希望他傳達對台北荒蕪的看法。拍攝初期我原本希望浪漫一點，但後來知道多了以後，變得感傷低調起來。比起《少年吔，安啦！》那種粗豪及外放，《去年冬天》安靜了許多，這可能也與角色的活動有關。

我本來很想建立一種動／靜對比的基調，希望用火車作爲重要的意象，因爲主角好幾次重要人生轉折都在火車上，那種時間／空間、動／靜、過去／現在交替感特別突出。不過，由於火車技術上太難調度，只好放棄。

問：我看的時候，感覺這麼政治性的題材，你用這麼哀傷、悲滄的腔調去敘說，完全化爲一種影像上的無奈和情感悲劇。

答：我只是從創作角度來回顧一下台灣這十幾年的變化，想提醒一些人記不記得當初爲什麼要參加政治改革運動？

有人曾經勸過我不要拍得像《少年吔，安啦！》那麼絕望悲觀。其實我也想到拍完此片一定是幾面不討好的過街老鼠，人人喊打。國民黨會想爲什麼撿這事說，民進黨會質疑我切入反省的角度，我和張俊宏溝通時就告訴他，第一我們很尊重他們，第二我只是提出看歷史的另一角度。

擠壓到陰暗邊緣——《望鄉》

問：請問《望鄉》的構想從那裡來的？

答：在一九九六年初，製片人焦雄屏提出拍攝紀錄片的構想，而我們針對題材做了幾次的討論，最後才決定以「外籍勞工」作為紀錄片的主題；嚴格的來說，構想應來自於製片人焦雄屏。

問：做外籍勞工的題材，在研究／資料／蒐集／拍攝時可曾遇到什麼困難？

答：台灣外勞就業市場從一九九三年正式開放，也因此衍生許多新的社會現象與問題，而平面媒體中從事社會學研究的學者，亦開始著手於外勞就業的生理、心理與生活上的報導與研究。所以，開始我先從已有的文字資料著手，並期望從廣泛的文字報導中，找到一些共同的題目或現象，甚至是困境等。

當然其中不乏特殊的例子，如有一個來自菲律賓的男孩，是個社會主義的信仰者，他在菲律賓大學畢業後，就參與一些較激進的團體去推廣他的信仰。當然情況並不理想，所以他就和幾個朋友結伴來台打工，並相約存夠了錢返回菲律賓後合開一家咖啡廳，作為他們推展組織的基地，而最動人的是他們不忘在工作之餘，在台北各地表演精彩的行動劇。我看到的一卷錄影帶就是他們在台北新公園的表演，充滿了熱情與活力，那天晚上這個男孩喝了酒，即興用英語倒背了一遍毛語錄，不過這僅是資料，無法成為拍攝的內容。

因為台灣的外勞法規定外勞來台工作的期限是兩年，時間一到就必須離台，所以為了尋找拍攝的對象我們只得重新來過。當然困難重重，一方面這些受訪的外勞不願曝光，而那些透過人力仲介公司安排的受訪外勞所說的內容幾乎如出一轍，所以前期資料蒐集的時間與過程就倍感艱辛。最後我們用了一個最簡單卻耗費時間的方法，就是和他（她）們交朋友，讓他們能夠相信我；另外，透過一些外勞服務的社工團體幫忙，我們亦拍攝到一些悲慘的案例與人物，甚至為了拍攝而遭受這些外勞雇主的脅迫，這些素材並未剪入《望鄉》影片之中，一來擔心我的工作人員受到報復與傷害；另外在我剪輯時，我決定由這些外勞自己說出他們的故事。

問：作為劇情片導演轉拍紀錄片有何利弊？

答：剛開始會有一些不適應，一來工作人員過於精簡，二來拍攝行程的安排無法精準。我記得開拍的第二天，我們從第一個現場轉到第二個現場，就因為等攝影器材而錯過了拍攝的時機，當天我就把人員與器材做了一次刪減，包含攝影組、錄音組必要的人員，當然還有我、攝製組共七人全擠在一台小巴士上，其他的人負責協調聯絡的後勤支援不參與現場拍攝的工作。

當然由於類型的不同，導演的心情是須要調適的，但並不困難，而我因為有拍攝劇情片的經驗與訓練，在觀察與敏銳度上是個優勢，我可以比較快地掌握到現場的情緒與氣氛，能很快的讓攝影師也感受到，並去捕捉最佳的畫面。對我個人而言，從拍攝劇情片而轉拍紀錄片最大的收穫就是透過不斷認識、了解而能更深入主題之中，這個過程就像大量的充電，不像拍劇情片是在大量消耗導演的能量。

問：外籍勞工已是世界性問題。請問您認為這部影片能夠為社會問題提供什麼貢獻？

答：就像前面所說的，《望鄉》是這些來台工作的外勞自己訴說著他們的故事。其實在去年開拍時，我有一個自認銳利的批判角度，總覺得台灣政府不能因勞動人口的不足就貿然的開放外勞進口，這個不負責的方法帶來太多新的社會問題，而我要如何藉由這個影片去警惕政府與社會大眾，當時這個念頭一直圍繞著我。可是當我開始去了解這些為了改善家庭生計，而在異地工作的爸爸、媽媽或哥哥姊姊，他們其實和你我一樣，有著凡夫俗子共有的問題與困擾，尤其更甚的是在這因為工作與文化的差異，他們還須承擔更大的壓力，甚至被我們的社會壓擠到社會陰暗的邊緣。這個從資料蒐集到拍攝過程中不斷讓我意識到的問題與擔心，逐漸改變了我，所以當我在剪接時，就決定將這種影響與感染作為《望鄉》的情緒基礎，也希望觀眾能靜下心來聆聽他們的故事。

問：這部影片是超十六釐米拍攝的，在台灣是首次做到，請問有何利弊？

答：台灣的電影一直還停留在手工業的狀態，但從九〇年開始因多媒體的發展，台灣市場須要製作大量的廣告、MTV，所以有幾家後製公司引進了一些電腦後製設備，但並未被電影妥善使用；而這次《望鄉》決定用超十六釐米製作，就是我與這些後製公司研究的結果，我們藉由這一部電影長片來整合後製的介面。當電腦後製的成功實例，立刻讓其他的獨立製片業者可以放心的沿用此方式與系統，一來可縮短製片時間，更重要的可降低製作成本，這對台灣困難的製片環境提供出另一種思考與可能。

問：有菲律賓及泰國人士看過這部影片嗎？

答：在剪接時我就找了兩個在台灣留學的泰國人幫我翻譯片中的泰文，他們看到自己的同胞訴說家鄉的事情，有時笑得好開心，而有時卻顯得哀傷。而在十月我去日本參加山形影展時，遇到幾個菲律賓的紀錄片工作者，她們希望能邀《望鄉》去參加馬尼拉影展。

問：這部影片在國外得過不少獎？

答：在十月《望鄉》得到日本山形國際紀錄片影展的「國際影評人費比西獎」。

十一月在夏威夷國際影展獲得「最佳紀錄片金藤獎」，並在十二月獲得台北金馬獎「最佳紀錄片獎」。

後記：此篇是電影節場刊所登，所以人稱上採第三人稱。此片確是我定的方向，後來參加日本山形紀錄片競賽，也在柏林影展獲天主教人道獎。

現代人的自我流放──《十八》

新電影發展至今已逾十年，新一代的電影工作者輩出，在過去這兩年，我們目睹了創作力之蓬勃，比上一代平均約年輕十歲的導演，逐漸掙脫了上一代的執迷和世界觀，昂然進入九○年的視界，蔡明亮的《青少年哪吒》、徐小明的《少年吔，安啦！》陳國富的《只要為你活一天》、余為彥的《月光少年》、黃明川的《寶島大夢》，以及何平的《十八》，都自以獨特的方式觀看本島。他們中間有懷疑論者、有宿命論者、有悲觀論者等等不同，然而可以確定的，是他們不再有上一代的溫柔和感懷。生活在九○年代的台灣也許是太艱難太苦澀了，疏離、犬儒、自暴自棄似乎是新一代導演對社會的總體結論，而沒有出路，心靈的自我流放似乎是所有角色的共同命運。

這部電影是新一代創作者對社會揚起的警鐘，也是在政治紊亂、經濟弊生、生活品質低落下的集體鬱結！把它們放在一起看，不由令我們悚然一驚，因為我們看到的，全是死亡、自殘、放逐、厭世、憤怒、暴力、墮落。生活和存在，是一個看不到善終的惡夢，都會的焦慮和政治的扭曲已經無法使新導演擁有上一代的端正平和，他們唯有透過影像哈哈鏡般的觀點，勾勒出帶有超現實色彩的荒疏末世景象。

難怪許多觀眾不太喜歡看這些電影。活著已經夠辛苦了，有些人不喜歡被提醒，給我一些幻夢吧，他們埋怨著，讓我們生活沾點玫瑰色彩，給我們一個無菌的歡樂世界。

但這批創作者太誠實了，也或者他們世故到無法製造幻夢的謊言。他們往內心看，往外印證，得到的只是夢魘。主角會四種語言，有三本護照，都市中濃郁而病態的霓虹燈管，惱人的電玩聲音、廢棄而破損的現代垃圾，排山倒海地壓迫現代人。於是一個中年商人，有著平凡的中產家庭，一妻一女的標準家庭，終於在海邊的小海港迷失困惑了。他的自我流放相映著精神的荒疏，他一頭栽入那些在海邊賭「希吧拉」（台灣賭骰子的俗

與何平對話
公路上的荒謬——《國道封閉》

問：小說家郭箏是和你第二次合作了。上次他為你編《十八》，是改自他自己的小說，這次也是先有一篇小說嗎？

一九九三年十一月二十六日）

觀看《十八》，可能觀眾會感到迷惑，甚至反感。但是，給它一點時間，它和其他當代的新電影一樣，是以個人化的方式，集體為我們的社會奏哀歌！（「現代人的自我流放——《十八》」原載於《自立晚報》，

怪」，而這種單方面的投入可能不被接受。

《十八》裡，何平的懺悔是相當悲觀的，男主角主動進入一個世界，都不得居民的信任和了解，他被稱為「怪」（fake）！在

《十八》不只是一個台灣現代寓言，也是何平個人的懺悔錄。在一篇訪問裡他透露，當他剛從美國留學返台，對台灣簡直厭惡，可是他也更深切地厭惡自己。一個對成長地方厭惡的人，他的懺悔是：居住在一個地方，必先主動關心起地方，擁有感情，沒有主觀和客觀對那個地方認識了解，只是一種「虛偽」

墟——這是世人遺棄的小鎮，就像那堆置了許多報廢汽車的junkyard一般殘破畸零。

漁港那家小賓館很像《巴頓芬克》裡作憩息的旅館。何平質感不錯的攝影，捕捉了一些意象豐富的生活映像，一雙在家中飄落的襪子，沙灘上孤伶伶的幾隻破鞋，斑駁而剝落的牆，滴水的水龍頭，殘瓦頹垣的廢

乏味的妻子拋諸腦後。

語）的鎮民，以及老芋仔、偷渡紅衛兵、妓女的世界裡，將事業、金錢、一個早熟的不天真的女兒和一個疏離

答：不是一篇，而是好多篇。我看他有一系列的短篇小說，都和公路有關。我很喜歡公路電影，台灣的公路在這個小島是一個如圓圈的環島網路，感覺台灣就這麼大，跑也跑不出去。我以為滿有特色的，就想來做個公路電影的劇本。

郭箏幫我寫第一版劇本，將他幾個短篇放進去，加上一些新的故事共有七、八個不同的故事。這一版他以諷刺台灣的交通問題為主，是發生在二十四小時中的故事。故事線太多，製作大，人物也太多，角色的內心及感情便不深入。加上台灣的公路狀況，我們根本不可能在公路上直接拍，那會產生很多安全問題。所以我們討論結果，拍拍公路封閉，大家改走省道的電影。

第二版於是規模小了很多，交通和封閉公路成了背景，主要集中在兩條線上。一個是有關殺手和他劫持的車輛駕駛間的故事，由郭箏原小說《狼行千里》改編；一個是一個公家長官司機忽然精神半崩潰，駕了長官的車跑掉的故事，是他另一篇小說《開車上路》改編；還有一個故事講一個X世代少女偷車，在車上用車主的大哥大與車主建立起感情，這是原創的故事。

問：為什麼對公路電影這麼有興趣？

答：我一直很喜歡美國的公路電影。像小時候看過《逍遙騎士》（*Easy Rider*）、《Vanishing Point》，後來的《我心狂野》（*Wild At Heart*）、《末路狂花》（*Thelma and Louise*）都很喜歡。每個國家的公路都有特色，美國是高山大川大峽谷的景觀，台灣卻是山高水急、彎曲險陡，而且充分可以顯現這個小島的拼貼式社會現象，短距離間會呈現大量不同的生活狀態。比如公路飯店，專門服務來往卡車司機，多是簡陋的貨櫃或鐵皮屋改裝，賣一些山產檳榔，低廉而快速的消費；或者活動賭場、活動妓院、釣蝦場等。

台灣公路因為它特殊的地理特性，像我前面說的，在繞圈子，轉來轉去一個島。公路電影能探索這種精神

上繞圈圈，你追我、我追你的特性，別有趣味。西方的公路電影多少有解放、擴張的涵義，台灣的公路卻是坐井觀天的趣味。

問：你如此說，我也提一下公路電影的看法。西方公路電影往往強調視覺的開闊，以及視覺與角色心情解放自由的心境。最明顯的莫過於《我心狂野》和《末路狂花》了！不過你的影片雖發生在路上，視覺卻仍多半在室內，如車廂、流動妓女戶、沿路公路飯店中，顯示離都市文化不太遠，空間也較封閉。能談一下這方面的想法嗎？

答：我的看法是，就算上了公路，仍舊無法掙脫，在台灣封閉的土地上，只是打圈圈，困難重重。追求自由是我一部電影的主題：為了追求自由，一個中年男子，拋棄妻子、女兒，在垃圾滿地的海邊，開始新生活。在台灣，其實你是走不掉、掙不脫的，四處一出去就是太平洋，遇到問題只有認命、妥協。在《十八》的狂熱及宿命之後，我好像出過疹子一樣，現在就比較冷靜客觀了。

問：談談製片拍攝的過程。

答：早在一九九二年拍《十八》時我已和郭箏在進行這個劇本。後來申請拿到新聞局輔導金四百萬元，於是開始我投資人物電影製片，但願意投資的人都把預算壓到很低。我認為那會影響質感，不能拍，所以就放棄了輔導金。一九九五年底，我再送新輔導金，這次拿到一千萬輔導金，所以一九九六年四月籌備，六月開拍，八月拍攝。這次對質感較有掌握，投資的學者公司因為《重慶森林》賣得很好，所以配合度也很高。

問：拍的時候有困難嗎？

答：有。由於我們沒有拍公路電影的經驗，在安全上就很令人擔心。第一天開拍，我們在半夜十二點拍伊能靜邊開車邊打大哥大的戲。由於我們沒有拍公路電影的經驗，她的車子前面有輛車，沒想到桿子歪了，她的車直接上了安全島，輪胎也破了，底盤也壞了。好不容易二十分鐘剛修好，一行車人停在路上，我聽到劇務慘叫的呼聲，結果一輛車飛撞上我的一連串車陣。五分鐘後，大家從驚慌及震驚中醒過來，那部肇事的車跑了，他後來被捕，是酒醉駕駛。但是大家心情都很悶。

夜景多，攝影很辛苦，一邊拍，車子在移動中不易打燈，所以燈也打得少，只能將光圈加大，這樣一來景深就小，演員有一點位差，鏡頭就會失焦，消耗不少底片。

問：角色很多，也好像代表台灣各種階層和不同的背景文化，你處理的方法爲何？

答：我是以三個不同的角色段落來規劃美術及剪接方法。比方說，張世飾演的公家機關的司機，偶然在固定的生活模式中鬱悶抓狂，衝出去想自殺。這一段調性比較卡通化，剪接以突兀的跳接爲主（jump cut），色調主要是帶點銀灰色的冷硬色彩，光較亮但很平板。

庹宗華飾的殺手段落，他較叛逆，與父親的愛恨情結很深。這一段我多半採取直切（straight cut），色調則是反差較大的棕褐色體系。

小玉是欠缺家庭溫暖的X世代少女，剪接以溶鏡（dissolve）爲主，色調比較接近紅黃軟性的浪漫調性。

由於角色情節及美學牽涉複雜，剪接陳博文和我工作了三個半月，比起陳博文以往可以二十天剪一部劇情片的方式多了五倍的時間。質感顯然比較精緻。

至於聲音方面，由於杜篤之和陳博文非常密切，合作無間。不過杜篤之也花了平常電影多一倍的時間。

問：的確，這部電影在聲畫方面的質感確實超過一般台灣電影甚多。另外，我對你用演員的方式非常感興趣，我覺得這些演員在你手上都頗能發揮，比以前其他電影中似乎更貼近他們的本性，除了你平常與他們熟識，能盡情發掘他們的表演潛力外，有沒有什麼處理上的方法。

答：處理演員多少受了侯孝賢的影響，在一些訪問中，看到他用演員，都盡量了解演員，拉近與演員的距離，也使演員更貼近角色，這對我影響頗深。

不過，一般台灣新電影比較採客觀的美學，鏡頭離演員很遠，讓演員自由走位，自由發揮，這使美學敘事較為鬆散。我因此做了調整，每場戲都拍master shots，讓演員走個幾遍，再補以特寫鏡頭捕捉精準的表情。這種方式使演員熟練，但不用擔心走位等算計。我想是在客觀疏離的傳統下的調整。

《十八》時我有點實驗性，比較自由；《國道封閉》比較冷靜客觀一點。下一部我想試一下黑色喜劇呢！

問：你的電影和一般台灣新電影的藝術性不同，你自己覺得呢？

答：喔，我一直在台灣新電影中屬於邊緣人物，所以自覺比較沒有負擔，可以做些自己想做的電影。

永無止盡的轉圈圈

《國道封閉》被選入多倫多影展，引起加拿大學者羅賓‧武的驚艷。他在《*CineAction*》中寫道：「台灣電影繼續令人驚訝，這麼小一個國家，這麼多了不起的導演，這麼多富知性、複雜，在美學和識見成熟的作品，可是除了李安的《飲食男女》外，沒有一部在北美發行。我們什麼時候才能在影展以外的地方看到這些作品呢？」

他接著指出《國道封閉》是一九九七年影展中最被忽略、最少宣傳、最不為人知的作品。「但是其鮮銳及

驚人的風格，建構在幾個人奇特出乎預料的旅程上，怪的是他們雖在路上移動，卻給人一灘死水的印象：沒有人有發展，沒有人隨劇情進步。發生了好多事，也一件事沒變。……導演也同意我的話，台灣是個小島，唯一的移動都是繞著島轉，永無休止，也成為島上政治經濟狀況之隱喻。全片重點發生在一個晚上，一個殺人犯，一個不滿的轎車司機，一個偷別人車的少女，還有三個江湖藝人，一個活動貨車的妓院……所有角色都與主題相連：旅程無有所終；迷失；欠缺目的目標。電影始於『寫實』，逐漸到晚上變成幻想的世界，多個角色也搬至公路外的小省道……唯有殺手的故事在白日稍有結論──他被警察擊斃。這部電影對我而言不可分割、不可預測、迷人，但伴隨觀影而來的也有不可分離的挫折感。」（「公路上的荒謬──《國道封閉》」原載於《國道封閉》

國際場刊）

知性的罪與罰——《月光少年》

如果我說最近上映的《月光少年》和《囍宴》拍的是同一個主題，一定會讓人嚇一跳。這兩部電影表面上風馬牛不相及，《月光少年》是低迴抑鬱的鬼故事；《囍宴》是熱鬧輕鬆的同性戀喜劇。然而，它們都同樣觸及中國家庭「愛」的問題，也都是下一代努力向上一代坦白、溝通的痛楚經歷。

家庭，一直在中國社會中扮演重要的因素，也一直在影響中國人的價值觀。事實上，中國電影史上的主流，也一直是家庭通俗劇，從《神女》、《小玩意》到《小城之春》、《一江春水向東流》到《不了情》、《婉君表妹》到《童年往事》、《牯嶺街少年殺人事件》。中國電影不論是左的、右的，社會的／國家的／個人的，往往在社會以家庭為中心，用家庭的變化來反映社會時代的變遷。

在這類中國家庭倫理劇中長大的導演李安和余為彥，自然也脫不了這種影響。幾個月前，我第一次看完《囍宴》出來，問李安的第一句話便是：「你一定和你父親感情很好。」從《推手》到《囍宴》，李安電影裡最令人信服的，便是主角與父親的情感，那種根深柢固的倫理親情，在時代擺盪新價值系統建立時所受的衝擊和震撼。

同樣地，看完《月光少年》，余為彥也告訴我，電影的原始意念來自母親臨終前的病榻。生離死別及所有親情必須攤牌揭露之時，悔恨、歉疚、回憶、溝通，組成一張巨大的網，籠罩著家庭成員的心緒。中國家庭慣有的那種不說穿、不點破的溝通方式，這兩部電影都把中國家庭特殊「愛」的方式說得極好。中國家庭慣有的那種不說穿、不點破的溝通方式，是一種包容，也是一種避免尷尬的智慧。然而，隨著時代社會的改變，這種包容或善意，往往加深了家人彼此的焦慮，最後，它幾乎成了一種壓抑的迫害。

《囍宴》中，這種壓抑的焦點定在同性戀問題，大家互相包容體諒的結果，是營造一個更大的婚姻／生子善意謊言。而「別讓你爸知道！」、「別告訴你媽！」、「別告訴我

爸」更成為電影最直接的母題。

《月光少年》比較不能像《囍宴》那般輕描淡寫，它的基調是沉重、痛楚的。一個少年向他的成長攤牌，嚴厲偏心的父親，慈愛祖護的母親，自私聰慧的姊姊。長久以來，因為少年的癱瘓與瀕臨死亡，困在罪愆及懊悔的陰影中。那個成日陰陰霾霾、雨水淅瀝瀝打擊在玻璃上的大宅，囚禁著一群心靈之奴。他們的生活，比光在他們家是停滯的，從幾十年前那個不幸發生以後，這一家人就小心翼翼保護他們的瘡疤。時那個在外遊走的孤魂還像地獄。

我記不起哪部中國電影能像《月光少年》這般觸及人的罪與罰。中國電影通常是把情緒虛擬及昇華，或者是大悲大慟的悲劇，或者是壓抑低調的內斂風格。《月光少年》首次展現現代人的自責及罪疚感。而且，它不是喃喃不休的柏格曼式自虐，也不是伍迪·艾倫式的心靈自我流放。它明明白白架構在中國家庭中，用我們熟知的意象（戎裝的父權意識、綠制服的扭曲）點染出深幽、孤峭的現代人心靈。裡面有深重的愛，椎心的悔恨和不願面對現實的永恆逃避。【註】

作為一個只拍過兩部電影的新導演，余為彥的表現出乎意料外。燈光、色調、構圖，都顯現成熟導演的場面調度，幾個演員的表演也毫不沾染青澀造作的痕跡。我已然說過，台灣新電影的第二代開始呈現穩定，無論徐小明、蔡明亮、陳國富、李安、何平，還是余為彥，都比上一代更勇於探觸現代社會現實。他們也不再堅持寫實的主流，李安的通俗喜劇、陳國富的類型幻想、何平的超現實影像實驗，都為電影界帶來蓬勃多采的各種新貌。余為彥的《月光少年》勇於採取動畫真人混合的艱苦創作，在精神上已脫離了新電影的寫實自我設限。動畫也許不是一個完全成功的嘗試，它卻使《月光少年》視覺別樹一格。

無論表現形式如何更動變新，《月光少年》之所以動人還是源自其內在情感。如果不是真正相信親情，這部作品將流於一個靈幻的驚異電影。然而，它現在泛著沉謐的風采，並列在台灣今年最好的作品之中。（「知

性的罪與罰——《月光少年》」原載於《中國時報》，一九九三年五月二十五日）

後記：此片參加在雪梨舉行的亞太影展，我擔任評審，其他評審尚有澳洲大導演菲立普・諾斯，演員布萊恩・布朗，以及印尼影后克麗斯汀・哈金，結果一致同意將最佳影片頒給《飲食男女》，最佳原著劇本頒給《月光男孩》。後來我幫他們安排赴意大利威尼斯電影節，也獲「影評人週」單元首獎。

註：綠制服在台灣通常指的是北一女制服。

在虛罔的假象中修行——《飛俠阿達》

賴聲川來自劇場，因此他的電影作品顯現與「新電影」主流的寫實美學不同的思考。在時空的處理上，不論是《暗戀桃花源》還是《飛俠阿達》，過去與現在幾乎是並排進行。換句話說，他使用「時間」的觀念，可能更接近舞台——過去與現在是可以並列（juxtapose）在舞台上，一體地創造複雜的交錯互動關係。而一般新電影使用到時空的「過去」狀態時，其運用的方法是一種回溯／倒敘（或大陸用語的「閃回」）。

由於在時空的基本概念上呈現不同淵源的思考，《飛俠阿達》與《暗戀桃花源》乃至在本質上產生了與新電影傳統最大的變異。在這裡，我們稍微回顧一下新電影的源起及主旨。在一九八〇年初，台灣新一代的電影思考，共同促成了「寫實主義」的美學目標。由於長期的政治禁忌及商業要求，過去台灣的電影銀幕上永遠反映不到台灣人或台灣生活、台灣歷史的真正面貌。抽象的民族主義（如愛國片）、縹緲的唯美愛情（如瓊瑤片）、誇大的暴力宣洩（如功夫片）、不顧廉恥的商業剝削（如黑社會仇殺及色情春宮片），使台灣銀幕充斥著浮誇、虛假的影像。

新電影矢志匡正這種累積的偏向。於是創作者從自身經驗出發，努力從熟悉的周遭事物及回憶中，尋找與觀眾共同的聯繫。主觀的共同記憶、客觀的靜觀美學，像組織過的紀錄片般為這個社會留下影像素材。在這種前提下發展的美學，很自然朝長鏡頭，講究因果推衍的直線敘事，以及完整不切割的時空等方向靠近。這裡面即使出現「過去」，也是一種依附「現在」主體的次結構方式，不可能喧賓奪主，或者與「現在」等量齊觀。

《飛俠阿達》（及《暗戀桃花源》）則以過去／現代並列交織為敘事主結構。一個自大陸遷台又神祕的輕功組織，一椿五〇年代的政治懸案，一筆自忽必烈時代就存在的高額基金，都仍在現代式的台北生活中活躍，

台北的青年要從這些千絲萬縷的謎團中找出生活的意義或目標，必得追索自己的身分，先弄清有沒有「紅蓮會」，有沒有「輕功」？賴聲川稱這種追索為宗教上的「修行」。

「追索身分」恐怕是《飛俠阿達》與台灣新電影唯一分享的經驗。寫實主義在此徹底壽終正寢，賴聲川的電影經營超現實情境，後現代的思考結構，破碎、重組、曖昧的視覺文本，傾斜、誇張、扭曲的影像、幻想、夢魘、真相、假象共組成一張虛幻的羅網。而主角阿達彷彿備受考驗的求道者，必得歷經魔界的孽障及虛像，才能修練成正果。

如果按這個思考邏輯推衍，那麼《飛俠阿達》中的台北其實便是一個「魔界」了。這個由各種傳說、神話、道聽塗說、迷信、繪聲繪影的謠言組成的社會現實，詭異、玄祕地訴諸各種現代人懶惰而追求捷徑的祕方。聯考的補習班猜題、一夕成名的選美、不知來由流傳的高額貸款、按摩藥到病除的「奇玉」、對生命及命運總有解答的算命「大師」、強調立即消費回收的推銷術等。徬徨又無措的現代人，在種種商業及利己的廣告詞／推銷術／傳說／神話叢林中找尋真相。大多數通不過考驗的懶人，總跳上閃著「成功捷徑」的霓虹列車，隨這個魔界的規律混淆運轉。

這一點，《飛俠阿達》倒是和他同齡的新新電影相近。《少年吔，安啦！》、《只要為你活一天》、《青少年哪吒》都呈現相似的都市夢魘，在那些駭怪、惡意的超現實空間中，我們其實知道它們再真實不過──台灣的現實，的確築在種種假象中：一個不知道自己未來、在國際政治上從來就是毫無「正統」身分的孤兒。卻長時以國號的正統來鞏固少數人的權力；一個國家領袖公然宣稱二十一歲以前自己是日本人，又公然否定過去政治信仰的鬥爭政權；一個充滿政客公開撒謊，又可以完全不受檢驗的政治實體，是虛妄欺詐又炫耀容易答案的魔界，它沒有根，下不求甚解又懵懂度日的老百姓。我們的現實就是個超現實，還有長時在各種媒體蒙蔽沒有可以依附又懵懂的未來規劃，它也使得所有無力感的人自求多福，有的遁入空靈佛法及宗教世界中，有的遠走他

鄉眼不見爲淨，有的索性沉瀣一氣圖利益財富分一杯羹。

賴聲川提供什麼的答案呢？他肯定這個社會上是有「高人」存在的，他們遁隱某個不知名或人聲喧譁的角落，爲某些仍在尋求答案的人偶爾開啟一線靈光。問題是，這線靈光有助於個人的得道及參悟，對普遍的眾生相恐怕仍是滄海一粟。那場大火，那個癱瘓，那幾椿死亡都不是偶然。末了，所有的傳說神話仍當繼續，即使世界沉淪之勢已不可避，人間仍需要一點傳說、一點神話、一點希望——即使傳說神話已扭曲變形，以訛傳訛的儀式不會因此戛然而止。（「在虛罔的假象中修行——《飛俠阿達》」原載於《中國時報》，一九九四年七月二十五日）

跨大步走人生——張艾嘉

外國人叫她Sylvia，台灣與她相熟的人叫她「小妹」，她那美麗出名的母親叫她「妹兒」，劉若英、李心潔還有阿莊這些子弟兵稱她為「張姊」。這就是張艾嘉，她的頭銜和她的小名一樣多，明星、演員、歌星、基金會負責人、經紀人、導演、製片人。

我自認和她還算淵遠流長。張艾嘉出道很早，恐怕很少人記得在六〇年代甄妮剛剛因心心口香糖廣告出名，和張艾嘉兩人上電視台綜藝節目唱洋歌。一個長得像洋娃娃，一個上美國學校，英文咬字漂亮。兩個美少女身著流行的熱褲，蹬著一雙美腿，又蹦又跳，第二天，女校的小女孩們津津樂道了好久，與當年的少棒隊和新開始的消費文化成為青少年的美好回憶。

不久她就去香港發展，拍了一些什麼《馬路小天使》、《唐人街》的不倫不類動作喜劇片，張艾嘉是這個時代華語電影不夠成熟的犧牲者。當時不是動作片，就是文藝大濫情片，她拍了不少。但她努力不懈，找好導演跟隨，與胡金銓遠赴韓國拍《空山靈雨》，跟李翰祥導演拍《紅樓夢》，她在找尋導演戲的天空。

這段時期我在美國，對影劇圈頗為陌生，只知道她唱紅了一條民歌《童年》。因為我弟弟的關係，我與她通了一、兩封信。我最好的朋友和她在再興小學是同學，這是我唯一說得上的關係。她的字體娟秀，不像許多藝人字寫得歪七扭八，或拙稚得令人覺得是個半文盲。先看寫信，就覺得此人非同一般明星，是個頗有內涵的人。

真的得見盧山真面目，是我拿了碩士回台之後。透過弟弟的安排我見到她，她睜著一雙圓滾滾烏黑黑的大眼睛，雙頰上有酒窩，比電視電影上還美麗。但是美麗之外還有智慧，她的志向也是不凡，她要製作一個電視劇集，稱為《十一個女人》。一些從未拍過劇情片的新銳導演都被她網羅進劇組，像是一群剛從美國回來的留

學生，名字叫楊德昌、柯一正。這三人都成為後來台灣新電影的中堅分子。

《十一個女人》應該算是台灣新電影的開路先鋒，而她也在新電影中找到她適合的角色。《海灘的一天》、《最想念的季節》都比瓊瑤式通俗劇或功夫拳腳片適合她帶有都市文藝的氣質。她的成長證明她的企圖心，和她不尋常的社會定位。她努力參加飢餓三十，援助非洲的行動，做導演、做編劇。前幾年更因為勇敢而沉著地援救被綁架的兒子而令港台社會同聲鼓掌（也捏了一把冷汗）。

今年，她又拍出了《20.30.40》，我想是她作為女人的沉澱及反省。電影的確很流暢很有娛樂性，但不是沒有深度。在女性幾個階段的告白中，我覺得張艾嘉的一種成熟和自在，在演戲上更放得開，願意開自己的玩笑；在女性思維中更坦白誠懇，在敘事結構和美學上更收放自如。她的表現讓我強烈想起黛安・基頓和一部美國喜劇片《愛你在心眼難開》（Something's Gotta Give）。

我在柏林影展上陪她和兩個美麗的子弟兵走紅地毯，她們三人穿著三色貂皮，佇立在寒風中，三種年齡，三種美麗和智慧，很為中國人稱頭面。

我其實是before二十就看著她成長。二十、三十、四十，看著張艾嘉一路走來，經驗在她心靈中累積，寫在電影上是戲劇化的日記。看完電影，我誠懇地恭喜她，為她高興，也奇怪地說不上地帶著一份自家人的驕傲。（「跨大步走人生──張艾嘉」《世界電影》，二○○四年三月號）

掌握古典敘事──《少女小漁》

前兩日與黃建業通電話，我倆都非常感嘆所謂「好萊塢古典電影」在台灣不被諒解及得到適切位置的趨向。端看滿街蓬勃的電影書市，琳瑯的作者導演大名，迷人的電影名詞，把評論帶入一個藝術觀念夾纏不清的

窄巷。影響所及，包括傳播／評論界恆常將台灣電影生產方式武斷二分為「商業」和「藝術」，忽略了生產體系的活力和機制。

也因為這樣，經常有一些價值紊亂的言論，指責一些具創作尊嚴的作品為「不夠商業」，或者指責一些流暢的古典模式或類型電影為「俗氣」、「平庸」、「模式化」。這都是對電影基本本質缺乏洞察的結果。

這種風氣的影響分二：在創作上，我們看到高蹈派的新進導演拚命往孤高的方向邁進，只求評論青睞，不顧生存條件。在評論上，許多不屑好萊塢古典模式的文字工作者，輕率而自暴其短地對循此種傳統模式電影嗤之以鼻。逼得這些導演自己還要出來辯護，說自己只求「觀眾喜歡」，不求「藝術」。

真沒想到法國新浪潮崛起以前全世界已經澄清的問題，在台灣三十年後還得煞有介事地爭辯不休！

拿李安來說吧，我接觸到許多年輕人對他作品的好萊塢作風表示輕蔑，我認為這在觀念上有偏差。誠然，李安的作品並不複雜，但是，他深諳好萊塢古典電影的精華，對於如何掌握節奏，如何使用劇情安排流暢，如何使具明星氣質的演員突顯其個性形象特色，都下了大工夫。這裡面有大學問，不是讀理論唱高調可以學習到，我相信李安有深厚的古典電影觀影經驗。

對形式及技術的掌握，不代表作品沒有深度，或天啊，藝術。從《推手》、《囍宴》到《飲食男女》，李安的作品其實是個完整的符號世界。其中，父母、傳統、舊習俗、儀式、大家庭、中國，共同匯集成一大組李安眷戀又喟嘆的價值體系。在李安的世界裡，西方的新觀念，現代都市文化，甚至洋人，都以一股洪流之勢不斷侵蝕、拆散舊價值體系。既然阻擋不了這種世界潮流的腳步，李安在電影中發展出一套詼諧怡然自在（也很東方的）的接受哲學，他以幽默及諒解接受所有的衝突和矛盾。

有鑒於此，當李安選擇拍攝嚴歌苓的小說《少女小漁》時，其理由顯然易見。一個自大陸到紐約陪男友打工讀書的少女，因居留問題必須假結婚，和一個過氣潦倒的老作家共居一個屋簷下。東西文化的衝突，代

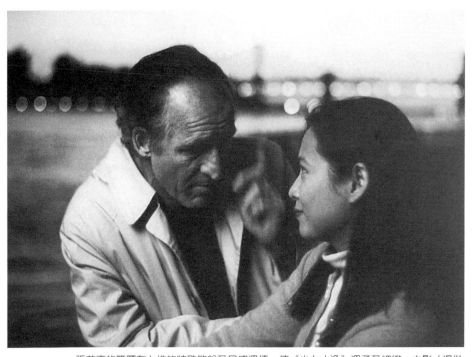

張艾嘉的筆觸有女性的特殊敏銳及易感溫情，使《少女小漁》溫柔及細緻。中影／提供

溝產生的矛盾，傳統價值如何發揮其溫婉的力量 redeem 一個放棄的靈魂——完美的李安素材，李安究竟是帶了許多漢族優越感的。

這個電影後來轉交給張艾嘉導演，不同的筆觸使素材的李安傾向明顯轉變，女性的特殊敏銳及易感溫情，使《少女小漁》出現李安作品少見的溫柔及細緻。李安的作風強調戲劇情境與對白之趣味機智，較少有空間給角色的內心情緒及情感婉轉。然而張艾嘉將重點放在女性角色上，小漁的挫折、無奈、傷懷、沮喪、歡愉，以及某些獨立意識的成長，都有別於李安的情節至上。

《少女小漁》應該是張艾嘉成熟的作品。

張艾嘉也承襲了李安這一系對古典模式的活動掌握。起伏有致的節奏、個性分明的角色刻劃及表演，完整的製作價值，俐落有效的攝影，使電影呈現台灣本土製片組欠缺的專業性。張艾嘉在一篇訪問中曾指出這次 Production Designer 對她的幫助，在台灣，這個專職尚沒有呼！

為張艾嘉的成績高興。台港影壇這麼多年，

她一直堅守崗位，扮好每個角色來促進電影文化／工業的事業的成長。《少女小漁》中看到張艾嘉純情的一面，重情感、寬容、充滿善意。這和她身兼編導製演於一身的事業形象可能不一樣，但是是誰說的？電影撒不了謊，你是什麼樣的人，銀幕上寫得清清楚楚，你強調的，你躲避的，一樣也藏不住！（「掌握古典敘事──《少女小漁》」原載於《中時晚報》，一九九五年四月二十五日）

後記：張艾嘉後來又拍了《念念》、《相愛相親》許多的片，她的演技在《觀音山》等片獲得肯定，又活躍在舞台劇中，近來又當金馬獎主席，成績可圈可點。

都會人照鏡子——《我的神經病》

台灣新電影中，大抵多是企圖心旺盛的創作，意圖對我們的歷史、社會、文化做嚴肅深沉的探討。可能是這一代的創作者生於長期海峽兩岸的對峙，以及台灣經濟大變動的年代，因此對歷史、政治特別關注，對農村／都市特別矛盾，拍出的電影也反映出他們一路的思維狀態。

可能因為議題都較嚴肅，我們的電影文化顯得沉重陰鬱，完全輕鬆不起來。換句話說，喜劇太少了。

王小棣的《我的神經病》是個例外。

這部台灣鮮少出現的瘋狂喜劇，其實是齣都市狂想曲。它以分章節的方式，將台灣人對身體、汽車、房子、感情所衍發的荒謬突梯行為，做生動、爆笑的描述。末了將一群蠅營狗苟、在都會大笑話中生存的角色，指引到每一個觀眾自己可以反映的經驗。不是嗎？《我的神經病》的敘事其實逼著我們照鏡子，在大家笑得前仰後俯之時，忽然想到，電影中的神經病行為是你的也是我的，它是我們共同的神經病。

我們不是擔心自己的臉及身體不夠流行的「美」及「性感」標準，拚命地隆鼻、隆胸、點痣，注射小針矽料、入珠、放大生殖器，最後搞了一堆臉部變形、身體痛楚不堪，對自己異常焦慮的神經病？

我們不是搶著去買車代步，有錢的買名貴轎車，沒錢的弄一台破銅爛鐵，結果弄得交通壅塞，大家寸步難行？有錢的擔心車子被偷被刮，沒錢的去偷去搶；有錢的神經質地在車上裝起各型防盜器材，沒錢的神經質地用花盆、破家具，甚至自己本人，去佔街道車位，與人在街上為一個車位爭得面紅耳赤、心情鬱卒。

我們不是努力買一棟房子，有錢的住大別墅，每日擔心種種，弄得自己寢食難安；沒錢的一堆人住一棟大公寓，三教九流，小氣不繳公費佔人便宜的有之，雞鳴狗盜宵小竊賊的有之。台北的住，是中華民國共同的夢魘，人口密度高居世界亞軍的我國，為了安身立錐之地，每個人都神經兮兮。

在這樣一個物質慾望橫流、身分外表虛矯扭曲的世界中生存，爲何會有眞正的感情？不管是父女的、朋友的，男女之間，甚至街上的陌生人際關係，都沾染到世俗、懷疑、憂慮、恐懼的陰影，逼得大家對感情使出非常手段，造成更大的傷害！

認得王小棣的人，都會熟知她那種天生的幽默感，和對人生及周遭人物的關切和熱情。《我的神經病》就是在這種人格下誕生的。好久以來，我就不記得我曾在戲院前笑得如此開心開懷了，早期的伍迪·艾倫電影有，更早期凱瑟琳·赫本和卡萊·葛倫的喜劇有。對了，聽小棣講笑話及表演時有，《我的神經病》終於透露出王小棣的本性。

但《我的神經病》也並沒有脫離台灣新電影的本質，也就是一種對寫實的執迷（雖然是一種矛盾誇張的形式，對台灣現實都是秉持寫實精神的），對生存的焦慮與思考。在被娛樂及抹淚噴飯之餘，我們突然發現，the joke is on me，你我都不斷在製造可供人揶揄的題材。（「都會人照鏡子──《我的神經病》」原載於《世界電影》雜誌，一九九七年七月號）

與柯一正對話
一百二十種放映方法——《藍月》

問：你這種放映採取實驗性高的方法，五卷影片可以任何順序放映。請問這個構想是怎麼產生的？

答：最早可以追溯到《我們的天空》，在這以前我都是採取線性剪接，可是《我們的天空》嘗試像拼圖般的結構，幾乎到最後一塊放下去才知整體結果。這種方式接近我的性格，很隨意，所以過程使我有跳躍式的樂趣。

在《藍月》中，我以兩男一女的關係變化為主軸，針對他們關係變化的事件，來實驗人生——如果事件發生的順序不同，會不會有所改變？我經常在想，一個人如果一生戀愛三次，如果第一次戀愛是與第二個戀人，會不會不一樣？又或者一個人每天都走同樣的路，有一天不照平常的路走，會不會改變什麼？我們這麼實驗的結果，這個故事可以產生一百二十種不同的放映法，每種順序會使觀看的情緒有所改變。

問：這非常有趣，好像蘇聯蒙太奇初始做「並列」（juxtaposition）實驗一樣。那麼順序改變，也會像Lev Kuleskeov的實驗一樣，看鏡頭的並置結果，影響到觀眾對角色的心境和性格有不同的解釋。

答：是的，比方說，女主角曾和黑道的一個小混混有一段情。電影中有段戲是她走在路上，小混混坐在朋友當中叫她，她回頭看了一眼。這段若放在他們的相處前面，會是她走在路上，有人注意她。可是若放在後面，則會覺得那是她懷念他的幻覺。

這些表演我會要求演員盡量中性、情緒不要放縱，因為情境最後會賦予演員意義。這是我自己表演的體會靈感。在萬仁的《油麻菜籽》中我演父親，遠鏡頭中我沒什麼表情，光站在陰沉的環境中，就有落寞的感覺。

環境會賦予角色情緒，我就把這觀念用在《藍月》。

問：關於這種放映順序會有一百二十種變化，請問確實是如何執行的？

答：我把故事分成五大段，每二十分鐘針對一個二人關係的事件。換句話說，每個事件要在二千呎內說完，電影結束在哪一卷上，就會有五個不同的結果，分別是一結果三人手牽手走在路上；二是三個人分道揚鑣，誰也不理誰；三是女主角離開二人；四與五是女主角分別與其中一人好，離開了另一人。

我們把五段故事分作紅、橙、黃、綠、藍五種代號。重要的是五段在銜接時會不會有問題。因為每段結尾應是關係斬釘截鐵的，但是下一段剛開始時，情緒應稍稍拉開，以中性的感覺開頭。

問：這兩男一女是什麼樣的角色？不同的組合會有什麼感覺？

答：故事圍繞在女主角發展。我一般認為女人對關係及感情表達比男人清楚，也比男人敢愛。男人，尤其是台灣男人，做事猶豫，在感情表達上也不清楚。電影中兩個男人，一是作家，離婚的男人，做事非常猶豫；另一個男人是電影製片，做事很跋扈，可是對感情根本沒法處理。

其實除了他倆，還有兩個男人角色。一是餐館老闆，這是位室內哲學家，他的知識很多，但整個世界就在餐館內。還有一個黑道小弟，這是電影裡最浪漫的角色，他跟定一個大哥後，就忠心耿耿宿命到底。

根據電影結果，我們對女主角有不同的解釋。有時覺得她很專心於愛情，有時覺得她是個花痴。我設定這個女子是個謎。她為什麼這樣或那樣，當然都有原因，而且也都成立。

問：你希望戲院隨便放？如果像影展只演一場，這層樂趣就沒有了？

答：戲院放時我們會幫他們排好順序，每一場放映時按順序表，放完一種損掉一種。如果一天一場，放一個半月，就有四十五種放映法。至於影展，如果它放二場以上，我們會要求他們有二種不同的順序。

問：只看一次的觀眾不是就喪失這種樂趣？

答：他可以與其他場次的觀眾討論。會發現他們看的是不同的電影，有不同的經驗。

問：你這種做法，法國導演Rivette的《吸菸／不吸菸》（Smoking／No Smoking）也有類似想法，只是他把不同的事件及發展實際拍出，給觀眾看各種不同的過程和結果。為什麼不同的事件順序對你這麼重要？

答：我覺得人生是無常的，經常是你一個腳步改變，人生就截然不同。我估計我自己是每十年就有一個大改變。十歲時我父親過世，二十歲時談戀愛。每十年就有一個難題，前面出現岔路，應當怎麼走下去，怎麼下決定。年輕時這種狀況格外混亂，現在就比較認命，有時甚至會想下一個十年怎麼走。

其實現在開始流行VCD了，VCD放映時你自己可以設定放映順序的，《藍月》就是這種可以選擇順序的電影。

問：從上次的《我們的天空》到《藍月》隔了將近十年。為什麼？你是台灣最著名的廣告導演之一，也演了相當多電影，未來想繼續做電影嗎？

答：我的性格比較隨意自在，你看我是不看報紙的，唯一知道社會狀況便是開車時聽廣播。結果前陣子車上的收音機也被偷了，那小偷不知道廣播對我有多重要。

台灣的電影生態是你必須去向製片講故事，我不想做這事，所以好久沒有拍電影。現在我自己買了超十六

釐米的攝影機，可以用低成本方式自己拍片了，所以我便又開始拍。我打算每兩年拍一部電影，一年寫劇本，另一年實際攝製。

我也希望培育一個五人小組，長期做紀錄片，原因是台灣變化這麼快，又有一個不重視文化的政府，許多東西稍縱即逝。而且我很喜歡電影的真實感，希望長期替台灣保有一些影像記憶。

後記：這是為《藍月》國際場刊而做，後來我還帶著柯一正導演去了鹿特丹等電影節。柯導演是個喜歡思考的電影人，也因為外貌常被網羅任演員，二十一世紀後積極投入反核家園等社會運動，立場鮮明，電影的事反而少了。

與林正盛對話
電影救了我的命——《放浪》

問：從《春花夢露》到《美麗在唱歌》到《放浪》，你已很快拍了三部電影，這三部電影都採取非常寫實的美學，也帶有很強的自傳性色彩。請問為什麼有這種創作傾向？

答：這和我學電影的經驗很有關。我在編導班上課時看到一些當時的台灣新電影，受到很大的啟蒙，像侯孝賢的《風櫃來的人》和《戀戀風塵》等等。我自覺比較像侯孝賢有點草莽，像楊德昌那樣比較聰明，中產階級離我就比較遠。所以我一開始拍電影，不自覺就自身旁取材，找熟悉能掌握，以及對我生命感動比較強的東西拍。

問：不過你現在拍電影有自覺與新電影不同嗎？

答：我想《春花夢露》在手法及電影語言都很像新電影傳統，但是到了《美麗在唱歌》就比較不同了。我覺得我們這些比較新的導演，比較不像上一代那麼有強的社會性，我們比較關切個人的東西，比較私密性。新電影自台灣政治解嚴前後，有強烈的社會使命感，至於我就想走出這種社會性。我覺得這也是一種叛逆，我以前在退伍初時，對政治非常狂熱，常去聽政見發表會，還幫林正杰去發傳單，過年林正杰寄賀卡給我，我父親看到很害怕，還警告我不要去參加政治活動。

我後來對政治的態度可能也受了沈從文小說的影響。沈從文寫鄉親在廟前擲筊，擲對了就無罪，擲錯了就被抓去砍頭。政治的荒謬，在他筆下使我有若干啟悟，政治原來是這樣，我們可以不把它看得那麼重要。其實沈從文時代與我們差這麼遠，可是荒謬性仍沒有不同，只是變個花樣，繼續進行。你看李登輝現在講的話，和

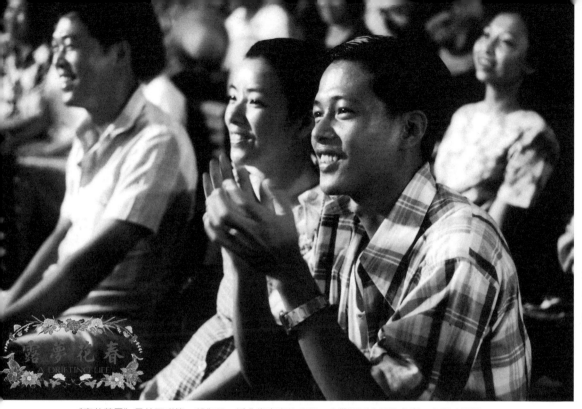

《春花夢露》是林正盛第一部作品，採非常寫實的美學，亦帶強烈自傳性色彩。中影／提供

以前的軍閥也幾乎沒什麼兩樣。

沈從文自由寬厚的創作態度，使我強烈感受到他關心的是「人」，沒有什麼目的性。那時好多作品本來要救「中國」，結果不但不能改變什麼，倒對創作有傷害。我覺得我們這一代少了社會性的使命感，關心點回到個人及自我的東西。

問：你的自傳性及私密性會不會對家人或朋友帶來困擾？

答：我電影中的自傳性是我自己心理治療的過程，我從電影中重新看過去，因此能慢慢走出生命中的陰霾晦澀的段落。像《放浪》是我和父親相處很痛苦的一段日子，我天天偷他的錢，然後從一個旅館漂泊到另一個旅館，天天嫖妓。拍電影看過去，並不是否定或看不起過去的我，而是可以勇敢面對，並且繼續往前走。

事實上我的電影都有所本。在拍《美麗在唱歌》時，我已拍過一部《美麗在唱歌》的紀錄片，片中的女孩讀到自己的暗戀及慾望，後來放映時有位中年婦人罵她：「我真受不了怎麼會有人如此三八，隨便公開批評

自己的父親？」我對這事很敏感，從此注意要保護他們，所以拒絕將此片送到電視上去播映。也因此，我拍

《春花夢露》時，會把故事重新編排，裡面雖然有個人經驗，但我的姊姊哥哥都看不出這故事和他們有什麼關

係。《放浪》的故事有許多虛構的情節，而且經過變動及修改，我不希望有人對號入座，但是希望能感受到類

似的生命感受。

問：從《春花夢露》到《放浪》，你覺得自己在美學上有無改變？

答：拍《春花夢露》時，因為是第一部電影，在過程中很害怕，所以電影也呈現出這種緊張狀態。到《美

麗在唱歌》時比較放鬆，讓演員在表演上有很大空間。另外，我的攝影師在運鏡上也進步很多。電影是一群人

做的，我希望和我的攝影師及演員一齊成長。

李康生在《春花夢露》時比較緊張及沒有安全感。因為他台語不熟，又演舊時代人物，所以表達比較弱。

但我喜歡他，他安靜時表情會釋放得很好，而且他有很多自發性的東西，會發明一些動作，使角色豐富自在。

我也很喜歡陳湘琪，她的表演很準確，因為受過專業訓練，但我寧願她不要那麼準確，因為別人會跟不

上。我要求她配合，她也很能適應。我們的演員表演的流派南轅北轍，像他演罵兒子小康時，會員的生氣，全身都動起來。這

子，他是演布袋戲出身，他表演起來一定要十分投入，像他演父親的陳錫煌，是李天祿的大兒

時，我就要求湘琪適應他的方式。我的演員應整體在一個狀態裡，不應有任一人太突出。我拍《美麗在唱歌》

時，就一直在調劉若英及曾靜兩個主角的表演距離。劉若英只要演自己，表達本性即可，但曾靜完全沒有表演

基礎，只是型對，很自然。拍浴室親熱戲時，兩人都很緊張，我尤其對曾靜很不忍心，她太年輕，身體未被人

觸碰過，我曾經想放棄拍這場戲，後來勉強拍了，可是到現在看都尷尬得不得了！

拍小康比較好，小康自己對床戲不緊張，《春花夢露》時，我比演員還緊張，《放浪》時就不同了，我們

租了賓館，小康也很穩，不過兩個妓女的角色倒是前後換了六個人才拍成。我告訴小康，這個角色是用偷來的錢在旅館嫖妓，他的慾望沒有滿足，又無法安定下來，心理處於一種激動狀態，一切跟著慾望走，可是又不能付出感情。小康穩穩地把握住這個角色。

問：你從編導班出來，曾拍過紀錄片，後來我辦電影年，又支持你拍了一部短片《傳家寶》，就是《春花夢露》的前身。這些經驗對你的電影創作有影響嗎？

答：非常大。剛從編導班出來時有很多幻想。覺得自己很了不起，才華洋溢，可是沒有行動。後來去梨山當果農拍紀錄片，才學會拿攝影機，並且了解拍片得和拍攝對象有感情，產生一種互動關係，反而電影的點子，故事都不那麼重要。拍紀錄片使我認識拍片時與對象的直接關係。

拍短片更大，以前拍紀錄片是我和妻子柯淑卿兩人就搞定，非常單純。但是拍《傳家寶》時，現場動輒十二到十五人，這變成一個學習過程，使我弄清楚如何和人合作溝通。沒有這個經驗，我很難想像拍三十五釐米劇情片，四十個人在現場會混亂到什麼地步。

問：你和柯淑卿是在編導班認識的，之後你們就一齊工作，可否談談她對你的幫助？

答：拍紀錄片時很單純，我倆輪流拿攝影機，後來拍劇情片時，都是我倆討論，然後由我執筆。其實她對我幫助最大在生活上，因為我個性鬆散，她比較嚴謹，我受她影響很大，她讓我知道不能只重自己的感受。當然，更重要的是，我是在結婚後才開始了解女人。我以前都是嫖妓或暗戀別人的女人，碰到她才兩情相悅，第一次談戀愛。之後，我才了解女人在慾望、生活、愛情上和男人很不同，拍《春花夢露》和《美麗在唱歌》對女性角色刻劃受她幫助很多。

問：從一個放蕩青年到麵包師傅，再到電影導演，變化這麼大，你們家人怎麼看待這事？

答：我哥哥和姊姊很高興，覺得這個弟弟算是撿回來了。突然變好了。

我以前實在太壞了，退伍以後每個月花我父親五、六萬元，有時甚至七、八萬。我父親恨透我，曾去報案說我偷他的存摺，要送我去看守所。我回家的時候，他隔著鐵門對我說，如果你還要回家，就跟我去警察局。如果不想回家，就永遠不要回來，反正這種小案子警察也不會通緝你。我那時身無分文，就說好哇，你送我去警察局。到了警察局，他心又軟了，撤銷告訴，可是竊盜罪可以撤除，但是去銀行領錢是偽造文書，所以我被送到看守所，判了六個月有期徒刑，緩刑三年。我一共坐了四個月的牢，而且永不能當公務員。

後來看到編導班招生，我去報名，我爸爸把錄取通知藏起來，不讓我去。他說電影界那麼複

《美麗在唱歌》中的劉若英與曾靜。中影／提供

雜，讀了只會讓你更壞。我執意去上你們（指焦雄屏和黃建業）的課，有一天他來看我，從我桌上拿起沈從文的書看，很感慨說我變了。他說：「我從沒想到電影會救了我的兒子一條命，讓他重新做人。」他那時已滿足了！

所以電影對我的影響和一般電影學生感受會很不一樣。我在編導班看小津安二郎的《東京物語》第一次掉下眼淚，覺得對不起父母，那時我已經想改變，不想再那樣過日子！

我父親現在已不在了，不過他在我讀電影時已經很滿足了。電影改變了我的生命。

後記：林正盛從《春花夢露》、《美麗在唱歌》到《天馬茶房》都是我送他去國際電影節，《放浪》送他進柏林電影節後，我再用行動支持他拍《愛你愛我》檳榔西施的故事，並且找到張震和李心潔來主演，最後送去柏林電影節，意外獲得最佳導演大獎。其實電影拍時波折頗多，獲大獎始料未及。

與陳以文對話
同時間異現實——《果醬》

問：電影為什麼取名叫《果醬》？

答：原本想叫《彩色世界》，覺得太比喻性就捨棄了！電影的片名通常有兩種，一種是平鋪直述型的，如《鐵達尼號》；另一種是比喻性的，如《陽光燦爛的日子》。我很不想用這種方式，想用故事給我的感覺來取片名，這個感覺是我剛寫完劇本就有的，覺得很像果醬，甜甜的、酸酸的，可是不膩，色彩很多，又是用完整的果實擠壓而成的。

問：電影為什麼有四個標題，採分段性進行？

答：一般而言，電影是直線敘事，有時間順序的。但日常生活中，不同的人在不同的時間發生不同的事，倘若你把它分別描述編成電影，它就變得有時間先後順序了。可是我想讓觀眾知道這是發生在同時的故事，分成〈初生之犢〉、〈沒人想要拍電影〉、〈華哥的彩色世界〉、〈有人還想拍電影〉四個標題，僅在某些地方明確表示這是四段共有的時間……故事敘述電影界的女人偷情，她的車被人偷走當作殺人的工具，後來車又被兩個年輕人偷走……

問：用車子串場來呈現不同的環境和觀點？

答：對。我對能在同一個時間看到不同觀點很有興趣。就像電腦以多功能視窗超脫時間，好像在和時間對抗一樣。

問：你以前有一個參加很多影展的video作品《暴力紀實錄》，我覺得也是對觀點，尤其攝影機、敘述者的觀點特別有興趣？

答：是的，那個作品是一個觀點，是女學生帶著錄影機去訪問殺人犯，攝影機就等於女學生。但是半場後，殺人犯反過來質詢女學生，攝影機則跳開以旁觀的方式觀察兩人的變化。

問：除了做video之外，你是舞台劇出身，也當過演員，可否說說這方面經歷？

答：我是藝術學院戲劇系畢業的，在學校接觸的都是舞台劇。大三時，有一次偶然的機會演了黃明川的電影《西部來的人》，對電影發生極大的興趣。之後在楊德昌的《牯嶺街少年殺人事件》演一個小角色，也擔任美工道具和後製助理，《獨立時代》我也擔任副導和演員。

拍完《獨立時代》後，我離開楊德昌電影公司，和王維明、楊順清自組烈日工作室，沒有接業務，但是我們自我調侃，我們是不會倒的公司，因為我們一無所有，我們成日寫劇本、短拍片。都快三十多歲的人，還有天真的夢。

拍了《暴力紀實錄》後，我被邀去香港國際電影節，在那裡碰到老師賴聲川，他正準備做電視情境喜劇《我們一家都是人》，他問我要不要一起做？我和王維明都想接觸一下電視的商業環境，就答應了。

在這之前，其實我們說好要去擔任楊德昌的《麻將》副導和表演指導，但是因為時間上無法配合，我只好在《麻將》籌備期做完就去做賴聲川的電視了。

去電視工作對我看世界有很大的改變。在楊導那裡工作是極度嚴謹，在賴導那裡則是輕鬆的哲學，一切以四兩撥千斤的方式解決。

不過，在電視、舞台、電影中，我仍選擇電影，因為電影最刺激。

問：做過演員和表演指導，對自己拍片有用嗎？

答：我比較能體會演員的某些觀點，也比較和他們溝通說話。我知道在這現場，有些是應說十句話，但跟演員只要說三句話就夠了，他聽不下那麼多。

我的電影中演員的表演訓練完全南轅北轍。蔡信弘是華岡藝校演舞台劇被我看中的。六月是以前唱片幕後助理，後來去演電視的。金士傑是老舞台劇演員了，徐淑媛是模特兒出身，也演過《麻將》、《離魂》等電影。至於高明駿是流行歌手出身，我覺得他很像我想塑造的黑社會殺手的形象，俐落、文質彬彬，有一點像生意人，見過世面，但也又有很純情浪漫的一面……

問：他在黃建新的《驗身》中也演這種大西北強盜的頭目……

答：噢？這我倒不知道，不過，我的劇本在實際看到演員，會依照演員的特質而修改。比方說徐淑媛扮演的雪姨，原本是設計像貴婦人的氣質，但依她本人改成比較老天真的形象。

問：你的電影大致分三組人，不同的年齡，也有不同的世界，像年輕人的成長，基本上是一種啟蒙的狀況，你也用無厘頭式的動作喜劇（slapstick）來描繪，電影公司偷情的人是中年人，比較世故的諷刺劇，黑社會則處理得很浪漫純情，是青年悲壯的悲劇。

答：這三組人都有某種真心，我們身邊有大多這種情感應當珍惜。年輕的一對是一男一女的好朋友，並不知道彼此有感情，到末尾才三個不同年齡階層，卻都是愛情故事。

覺醒兩人之間的愛情，是一種啟蒙經驗。

青年殺手這一組愛情則是最不世故的無限付出，我見過一些黑社會的人，我觀察他們的確有義無反顧的純情。

電影圈的中年人，則想要「性」不主導愛與不愛，人到中年之後，有一些年輕時代不認同的戀愛方式。

問：你以果醬來描述這三組故事的感覺，這是你對台北的看法嗎？

答：我是出生、成長在台北的，台北像老朋友，很親近，又熟到懶得罵他，不管他壞到什麼德性，他還是朋友。我以這種方式來拍，不是批判性的。

問：電影是日本人投資的嗎？

答：應該說是「預買版權」，大部分的資金還是來自台灣。我參加日本山形影展後就有人找我談投資。後來有另一家日本 Little More 公司說投資四部新導演，二個日本、一個台灣、一個美國，聽說最後美國的沒成，變成了三個日本、一個台灣，我覺得很幸運。

電影在五月東京試映，非常受歡迎，共二百五十個座位來了四百個人，都站著看，事後訪問也很多。現在在新宿一家戲院預計要上三個月。

後記：此篇是為國際場刊而為，後來我將此片送西班牙聖撒巴斯提安影展競賽，並帶他和監製余為彥去參展，也是有數十個影展的紀錄。

與符昌鋒對話
思考嚴肅，呈現輕鬆——《絕地反擊》

問：作為導演第一部電影，你的技術出奇地純熟，這應該與你在廣告界工作的背景有關。你是台灣廣告界最資深，也是獲獎最多的導演，可否談談你在廣告界的經歷以及從廣告界轉至電影界的優缺點？

答：我一九八八年進入廣告界到現在已有九年。這九年間，大概拍了二、三百個廣告。長期在廣告界，必須花很多時間與顧客溝通，說服他們，久而久之，有被挖空的感覺。因為廣告有清楚的目標，純講究技術層面，像生產機器一樣，這使得我在創作上開始有了不滿足。

三、四年前開始，我便想籌備做電影，所以做電影並非偶然。因長期做廣告，身邊有一組完整的 team，不須臨時組班底。另外最大的好處是，我想像中的影像與完成的影像之間距離小。我們是小的獨立製片，拍攝比例大約四比一，幾乎不容許有 NG 鏡頭。在這方面，我們的呈現比較準確，廣告訓練我們不浪費底片和時間。

問：你本來也是學電影的，《絕地反擊》看來絕對是部影迷電影。

答：我大學其實學的是建築，但那時已經很喜歡電影。可是畢業以後，台灣電影工業已經沒落，我想學技術，似乎只有在廣告界可以學到攝影、剪接這些相關技術，所以在廣告界待了兩年。

這兩年間，我覺得對電影的認識還太懵懂，我於是申請入了芝加哥藝術學院。這個學校在創作上教我們要創新，重實驗性，但是教學方法，尤其在技術方面卻非常古典。像愛森斯坦、希區考克、《大國民》都是學習的範本。此外，芝加哥藝術中心也經常放片子，我看了好多電影。

問：《絕地反擊》看來便是以電影為謎題的電影，它既批評了電影工業界，尤其有關藝術電影與商業電

影的爭論，也以辯證的方式解構電影，尤其古典電影的本質。不過，當你引經據典討論《四百擊》、《大國民》、《鋼琴師和她的情人》、《巴頓芬克》、《黑色追緝令》、《藍絲絨》、《捍衛戰警》，還有希區考克、楚浮、柏格曼的時候，會不會已經限制了觀眾的層次？

答：我本來沒想到，我以爲這些都是常識，到試片時，才恍然大悟發現對有些人而言這會是問題。

問：你的影片當然是個對電影與電影工業界的批評，爲什麼這個議題對你而言這麼重要？

答：我長期在做影像工作，就無法做一個單純的觀眾。我看電影時，常常想到誰站在攝影機後面，電影呈現的觀點是什麼。拿侯孝賢的《戲夢人生》來說，他追求的是眞實，一些長鏡頭與營造現場高度眞實感。問題是那些眞實也是營造出來的，這些思考一直吸引著我，就想拍一部談電影的電影。

這部電影分三個層次，一是電影公司想拍一部電影，是製造虛幻的眞實（illusion of reality）的過程；另一是戲中戲，即非現實；另一個是回到現實。

我的最後鏡頭，是風箏在空中飛蕩，風箏下面兩條腿飄呀飄，好像找不到立足點。這是我對台灣電影界的總結，兩腿軟軟地使不上力。片中的導演的兒子問他：「冬天就快到了？」我是說，台灣電影界進入寒冷的冬天，到底它還有沒有春天？

問：雖然議題過度嚴肅，然而你用嘲諷的方法（satire），將戲中戲拍有點像黑色喜劇的「英雄片」，事實上卻不斷用生產過程去顛覆這古典電影（classical cinema）的形式。

答：我覺得思考可以嚴肅，但呈現的方式應當輕鬆。所以我選擇用喜劇來提出問題。片中的處境我想不是台灣工業界所獨有，九〇年代的電影環境與七〇年代已迥然不同，電腦、有線電視已經使得到戲院很正式的看

電影似乎大有改觀。電影已去除了地域性，成為了世界共有的經驗。

問：為什麼你採取黑白片的方式？

答：我特別喜歡黑白片那種單個光源，不須修飾key light的感覺；片中有些部分，我應用黑色電影的美學方式，不過也不完全是。我一直在裡面實驗攝影機移動的感覺，比如如何在一個鏡頭內，觀點由主觀變成客觀等等。

問：片中的演員都是哪來的？

答：大部分是劇場演員。這多半出於經費考量，因為我們的成本低，使我們必須用有經驗的演員。劇場演員自覺性強，在拍攝前一個月就來排練，加上工作人員都和我合作很多年，有默契，我們才能締造出獨立電影必要有的節省和經濟效益。我的一個廣告導演朋友（柯一正）說，雖說六百萬台幣的電影，看起來像一千兩百萬拍的。

問：將來怎麼分配廣告及電影的工作？

答：電影是我的興趣，過去我曾花半年幫小野拍紀錄片《尋找台灣生命力》（200分鐘），也曾花三個月規劃何平的電影《十八》的美術，包括服裝、布景等等，這都談不上什麼酬勞，我看這是電影迷人的地方。

至於廣告，我現在已經拍得少了，通常廣告公司都是拿一些創意不成熟、視覺不明朗的作品來找我，要我替他們解決複雜的問題。廣告界導演一般比較重視視覺效果，對於較有戲劇的廣告，牽涉到分鏡、場面調度時，往往出現大問題，這種時候，他們就會來找我。（原載於英文國際場刊）

二〇〇〇年代

彷徨的青少年感情難題——《藍色大門》

二〇〇三年在巴西聖保羅影展擔任評審。

沒來巴西以前，對巴西的印象是分歧的，從好萊塢電影中，里約熱內盧幾乎是人間天堂。海灘、美女、觀光旅館、熱情的森巴舞，它是讓人容易衝動而感情出軌的「聖地」。

但是從巴西人自己拍的電影，由早期的新電影運動，以及八〇年代的《再見巴西》、《皮休特》，還有晚近的《中央車站》等片來看，巴西又是貧窮、落後，充滿城市罪惡以及街童流浪兒的第三世界：貧富不均，城鄉差距遠，還有政府公權力不彰的問題國家。

繁華聖保羅　戲院水平高

來了以後，印象大不同，首先，聖保羅是相當進步而國際化的大都會。人口二千萬，處處摩天樓，飲食文化及大購物中心是美式及歐式的綜合。這裡有錢人相當多，據說都是搭直升機上下班，不在街頭出沒，街上確有犯罪，由機場到市區路上確有相當多窮破的鐵皮屋貧民窟。但它其實是個金融、工商發達的中心，也應是南美洲第一大城，一個移民組成的社會。以葡萄牙語為主，當年耶穌會教士在十六世紀時於世界各處發現新大陸，一五三二年登上巴西土地，發現了「非常健康清新又有好水的大地」。

聖保羅國際影展，也是南美第一大影展，每年邀約三百多部世界名片，外賓約一五十位，十三個戲院放

映電影。我去了幾個戲院，感覺相當汗
顏，如台灣年收入是巴西的三倍，可是
巴西的戲院個個夠大夠水準，比台灣的
戲院水平普遍高許多。

觀眾投票 藍色獲選

在這裡，我終於揭曉了去年我監製
的《藍色大門》參加東京影展被取消競
賽資格的謎底，東京的理由是我們未通
知他們就擅自參加聖保羅影展競賽，連
同我們及另二部伊朗片一齊被取消入選
的競賽資格。去年我們一頭霧水，歐洲
投資合夥人將電影賣給巴西發行商，他
恰巧就是巴西影展主席，《藍色大門》
入選聖保羅影展連歐洲代理商都不知
道。

原因是聖保羅影展有個特殊而有趣
的競賽方式。首先，大會訂下一百多部
電影展中年輕創作者的電影，讓觀眾自

當年由我親自選的年輕演員陳柏霖和桂綸鎂，沒想到拍《藍色大門》一炮而紅。吉光電影公司／提供

行投票，到影展第三個禮拜，再做出統計數字，讓觀眾票選出十至十五部心目中的最佳電影成為競賽片，再交由國際評審團去評選。換句話說，這是綜合大家品味及專家意見的特殊程序，在全世界似乎是唯一的獨創作法。

《藍色大門》就是在這個情況下入選，東京影展不了解這個程序還取消《藍色大門》競賽資格，我們公司甚至被批評為「行政錯誤」，真是冤枉之極。

今年評委團的評委，包括義大利貝沙洛影展主席史巴諾來蒂、德國大製片斐斯柏格（文溫德斯的製片），美國大導演吉姆・麥克布萊（執導過《斷了氣》、《大火球》和電視影集《六呎風雲》）。我不認識的是日本老牌導演吉田喜重（《愛慾虐殺》等），和巴西曾在六〇年代以《諾言》獲金棕櫚大獎的老導演杜拉帝。

照例，做評審是我個人的學習過程。總是有機會看到世界各處來的新作品。還有，聆聽世界各地不同評委對電影的看法，當然，在評選之餘，還能認識新地方、新國家、交新朋友。昨晚，在熱情洋溢的街頭森巴舞包圍下，我特別感覺幸運，尤其吉田喜重夫人岡田茉莉子曾是我小時候的偶像明星。（「彷徨的青少年感情難題──《藍色大門》」原載於《自由時報》，二〇〇三年十一月二日）

後記：此片是我監製製作品中比較喜歡的，後來送入坎城電影節「導演雙週」單元受到現場觀眾歡迎。歐洲合作方感慨，在法國上映，觀眾真正進去看的都很喜歡，但願意進去看的人很少，主要是內容太「純潔」。「法國人這個年齡段都關心性問題啦！」有趣的是，此戲也捧紅了桂綸鎂和陳柏霖，當初由我親自選定，眼光還行。

手語間的善意——《聽說》

老友暉俊創三自東京電影節轉戰大阪電影節，他擔任節目策劃，專門選片。此次他選了我們的《聽說》，我為了支持老朋友，當然要去參加。

暉俊熱愛華語片已有悠久歷史，我當年建立《中時晚報》電影獎時，就曾請他代表日本媒體來採訪。暉俊對華語片如數家珍，從不放棄任何觀看華語片的機會，也認識諸多華語電影界的朋友。他曾在東京電影節主持「亞洲之風」單元，前年才辭職，原來是轉到了大阪電影節工作，以他豐沛的人脈，為大阪尋找有趣的電影。

我帶著《聽說》的導演鄭芬芬去到大阪。這次電影節的開

這部電影使彭于晏、陳意涵、陳妍希都紅了起來。在大陸、香港、韓國都很受歡迎，韓國的幾家公司一直探索翻拍權，可是我們輕易不敢賣。鼎立娛樂／提供

幕片是杜琪峯的《復仇》，閉幕片則是曾在日本留學的韓國導演金泰植（音譯）的喜劇《東京出租車》。此外還有王全安的《紡織姑娘》、泰國動作片《怒火鳳凰》、甫得金馬獎最佳紀錄片的《音樂人生》、韓國恐怖喜劇《Chaw》、甫得金馬獎最佳女配角獎（惠英紅）的《心魔》等。此外，他們也爲已故的馬來西亞導演雅絲敏辦了追悼回顧展。

鄭芬芬和我在此受到熱烈歡迎。日本觀眾果然與台灣觀眾不一樣，比較含蓄收斂。我站在後排看了一會觀眾的反應，發現不似台灣那麼激烈，大家都是小心翼翼地拭眼角，或掩嘴輕笑。我告訴觀眾，台灣觀眾都是使勁地笑，然後突然就哭了；我曾看到好幾位中年男子哭得抽泣，又大聲擦鼻涕，使我十分驚異。我說完之後，起碼有十幾位男性觀眾跑來告訴我，他們怎麼偷偷掉淚，也不敢給人看見在拭淚。我也很奇怪，看電影流眼淚難道很羞恥嗎？

倒是觀眾的問答環節挺激烈。一位女士舉手問問題，哇啦哇啦說幾句就哭得泣不成聲。翻譯告訴我們，她因為有個視障兄弟，從小生活有諸多問題。她說得斷斷續續，幾次說不下去，後來又一直拿著手帕哭。我在台上也挺想掉淚，雖不知她生活的細節，但她的苦楚與《聽說》中的情節必有相似之處。

觀眾也詳細問了影片拍攝的地點。他們覺得台灣的街頭藝術、摩托車穿梭大街小巷，還有幾家小吃店，看起來十分浪漫。一位觀眾感慨地說：「我去台灣旅遊多次，從不覺得台北美麗、浪漫。這次在電影中看到以後，好想快去台北旅遊。」其實，台北庶民生活的空間，不比101大樓或明潭、華西街，它們才真正可以顯示台北的生活情調和濃郁的人情味，是值得欣賞的景觀。我們也告訴觀眾，台北市為此頒發了「宣揚台北傑出貢獻獎」給我們。

觀眾的反應使我們信心十足。果然最後一天，我們贏得了「最受觀眾歡迎人氣大獎」。這是由看過電影的觀眾自己投票選出的，是大阪電影節唯一的獎項。

我在網上得知《聽說》早被大陸盜版，光碟賣得很厲害，下載網站的觀眾也給予我們好評。雖然盜版商非法侵佔了我們的利益，但知道觀眾這麼喜歡我們的電影，也聊堪告慰了。（「手語間的善意——《聽說》」原載於《南方日報·影事錄》，二○一○年三月二十一日）

後記：誰也沒料到後來電影的三個演員彭于晏、陳意涵、陳妍希之後大紅大紫，各有成就。《聽說》在韓國也有好的市場，不斷有製片公司想進行翻拍。

文化與現象

台中定了女神卡卡日

台灣經歷了一場女神卡卡（Lady Gaga）颶風，短短三天，她從日本飛來，做新歌發布會，但台中市長胡志強聰明，硬是大陣仗把她請去台中，把專輯唱片的歌多唱幾首，成為另類演唱會，不收門票，場內四千人，場外張起二個巨型銀幕，幾萬民眾可聚在草坪上看轉播，再透過電視報導，鋪天蓋地，幾乎是全台灣經歷了一場女神卡卡盛宴。

與當年麥可・傑克森來台一樣，台灣媒體以作戰的心情捕捉巨星來台的點點滴滴，當然也免不了露出鄉巴佬式的自卑與自豪心態，女神卡卡學了兩句馬屁招呼「台灣你好」，電視標題就大幅榮幸地滑過：「女神卡卡秀中文，用中文打招呼」；她去看了一位患有重度多重障礙的年輕學生（因為那學生在認知、反應、語言均有障礙的情況下，唯有聽到女神的歌會手足舞蹈，並做出正確反應），媒體立刻下結論，原來卡卡也有愛心。有位電視記者在她下榻的酒店苦等，終於拍到她下來逛精品店的一、兩個鏡頭，也慌忙打下「本台記者獨家」的光榮戰績錄。

於是，不管你知不知道女神卡卡是誰，台灣硬是經歷了一場女神卡卡的洗禮，也透露出台灣在各方面文化現象。趕流行的陳文茜跑去專訪卡卡，她將自己打扮成麵條，純白的衣服上掛滿新鮮的麵條（做麵條的師傅也露臉介紹製作過程），服裝造型師得意地介紹自己的想法。文茜頭上頂著裝麵條的盤子，邊上點綴著青菜，她說，配上卡卡的生牛肉片裝，她倆加起來是台灣牛肉麵。我看不出這條新聞的意義，是指她倆要推銷「台灣牛肉麵」品牌嗎？文茜緊張的外表及英文下，也沒人關心有沒有問到深度的問題。

老的名流帶著小孩，年輕的名流帶著自己，都趕去台中看這場世界級的表演。胡市長代表台中，送了一個

別開生面的瓷座市鑰給卡卡（免不了又要採訪設計者王俠軍，談他的設計理念），電視談話型節目要盛讚胡市長打了一場勝仗，在胡市長施政滿意度及政績低迷的情形下，因為他爭取了台中市的曝光度而大大加分。

拜金和物質慾望高漲的電視女記者照例搬出她們拿手的名牌鑑定手法做新聞，鉅細靡遺地檢討卡卡三天來穿的服飾拾的包包，細心標下每樣服飾的品牌及價格，簡直就是植入了行銷廣告的偽新聞。這是他們報導知名人士訪台以不變應萬變的新聞手法，除了外表，女神真正的流行文化意義以及她的歌曲／行為分析全部付之闕如。

至於那些埋伏在女神卡卡可能出沒的地帶，自己已經打扮成各式後現代cosplay的粉絲們，有的忙不迭秀出自己的精心裝扮，有的哭喊女神卡卡進酒店走後門，害她幾小時在那空等。這些年輕人似乎永遠在嘉年華準備期，只要一有空檔或切入口，就蜂擁而出，打扮成各種驚世駭俗的外型，炫耀自我樂於給人看的狂歡慶祝。

只有一位藝評家／策展人陸蓉之寫了一篇像樣的文章，終於讓人在各種庸俗浮誇的一窩蜂下看到文化人的沉思及反饋。陸蓉之開宗明義就指出：「女神卡卡，不只是藝人卡卡，她更是當代藝術家卡卡。她的傳奇已經超越了流行文化的稍縱即逝，成為一個時代的審美文化制定者，將和莫內、梵谷、畢卡索、沃荷、草間彌生、村上隆等同列於藝術大師的殿堂。」

陸蓉之說，經歷了二十世紀的波普藝術與觀念藝術，當代藝術從此陷入「膠著、沉悶、自我陷溺的混沌之中，尤其是大型的國際雙年展，成為當代藝術圈一小撮所謂的前衛人士把持的小圈子，不斷近親交配，自體繁殖，和民眾的距離漸行漸遠，自家人在隱晦疏離的語言遊戲中不斷尋求彼此的慰藉……」她說，這個「具備陰陽同體神力的一百五十五公分小女子不僅成功造反，從邊緣文化包圍主流文化，徹底征服屬於大眾仲裁的文化領域。也讓當代藝術從此進入Gaga紀元」。

該文繼續說明女神卡卡是二十一世紀的創意集合圖騰，集音樂、視覺、舞台、表演、設計、傳播、娛樂、

時尚、造型藝術及cosplay文化於一身。「她自由率性地進出穿梭於古今、東西、陰陽、虛擬與眞實，個人與宇宙的空間之中，不斷解構，拼貼，挪用，蛻變，爆發出自我更新的『否定與肯定歷史』的雙重價值的拉鋸戰，是一場沒有輸贏的新舊意識型態之爭。女神卡卡代表的是新世紀肆無忌憚的全方位雜交（heterogeneity）美學。」

如果說，女神卡卡的自由及缺乏任何包袱是二十一世紀人類嚮往的徹底解放，那麼卡卡確實「隨心所欲做自己，自由自在扮別人」，正是這種無可限定、隨意組裝的開創力……成爲一群時代菁英集體創作的表徵、符號和代言者，也是群策群力的指揮者，她徹底顚覆了現代主義的反歷史情結，摒棄藝術「爲藝術而藝術」的純粹性……

卡卡不再拘泥於「原創性」的觀念，她用於攫取重組再建構各種流行／正統文化的意象及美學，比如在某個專輯中，她甚至將《驚魂記》、《迷魂記》、《後窗》等希區考克的電影片名放入歌詞，卻巧妙地把它們轉換成有「性」意味的警喻。層層複疊的母題，匯流成對流行音樂小圈圈的批判，出賣靈魂，身體給撒旦，血紅式的犧牲祭典，性奴隸和意志主宰，她MV的震撼效果與腐敗死亡意向不亞於前衛電影。卡卡也顚覆了MV，比如她在一首歌中大段借用希區考克《迷魂記》的片頭曲，營造出驚人的集合萬花筒視效。歌曲的前半段沒有歌聲，只有她宣言式的獨白：「沒有偏見，沒有批判，大量的自由……無論你是黑是白是米色是印度黎巴嫩是東方人，是同性戀、異性戀、雙性戀是跨性別，別隱藏在悔恨中，愛你自己不會錯，別做易裝癖，直接做女王（指同性戀）」，這條歌夠叛逆的，她在鼓勵所有邊緣族群站出來，接受自己，接受不同。

卡卡還有一首歌叫〈狗仔隊〉（Paparazzi），MV裡面自比爲偵探電影，有性有謀殺有復仇，下毒，陰謀，端的是四〇年代黑色電影翻版。這也說明她在擷拾這些流行文化意象多麼順手自在。影像、劇情、象徵、音樂共冶一爐，突兀成爲常規，流行歌曲變成微電影。卡卡是新媒體新通路的英雄。二十一世紀，有衛星有光

纖有網絡有手機，菁英註定消失，群眾擁戴出不受菁英下指導棋、一對一或一對千百萬的接受的新偶像，他們要的是日新月異，他們不要反覆玩味。他們要的是快感，不要古典均衡對稱甚至反傳統的現代主義。卡卡的應運而生，無關乎原創，無關乎藝術，她像一面多角的稜鏡，反射出每個人的需要，人們在她的作品（不只是歌曲，還有造型行為藝術，視覺及表演藝術）中找到超越，也找到自己。

當我看到台灣不分男女老幼，趨之若鶩地奔向卡卡，這不只是趕時髦的流行而已。二十一世紀，正因為卡卡的出現與二十世紀截然分開，即使一九七〇、一九八〇、一九九〇驚世駭俗的雪兒和瑪丹娜也望塵莫及。

（「台中定了女神卡卡日」原載於《看電影》雜誌，二〇一一年八月二十日）

現在年輕人怎麼啦？

昨天一位演員來找我聊天，順便說起他大學畢業後，想改考我們北藝大電影導演碩士班。我很嚴肅地問他，你為什麼想報考學校？他看我態度嚴肅，便也往嚴肅回答，說我想披露一些社會不平之事。那是新聞記者做的事，我告訴他拍電影是因為你有話要說，或是有對影像強烈的信仰，想透過這個媒介抒發你的人生觀、世界觀，你覺得你準備好了嗎？

他的樣子有點困惑，他是個好孩子，也是個不錯的演員，擁有一個不切實際模模糊糊的導演夢。加上台北藝術大學電影系成立七年以來，已經培養出近十位在商圈活躍的導演與編劇，效率堪稱驚人，許多學生在校期間已奪得金馬獎、台北電影獎等，在學界業界皆有聲名。於是北藝大似乎成了圓導演夢的捷徑，就像許多大陸年輕人擠破頭也要進北京電影學院一樣。

年輕人到底在想什麼？我也年輕過，我也比較幸運，當年在美國讀新聞研究所，從實務到理論，我悶到不行。

第二學期我去選了一堂電影課，突然打開了面對世界的一扇窗戶，從世外桃源、單純不知世事的台灣，突然彷彿透過電影增加了我個人的成長，我開始熱烈地追求電影知識。由於在圖書館打工，我開始大量消化手能觸及的電影書（後來也能用同樣方法編輯電影叢書，協助台灣乃至大陸、香港的年輕人接近電影知識）。我當時覺得太快活了，我突然不愛玩，不遊山玩水，不跳舞飲酒，方寸銀幕中的天地給了我太多精神糧食。

再下一學期開學前，我開走到院長辦公室，老祕書瑞塔白髮蒼蒼但慈藹熱忱，她說：「有什麼事嗎？」我一時想不起該幹嘛，於是我說：「挺想轉電影系的。」她說：「你是什麼層級？哪個領域？」「研究生，

新聞所」，「喔。」她綻出燦爛笑容：「同一個學院，拿這張表，你填一下。」我填了表，五分鐘，沒問過爸媽，沒經過一秒鐘考慮，我進了電影大門。

可是我沒有任何勢利眼或功利心，只知道我有一股追逐影像的熱情。那個時代沒有錄像及光碟，可是我要看盡所有電影。所以我白天上課、打工，晚上就去看電影，一晚二場到三場，常從這個戲院跑那個戲院，在滿天星斗下再爬回公寓。那真叫看電影廢寢忘食。

我也從沒有要拍電影，拿電影成名立萬這想法。昨日一位大陸新導演來找我，說焦老師我想和你合作，聽說了您一些事蹟。什麼事蹟？我心裡想，幫侯孝賢、蔡明亮、王小帥、顧長衛、林正盛、劉奮鬥、李少紅、吳念真、鄭芬芬、何平、余爲彥、李安奪下金獅銀熊等大獎；還是當評審時，幫田壯壯奪下威尼斯「力爭上游」單元首獎；還是出過幾十本書，拍過一些過得去的電影？

果然，我最怕聽到的一種答案：您看能不能幫我到柏林去拿個獎。唉，又一個功利主義者。這年頭，單純愛電影或真的想和我在電影藝術或產業上打拚的導演都轉了性啦？

剛從某南方媒體舉辦的華語傳媒大獎頒獎禮回來，得首獎的是張作驥《當愛來的時候》。張作驥第一部電影《忠仔》也是我幫忙改剪接和送電影節的，當時我帶了年輕的他和他妻子去德國海德堡／曼漢姆雙城影展。這麼多年，他身材胖了許多，但愛電影的心沒有改變，雖也有差強人意的作品，但大部分的質地都是好的，重點是他堅持很平實素樣地描繪低下階層庶民辛苦卻不失光彩的生活。他是我少數覺得電影還是他生命的一種創作者。

曾有一位不那麼年輕的導演，拍過電視劇，他說：「焦老師，你就幫我一回，我就想成名。」我問他想做什麼？他毫無主見，最後我幫他挑了一個驚悚題材，在大陸還賺了大錢，他現在是成名了，名利兼有，被稱爲金牌製片，說他很有眼光，真令人啼笑皆非。在我心目中真是覺得他窩囊，電影在他那兒變「小」了，而電影

於我們原是多麼神聖崇高的事兒。

我永遠也不會忘記，剛從美國回來，碰到楊德昌，當時他還沒拍過電影，我們站在一個party角落，談那個為拍電影做過一切瘋狂事的荷索，那個火山爆發也不肯撤離，拚命要用攝影機守在山腳，或在船上拿著槍抵住金斯基，非要他拍完電影，或為打賭吃下一雙鞋子的瘋子。我們談了快兩小時，那一次我好快樂，遇到知音。

有那樣的電影熱忱，才會拍出《牯嶺街少年殺人事件》和《一一》吧！

楊德昌、荷索乃至胡金銓都是這種電影第一，名利都在其次的創作者。

我做金馬獎主席時，楊德昌辭世，胡金銓、李翰祥也逝世十週年，於是我決定要做他們三人的回顧展，加上三人都是好畫家，我要把他們三人的作品都整理做展覽，並出三本評論集。

我的工作人員憂心忡忡地勸我：老師，做這個回顧展不賺錢，年輕人不愛看。我非常不以為然。「金馬獎是文化單位，誰說要金馬獎賺錢來的？」我現在在金馬獎的監督單位，電影基金會任董事，那些金馬獎工作人員仍年年來報我們收益多少，大家仍要鼓掌為他們表現盈利祝賀。

後來，我們做了一個精彩的展覽，胡金銓的山水人物、書法寫作手稿，他的「張羽煮海」動畫原創造型；還有楊德昌的漫畫及動畫手稿。三個大導演和他們的創作世界，真是除影像外的另一章。

然而我的金馬獎同仁對這些都不感興趣，他們對此宣傳不力，展覽門可羅雀，回顧展也人丁冷落。出書更是氣人，我是到處去求出版社以及請台北市政府才勉強走出一條路，因為那個盈利的金馬獎擠不出出書經費。

年輕人不捧場，倒是我的同仁後來向我致謝，她說有回顧展才讓她理解了胡金銓和李翰祥的重要性，看到他們在中國文化傳承扮演的重要性。

上週末，法國《正片》（Positif）雜誌素有盛名的評論者于貝爾·尼爾格特（Hubert Niogret）帶了一組攝

製人員來拍胡金銓導演紀錄片訪問我，他說，他這紀錄片緣自我的影響，那一年，我請他來台參加胡導演作品研討會，他說他那次好高興，一下補齊沒看過的胡導演作品，因此想拍紀錄片，花了好多時間籌足錢，今年大舉來台完成此片。他說，謝謝你促成此事。

我於是想，當所有年輕人都削尖腦袋擠進坎城威尼斯之際，有沒有想到過開路先鋒胡導演（一九七五年坎城獲獎）如何通過讀書吸收知識、充實自己。胡導演在美國的住處我去過，到處是書，家具沒兩個，連廁所馬桶旁都堆滿了書。他要每期看《Newsweek》掌握時事，蒐集大量正史、野史資料寫故事，還看許多考據美術建築的書籍，平日勤練書法繪畫（所有電影片頭字都是他自己寫的），好交文人朋友高談闊論。

胡導演的博學名聞遐邇，他精通明史，此外更參加老舍作品研討會，對京味小說及京味生活頗有見地。這是那些開口坎城、閉口紅地毯的年輕導演想過的嗎？

電影不是宗教，但對於我們這一代而言，電影就是信仰。和時下許多熱衷紅地毯、信奉名利的一代根本不一樣。（「現在年輕人怎麼啦？」原載於《看電影》雜誌，二〇一一年八月五日）

做電影節主席的條件

最近因為被徵召擔任電影基金會董事，第一回參加董事會就為金馬獎主席當不當連任一事全體喧譁。最後還勞動上屆主席王童導演迴避，理事監事在他出去後又爭論了半天。

有人請我發言，我說，金馬獎主席的問題應當有規則和規定吧？任期幾年？有無合約？有無評估原則？可否連任？大夥這才趕緊把規章找出來，一看任期兩年，王童已超期，於是又討論他已工作了數月，臨陣換角似來不及，那麼還是挽留他吧？！王童導演這才萬般委屈回到現場接受聘任。

董事長邱復生裁示，是不是請我和另一位董事共同研擬以後主席選舉規則？為此我正在傷腦筋，說實在話，我正在拍兩部電影，籌劃第三部電影，還有我八月得接電影研究所所長的工作，正在了解交接事宜，真沒空替這事找相關法規基礎。但因事關金馬獎以後的發展，又何況千瘡百孔的金馬獎，也許可以經過慎選主席規劃，導正它成為正規運作的電影節！所以勉力為之。

我查到一個美國電影節公開徵主席的條件：

一、要有募款和研發電影節未來的能力。
二、要有地區性的代表性。
三、要有整體組織行政的能力和責任感。
四、必須在人際、市場、公開、演說上有絕佳的溝通能力和撰寫才能。
五、須有創意和與人合作的能力。
六、須有專業藝術團體工作的經驗和能力。

以上就說明了當電影節主席是相當具挑戰性的。他應該有電影專業及品味，但更要有行政能力和公關技巧，他有靈敏的市場嗅覺，有在公共場合做主持人的談話技巧。更重要的是，他能開發財源，找到電影節的資源，而且能在電影節本位上不斷規劃其成長及其他方面。

這還是地方性電影節。如果是國際性，那麼他還應有語言能力，能說兩種以上的國際通用語言，而且應有豐富的國際人脈，引進國際性的產業、學術資源。

我看在國際上主持大電影節個個舌燦蓮花，會操四、五種語言不在話下。他們大多出身於電影節目策劃（Programmer），都先對國際趨勢及產業資源有相當認識後，才能更上一層樓。多數是學者或評論家的背景，配以良好的行政能力，於是能為電影節的未來方向和目標，設定確切的主軸。

當今國際上活躍的主席多半都符合上述要件。他們大多出身於電影節目策劃（Programmer），倒不是唯一條件。像荷蘭鹿特丹歷任主席有英國人、義大利人，瑞士盧卡諾歷任主席有義大利人……德哈登是瑞士人，出生時為英國人，英文、法文、德文、義大利文都說得呱呱叫，他擔任了柏林電影節主席二十年，之前是任法國里昂紀錄片電影節主席，後來轉任威尼斯電影節主席，最後又去了加拿大的蒙特利爾。艾爾巴托·巴貝拉原在都靈電影節當主任，後去了威尼斯，現在又回到了都靈電影博物館。賽門·菲爾德原在倫敦電影節工作，後來去了鹿特丹，現在當起製片。

這些主席都勤於跑電影節，熱愛看電影，在坎城看片時，任何一個廳都可能在觀眾中叫出二、三十個電影節主席。反觀台灣、大陸，電影節主席往往是官派或資派，作為個位「元首」，就從未看到他們跑任何電影節看電影。連一頭白髮年紀起碼一大把的釜山電影節主席金東虎，仍年年興致勃勃地跑三大電影節，東京、香港、鹿特丹電影節也絕不缺席呢！（「做電影節主席的條件」原載於《南方都市報·影事錄》，二〇〇六年七月二日）

名流只有負面新聞？

華人傳播界，過去十年迅速「發展」八卦片。原本只在香江密度高的都會城市中，在《壹週刊》和《蘋果日報》的新聞自由遮蔽下，大爆政商名流和明星、偶像的隱私，使所有名人身陷不安當中。他們的個人衣食住行，在顯微鏡下被放大，所以為好奇心無傷大雅的讀者，都成為八卦消費的共犯。

蘋果集團初來台灣時，所有大報人人自危，深怕它威脅到穩固的報業集團。結果呢，因為閱讀習慣，報紙初始不見得銷售崩盤，但是幾年過去，《蘋果日報》不但牢牢佔據了媒體大亨地位，而且其倡導的沒有營養的名人大照片方式，已經回頭影響了傳統大報的編排風格——膚淺化、庸俗化，一切只求銷售量。文化、藝術迅速邊緣化，美國小報Tabloid如《National Enquirer》的風格，幾乎是這類新聞模式的教學手冊。黃色新聞（yellow journalism）征服了原本樸素、以正統自居的新聞界。

媒體名人的形象，近來總算有了令人驚喜和正面的發展。

世界第一號富人比爾‧蓋茲宣布將遺產百分之一留給子女，剩下的全數捐給公益基金會。

美女明星安潔莉娜‧裘莉堅持帶著偶像老公布萊德‧彼特飛抵非洲生產，並且將賣給媒體的嬰兒照片的收入捐給當地作改善環境用。他倆還接受公開訪問，呼籲世界應關注非洲的生態及環境問題。

華裔巨星成龍宣布遺將產分為兩份，一份給予妻子林鳳嬌及兒子房祖名，另一份則捐給公益基金會。

殘障的物理學家霍金也以身作則訪問香港和北京，公開露面，鼓舞殘障人士的身心。

這些消息和行為，使被八卦污染的傳播界，終於在色情、暴力、犯罪、貪污以及戰爭等等令人焦慮不好的污濁中，吐出一口清涼的空氣，在西諺「沒有消息就是好消息（No news is good news）」裡突圍而出。

蘋果集團的實戰作風也對新聞界有另一種警示。過去新聞界同仁或有人因經驗豐富，喜歡以逸待勞地不拿出全部實力。可是對比新興媒體肯拚肯搏、日以繼夜守候的作風，老手也不得不起而行之。台灣許多名人因而被揭祕，政商勾結被曝光，一片腥風血雨，令民眾看得眼花撩亂、目瞪口呆。新興媒體的入侵，台灣老百姓在一夕之間被迫告別純真。

對名人做報導，原本是媒體的天職。可是證實今日媒體的品味，反映出記者們對財富、名利、奢華生活的艷羨。豪宅、貴公子、飛上枝頭嫁入豪門、包二奶、名牌、名車、名錶、珠寶，遮掩了公開賣淫及出賣靈魂的醜陋。笑貧不笑娼的結果，是所有年輕人都想立刻成為比爾‧蓋茲和章子怡。膻色腥的影響，是集體的社會不安。

所以，難得看到幾條好新聞時，不由自主地吐了口氣。（「名流只有負面新聞？」原載於《南方都市報‧影事錄》，二〇〇六年七月二十三日）

生活在奧運之外

二〇〇四年雅典奧運會開始之初，我正在香港開「七〇年代電影研討會」。每晚回到靜謐的浸會大學宿舍，最高興的莫過於看各種電視新聞，看中華健兒優秀的表現、四年一度的民族驕傲。

我其實是個不看體育節目的人，比賽規則也不懂，運動明星也不認得，楊德昌他們每每拿此笑我。可這次，就連我這種運動盲也願意湊熱鬧分享奧運會的那種興奮。它對我而言，已經不只是那幾個男的聚在一起談論運動美學的純欣賞角度，這裡面有文化、有民族，還有團隊精神。所以不怕見笑，每次我看到拚搏的選手熱淚盈眶地唱國歌看升旗時，是看一次辛酸一次，而且重複播，重複陪眼淚。

偏偏我回到台灣後，這點熱鬧和榮譽感就被剝奪了。在飛機上看大小報紙，都只有棒球的消息，其他項目的新聞分量根本不成比例。來接我的司機照例和我談談離開台灣的種種新聞，他興奮地預測：「這次台灣棒球有望拿金牌！」我試探地問他知不知道中國代表團在奧運表現很輝煌。他有點詫異，基上本他知道表現不錯，但很少聽說。

我回到家駭然地發現，原來台灣電視就是這種封閉的來源。我把一百個頻道翻來覆去地在遙控器上按來按去，竟然只看到台灣棒球新聞，或者只有輕描淡寫地說說各種比賽的局面。

台灣是世界有線電視佔有率最高的地區，雖然一半以上都是爛節目，平日我們也無法抱怨，但逢奧運，就讓老百姓挺不開心。不給民眾看田亮、劉翔也就罷了，為什麼要剝奪看其他比賽項目的機會？

「去中國化」策略的結果，是老百姓目光如豆。前陣子某單位測量大學生和研究生的國際新聞常識，發現普遍低得可怕。我在台灣教大學二十餘年，也親眼目睹學生的教育水平普遍下滑。偶像、消費和政治，這些電

視媒體灌輸給大眾的概念，已使大部分的民眾變成觀眾，不會思想，沒有判斷力。

我們看不到大部分的奧運，但棒球輸了，總算靠射箭和跆拳道搶回兩面金牌、兩面銀牌。生活回歸正常，政客每日照樣在八點檔對罵，人民仍然不知誰對誰錯，也不在乎是否奧運被片面censored。

我唯一看到的反省是新聞界的老友楊渡。他寫了篇文章，極度婉轉迂迴地呼籲：台灣長此以往，會不會變成「自我凝視」？文章小小的，被登在報紙最下面所謂「報屁股」處。楊渡擔心的，實際上就是以前別人批評台灣新電影的「看自己的肚臍眼拍戲！」新聞如此封鎖，台灣如何去了解或跟大陸溝通？（「生活在奧運之外」原載於《新京報・影事錄》，二〇〇四年九月六日）

不要電影的台灣選舉文化

我有這個想法好久了，不過，很少說出來。這是個想法，是個觀察，也是個結論，那就是台灣社會自從有線電視興起後，整個社會風氣就江河日下，道德淪喪，好的東西欠缺管道做良性示範，壞的價值觀，則藉著「民粹主義」的理直氣壯，正帶領台灣「轟隆轟隆」地往下沉淪。

為了收視率、為了生存，每個電視台及各個頻道都想盡方法做聳動的事：在新聞領域，是盡量多用又色又腥的新聞標題嚇人，其內容也嚇人，間或加一些當事人的訪談，無論政治、社會還是影視新聞，都看得觀眾瞠目結舌；在綜藝領域則盡量讓主持人開黃腔，搞無厘頭的笑料，或者抓些毒蛇老鼠，要小歌星們花容失色地蒙眼觸摸；電影領域則二十四小時地播放二流至十流港片，間或播些不知從哪裡冒出的、走在法規邊緣的鹹濕（色情）情色電影，讓許多家長面紅耳赤，斥責津津有味地窺祕的青少年兒童。

於是，我們在過去數年間一次又一次遭受社會集體的心靈創傷。白曉燕綁架事件，讓殘酷得令人髮指的犯罪通過影像深入每個家庭，最後嫌犯陳進興被捕，所有電視媒體爭相訪問他，彷彿他成了明星，甚至他從被綁架的政府官員處出來時，尚有圍觀群眾向他鼓掌拍背，把他當了英雄。

接著璩美鳳的性愛光碟事件，讓台灣上下二十四小時以此為新聞。說得嚴重點，彷彿全世界都停頓了，只剩下這個人、這件不堪的事，使金融、政治、國際新聞全沒了聲音，足足鬧了兩個月。當你以為總算有個完結篇了，又冒出什麼所謂立法委員性愛3P事件；新聞名人躲在衣櫃中偷聽情人政治明星與另一情人床事的捉姦事件；一會兒還有被所謂主播，某新聞美眉到日本被有錢人追求，拿了別人信用卡數小時亂刷幾百萬名牌的荒謬鬧劇。林林總總，讓人眼花撩亂，一片光怪陸離。

更大的高潮是一年三百六十五天動不動就出現的選舉，一下選立委，一下選縣、市長，一下選總統。一到選舉，電視上充斥著黨派互罵、互揭瘡疤的負面宣傳，語言低俗粗鄙，今天你罵我不要臉，明天我罵你無廉恥，大家撕破臉，斯文掃地。他們透過媒體，一方面扮小丑拉攏年輕選民（如總統候選人穿緊身褲扮小飛俠），另一方面更朝鏡頭吶喊，呼籲族群對立，鼓吹敵對分離。

這是一個怎麼樣的社會？每回我從國外回家，打開電視，就覺得本土化狹隘得可悲，好像全世界都與我們無關，我遺世而獨立，自己關起門來過活。但就是沒有忘記抱美國人的大腿，電視上只看得到美國新聞，美國總統大選也似乎與我們息息相關。至於歐洲、大陸、香港完全無關痛癢，非洲、南美洲更是幾乎不存在！

除了新聞題材狹隘變態，電視記者的品質也每況愈下。電視新聞台眾多，也使記者供不應求，阿貓阿狗都能當記者。那些電視記者，採訪起來，不但不能提供詳實的背景或抓中問題要害，更經常都是問些皮毛八卦，笑話百出。我曾經看到一個道貌岸然的男主播求殺害白曉燕的凶手在綁架南非外交人員中多和他講幾句話，竟然被謀殺犯咒罵：「你們這些記者好煩，我要去上廁所啦！」另一結結巴巴的女主播更是離譜：「嫌犯先生，您夫人……」她以為她訪問的是什麼值得尊敬的人嗎？這些透過直播，讓大家看到新聞人和台灣社會之荒謬。

因為與有線電視競爭，現在連報紙也踏上了只重市場、收看率的道路。影劇版一改多年前消息與評論並重的莊重，現在每日用二分之一版面放特大的裸胸露腿美女照片，宣稱只有如此才能賣報紙。年輕人沒有人關心電影電視文化，只在乎偶像明星。大報改走小報黃色新聞路線，這是我走遍歐美，遍讀一流報紙如《紐約時報》、《華盛頓郵報》、《世界報》、《解放報》，乃至《讀賣新聞》、《每日新聞》都不可能看到的！所以在大選前夕，一切黯淡無光，電影幾乎成了多餘，台灣似乎只剩下了選票和有線電視。（「不要電影的台灣選舉文化」，二○○四年三月二十三日）

艾爾頓強機場大戰台媒

搖滾界的傳奇艾爾頓·強（Elton John）氣呼呼地來到台灣，又氣呼呼地走了。前後二十四小時，一分鐘也不耽擱，也不觀光，也不接受任何記者訪問，因為他和記者在機場有一場大戰，彼此動手動口，互相四字經對罵，全被電視照了下來，反覆地播，反覆地炒作八卦。故事經過CNN和美聯社渲染出去，大明星憋了一肚子氣，民眾則目瞪口呆。

台灣網上的網友並不了解文化差距，立刻隨攝影記者祭出民族主義的大旗，網上一片「不歡迎他再來台灣！」「不過是來賺我們的錢！」云云。艾爾頓·強罵的是那些不懂尊敬人的攝影記者。我們不知道攝影記者做了什麼、罵過什麼，但武器在他們手上，於是艾爾頓·強他們是豬的話就赫然全錄，使他看來是個情緒化又傲慢的大明星。

我認為這其中絕對不只是艾爾頓·強是不是情緒化的問題，更包括台灣機場記者的行為。過去數年來，只要有大明星來，總在機場有些是是非非，上次惹得安室奈美惠的保鑣與記者對打，安室嚇得哭著上飛機。再前還有後街男孩主唱對記者動手推擠，搖滾歌星羅比·威廉斯（Robbie Williams）與記者對罵，後來索性在機場飛奔。例子還有很多，客人後來都帶著台灣粗魯的印象離開，給人留下很壞的記憶。一次是有爭議，次次如此就有問題了。

我其實常同情那些明星的。試想坐飛機坐了很久，或著像艾爾頓那樣在亞洲一站一站地跑，如果心中沒有預期，當一身邋遢、身心俱疲地自機艙走出，迎面而來的是刺目的閃光燈，抗議溝通也無效後，只能變成對立狀態。

女人如張曼玉只好大聲喝斥，板臉遮頭，不願沒化妝的臉破壞明星形象。（有一回她和當時的夫婿法導演

阿薩亞斯來台，記者竟跳到海關官員身上，拍她過關，使她徹底翻了臉。那一次我和她吃中飯，她什麼訪問都

不接受，也難怪，那次主角是來參加電影節放映的老公）。男的就光火動手，用武力解決，於是乎全武行在攝

影記者中是司空見慣的。

我也同情攝影記者，報社有壓力，他們又為了競爭，每個人爭先恐後地衝刺前線。台灣攝影記者不乏孔武

有力的壯漢，目標就是跑新聞時可以佔據有利的位置，尤其是娛樂新聞的文字可以沒有，但明星照不可以漏。

台灣的記者跑坎城時便特別辛苦，常常要自己扛著相機和梯子，在大馬路上走，因為西方人人高馬大，屆時站

在梯子上居高臨下，再也不能怕前面橫著一堵人牆。

搶新聞再苦也不能做事行為粗鄙，甚至以口頭、肢體暴力為藉口。當然，台灣機場的官方管理也有問題，

走遍全世界還沒看到記者可以越過海關直接在機艙門口等拍照的例子。（「艾爾頓強機場大戰台媒」原載於

《新京報》，二○○四年九月二十八日）

電視文化的異數——《壯士行》

許久以前，就聽說王小棣導演有個宏願，想改變電視古裝劇的看法。然後，斷斷續續聽到她在蒐集材料，廣讀古今圖書，一會兒是租下整個新竹的老舊戲院改裝成片廠，一會兒與王童導演商量美工道具布景細節，一會兒和服裝設計師霍榮齡飛赴日本做詳細研究。幾輪大馬車轟隆轟隆一開動，似乎不顧路上的荊棘往前衝了。

這其實就是王小棣的性格。做起事來，自己身先士卒，出身官宦之家，卻有平民化的個性，從不高標自己。在複雜和收視率勢力的電視圈內，她默默扛起許多責任：拍好的作品，培養素質優秀的工作人員。一片俗爛的電視節目中，她完成了《百工圖》、《遊戲之後》、《秋月春風》這些內容清新、不刻意照顧收視率的紀錄片和單元劇。

她這種對電視改革的理想信念，其實在《六壯士》首集的《壯士行》中看得非常清楚。西元前五二七年吳國、楚國錯綜糾葛的政治情勢變化，爾虞我詐的宮廷權力鬥爭，離鄉懷故土的流亡心情，以及陣仗戰爭的運籌帷幄，均透過小人物專諸對伍子胥的至情義行而輻射出來。短短五集的迷你劇集中，劇情並不簡單，王小棣初出馬做古裝劇，就以非傳統的方式向習於八點檔的電視劇觀眾提出挑戰。

慣於接受港劇及武俠動作拉鋼絲跳彈簧的觀眾，可能馬上就察覺了《壯士行》完全不依賴這些灑狗血的戲劇模式。雖然故事是以大力士專諸為友情到吳國宮廷中刺殺吳王僚為主，但是幾場格鬥搏殺的戲均是草草幾個鏡頭結束。精彩的對話交鋒，畫面張力的鋪陳，細節動作的豐富，以及功力深厚的表演，都出現台灣電視史上少見的含蓄多義及曖昧性。

更可貴的，是整齣戲背後所浮現的高貴情操和生命理念。戲裡中國傳統倫常的君臣、父子、兄弟、夫妻、

朋友關係，既具迂闊壓抑及顛覆性的倫理制裁性，又毫不掩飾內中（尤其是老百姓）單純的信仰和坦蕩胸襟：專諸的母親自盡以讓專諸忠義兩全，無後顧之憂；專諸自己為伍子胥的國家深仇而甘願赴死；伍奢心念君國，卻含冤受辱而逝；伍尚自認頭腦、膽子均比不上弟弟伍子胥，乃慨然奉父召赴危，留伍子胥報父仇、成大事。至於全劇中的靈魂人物屈臣大將軍，更是通達情理，謀略深而情義重。這些人物皆以一種嶄新的形象，讓我們重新認識儒家倫常中最值得尊敬的無私及大志氣，整齣劇散發出人道精神和理想主義。

在電視圈虛靡、浮爛的歪風裡，《壯士行》的至情至性特別凸顯。人的行為為不斷經過反省及考驗，伍子胥、屈臣、夏姬、專諸，甚至公子光，以及屈臣的家臣，都充滿悲劇、壓抑和命運的衝突，那種希臘古典戲劇特有的沉重和人生議題，在王小棣精簡處理下，充分抓緊了觀眾的情緒。它既不像有些電視劇那般聒聒絮絮成了廣播劇，更不像一成不變的八點檔連續劇容易讓觀眾疲憊不耐。換句話說，整齣戲的緊湊和張力，連帶也迫使觀眾必須修正自己的收視態度。大段的劇情，完全以空白無聲交代，而細節繁多的場面調度（包括精細的燈光、美術設計、鏡位和攝影機移動，以及演員的走位表情），更不容易讓觀眾義無反顧地上廁所或關機。

表演也是王小棣相當成功的一環。老演員以深厚的表演基礎，綻放著過往少有的光采。郎雄的沉穩內歛與動情收放、鐵孟秋的陰毒狡詐與準確動作、唐如韞的傳統母親、盧迪的昏庸君主、葉雯的哀婉知理，都指陳著中國自三〇年代以來，只有在話劇中才得以一見的表演傳統。尤其郎雄一直使我想到精彩的演員石揮，類似《我這一輩子》、《哀樂中年》那些經典作的表演傳統，似乎早已在台灣絕響。郎雄等人使我恢復了部分信心。

相形之下，年輕演員在演技上差了老演員一大截。但是王小棣截長補短，造型、劇情編排、個性塑造、遮掩了年輕演員的語言說白／情感捕捉的缺陷。馬雷蒙、羅吉鎮、徐乃麟、張振寰，都脫離了歌星／平劇演員過去令人習以為常的面貌，開展出另一方面的潛力。如果演員能多花點時間糾正口白中現代語腔調（如「啦」、

「啊」、「他」等台語腔）及含混不清的語詞，這齣戲將更趨於嚴謹。

以今天的成績，我們已經能夠較清楚地為《壯士行》定位。這齣劇應該是台灣電視電視史上一大成就（雖然影視媒體並未特別注意），也相當程度達到了王小棣改革古裝劇的理想（如有些文字將她的特重考據及視覺表現錯當為東洋風）。它讓我們留意到，電視領域裡有多少潛力可待開發，也讓許多知識分子及文化菁英願意不排斥電視媒體。

然而，我們同樣也不寄予過多樂觀。一齣《壯士行》改不了電視文化，就如同一部《悲情城市》救不了沉疴的電影習氣一般。我們這個國家的文化太多是仰賴那些努力、執著的個人，欠缺循序漸進的體系和整體環境的支持。華視應當感謝有王小棣這樣的人才為他們拍出這樣的作品。但是，王小棣並不是華視培養的，光看《壯士行》之後打出《六壯士》劇集的預告片，就可以看到王小棣改革古裝劇的理想並沒有被該劇集認同或持續。這種缺乏整體構思和策劃，並非華視的專利，其他兩台同樣也難得見到具文化觀點的節目。作為單位盈利最高的電視台，是不是可以酌思回饋社會，多放手讓一些執著人士參與劇作呢？《壯士行》讓我們看到了電視台的潛力，但願它的成就不是另一首絕響。（「電視文化的異數——《壯士行》」原載於《中時晚報》，

一九八九年十月四日）

蘊涵動人的真情——《月亮的小孩》

吳乙峰和全景映像工作室的年輕工作者，終於拍出了台灣難得一見的高水準紀錄片《月亮的小孩》。他們過於謙虛地問我，由作品的影像意識及技術方面來看，這部所謂「紀實報導」的錄像帶有什麼缺失？

我幾乎無話可說。

最後，我以虔誠的心情告訴他們，面對這樣一部眞實的作品和其中自然透露的壯大動人力量，評論語言幾乎是無效的。那些所謂的客觀、技術詞彙根本無法衡量影像中的情感和尊嚴。

《月亮的小孩》是以追蹤的方式，紀錄幾位先天性白化症患者的生活、處境和他們周遭關心人士的想法。兩年來，吳乙峰和他的夥伴，投下大量的金錢和精力，不斷記下這些人的眞實生活。沒有眩目的技巧，沒有聳動的畫面，但是那些平凡生活中的涓涓滴滴——婚後、生產、工作、遊玩——卻蘊涵那麼動人的眞情。做人的基本尊嚴，父母家人無盡的愛，面對現實的勇氣和意志。我很感謝吳乙峰沒有擺出社教節目經常流露的施恩立場，我相信，在這部紀錄片中透露出的「介入」與「關懷」，是拍片者長期浸潤於某種題材後產生的信仰。有了這種信仰，影像中才如此清晰地展現出他們對拍攝對象的熱切關懷——他們會隨產婦家人一齊在產房外擔憂。

「孩子生下來會不會是白頭髮？」這一段的氣氛簡直令人心痛。每個人都擔憂同樣的問題，可是沒有人說出來，年輕的祖母絞著手，白頭髮的吳國煌撐著惶惑又緊張的笑容，即使吳乙峰安慰地說：「會是黑頭髮的啦！」我們也深深了解，那不是對白化症者的歧視或某種潛意識偏見共犯，因為我們都世故到知道，社會尚未成熟到所有人都對白化症者不持異樣眼光，白化症者上一代受到的痛苦，是無論如何不希望下一代子女再度經歷的。

有了《月亮的小孩》，我們才有機會見到那些平凡人的高尚品質。無論是吳國煌歷經憂懼的母親，或是他持平堅定的妻子，或是湯雅玲開朗健康的父母，都令我感到一種卑微。他們面對人生的意志和尊嚴，在我們這個功利的社會裡，似乎已經逐漸喪失消逝。這部紀錄片提醒我們，社會多個角落，都存在許多平凡中的偉大，同樣地，白頭髮黑頭髮的色素界限，省籍政黨階級名分性別分野，都不斷在造成各種間隙、怨憎、譏諷、仇恨，彼此不留情的傷害對方。

短短六十三分鐘的作品能呈現如此器度，足見吳乙峰等人花了兩年、拍下七十多卷帶子的心力沒有白費。如今公視公式化的二十三分鐘紀錄片，短少的經費和侷促的時間，絕無可能突變出這樣的作品。我的期望是，《月亮的小孩》能突破現在電視台的播映模式──讓社會看到我們影像文化並沒有完全喪失的人文精神。也希望有更多贊助這類作品拍攝的基金，讓某些值得保留的高尚氣質，不致隨權力金錢蒸發無蹤。（「蘊涵動人真情」《月亮的小孩》）原載於《中時晚報》，一九九○年九月十七日）

港台電影的中國結

電影與社會集體心態有密不可分的關係。證諸中國電影史，每當社會與民族明顯欠缺信心時，「中國人」的身分與認同問題，馬上成為當時電影的重要議題。就好像三〇年代內憂外患，知識分子就透過電影大聲疾呼民族統一和抗日意識；又如七〇年代初，台、港、大陸的國際地位都很低，香港就出現李小龍式的功夫電影，以義和團般的拳腳，打遍西方人和日本人。

中國人的身分認同

過去這一年，無論台、港和大陸，都因為社會、政治、經濟迭有巨變，再度出現信心的危機。大陸的天安門六四事件，台灣的經濟衰退以及由抗爭運動、治安賭博等引起的騷動，香港的九七大限陰影和移民風潮，都使「中國人」的身分認同再度成為思考焦點。作為中國人的包袱和痛楚，幾乎是今年喜劇、通俗劇、英雄片的共同主題。「中國」——不同的政治體系、不同的文化認同、不同的省籍、方言和種族——一再為編導人員運用，以陳述當代中國人揹負的複雜矛盾情結。

將這一主題詮釋得最完滿、視野也最寬容恢遠的是許鞍華導演的《客途秋恨》。電影藉著從英國留學回港的少女自傳，追溯祖父母對中國的民族情懷，以及日裔母親的疏離和寂寥。三代的人都一再經歷從某個文化顛沛、流亡到另一種文化的心靈創傷。許鞍華以緩慢、抒情的調子，鋪陳中國、日本、香港，甚至英國的對比，嘗試以互諒、寬容的心情，為這幾世代飽經民族及社會悲劇的悶局，找出一條出路。文化、代溝、語言、種族的藩籬，使中國人流離失所，但是時間似乎是最好的治療，許鞍華也強調立足在現今土地上為自己尋找文化歸

屬的人文性答案。

現代中國人的唱嘆

《客途秋恨》不是悲劇，而是現代中國人的唱嘆。相反地，《愛在他鄉的季節》則以命定性的悲劇腔調，為在美華人勾繪出一片陰沉灰敗的景觀。電影藉紐約大陸偷渡客尋找失蹤的妻子為經，引發多種為華人的語言、階級、職業、生活模式的排比。其中，有憎惡自己華裔背景，自暴自棄以賣淫為生的少女，有台灣末代留學生開小餐廳來打拚的小家庭，有登報徵婚的洗衣店老光棍，有一九四九年以前就來美的上海闊佬，有失意淪為畫匠的大陸藝術家，更有大批不良幫派少年，及唐人街無所事事專打太極拳的老人。編導不斷經營這些華裔較為黑暗的生活層面。幻滅的政治認同、自我放的異鄉情緒，整體被編導轉為驚慄聳動的通俗劇，雖然格調不高，卻反映了相當多華人情結。

此外，台灣今年亦有若干電影直接唾棄「中國人」的身分，比如《川島芳子》。根據香港影評人石琪觀察，川島否認自己是中國人或日本人，堅持滿人的身分，與香港人否認中國及英國的心理不謀而合。《異域》同樣直述國民黨第八軍拒赴台灣，自我流放於泰國邊境的心情。至於一些觸及大圈仔生活的英雄片（如《省港旗兵》第一集），更假託暴力，將中國人在自己土地上的流亡心理展露無遺。

《西部來的人》和《兩個油漆匠》都闡述原住民與平地人之間的緊張關係，《滾滾紅塵》更剝開以往是禁忌的漢奸叛國問題。這些電影中，對「漢族沙文主義」都透過戲劇及語言的烘托予以批判及控訴。

中國人的困境

現代中國人的困境，眼見短期之內是無法解決。現實到底不能像電影般出現奇蹟，如《表姊您好》歡天喜

地呼籲，只要大家放棄歧見，自然可以團圓一家。台港電影這一年的確是反映了作為中國人的焦慮，可是任誰也知道，不可能有像《表姊您好》般的解決方式，在幾個中國對峙局面解決以前，「中國」的概念將繼續成為國片的重要主題。（「港台電影的中國結」原載《天下》雜誌，一九九○年十二月一日）

映像台灣 Film Taiwan

國家圖書館出版品預行編目資料

映像台灣 / 焦雄屏 著.——初版.
——台北市：蓋亞文化，2018.6
　　冊；公分.（；）
　　ISBN　978-986-319-282-4（平裝）

1.電影史 2.電影文學 3.影評 4.台灣

987.0933　　　　　　　　　　　106006862

 光影系列　LS002

映像台灣 Film Taiwan

作　　　者　焦雄屏
策　　　劃　財團法人電影推廣文教基金會
企劃主編　區桂芝
封面設計　許晉維
責任編輯　遲懷廷
總　編　輯　沈育如
發　行　人　陳常智
出　版　社　蓋亞文化有限公司
　　　　　　地址：台北市103赤峰街41巷7號1樓
　　　　　　電話：02-2558-5438　　傳眞：02-2558-5439
　　　　　　電子信箱：gaea@gaeabooks.com.tw
　　　　　　投稿信箱：editor@gaeabooks.com.tw
　　　　　　郵撥帳號 19769541　戶名：蓋亞文化有限公司
法律顧問　宇達經貿法律事務所
總　經　銷　聯合發行股份有限公司
　　　　　　地址：新北市新店區寶橋路二三五巷六弄六號二樓
　　　　　　電話：02-2917-8022　　傳眞：02-2915-6275
港澳地區　一代匯集
　　　　　　地址：九龍旺角塘尾道64號龍駒企業大廈10樓B&D室
　　　　　　電話：+852-2783-8102　　傳眞：+852-2396-0050
初版一刷　2018年6月
定　　　價　新台幣 450 元
Published and printed in Taiwan